U0081406

追光逐影

直擊四十部
歐洲電影

蔡文琪（Wen Chi OLCEL）／主編

黃雨欣（Yuxin Huang）、**李筱筠**（Hsiao-Yun Lee）／副編

歐洲華文作家協會21位作家／著

從歐洲的角度認識更多歐洲電影：簡介《追光逐影——直擊四十部歐洲電影》

梁良（臺灣資深影評人）

　　在臺灣的主流電影市場，好萊塢電影幾乎占據了大半江山，因此美國的電影文化和相關的論述也成為臺灣電影愛好者認識電影的主要管道。相對地，歐洲的電影作品在臺灣的藝術電影市場雖然也是曝光量甚高，但是關於歐洲電影的專題報導和評論就不多見。因此，歐洲華文作家協會電影文集《追光逐影——直擊四十部歐洲電影》能夠在臺出版，幫助臺灣的讀者從歐洲的角度認識更多歐洲電影，值得我們加以重視。

　　這一本由蔡文琪主編的電影文集，內容包括了三十五篇專文，從多個不同角度切入廣泛介紹歐洲的電影節、電影人、電影歷史，和個別重要作品的評論等等，豐富多彩，值得細味。

　　本書的作者陣容相當堅強，包括來自兩岸三地、如今定居在歐洲多國的華文作家，他們雖然不是專業的影評人，但是寫作經驗和觀影資歷都相當豐富，筆下文章能夠從專業影評以外的歷史文化角度呈現出不同的觀點和視野，其中一些更有作者本人第一手的在地觀察和切身感受。

　　主編蔡文琪出生於臺灣，現任教於土耳其國立中東理工大學（Middle East Technical University，METU）亞洲研究所，專教亞洲

現代文學與電影。同樣來自臺灣的作者包括了：曾為《中國時報》和《聯合報》副刊編輯及《聯合文學》總編輯的丘彥明、曾任歐洲華文作家協會祕書長及三屆會長朱文輝、英格瑪‧柏格曼電影的追蹤者區曼玲、出版過兩本漢語教科書的林凱瑜、從事中國語言文學教研及翻譯工作的車慧文（筆名曼清）、國際作家及詩人青峰、現任全德臺灣協會總會長鄭伊雯、歐洲華文作家協會現任會長李筱筠和會員陳羿伶等，德華作家高關中近年來更有多本著作在秀威出版社出版。

來自大陸的作者則有：自2000年至今擔任柏林電影節特約記者的黃雨欣，歐洲新移民作家協會理事穆紫荊，曾任《德華世界報》主編倪娜（筆名呢喃），非歐裔首位歐洲議會議員候選人謝盛友，海外發表散文、詩歌等逾百萬字的楊悅，歐洲華人作家協會理事高蓓明，現任歐洲華文筆會會長的方麗娜，現任職於維也納市政府的歐洲華文作家協會會員常暉等。

出生於香港，先後出版中、英文作品十餘種的池元蓮，和曾獲香港詩人「圓桌」榮譽獎的西班牙作家協會會長張琴，也在本書中發表精彩文章。

檢閱書中的數十篇電影論述，題目有大有小，談論到的影片和影人有新有舊，趣味性不一，需要讀者仔細翻閱才能得其全部。在這裡先選出幾篇作品的目錄為代表，讀者可從其中窺豹一斑。

〈柏林電影節獨特的立場和華語電影的成就〉（黃雨欣）

〈土耳其電影的坎城之路〉（蔡文琪）

〈荷蘭電影與我〉（丘彥明）

〈天堂不勝寒──多部歐洲電影探討難民問題〉（朱文輝）

〈電影配樂的魔力〉（青峰）

〈從托馬斯・曼到盧奇諾・維斯康提〉（常暉）

還有：

好萊塢電影史上第一位傑出的華裔女演員黃柳霜（Anna May Wong）在全新數位修復的德英默片《大都會蝴蝶》（*Großstadtschmetterling,* 1929）中的表演論述，名片《甜蜜生活》（*La Dolce Vita*）、《再見列寧！》（*Good Bye, Lenin!*）、《寂寞拍賣師》（*The Best Offer*），和波蘭電影《鐵幕性史》（*Sexmission*）、德語電影《古堡幽靈》（*The Haunted Castle*）等等知名與不知名影片的深入討論，精彩紛呈。

為歐華作協新書作序

趙淑俠（歐華作協永久榮譽會長）

那天，收到歐華文友蔡文琪的來訊，說她們一家三口已從北京回到土耳其。她在安卡拉一所國立大學的亞洲研究所教書，教的是亞洲以及亞裔的現代文學與電影。她此刻正在另外兩位歐華作協文友的協助下，合編一本有關歐洲電影的專書，即將完成，她很希望我能寫篇序來助興。

這便是我與歐華關係的本質，我離歐來美二十年，卻彼此不能相忘。雖然我已多年沒進過電影院，對當前紅明星的大名一個也叫不出來，卻難說出拒絕的話。文琪說，她和德國的黃雨欣、瑞士的李筱筠，三個文友共負編務。雨欣我見過，算是老友；筱筠是歐華的新會長，雖沒見過，但她為人客氣，辦事能力強，和我亦通過問候的信，說起來都不是外人。我已被文琪說動了。問題是一個幾十年沒進過電影院的人，能說什麼？

我來自臺灣，出國之前，曾是個很熱心的影迷，只要有新片上演，不管是香港出品的「國片」，或是外國進口的西語片，特別是好萊塢出品的美國片，我都不會放過，可以算得上是個忠實的影迷。記得念高中時代，因為一向被讚美文筆不錯，便不知天高地厚，夢想過寫電影劇本。又因為能畫圖寫生，也夢想過給明星們設計服裝。

我畫了許多圖樣，把我欣賞的明星的頭像，安在我繪製的服飾上。伊莉莎白·泰勒、愛娃·嘉德納、蒙哥馬利·克利夫特等大明

星，一個個的十分美觀、惹眼。結果是少年幻夢只流於空想，出國後的生活是另番面貌，六十幾年前繁榮的歐洲，對一個中國青年人來說，是寂寞的；也許你在大馬路上走一年都遇不到一個同樣的人種。孤寂，荒涼，我獨自漫步在異國的土地上，充滿懷鄉情緒。

那時，我彷彿遠離了電影，每天忙碌的是實際生活，做美術設計，畫設計圖，過得非常忙碌；最主要的是我的注意力已經轉向，想把我所學的設計美術，直接用到舞臺上。我一口氣做了許多圖，投入其中，希望舞臺導演會眷顧到它們。但那要奮鬥到哪一天？每一項新的嘗試都要投入時間，生活顯得枯燥又辛苦。

最終我像許多外國人一樣，學了很一般的美術設計，並以此服務於社會。我做美術設計師的工作忙碌，業務甚多，但七十年代我把美術設計的工作停止了，忽然沒晝沒夜地寫起小說來。第一本長篇小說問世後，邀稿者眾，我好像突然之間改了行，全部心力一股腦兒用在寫小說上，已沒有精神去想有關電影的事了。一家人同去看電影的美事，也越來越少了。

看電影、為明星在紙上設計服飾曾經給了我很多樂趣，這本書的主題勾起了我美好的回憶，在此寫序，敬祝成功。

會長的話

李筱筠（歐洲華文作家協會會長）

　　歐洲華文作家協會1991年成立於法國巴黎，是歐洲第一個由旅居歐洲的華人所成立的跨國文化社團，創會會長為趙淑俠女士。很榮幸，我於2022年8月底作協在瑞士巴塞爾舉辦的第十四屆雙年會上，從前會長麥勝梅女士手中接下會長職務，繼續為作協和會員們服務。作協會員以華文為主要創作語言，文字風格與創作領域迥異，作品內容豐富而多元，反映歐洲大陸的文化多元性。作協自1998年起爭取每兩年出版一本文集，第一本文集為《歐羅巴的編鐘協奏》，其中最受華文讀者喜愛的分別為《歐洲不再是傳說》與《餐桌上的歐遊食光》。

　　《追光逐影——直擊四十部歐洲電影》延續作協出版文集的傳統，由主編蔡文琪（土耳其）與兩位副編黃雨欣（德國）、李筱筠（瑞士）於2023年3月開始向會員徵稿，收到稿件後三人隨即進入繁複的檢閱、討論、反覆推敲的程序，最終將三十五篇定稿交給秀威出版社付梓。前後歷時九個月。此本文集的特色，在於移居歐洲多年的華文作者試圖通過第八大藝術電影，思索歐洲文化脈絡下所產生的各種現象，並從中反思自身文化。讀者能透過雙重文化景窗感受歐洲電影的深妙之處。

　　猶記2023年春節返臺期間，與久聞大名卻素未謀面的歐華文友蔡文琪在臺北火車站南陽街上的星巴克二樓相約，兩人一見如故、相談甚歡。文琪姐長年在定居國土耳其一所大學教授電影，而我自

小學二年級開始看電影，初中在錄影帶出租店租借大量香港、好萊塢和歐美獨立製片電影，大學期間不僅參加中影主辦的電影營，每年更必追臺北金馬影展電影，並拜在臺灣中影擔任攝影師的已故大姨丈張世軍先生（臺灣電影攝影大師李屏賓稱之為恩師）之賜，曾三次以貴賓身分參加金馬獎頒獎典禮與酒會，親眼目睹諸如張國榮、張曼玉和雪歌妮・薇佛等大明星與李安導演的風采。移居歐洲瑞士後則常出沒放映歐亞非三洲電影的藝文電影院。由於我和文琪姐都熱愛電影，因此話題很快便移轉到電影，尤其具人文視角與獨特電影美學的歐洲電影，兩人隨即展開靈感迸發的對話。出版電影文集的發想，便是那晚交流的結晶。

電影文集得以出版，要感謝二十一位賜稿的會員、主編蔡文琪和第一副編黃雨欣。雨欣姐長期關注柏林影展、撰寫影評，曾訪問中國知名導演和演員，具豐富觀影經驗與敏銳觀影心得。此外，要感謝臺灣電影攝影協會祕書長呂俊銘先生在諸多方面的協助，以及臺灣資深影評人梁良先生與歐華作協永久榮譽會長趙淑俠女士為此文集作序。另外要特別感謝兩岸三地知名電影人焦雄屏女士推薦此電影文集。最後要感謝秀威編輯洪聖翔先生這幾個月來耐心協助出版事宜。

希望這本兼具文學性與藝術價值的電影文集不僅能帶領華文讀者直擊四十部歐洲電影，也能為華文世界留下歷久彌新的歐洲電影研究文本。

2023年12月15日於瑞士巴塞爾

主編序：歐洲電影真的很棒！

蔡文琪（Wen Chi OLCEL）

　　本書從1895年在巴黎，人類歷史上放映的第一部電影《工廠大門》（Workers Leaving The Lumière Factory）開始，一直到2023年在坎城得獎的土耳其電影《春風勁草》（Kuru Otlar Ustune）結束，二十一位來自兩岸三地，現在散居在歐洲各地的作家們為他們喜歡（或不喜歡）的歐洲電影所寫下的文字紀錄。這些電影不見得是作者旅居國的，相反地，許多文友寫的是他們喜歡的、別的歐洲國家的電影。

　　從書中所提到的電影製片形態來看，有的是老牌片廠，大部分是獨立製片，這也是傳統上歐洲電影與美國電影的不同之處。

　　談到歐洲電影不能不提威尼斯、坎城、柏林三大影展，有些作者有幸常跑影展或者在影展為大明星做翻譯，她們告訴了我們一些不為人知的祕辛佳話，彌足珍貴。

　　在哪裡看電影？用什麼看電影？文友們看電影的地方從傳統的電影院到租錄影帶、DVD，以及夏天有現場古典音樂演奏的戶外電影院，一直到串流觀影如網飛（Netflix）。網飛真如其名，不管你在地球上的哪個角落，只要有網它都能飛到你身邊。電影離不開科技，三十五篇文章也反映了人類文明這一百多年來科技發展飛躍式的進步。

　　本書概括的歐洲電影遠不止四十部，「四十」這個數字在猶太教、基督教、伊斯蘭教和其他中東民俗傳統中代表了無數的意思。

人文薈萃的歐洲想當然耳在一百多年來的電影史上留下了許多佳作，本書所呈現出的電影也是五彩繽紛、繁花似錦，各花入各眼。

　　為這樣一本多彩的文集分類不是一件容易的事，我不願採取普遍的類型分法，如劇情片、歌舞片、西部片、史詩等；誰能為柏格曼叩問人類生存的本質與費里尼探討生活的意義等電影分類？後來決定採取編年史的方法，依照作者文本所提到的電影年代排序，期盼慧心的讀者能在文本與索引間一窺部分有趣的歐洲電影史。

　　在編輯的過程中得以看到文友們不同的觀影角度與各異的觀影經驗是我最大的收穫，並且驚喜地發現了一些以前不熟悉的歐洲知名作家與女導演。在此感謝賜稿的文友們以及我的編輯團隊，黃雨欣與李筱筠，沒有大家的合作也就沒有這本書的問世！

　　有人可能會問：「在這樣一個資訊氾濫的時代還需要一本關於歐洲電影的書嗎？」我的答覆是：電影是夢工廠，對於許多觀眾而言工廠所製造出的這個夢是真實的；當觀眾在看電影的時候他就創造了屬於他個人的、融合了他生活經歷的獨特體驗。本書的作者群人生經驗豐富，下筆不凡，這是一本記錄了歐洲華人在歐洲觀影的心路歷程與他／她真實的人生旅程兩相輝映的書，自有其價值！

起稿於臺北，初稿於紐約，完稿於安卡拉

（2023年12月16日）

Chasing Light & Shadow:
Chinese Writers Screening European Heritage

Contents

作者簡介（按文本順序）

高關中

　　德華作家，1950年生，漢堡大學經濟學碩士，世界詩會榮譽文學博士，歐華作協理事。現住德國漢堡。作品以列國風土、遊記、人物傳記、西方文化介紹、新聞報導、散文雜文隨筆為主。部分作品有：《英國名城誌》，1996年冠唐出版；《德國州市大觀》，1998年冠唐出版；《寫在旅居歐洲時——三十位歐華作家的生命歷程》，2014年秀威出版；《大風之歌——38位牽動臺灣歷史的時代巨擘》，2016年秀威出版；《在歐洲呼喚世界——三十位歐華作家的生命記事》，2018年秀威出版。此外與楊翠屏主編《尋訪歐洲名人的蹤跡》，2018年秀威出版。

青峰

　　青峰是一位國際作家及詩人，1962年出生於臺灣，先後在衣索匹亞、美國、法國、加勒比海、中國、新加坡生活及工作，現長居瑞士。

高蓓明

上海人，1959年生。中學畢業後上山下鄉，文革結束恢復高考後考入華東理工大學，畢業後進入科研所搞油脂研究。八十年代末，隨著出國大潮去了日本進修語言。九十年代初轉赴德國學習與生活，1994年起定居德國。目前是歐洲華人作家協會會員和理事、中歐跨文化協會成員。出版過書籍《德國，詩意的旅行》（與徐徐合作）等，2018年起在德國《華商報》上連續三年開闢個人專欄《文海苦旅》。喜愛閱讀、碼字、旅行、畫畫、攝影等與藝術有關的一切事務，信仰上帝。

李筱筠

生長於臺灣基隆，自1999年定居瑞士巴塞爾（Basel）大區。作家、文化工作者、德商全球大客戶經理。通曉中、德、法、英、西多國語言。熱愛閱讀、寫作、藝術創作與跨域思考。興趣廣泛，如攝影、繪畫、製陶等。歐洲華文作家協會現任會長。出版作品：旅遊指南《瑞士玩全指南》，散文集《跨境之旅》、《生命之歌》、《世紀病毒——我在瑞士的抗疫紀實》、短篇小說《愛，在新冠蔓延時——虛擬實境的靈性之愛》，散文集《巴塞爾萊茵河畔》創作中。

丘彥明

　　生於臺灣，現居荷蘭。曾為《中國時報》記者、編輯，《聯合報》副刊編輯，《聯合文學》雜誌執行編輯、總編輯，《深圳商報》文化副刊「萬象」專欄作家；現仍擔任《藝術家》雜誌、《藝術設計+收藏》雜誌特約海外撰述。出版《人情之美》、《民主女神號航海日誌》、《浮生悠悠》、《荷蘭牧歌——家住聖安哈塔村》、《踏尋梵谷的足跡》、《翻開梵谷的時代》、《在荷蘭過日子》、《我的九個廚房》等書。獲頒臺灣新聞局金鼎獎最佳雜誌編輯獎。散文參賽多次獲獎。《浮生悠悠》繁體字版，曾獲《聯合報》及《中國時報》十大好書獎。《人情之美——文學臺灣的黃金時代》簡體字新版，獲中國大陸媒體評選多項書獎。

方麗娜

　　祖籍河南商丘，現居奧地利維也納，畢業於商丘師院英語系，奧地利多瑙大學工商管理碩士，魯迅文學院第十三屆中青年作家高研班學員。作品發表和轉載於《人民文學》、《北京文學》、《十月》、《作品》、《作家》、《香港文學》、《小說月報》等百餘萬字。著有長篇小說《到中國去》，中短篇小說集《夜蝴蝶》、《蝴蝶飛過的村莊》，散文集《藍色鄉愁》、《遠方有詩意》等。代表作「蝴蝶三部曲」獲「首屆華人影視文學優秀創意獎」。部分作品被翻譯成德語。現任歐洲華文筆會會長，歐華作協會員，《歐華文學選刊》雜誌社社長。

穆紫荊

現居德國。歐洲新移民作家協會理事，德國復旦校友會理事，中華詩詞學會會員，歐洲華文作家協會會員，中國廬山陶淵明詩社榮譽社長，歐洲華文詩歌會微信平臺創始人，鹽城師範大學特聘教授（2016-2020年），《歐洲華文文學》年刊主編，布拉格文藝書局總編。著有散文集《又回伊甸》，短篇小說集《歸夢湖邊》，中短篇小說《情事》，詩集《趟過如火的河流》、《恰如對影》，精選集《黃昏香起牽掛來》及長篇小說《活在納粹之後》（又名《戰後》）、《醉太平》，評論集《香在手》第一卷影視評論、第二卷文學評論和第三卷中詩網詩歌評論集。

朱文輝

1948年生於臺灣，1975年落腳瑞士。蘇黎世大學大眾傳播及社會心理學系肄業。曾任歐洲華文作家協會祕書長及三屆會長。現為世界華文微型小說研究會歐洲理事兼副祕書長、瑞士華文微型小說俱樂部發起人。筆名：「余心樂」（創作犯罪推理文學）、「迷途醉客」（一般文學作品及微型小說）、「字海語夫」（剖析、對比中、德兩種語境之風貌）。2016、2017及2018年各由蘇黎世的Prong Press出版社出版了他三部德文作品《字海捕語趣》、《不同視景的謀殺案》及《今古新舊孝道微型小說專輯》（徵集三十篇華文作品稿並親筆德譯）；2021年11月第二部德文長篇推理小說《克里米亞戰爭》（*Die Krimireise*，推理之旅）亦由蘇黎世Prong Press出版社推出。2024年春將推出他的新一本德文版短中篇犯罪推理小說合集。

常暉

　　旅奧作家。原中國南京大學外文系講師，現任職於維也納市政府十七局。歐洲華文作家協會會員，香港《東方財經》雜誌「國際觀察」特約撰稿人，南京《譯林》雜誌「人文歐洲」專欄作家。其作品主打文史音藝評論，以及時事政經觀察，見諸於海內外各刊物的中英文作品累計百萬餘字。出版物五本：譯作《從彼得堡到斯德哥爾摩》（諾貝爾文學獎得主系列，漓江出版社，1990年），小說《情愛簽證》（群眾出版社，1999年），文集《難捨維也納》（江蘇文藝出版社，2010年），攝影文集《薩克森》（光明日報出版社，2016年），並主編時評文集《On the Tide》〔奧地利城市論壇（Urban Forum Edition）出版社，2023年〕。

區曼玲

　　從《湯姆歷險記》的忠實粉絲，到英格瑪·柏格曼電影的追蹤者，再蛻變到人前的解說員，或是頭戴草帽、挖土種樹的園丁。母親說，我是特立獨行的野馬；女兒認為我是嚴厲的完美主義者。我的另一個身分，是上帝心愛的孩子。走過臺北的綠衣黑裙、西瓜皮年代，經歷椰林大道的輝煌不羈，最後落腳德國南方小鎮，上帝的恩典一路相伴。年逾半百，不斷寫作，繼續學習。

蔡文琪（Wen Chi OLCEL）

生長於臺灣，紐約理工學院傳播藝術碩士，赫爾辛基大學大眾傳播博士班研究。歐華作協理事。曾任臺灣《中國時報》以及《聯合報》系《歐洲日報》土耳其特約記者，土耳其國際廣播電臺（TRT）中文臺節目主持人。現任教於土耳其國立中東理工大學（METU）亞洲研究所，開設東亞現代文學與電影等課程。也從事攝影與錄影藝術的創作。專著《土耳其古文明之路》。多篇散文入選歷年的歐洲華文作家文選與海外華文女作家文集。土耳其語有關土耳其青年看蔡明亮的電影論述獲選土耳其國立歷史協會（TTK）收藏。

林凱瑜

臺灣人，曾在日本京都的立命館大學就讀日本文學。1987年與波蘭先生結婚後來到華沙居住。1996年至1998年在駐華沙加拿大大使館擔任翻譯。1996年至1999年就讀華沙大學，並在1999年拿到華沙大學的漢語系碩士文憑。2002年在華沙市註冊中文學校，名為漢林中文學校。2003年加入歐華作協並開始任教於國立華沙經濟大學直至2017年。2009年及2015年分別出版《我們說漢語Mowimy po chinsku》和《商務漢語Jezyk chiński pomocnik handlowy》等教科書。目前擔任私立企管大學科茲明斯基大學（Kozminski University）的中文講師。

池元蓮（洋名：Elsa Karlsmak）

　　出生於香港，1952年赴臺灣念中學，國立臺灣大學外文系業後獲德國政府獎學金赴德國留學，研讀德國文學；再赴美國加州大學的柏克萊（Berkeley）分校進東亞學碩士，獲碩士學位後留校做東亞研究專員。1969年到丹麥與丹麥男士結婚，長居丹麥。1970年代開始英文寫作，然後回歸華文寫作。先後出版英、華文作品十餘種。其中以華文作品：《歐洲另類風情──北歐五國》、《北歐繽紛》、《兩性風暴》、《丹麥之戀》等最受讀者歡迎。英文著作：《A Shadow of Spring》被美國印第安那大學（Indiana University）選為大學生課外讀本。

黃雨欣

　　記者、教師，定居柏林。1988年畢業於吉林大學白求恩醫學院，1993年開始發表作品。自2000年至今，擔任柏林電影節特約記者，採訪過李安、張藝謀、陳凱歌、張艾嘉、劉若英等電影名導、明星。曾任三屆歐洲華文作家協會副會長。現為海外華文女作家協會永久會員、歐華筆會會刊《歐華文學》專欄主編。主編短篇小說集《對窗──六百八十格》，參與編輯撰寫美食文集《餐桌上的歐遊食光》、《旖旎文林二十年》等。出版作品：散文集《菩提雨》、《三百六十分多面人》，影視文學評論集《歐風亞韻》，小說集《人在天涯》、《諾亞方舟》。

倪娜（筆名呢喃）

　　歐華新移民，歐華、世華等多家海外作協會員，曾為《華商報》記者、專欄作者，曾任《德華世界報》主編。自2011年以來榮獲詩歌、散文、小小說獎二十多次，作品收錄散文、詩歌、小說、漢俳三十餘本合集，個人代表作《一步之遙》、《海外之路雲和月》等出版發行。

曼清

　　本名車慧文，旅德退休教師，文字工作者。祖籍黑龍江璦琿縣，1949年隨父祖移居臺北。1970年代移居德國，結婚育子之餘完成學業，從事中國語言文學教研、文理科翻譯工作至今。主要專著、編輯、翻譯作品如下：《中國語言學家王力及其著作》、《現代中國女子高等教育研究》、《旅德中德婚姻家庭研究》、《源流──臺灣當代短篇小說選集》、《心甘情願──星雲大師演講集》、《中國人在德國──生活調適與融入》、《德國柏林與勃蘭登堡地區王宮和庭苑》、《巨流河德文版》（與王玉麒合譯）等。

謝盛友（You Xie）

德國政治家，基督教社會聯盟成員。出生於廣東文昌（今屬海南），中德雙語專欄作家，德國班貝格（Bamberg）民選市議員。曾任歐洲華文作家協會副會長。1958年出生於海南島文昌縣湖山鄉茶園村，1970年代末高考恢復之後，謝盛友成為海南島的外語類狀元，考進廣州中山大學外語系，畢業後任職於上海大眾汽車有限公司。1988年坐火車到德國巴伐利亞自費留學，在班貝格大學讀新聞學和社會學，獲得新聞學碩士學位。之後在埃爾朗根——紐倫堡大學研究西方法制史。留學期間，六四事件後曾任聯邦德國中國學生學者聯合會（全德學聯）主席，參與舉辦「全球中國學聯臺灣之旅研習營」。2014年3月16日以CSU（基督教社會聯盟）黨內最高票之10,621票當選班貝格市議員。2019年代表CSU競選歐洲議會議員。在歐盟級別的議會選舉中，他是歐洲華人中參選的第一人，也是迄今為止非歐裔第一位歐洲議會議員候選人。

鄭伊雯

出生於臺灣屏東，畢業於輔仁大學中文系，獲大眾傳播學碩士學位，曾任職於電視臺、報社、旅遊雜誌社。隨著家庭旅居德國，為資深旅遊書籍作者，也是位資深華文教師，曾任萊茵臺北中文學校校長，曾任杜塞道夫（Düsseldorf）臺灣婦女會會長，現任全德臺灣協會總會長。多年來筆耕不斷，以獨特的角度觀察歐洲，書寫歐洲風情與生活小品，作品發表於於各報章雜誌，為歐洲華文作家協會會員。

楊悅

　　生長於山水之城重慶（古渝州），1992年留學德國，1996年創業經商迄今。現為德國迅馬科技公司董事長，德國四川外國語大學校友會會長，德國《華商報》的「悅讀德國」專欄欄主，德國逸遠慈善與教育基金會理事。自幼愛好文學藝術，上世紀九十年代，與楊武能合譯《格林童話全集》（譯林出版社）；與王蔭祺合譯《少年維特的煩惱》，收入《歌德文集》（河北教育出版社）。2010年開始海外寫作，發表散文、隨筆、詩歌等二百餘篇，逾百萬字，2019年春出版散文集《悅讀德國》（四川文藝出版社）。

張琴

　　詩人、作家、媒體影視人。伊比利亞詩社終身榮譽社長，西班牙作家協會會長，歐洲華文作家，海外華文女作家，世界詩歌終身會員，世華作家協會會員。出版詩集中西雙語《天籟琴瑟》、《落英滿地我哭了》、《冷雨敲窗》、散文集《田園牧歌》、小說等十多部著作。世界詩歌大會榮譽文學博士，香港詩人「圓桌」榮譽獎。

陳羿伶

　　臺灣臺北人，歐洲華文作家協會會員，現居德國法蘭克福。畢業於淡江大學德文系，德國拜洛依特大學地理系碩士。著有《尋味日耳曼：德國四季美食地圖》、《與孩子慢舞：成長在日耳曼》、與九十九位華人母親合著之《一百‧母親》。

CHASING LIGHT & SHADOW

CHINESE WRITERS SCREENING EUROPEAN HERITAGE

參觀盧米埃爾故居：電影發明之路

高關中

　　法國里昂（Lyon）是電影發明家盧米埃爾兄弟（Freres Lumiere，又譯呂米埃）的家鄉。人們非常崇敬這弟兄倆，把一條大街命名有盧米埃爾兄弟大道（Avenue Freres Lumiere），並把他們的故居闢為紀念館。從小我就是電影迷，2019年5月下旬歐華作協第十三屆雙年會在法國里昂舉行，當然不能放過朝聖「電影之父」的機會。會前抽空欣賞了市政廳附近的里昂名人壁畫牆（Fresque des Lyonnais），畫中描繪了哥倆的貢獻；還仰觀了紀念盧米埃爾兄弟的電影牆〔Mur du Cinema，在吉約蒂埃（Guillotiere）路口附近〕，最後一天則抓緊時間參觀盧米埃爾故居。

一、盧米埃爾故居和其家族史

　　乘坐無人駕駛的地鐵D號線，在蒙普萊西爾－盧米埃爾（Monplaisir-Lumiere）站下車。出站不遠眼前突現一座宮堡式的豪宅，就是盧米埃爾故居了，當地人稱為盧米埃爾宮。看來盧米埃爾兄弟家境不錯啊！

　　盧米埃爾故居是座新藝術風格的建築，高四層。早在1982年已闢為盧米埃爾博物館（Musee Lumiere）。其中一樓和二樓用來介紹盧米埃爾家族史和電影發明史。

　　盧米埃爾兄弟中的哥哥，叫奧古斯特・盧米埃爾（Auguste Lumiere, 1862-1954），弟弟叫路易・盧米埃爾（Louis Lumiere, 1864-

1948）。他們的父親名安托萬‧盧米埃爾（Antoine Lumiere, 1840-1911），是一位攝影器材商。兄弟倆出生於貝桑松（Besançon），那裡還保留著他們的出生屋（La maison natale des freres Lumiere）。1870年代末，盧米埃爾兄弟隨父母遷到里昂，並在他們父親經營的照相館中，學會了照相技術。兄弟倆在里昂工科學校讀書的時候，就顯示出科學方面的才華。特別是路易，致力於研究如何能大批地使底片充分顯影的問題，很有成績。1892年時，盧米埃爾家族開設一家製造照相底片的工廠，並立即獲得成功。到1894年盧米埃爾家的工廠一年生產了一千五百萬張底片，當時是享譽歐洲的大廠。憑藉科學辦廠，帶來了滾滾財源，難怪盧米埃家族非常富有，因此宅居裝修很豪華，漂亮的樓梯間鋪著紅毯，內部裝飾堪比宮殿。

二、電影發明之路

　　館內展品挺豐富，特別是用大量實物、模型、照片，對電影發明的歷史做了詳細的介紹。從中可以看出，盧米埃爾在十九世紀末發明電影並不是偶然的，而是科學技術發展水到渠成的結果。如古代的皮影戲，就有幕布和投影。館裡還有個互動項目留影盤，將一個人和一匹馬分別畫在盤的兩面，然後將它們快速轉動，你看到的就是一個人騎在馬上的畫面；我國古代的走馬燈也類似，這就是「視覺暫留」原理，1829年被比利時物理學家約瑟夫‧普拉多（Joseph Plateau, 1801-1883）所發現，這個原理是動畫、電影的理論基礎。十七世紀發明了幻燈，以電石燈為光源，把圖畫投射到大銀幕上，供眾人觀看。1845年又有了活動幻燈，結構已接近電影，但圖畫是人工畫出來的，於是人們設法使用照片。照像術是1839年法國布景設計師、畫家達蓋爾（Louis Daguerre, 1787-1951）發明的，起先曝光時間要半個小時或更久，經過多次改進，到1871年曝光時

間縮短為幾十分之一秒，這樣人們便能拍攝到飛鳥、奔馬之類的快速運動物的照片了。攝影術的不斷改進，連續攝影機和電影膠片，乃至電燈、電動機的出現，為電影的誕生創造了條件。

　　1893年，美國發明家愛迪生在總結前人經驗的基礎上，製成了每秒能拍幾十張畫面的電影攝影機。次年，愛迪生用電燈做光源，用電動機提供動力，製成了一種放映電影的「電影視鏡」（Kinetoscope），館中展出大同小異的兩臺。每臺有成人胸脯高，像個櫃子，堪稱電影櫃。可裝一卷十五米長的膠片，每秒放映四十六格畫面。影片首尾相接，可以循環放映。頂上裝有放大鏡。人們只要投幣，電路接通，小電影就開始放映了。觀者眼睛緊貼鏡片，就像看望遠鏡，能欣賞半分鐘左右。其最大的缺點是每次只能供一個人觀看，畫面也太小；有點類似我國舊有的拉洋片。

　　這就是盧米埃爾兄弟發明電影之前的情況。1894年，他們的父親安托萬應邀去參觀在巴黎舉行的愛迪生電影櫃展覽。回到里昂後，他的描述，引起了路易和奧古斯特的極大興趣。盧米埃爾兄弟本來就是攝影技術的專家，於是立即著手研究把影片製作和放映結合起來的問題。路易找到了解決的辦法，就是仿照縫紉機的機械原理，製造出電影放映機的抓片構造。他們找到新的傳動方式，即在膠片上打兩個洞，以解決拍攝和放映電影時膠片的連續不斷的運送問題。並於1895年2月13日以兄弟兩人的名義得到了專利權。盧米埃爾的發明成果，就是一架五公斤重的電影攝影機（Cinematographe），如今是鎮館之寶。這架機器既可用來攝影又可用來放映每秒十六個畫面。這個速度比愛迪生的電影櫃低得多，耗用膠片只及愛迪生的三分之一，但放映質量卻相當好。這裡插一句，1927年出現有聲電影後，為了更好地還原聲音，放映速度改定為每秒二十四張。

1895年3月19日，盧米埃爾兄弟在自己的廠房拍攝了第一部電影片《走出工廠》（*Sortie des usines*）：銀幕上，工廠大門一開，人流湧出，男男女女身著十九世紀末工廠服裝，男人襯衫、西褲，女人襯衫、長裙，大都戴著帽子，他們看起來步伐矯健，神采奕奕，身邊偶爾還有騎自行車和帶狗的人經過。這個片子持續了近一分鐘，以後又拍攝了多部短片。並於同年12月28日在巴黎卡皮辛大街（Boulerard des Capucines，歌劇院附近）14號「格拉咖啡館」（Grand Cafe）地下室第一次售票公映，三十三位觀眾被十部每部一分鐘的電影驚訝得目瞪口呆。電影就此誕生，開始走向世界。於是盧米埃爾工廠被視為現代電影的搖籃。

就這樣，電影終於誕生了。這是在化學工業、機械工業、玻璃工業、電氣工業等發展到一定水平的基礎上才誕生的。但無疑盧米埃爾兄弟做出了重大貢獻。其貢獻在於，他們發明了早期的電影攝影機和放映機，使用能供多人欣賞的銀幕。他們攝製的電影《走出工廠》，被認為是世界第一部電影。1896年開始，他們培訓了大批電影放映員到世界各地去放映。電影很快就風靡世界各地。根據《中國大百科全書・電影卷》記載：1896年8月11日，上海娛樂場徐園內的「又一村」茶樓放映「西洋影戲」，這是中國第一次放電影，僅比巴黎晚七八個月；但自拍電影要晚幾年，1905年北京拍攝了京劇片《定軍山》，這是中國人自己拍攝的第一部電影。

三、第七藝術

盧米埃爾兄弟發明的電影，也標識著誕生了電影藝術。在人類歷史上，先有文學、繪畫、音樂、雕塑、戲劇和建築等六種藝術，因此電影藝術被視為第七藝術。這個說法是義大利詩人、電影先驅卡努杜（Ricciotto Canudo, 1877-1923）1911年提出來的。電影把所

有這些藝術都加以綜合，形成了運動中的造型藝術。

盧米埃爾兄弟開啟了電影史的第一頁，使電影真正成為「第七藝術」，這一直令法國人感到自豪。戛納電影節（Festival de Cannes）最大的放映廳也以這對兄弟命名。

展覽大廳裡，投影儀循環播映著盧米埃爾兄弟拍攝的影片。陳列早期的道具、劇照、電影海報。盧米埃爾兄弟也是出色的電影導演，對景物、構圖有著十分強烈的直觀感受，擅長於「捕捉大自然」。他們最早的電影，都是法國人民日常生活的紀實，如《火車到站》、《嬰兒的哺食》、《拆牆》乃至打紙牌、辛勤的鐵匠、士兵在行軍等等。最早期的喜劇短片也是他們的作品，叫《水澆園丁》：影片描寫一個淘氣的孩子把腳踩在橡膠水管上，水管就停止噴水，澆水的園丁低頭尋找水管斷水的原因，這時孩子把腳從管子上抬起來，水一下子從管中噴出，把園丁噴得滿臉是水，故事便結束了；儘管內容如此簡單，卻使全場都出神了，笑聲四起，被視為第一個喜劇電影。盧米埃爾兄弟還最早開始拍攝新聞短片、紀錄影片，並派一隊訓練有素、有革新精神的攝影師到世界各地拍攝新材料。到1905年，他們已經拍出一千四百五十多部影片。

令人驚訝的是，盧米埃爾兄弟不僅是電影發明家，還是科學家、藝術家、製片商、攝影師、企業家。他們在各領域取得二百多項專利，特別是在研究彩色照片和彩色電影方面，也做出了一些成績。當然，真正的彩色電影，1935年才誕生，那就是美國電影《浮華世界》（*Becky Sharp*），是根據薩克雷（William Makepeace Thackeray, 1811-1863）的小說《名利場》（*Vanity Fair*）改編的。

走出盧米埃爾故居，後院就是盧米埃爾公園和過去的工廠。這家工廠曾是歐洲最大的攝影底片製作工廠，其庫房是盧米埃兄弟試驗播放第一部電影的地方，如今變成了一個二百六十九個座位的

電影放映廳；因此，這條街也被命名為「第一部電影街」（rue du Premier-Film）。這裡還有電影書店，另外還設有盧米埃爾研究所（Institutlumiere），永久保存盧米埃爾家族的遺產、電影資料，並研究電影史。

　　這裡不愧是影迷們的膜拜之地。盧米埃爾兄弟，永遠活在影迷心中。

電影配樂的魔力

青峰

　　我小時候住在非洲衣索匹亞（Ethiopia），當時那裡很落後，去電影院更是一種奢侈的享受。記得首都阿迪斯阿貝巴（Addis Ababa）唯一的一家戲院是座宏偉的老建築，擁有很高的天花板，華麗的裝飾和特別豪華舒適的座椅。有一天晚上，爸爸帶我去看了《齊瓦哥醫生》（*Doctor Zhivago*, 1965）。

　　以俄國革命和內戰為背景，《齊瓦哥醫生》講述了一位被捲入了這個動盪時代風暴中的醫生詩人尤里・齊瓦哥（Yuri Zhivago）和女主角拉拉・安提波娃（Lara Antipova）的愛情故事。由於劇情曲折又複雜，要等到我成年後，再觀賞時才看懂，從男女主角多舛的命運中理解到人生是多麼地無常。

　　我當時年紀太小，不懂電影想要表達的深意，但卻被電影配樂深深吸引。令人陶醉的旋律把我帶入另一個世界，我感覺自己來到了遙遠的俄國，進入了被大雪覆蓋的遼闊平原，親歷了電影中的每個場景。這是之前我從未有過的體驗。

　　那晚，法國作曲家莫里斯・賈爾（Maurice Jarre, 1924-2009）所創作的電影主題曲深深觸動了我的靈魂。這音樂一直陪伴著我成長，發現自己會經常哼著這些旋律，想起它們所伴隨的畫面。如果沒有音樂，這部電影不可能如此美麗和感人。

　　《齊瓦哥醫生》引起了我想要深入探索音樂與電影之間關係的好奇心。我發現電影中使用音樂的歷史悠久，可以追溯到電影誕

生時期。在無聲電影時代，音樂被常常用來營造氣氛，幫助講述故事。隨著有聲電影變得更加普及後，電影中的音樂使用也變得更加精緻。專業作曲家開始為電影創作原創音樂，以完全配合影片的需要。

想到無聲電影，我們腦海中浮現的大都是伴有配樂的美國無聲電影畫面；但很少人知道，為電影配樂的最早例子實際上是一部法國無聲電影。

在1908年，法國作曲家卡米爾‧聖桑（Camille Saint-Saëns, 1835-1921），當時歐洲最著名的作曲家之一，受委託為一部名為《吉斯公爵的被刺》（*L'Assassinat du Duc de Guise*）的法國無聲電影創作配樂。該電影講述1588年法國國王亨利三世，在布盧瓦皇家城堡（Le Château de Blois）召見吉斯公爵，並親自策畫將其刺殺的真實歷史事件。聖桑決心創作一個既戲劇性又氣氛感十足的配樂，希望能夠透過音樂呈現出影片的懸疑和刺激，以及公爵死亡的悲劇。

聖桑首先創作了一系列的主題旋律，這些是與特定角色、想法或地方有關聯的反覆出現的音樂主題。配樂中最著名的主題旋律就是〈公爵之死〉，一個緩慢、哀傷的旋律，當公爵被刺殺時播放。

聖桑還使用了多種其他音樂技巧，以增加戲劇感，比如使用特別尖銳的不和諧音來體現緊張感，以及慢速、持續的和弦來強調預兆感。

結果這個配樂不但得到音樂界極高評價也在商業上取得很大成功，奠定了聖桑作為電影音樂領域領先作曲家的地位。

然而，在所有電影配樂作曲家中，我最喜愛的是集編曲家、指揮家、小號手和鋼琴家於一身的義大利作曲家恩尼奧‧莫里康內（Ennio Morricone, 1928-2020）。莫里康內創作了多種風格的音樂，但以其在義大利式西部片中的作品而聞名世界，如《黃昏三鏢客》

（*The Good , the Bad and the Ugly*, 1966）和《西部往事》（*Once Upon a Time in the West*, 1968）。他的配樂常以獨特的口哨聲和吉他旋律為特點，並且將旋律的使用提升到了新的水平，充分突出電影角色和主題。

在莫里康內的所有音樂配樂中，我最喜歡他為義大利電影《天堂電影院》（*Cinema Paradiso*, 1988）所創作的作品。在這部電影中，音樂用來表達故事主人翁對往事的懷念，以美麗的旋律完美地襯托出影片的情感，令人感動難忘。

莫里康內用音樂喚起了影片主人翁Salvatore（薩爾瓦多）在西西里小鎮成長的回憶。這個配樂充滿了惆悵和憂傷，描寫出一種懷舊感。

音樂也助於《天堂電影院》傳達故事裡的希望。當Salvatore離開家鄉，開始新生活時，配樂令人感到振奮和樂觀。

除了懷舊和希望外，《天堂電影院》中的音樂還描繪了悲傷、愛情和失落。比如Salvatore第一次見到他愛的女孩Elena（埃琳娜），或者當他目睹童年朋友Alfredo（阿爾弗雷多）在火災中雙目失明時，配樂都用於強調這些片段的情感時刻。

最打動我的一幕是當年幼的Salvatore第一次見到天堂電影院的場景。音樂隨著他踏入戲院，看到銀幕上如魔幻景象般的電影時，迸發到頂點。音樂闡述Salvatore的驚奇和興奮，就像我自己孩童時在非洲衣索匹亞第一次去電影院時所感受到的一樣。

另一部我非常喜歡的電影是具有標誌性歐洲風格的法國音樂電影《秋水伊人》（*Les Parapluies de Cherbourg*, 1964）。故事講述了位於法國西北部瑟堡（Cherbourg）地區雨傘店的女孩和修車廠的男孩相戀，而這份愛情卻被男孩應召入伍參軍所打斷的故事。電影大膽嘗試全部對話均以歌唱形式演出，配樂由法國現代作曲家米歇爾·勒格朗（Michel Legrand, 1932-2019）創作，融合了古典音樂和爵士音

樂，完美地塑造了電影的浪漫氛圍。為男女主角分離、重逢兩場重頭戲所創作的男女合唱淒美動人主題曲〈I will wait for you〉（Je ne pourrai jamais vivre sans toi／沒有你我永遠活不下去）更是至今仍膾炙人口，百聽不厭。

我還記得瑞典電影《第七封印》（The Seventh Seal, 1957）中的音樂所帶來的懸疑、沉重和緊張氣氛。電影的配樂由瑞典作曲家埃里克・諾格倫（Erik Nordgren, 1913-1992）創作。

電影故事參考了聖經《啟示錄》（第8章第1節）的段落：「羔羊打開第七個封印的時候，天上寂靜無聲，約有半小時。」（中文標準譯本）1347年至1353年期間歐洲發生了人類歷史上最嚴重的瘟疫，奪走了二千五百萬歐洲人性命，占當時歐洲總人口的三分之一。上帝的沉默，完全無視飽受瘟疫肆虐痛苦而向其求助的世人，也就是中國人所謂的「叫天天不應」，是這部電影所要表達的主題之一。

故事敘述一位十字軍東征結束回到故鄉的騎士，發現家鄉被瘟疫吞噬。為了拯救自己和朋友們，他與死亡展開西洋象棋的對弈。背景音樂適時強調騎士身處危險之中和與死亡搏鬥中輸贏的不確定，增加了場景的緊張感。

我也喜歡在法國電影《艾蜜莉的異想世界》（Le Fabuleux Destin d'Amélie Poulain, 2001）中輕鬆夢幻的音樂。電影的配樂由法國作曲家揚・蒂爾森（Yann Tiersen, 1970-）創作。

影片中女主角艾蜜莉是巴黎蒙馬特（Montmartre）一家咖啡館的女侍，是一個害羞內向但想像力豐富的女孩。1997年英國戴安娜王妃在巴黎發生的一場車禍中喪生，這個事件讓艾蜜莉在震驚失措之下，無意間撿到了一個多年前被人丟失的小鐵盒。艾蜜莉在千辛萬苦後終於找到失主時所帶來的成就感，使她決定開始幫助身邊的

人，為他們帶來快樂。劇中多次穿插手風琴演奏所帶來的法式音樂風格，讓人感覺置身法國巴黎，片尾輕快的旋律將艾蜜莉終於收穫愛情的喜悅心情展露無遺。

該部電影主題旋律〈另一個夏天的童謠：在午後〉（Comptine d'un autre été: L'Après-midi）是一首鋼琴演奏曲，它時而悲傷，時而快樂，節奏從緩慢變換到輕快、活潑，體現出在巴黎繁華大都市表象的背後生活著孤獨悲傷的人們，以及艾蜜莉的理想主義所呈現的喜悅與興奮。該曲除了得獎無數，更成為風靡全球的鋼琴演奏曲，包括我周邊親朋好友的小孩們都喜愛彈奏。

音樂是一個強大的敘事工具，精彩的配樂不但營造整體電影氛圍，創造場景氣氛，增強故事情感，還能使觀眾們與電影及角色產生共鳴，讓我們感覺自己成為劇情的一部分。

當我閉上眼睛，再次聆聽《齊瓦哥醫生》電影拉娜（Lara）主題曲的不朽旋律時，我彷彿又回到了阿迪斯阿貝巴大劇院裡，與父親坐在一起，等待著燈光逐漸轉暗，巨大銀幕的亮起！

那一口永恆的咬：吸血鬼

高蓓明

　　在古老的歐洲，一直有吸血鬼的傳說，據講，源出於羅馬尼亞地區。

　　人類都喜歡聽鬼故事吧？想起了小時候，夏天的晚上，在弄堂昏暗的路燈下，同鄰人聚集在一起，聽講鬼故事。聽到毛骨悚然之時，都不敢一個人回家。

　　在德國，我陪著老公不知看了多少版本的《Dracula》（《德古拉》），即吸血鬼電影。但是，原始的吸血鬼電影《Nosferatu》（《諾斯費拉圖》）卻還從來沒有看到過。從影像上觀望，還是第一部最經典，最恐怖，最吸引人。Dracula是吸血鬼的名字，他還是個貴族，他如果照鏡子，鏡中無人；站在光下，沒有影子，人們就可以此來判定他是個吸血鬼，他喜歡吸年輕女人的血。

　　「1921年7月，吸血鬼經典電影《Nosferatu》開機了。德國演員馬克斯・施雷克（Max Schreck, 1879-1936）飾演主角，他不要錢，但是每天要一升血，這些血來自年輕的女性，二十至三十歲之間，而且還要有健康證明。這個需求被寫在合同裡面。聽上去很奇怪，很妖魔化，毛骨悚然。然而，這樣的情節，在市場上很受歡迎……。」這段報導，我在一份德國地方小報上讀到，不知真假。因為有許多人認為，那個Max Schreck本身就是一個吸血鬼。

　　這部德國最早的恐怖片，因為有侵權的嫌疑，受到了起訴。製片人偷竊了愛爾蘭作家布萊姆・斯托克（Bram Stoker, 1847-1912）

小說的題材。他的小說叫《Dracula》，發表了二十五年，還沒有過版權期。雖然小說作者已經死了，但是太太還活著，她打贏了官司。為了避免付錢給Stoker太太，製片人在這部影片拍完之後，宣布公司破產。

迄今為止，離這部小說的出版，已經過去了一百二十五年，小說裡的吸血鬼，從棺材裡爬出來，爬到人間的文學舞臺上。當年這部小說有三百九十頁，出版了三千冊，封面是黃色的麻布，紅色的字體，馬上成為了暢銷貨。書中的吸血鬼是個伯爵，來自於外西瓦尼亞（Transsilvanien，羅馬尼亞中西部地區），是世界上最著名的吸血鬼。德文版小說出現於1908年。作者在晚年時貧困潦倒，吸血鬼的成功主要來自於電影，但來得太晚，作者本人已等不及了。

這個故事被無數次地敘述，也被多次改寫，或拍成電影：

伯爵Dracula半夜從棺材裡爬出來，他要去找一個倒楣者，他要吸取新鮮的血液，在那個鮮嫩的脖子上，狠狠地咬一口，然後就聽到汩汩的血流聲，鮮血流進了伯爵的身子裡……。這是他的必需，否則他活不下去。

吸血鬼把反對他的律師鎖在了喀爾巴阡（Karpaten）山脈的宮殿中，隻身前往倫敦，他需要新的供養者，也需要伴侶。他看中了律師的未婚妻，要同她結婚，在他自身的世界裡永生。

但是有一群科學家，在以荷蘭人亞伯拉罕·范赫辛（Abraham van Helsing）帶領下，發明了用大蒜、十字架和玫瑰花環來對付吸血鬼的方法。吸血鬼有個弱點，他怕光，如果遇到光，他就會變成老鼠、野狼或者野狗。

作者Stoker的母親說：這世界上沒有比這更恐怖、更原始的小說了。她為自己的兒子驕傲。其實這個吸血鬼在生活中是有一個原型的，他就是臭名遠揚的酋長領主弗拉德（Vlad）三世，生活在

十五世紀時今日的羅馬尼亞，他很殘暴，常常用樁子穿刺過他敵人的身軀。

作者Stoker還借助其他吸血鬼的小說，以及民間傳說作為素材，混入他的作品中。就像我們小時候，聽人講鬼故事，也算是民間傳說吧！喜歡聽鬼故事，這是人的普遍矛盾心理。既害怕聽又喜歡聽，越害怕的情節就越刺激，越刺激就越想聽，惡性循環。

但是作者Bram Stoker本人從來沒去過Karpaten，他對那裡荒涼的感覺，完全來源於文獻資料和圖書館；他讀過一本關於Vlad三世的書，這是他同家人一起在北英格蘭旅遊時讀到的。這個小小的港口城市Karpaten，成了吸血鬼Dracula的舞臺。Stoker也研究過度假地惠特比（Whitby）的小船，有一條名叫「德米特里」（Dmitri）的小船來自東歐，以後出現在他的吸血鬼小說裡。這條船在英國的Whitby沉掉，民間傳說，這條沉船後來變成了一條黑狗，奔向了當地的一座修道院。在小說裡這條船變成了吸血鬼自己，最後也變成了一條黑狗。多麼奇異的構思！！！

吸血鬼的故事，在人類文化中牢牢地占據了一個位子，同它本身的奇異情節和電影的推波助瀾是分不開的。第一部影片的成功，尤其那些演員的卓越表現，給人留下了深刻的印象。

第一部吸血鬼電影是黑白片，場景讓人吃驚地異想天開，劇情混雜著瘟疫和迷信，達到了令人不寒而慄的效果。有人將這部電影描述為「一部偉大的情緒畫面，而不是一部電影『敘事』」。因為版權的問題，片名不能同Dracula這個名字有關聯，所以後來改成《Nosferatu》。由於這部電影是「德國人為德國觀眾製作的低成本電影，……以德國命名的角色將其設定在德國，使故事對講德語的觀眾來說更加具體和直接」，故而影片將時間地點設定在1838年的德國。

製片人是阿爾賓‧格勞（AlbinGrau，1884-1971），他拍這部電影的靈感來源於戰爭中的經歷：1916年，一位塞爾維亞農民告訴他，自己的父親是吸血鬼，永遠不會死。格勞學過美術，親手設計了劇中人的服裝，但是他在完成這部電影之後就破產了。劇本將故事設定在虛構的德國北部港口小鎮威斯堡。並且更改了角色的名字，並添加了吸血鬼通過船上的老鼠將瘟疫帶到威斯堡的想法，劇本的表現主義風格具有詩意的節奏。影片於1921年開拍，在德國東北部的港口小鎮維斯馬（Wismar）拍攝了外景。出於成本考慮，攝影師只用了一臺相機，僅留下了一部原始底片。電影是無聲片，打有字幕，導演是當時小有名氣的穆爾瑙（Friedrich Wilhelm Murnau, 1888-1931），共分五個場景。有趣的是，穆爾瑙在影片即將結束的時候，自己在鏡頭裡客串了一位驚恐聽眾的角色。

　　首演在柏林上映，規定入場者都要穿畢德麥雅（Biedermeier）時代的服裝，因為電影表現的時代正處於Biedermeier。由於是無聲片，背景音樂成為重頭戲。首演時有管弦樂隊同時演奏音樂；據說原版的樂譜後來丟失了，這反而讓那些音樂家們更加興奮，他們每次用自己的音樂來為這部電影放映時添油加醋，居然還有人用巴哈的音樂來為這部電影配曲。藝術家們都是瘋子，同時也擁有類似吸血鬼式的魔力。影片在上映前的宣傳方面，花了比較多的費用。上映後，大受歡迎，得到許多正面的評價。這部片子被認為是恐怖片的早期代表，其中的視覺設計，為後來的該類影片帶來了巨大的影響。1925年的版權糾紛官司輸掉後，片子本該全部被毀掉。所幸，片子已經流傳開去，有人將其做了編輯修改而保留了下來，比如有法國版、西班牙版、英國版、捷克版、美國版等等。

　　從1980年起，德國人決定對這部電影進行修復重整，之後這部電影有了各種不同的修復版，在世界各大電影節上進行了放映，隨

後又進入了歐美的家庭錄影帶體系，到了2019年終於可以在全世界範圍內看到這部電影，而且有了彩色版本。由於先進的數字技術，現在人們可以欣賞到高清晰的畫面。

事實上，吸血鬼電影從《Nosferatu》之後，如潮水般地湧來，已經數不勝數；再加上電視片，真可謂波濤洶湧，鋪天蓋地。在德國，每上映一部新的吸血鬼電影，我同老公都會去看。吸血鬼扮演者中，我最認可的扮演者為金斯基（Klaus Kinski, 1926-1991）。這個金斯基長相恐怖，不用化妝就夠嚇人；他是一位天才的演員，這種人，不是魔鬼附身，就是藝術繆斯內駐。金斯基的女兒娜妲莎（Nastassja Aglaia Nakszyński, 1961-）也是著名的演員，卻不像她父親那樣醜陋，長得極其美麗。

看吸血鬼的電影看了那麼多部，追根尋源，我還是最想看「第一部」吸血鬼的電影。

要看最原始的吸血鬼電影《Nosferatu》，當然沒有什麼可能，只能從網上去訂碟片。2022年的5月，借助疫情被關在家中之福，我終於看完了這部影片。看後果然難以忘懷，心裡一直在為那些德國電影界的先鋒人物感嘆、讚嘆。

往後，這吸血鬼電影一定會繼續出現，我一定還會一如既往，同老公繼續去看「吸血鬼」。那個Dracula，在我們的世界裡永遠不死；他永遠會在深夜，從棺材裡爬出來，找到一個美麗年輕的女子，朝著她鮮嫩的脖子，狠狠地咬下去：汩汩，汩汩，⋯⋯我們會聽到一陣細小像水流般的聲音。

這是一口永恆的咬。

默片世界的華人之光
──從歐洲默片認識好萊塢首位華裔電影巨星

李筱筠

　　2023年8月10日是年度德國波昂（Bonn）默片節開幕日，幾位友人相約德國波昂大學拱廊庭院看片共襄盛舉。開幕片是獲IMDb（Internet Movie Database／網路電影資料庫）7.2評分、由德國電影學院和電影博物館（DFF）全新數位修復的德英默片《大都會蝴蝶》（德：*Großstadtschmetterling*）。主辦單位在觀眾席右前方安排一位鋼琴家和一位小提琴家為電影配樂現場演奏，以此強化觀片臨場感。身處當今電影特效日新月異的時代，有機會與其他電影愛好者在星空下欣賞由專業音樂家現場配樂的黑白修復默片，是場極為奢侈的藝術享受。

　　談及默片便很自然想到喜劇演員卓別林（Sir Charles Spencer "Charlie" Chaplin, 1889-1977）。默片時代始於十九世紀末。早期的電影攝影機和錄音設備因無法捕捉聲音而促使默片誕生。彼時電影以圖像、表情、動作和音樂為主要表達方式。默片不僅推動電影技術發展，也建立一套豐富的電影語言，為默片電影語言奠定了基礎。許多電影語言元素，如近景、遠景、切換和剪輯等至今仍然被廣泛應用於當代電影，因此是電影藝術一個重要里程碑，百年後仍受藝術家和影迷的喜愛。

默片節開幕日觀賞的《大都會蝴蝶》於1929年在德國上映，是一部具藝術性和敘事深度的默片。該片講述一位美麗的中國女舞者瑪以「蝴蝶公主」的身分在巴黎一個市集表演。馬戲團小丑可可（Coco）迷戀上瑪，多次向瑪示好，可瑪卻一直拒絕他的追求。小丑為了報復，刻意製造一起雜技演員死亡事故並將責任歸咎於瑪。被觀眾們誤解的瑪為躲避嫁禍於她死纏爛打的小丑、憤怒的觀眾，以及四處搜捕她的警察，誤闖以街頭賣畫為生的俄羅斯畫家庫茲明（Kusmin）的畫室躲避。庫茲明善心收留瑪，瑪很快便成為他畫筆下的模特兒。瑪為分擔家計開始協助庫茲明在街頭賣畫。由於市集表演聚攏觀眾是瑪向來的生財之道，很快便協助庫茲明賺到第一桶金。瑪與庫茲明無論在生活或事業上皆能互相扶持，郎才女貌的兩人日久生情。瑪本以為自己能從此過上幸福穩定的日子，擺脫黑雲籠罩的往日記憶，卻不料與小丑冤家路窄，兩人在生命另一路口重逢。與此同時庫茲明的繪畫才能受到一位富商女兒的青睞，被設計移情別戀，愛上富商女兒，傷心欲絕的瑪卻因禍得福認識一位年長權貴，他對瑪呵護至極。瑪與權貴來到法國尼斯（Nice）度假，度假期間因緣際會在權貴的協助下揭發可可多年前犯下的罪行與對她的誣陷，瑪終於能為自己洗清罪名。那麼，獨自在異鄉辛苦奮鬥的瑪是否會選擇權貴，接受他的愛，從此過起無憂無慮的貴婦生活？一位移民女性在二十世紀初期的選擇，會帶給現代女性什麼樣的啟迪和思考？

　　此部扣人心弦的電影運用默片時代的攝影技巧，如特寫鏡頭、遠景和快速剪輯，以此創造動態的視覺效果，而簡短的獨白或對白字幕則會在關鍵時刻出現，讓觀眾更好地理解主角和配角的內心活動和情感變化。此外，默片的黑白色調非常貼合電影所要探討的人性主題，人性光明面以白色來呈現，而人性幽微則以黑色幽暗來凸

顯強調。也因這是一部無聲片，戲份頗重的女主角其拿捏有度的肢體表演成為劇情是否能緊抓觀片興致的關鍵要素。當然，現場配樂所起到的作用不可小覷，鋼琴和小提琴的樂音隨電影故事推展高潮迭起，使得觀眾心弦緊扣情節，幾乎抵達忘我忘物的境界。九十六分鐘的片長恍若人類生命縮時後在地球上的短短一秒。

儘管這部電影在當時沒能引起廣泛關注，但它代表默片時代電影藝術家試圖從藝術視角，探討複雜的城市生活肌理與人性無法預測的一種方式，對電影製作技術和敘事語言的發展產生一定影響，尤其在表現城市社會階級與移民生活樣態方面。

《大都會蝴蝶》由德國默片時代的重要導演之一理查‧艾希伯格（Richard Eichberg, 1888-1952）執導，他懂得善用視覺表達，剪輯技巧運用獨特。演技精湛的女主角黃柳霜（Anna May Wong, 1905-1961）是好萊塢電影史上第一位傑出的華裔女演員，也是第一位出現在美國硬幣上的亞裔美國人。她的職業生涯橫跨默片時代、有聲電影時代和電視時代，無論表演和電影史地位都備受認可。二十世紀二十年代末黃柳霜出演一系列歐洲電影，相較於美國電影，她的表演天賦在歐洲電影獲得更好的發展。儘管當時仍以充滿異國情調的形象演出，但劇中角色相對多元，使她能將其特殊的移民背景、鮮明性格、女性堅毅特質與表演天份結合充分發揮。從今日角度回看黃柳霜，她因其華裔表演藝術家的先驅者角色、精湛的表演藝術，以及她賦予表演藝術以多層次多文化內涵這事實，絕對可被譽為默片世界的華人之光。感謝德國電影學院和電影博物館（DFF）全新數位修復《大都會蝴蝶》，讓今日的觀眾能從歐洲默片認識好萊塢首位華裔電影巨星，黃柳霜。

資料補充

德國電影學院和電影博物館（DFF）：原為成立於1949年4月13日的德國電影資料館，正式名稱為德國電影研究所（DIF），該研究所是德國最大的電影檔案館之一，也是收藏電影藝術和電影各方面資料最豐富的機構之一。2006年3月德國電影學院與德國電影博物館合併，總部設在德國法蘭克福（Frankfurt）。

荷蘭電影與我

丘彥明

我從小就愛看電影，是個影迷。但是，居住荷蘭三十多年，觀賞的荷蘭電影卻十分有限。不是荷蘭電影不好，而是語言的障礙，總遺憾沒法把整部電影流暢地看懂。不過，基於對荷蘭文化的常年接觸和喜愛，我仍想聊聊我所知道的荷蘭電影。

初到荷蘭，為了快速融入社會，我專門去學習荷蘭語。在荷語班上我看了第一部荷蘭電影《紅髮女郎》（荷文片名：*Het Meisje met het Rode Haar*），由本・沃邦（Ben Verbong, 1949-）導演，獲得1981年荷蘭最佳影片。這部改編自漢妮・沙夫特（Hannie Schaft, 1920-1945）傳記的電影敘述一位紅髮女孩Hannie，在二次世界大戰期間，原正攻讀法律博士學位，為了不願自己的祖國遭受德國納粹占領的蹂躪，休學加入荷蘭地下暗殺組織，槍殺敵人，後來被捕槍斃，就在她死後半個月，荷蘭重獲自由。

看電影那日正值5月4日荷蘭紀念戰爭死亡將士的日子，一百零九分鐘沉重調子的黑白影片，因為剛學荷語，完全聽不懂講什麼又沒有英文字幕，看得我稀裡糊塗，只能從影像推想。不過，女主角在暗殺過程中心理衝突的表現，深深地撞擊了我，而叛國者、德國軍官，她的男友與她的犧牲，也讓我感受到戰爭的無情無奈和殘忍。

我看的第二部荷蘭電影，是我的丈夫唐效極力推薦的《土耳其狂歡》（*Turks Fruit*），保羅・范霍文（Paul Verhoeven, 1938-）於1973年導演的電影。片長一百零八分鐘，曾獲「荷蘭二十世紀最

佳電影」稱號，創下當年荷蘭電影票房紀錄，並於1974年獲得第四十六屆奧斯卡金像獎最佳外語片提名。這部電影改編自暢銷作家簡‧沃爾克斯（Jan Wolkers, 1925-2007）所寫的同名小說。

觀賞這部電影，我並沒有障礙，因為全片雖然講荷蘭語，但屏幕下方搭配有英文翻譯。那時，我的荷蘭語也有了一些進步，看過一遍英文字幕了解電影要表達的主旨之後，再次重看，聽原來的配音，更能綜合整部電影所要傳達的藝術和效果了。

這部劇情片，由於暴露大膽，性愛場面多，且幾乎是毫不猶豫的狂野暴虐形式呈現，這在東方，如臺灣、大陸拍片三點都不許露的標準下，被歸類為情色電影無法上映，可想而知。但荷蘭是個性自由開放的國家，這就是部社會寫實的愛情影片，自然真實的表現年輕人崇尚自由，在現實生活中無厘頭的瘋狂追逐肉體遊戲，卻在其間又萌生出一種頹廢、唯美愛情堅持的絕望與無奈。

另一部至今仍然覺得不斷敲打我的心的荷蘭電影是《角色》（*Karakter*），1997年米克‧范迪姆（Mike van Diem, 1959-）導演，片長一百二十二分鐘，由荷蘭同名暢銷小說改編，於1998年贏得奧斯卡最佳外語片。

這部影片，描述二十世紀初一位年輕律師卡塔楚飛，涉入一宗犯罪事件，他透露不為人所知的內幕，他是死者崔佛哈文的私生子。他的母親瓊芭和富人崔佛哈文生前有一段情。瓊芭不肯嫁入豪門，寧可單親撫養兒子長大成人；可是她又不甘處於經濟困境的生活中，迫不得寄居強恩家中。因此，卡塔楚飛成長過程裡，強恩扮演了他生命中父親的角色，後來甚至聽從強恩的意見，向銀行貸款開一家小雪茄舖子。無意之中，他發現其實銀行債主竟是自己的親生父親，而在與銀行不斷交涉的過程中，他發現了法律的重要，從而引發他研讀法律的興趣終於取得學位和律師資格。不過，經他不

斷地探究逐漸相信孩提時家中的困境、長大後銀行的負債，甚至攻讀法律，都是親生父親崔佛哈文的設計，一步步控制他的生活想毀掉他，所以他必須反擊。

事實上，生父是希望透過各種試煉，逼他強大，更得超越自己。

整部電影畫面色調陰鬱，音效和懸疑的渲染都十分到位。從頭到尾看得心一直掉落在沉重的底部，糾結得喘不過氣來。

也正是這部電影，讓我再多注意了一些影片，確認出荷蘭電影的特色：厚實陰鬱，挖掘人性的醜陋毫不保留，與俄國小說、音樂、電影的蒼涼、悲苦有不少相似。或許氣候寒冷、土地貧瘠、人民生活不易的共通性，是產生這樣藝術的原動力吧！

1986年的一部荷蘭老片，中文譯名《宜家》（荷文片名 *Flodder*），片長一百一十分鐘，是部讓觀眾從頭笑到尾的喜劇諷刺電影，我個人非常地喜歡，記憶深刻。導演兼編劇迪克・麥斯（Dick Maas, 1951-），將一個荷蘭貧窮的混混粗鄙家庭，因緣際會住進荷蘭富人區，之後又從荷蘭移居美國上流社會，不為社區富人接受，被這幫勢利者使用手段嘴臉，令一家陷入各種麻煩的經歷，誇張淋漓地呈現。正因這部影片老少皆宜，使人不自覺笑中有淚、淚中又笑，便接拍了續集和第三集，由休伯・史塔普（Huub Stapel, 1954-）、耐莉・弗利達（Nelly Frijda, 1936-）、雷內・凡特・霍夫（René van't Hof, 1956-）、塔提雅娜・辛米克（Tatjana Simic, 1963-）等主演，演員們的表演無不收放自如、活靈活現，叫人拍案叫絕。直到今日，和荷蘭朋友說到這部片，大家都津津樂道，均能記住其中不少細節。這部片子反映現實社會，很自然體現出荷蘭人喜歡幽默、不怕自嘲的特性，是非常成功的娛樂影片，且寓意深長。

此外，如瑪琳・戈里斯（Marleen Gorris, 1948-）1994年執導的《安東尼雅之家》（*Antonia*），於1995年獲得奧斯卡最佳外語片。

這是一部荷蘭女性主義電影，一部女權主義童話從女性視角去看生命的嬗遞：安東尼雅回到出生地荷蘭小村莊，建立了母系社區，打造了一個屬於自己的烏托邦家族。電影中涵蓋了新生、死亡、宗教、性、女同性戀、友誼、親密關係和愛等各主題，主人翁在親人簇擁中，清醒地、自然地老化，這樣的告別方式成為一種靈魂分離軀體的儀式，一切由此結束，又從這裡開始。流暢準確的電影語言，使這部電影佳評如湧。

一個世紀以來，荷蘭電影雖創不少佳績，但整體而言電影產業並不成功，1910年有第一家電影製片廠，後卻不敵海外影片大量引進，第一家片場甚至於1919年關閉。不過，荷蘭紀錄片的拍攝發展卻遠超過劇情片的製作，在世界上占有重要的位置。1898年荷蘭誕生第一部紀錄電影《國王一家》（荷文：*Het Koningshuis*），記錄荷蘭皇家。這紀錄傳統保留了下來，直至今天，《國王一家》仍在繼續拍攝紀錄片。

既然說到荷蘭紀錄片，就不能不提到荷蘭紀錄片大師尤里斯·艾文斯（Joris Ivens, 1898-1989），1927年他拍攝自己的第一部短紀錄片《齊迪奇紀事》，同年並組織一批電影進步年輕人成立荷蘭第一個電影俱樂部，以他為首。1930年他拍攝《須德海》（荷文：*Zuiderzeewerken*）引起國際關注，奠定其紀錄片先驅地位，後受邀在世界各國拍攝紀錄片，最後一部執導的紀錄片是1984年的《風的故事》。一生導演超過五十部紀錄片，得獎無數，終被尊稱為世界電影史中的「四大紀錄電影之父」之一。由於尤里斯·艾文斯的影響，荷蘭拍攝紀錄片的風氣持續不衰，政府也很支持，中部大城烏特列支（Utrecht）一年一度的紀錄片獎——金牛獎，總是年年舉辦影展，引發廣大的注目、參與和報導。

1938年尤里斯·艾文斯曾拍了一部五十二分鐘的紀錄片《四萬

萬人民》（*The 400 Million*），真實報導中國對日抗戰下人民的生活。我找出來看過，對他以鏡頭展現苦難的中國，表達人道主義的關懷精神，深深感動與欽服。後來，我也在電視重播上，觀賞了1930年他拍攝的《須德海》，記錄荷蘭填海造地的歷史，也是從人民的角度出發。我在他的紀錄片中看到他眼中的真實事件外，也看了自然存在其中的藝術性畫面，無可諱言他是位藝術家。尤里斯·艾文斯出生於荷蘭最古的老城奈梅根（Nijmegen），是我家旁邊的大城。奈梅根市為紀念這位紀錄片電影大師，城裡有一廣場便以他命名。我每次路過廣場，會自然地向大師致意。

2019年10月初，我和丈夫踏進我們住家所屬的荷蘭考克（Cuijk）行政區的考克鎮電影院，觀看一部很特殊荷蘭紀錄片，荷文片名《Celibaat》，中文譯名為《獨身》或《不婚》。

導演達安·瓊布洛德（Daan Jongbloed）1984年生，很年輕，在烏特列支藝術學院畢業後，成了紀錄片導演。2018年夏天，他住進了考克行政區內聖安哈塔村（Sint Agatha）的老修道院。這座擁有六百多年歷史（算至2018年10月9日為六百五十年）的荷蘭老修道院，仍然住有六位修士（可惜截至2023年僅剩餘三位了）。他花一整個夏天和修士們一起生活，記錄他們的神職生活，並說服他們面對鏡頭，誠實地說出自身性生活的過往及處理方式。「性」在天主教神職人員裡，過去是不談的禁忌；Daan打破此禁忌說：「修士也是普通人，有血有肉。」

說來有趣，也是巧合。我的住家就在聖安哈塔村，位於修道院路頭，直走一百公尺到底，盡頭就是修道院。從我家花園、窗戶都可看到修道院。修道院有一片很漂亮、很大的開放花園，是我日常散步的去處。六位修士常見到，臉孔都熟，尤其艾德格（Edgard Claes, 1954-）修士，交流較多，他還是一位世界有名的書籍幀裝藝

術家，肖像畫也畫得很好，在修道院中有一間專門的工作室。

透過電影院的大銀幕，看見這些熟悉的修士在修道院中的生活起居注，然後個別接受訪問，坦誠述說自己曾經的戀愛，甚或承認自己是同性戀，或是講述自己單純無性經驗的過往，⋯⋯那七十分鐘是很奇怪、神妙且特殊的看電影經驗。正是從這部紀錄片，我更了解了荷蘭電影的尺度、社會的多元性包容，和對人權尊重的程度。

長期居住荷蘭，前十多年我和丈夫幾乎每週都去考克鎮上劇院附設的電影廳看電影，因為主要放映的是世界經典老片，很合我們溫故知新的胃口。在荷蘭影院看電影很特別，中場會暫停放映休息十五分鐘，讓觀眾到場外買咖啡、喝茶交際、上洗手間。最初很不習慣，覺得看電影的節奏氣氛被破壞，大不以為然。久而久之，習慣了也覺得挺好，認識了一些電影同好，交換交換一些電影、其他藝文情事也有收穫。曾有一次，看一部卡通影片，遲到了，我們摸黑坐在最後一排，整個影院看不見人頭，以為賣座不佳僅我兩人，待燈一開，嘩啦啦，冒出一個個小孩子，幾乎滿座，只丈夫和我兩個大人。至今回想，依舊是賞心悅事。

後來租錄影帶流行，電視上也可買影片觀賞，很少人願意到電影院看老電影，鎮上劇院附設的電影廳停業了。我們只能偶爾開車走遠一點，折騰一些，到鄰近的其他鎮子，大城的影院去看口碑好的影片。看電影的熱度降低了許多。直到幾年前，考克鎮終於重開了一家小電影院，我們夫婦摩拳擦掌要恢復看電影的老習慣，誰知好景不久就遇上了新冠肺炎侵襲，哪敢上電影院這種公共場所。不知考克鎮這家影院現今經營得如何？

其實我和荷蘭的電影還有過另外的一層關係。世界上著名有影響力的影展中，每年1月底舉辦的鹿特丹國際影展算其一，設有金虎獎。鹿特丹國際影展標榜的電影精神是：獨立、反叛、實驗、創

新，對世界發展中國家新進的青年導演給予關注和扶持，提供基金協助拍片。

1990年代後期和二十一世紀的初始十年，我的好朋友影評人焦雄屏，幾乎年年被邀請到鹿特丹影展擔任評審或帶影片參展，影展結束後轉往我家住一星期，再繼續前往德國參加柏林影展。她笑說自己像候鳥般年年飛到荷蘭。

因為老焦的關係，那些年，我都會去鹿特丹和她相聚。在影展期間，從早到晚地瘋狂看電影，跟著她參加party，從她認識不少的導演、演員和影評人，見識到作為評審的不易、趕稿的壓力。這些年，老焦不來，我也沒了去鹿特丹看影展動力，每看到影展開幕的新聞，便會憶起不少往事。有些美好的事物，過去看似就過去了，其實卻是一輩子留在心底的寶藏。

永遠的卡薩布蘭加

方麗娜

一

船抵卡薩布蘭加（Casablanca）海岸之際，北非的陽光裏挾著大西洋的勁風，聲色俱厲地敲打在艙壁上。旅客們湧出城堡似的「科斯塔」（Costa）遊輪，迫不及待地奔向碼頭的十幾輛大巴。我和先生隨人潮出了艙口，登陸的瞬間，身穿制服的摩洛哥海關人員攔住了我，依照他們的指示，我折身步入大船一側臨時搭建的白色帳篷。

為什麼呢？我狐疑著。難道因為我是千餘名旅客當中唯一持中國護照的人？可出發前，我規規矩矩辦了簽證的呀！

那是坐落在維也納十九區的摩洛哥領事館，一棟綠蔭掩映下的巴洛克式建築，淡金色的穹頂上飄著摩洛哥的綠色五星紅旗。我如約走進領事館，將填好的表格和照片遞上，工作人員很友善地請我坐在沙發上等候。客廳的背景牆上鑲著兩幅照片，一幅是沙漠中的騎士，紮著白頭巾，風馳電掣；另一幅是摩洛哥國王默罕默德六世（Mohammed VI, 1963-），剽悍、魁偉，我驀然想起他那位才貌雙絕艷驚世界的王妃薩爾瑪（Princess Lalla Salma of Morocco, 1978-）。

突然一聲長嘯，高亢而粗獷，悶雷般打破我的緬想。海關人員當即放下手中的一切，五體投地做起了祈禱。隨著阿拉伯人的唱誦，我無端地想起，大約半個世紀前，摩洛哥是第一個和中華人民共和國建交的大西洋沿岸的非洲國家。

十幾分鐘後我出了帳篷，和一直站在門外等候我的先生會合，而後朝大巴走去。

　　窗外晃動著紛亂的街景，古老的摩爾區裡，洋溢著濃郁的阿拉伯氣息。穿棉布長袍的摩洛哥人，戴小氈帽的土耳其人，懷抱嬰兒捂著黑頭巾的女子，還有赤腳兒童、遊動小販，以及駄著貨物東倒西歪的小毛驢，一切都顯得遲緩、嘈雜、支離破碎，猶如時光切割下的慢鏡頭。強烈的沙漠陽光從西南方向射過來，探照燈般聚焦在街邊的一座白房子上，昏昏欲睡的寂靜中，我突然有種似曾相識的感覺，定晴一看──Rick's Café，內心頓時掀起一陣狂瀾。

　　隨著一枚地球儀的緩緩轉動，八十年前的那部黑白電影《卡薩布蘭加》又名《北非諜影》中的場景，赫然在目。與此同時一個男人的畫外音在耳畔回響：

　　自從第二次世界大戰爆發以來，在被禁錮的歐洲，許多人以希望的或失望的眼睛嚮往著美洲的自由。里斯本是一個航空轉運站。但是，並非所有的人都能直接到達里斯本。於是，一條迂回曲折的難民路線形成了。從巴黎到馬賽（Marseille），渡過地中海到奧蘭（Oran），然後坐火車或汽車或步行，穿過非洲的邊緣，到達法屬摩洛哥的卡薩布蘭加。

二

　　影片《卡薩布蘭加》拍攝於1942年的戰爭期間，歐洲淪陷，日本偷襲珍珠港（Pearl Harbor），時任美國總統的羅斯福面向全美的一番講話，慷慨激昂，令人熱血沸騰。為了向英雄致意，華納電影公司決定投拍一部反法西斯戰爭片。導演邁克爾・柯蒂茲（Michael Curtiz, 1886-1962）生於奧匈帝國時期的布達佩斯，猶太血統，深諳歐洲歷史。日後，邁克爾・柯蒂茲柯憑藉《卡薩布蘭加》，獲得奧

斯卡最佳導演獎，這也是他導演生涯中最成功的一部電影。

一架飛機呼嘯著朝大西洋方向衝去，喧鬧的市聲安靜下來，一對年輕的奧地利夫妻，無限憧憬地追望飛機的尾巴，相互安慰道：「或許明天，我們也會在飛機上。」

在那個特定的歷史環境下，硝煙瀰漫中的歐洲人，渴望擺脫納粹的鐵蹄，為了自由輾轉來到摩洛哥，彼時的卡薩布蘭加，就成了通往新世界的中轉站。故事以尚未落入德國納粹之手的卡薩布蘭加為背景，呈現了亂世風雲下一段纏綿悱惻的愛情故事。戰爭、自由、忠誠、友誼，連同男女主人翁出神入化的演技。

那是一種不會隨時光遠逝的魅力。

我至今記得亨弗萊・鮑嘉（Humphrey Bogart, 1899-1957）那雙迷離而憂鬱的眼神，經他詮釋的主人翁瑞克，外表冷峻，內心狂熱，尤其煙霧繚繞下牽動嘴角的一絲苦笑，成為影迷心中揮之不去的一瞥。1999年，鮑嘉被美國電影學院評為「有史以來最偉大的男影星」。而女主人翁的扮演者英格麗・褒曼（Ingrid Bergman, 1915-1982），作為北歐瑞典國寶級的演員，她端莊、嫻雅、高貴，當之無愧的好萊塢「黃金時代」的瑰寶，一生共榮獲三項奧斯卡金像獎。劇中她那淺淺的笑意，柔情似水，曖昧曲折，令人怦然心動。

彼時的卡薩布蘭加，好似紛亂塵世間一個小小的烏托邦，法式建築上的「自由、平等和博愛」如霓虹閃爍。警察、納粹、間諜、富豪、難民，共同演繹著卡薩布蘭加的傳奇。瑞克的酒吧，儼然一座時尚華麗的夜總會，歌舞昇平，燈紅酒綠，豆蔻年華的阿拉伯少女引吭高歌。無論白天還是夜晚，穿燕尾服的歐洲人、珠環翠繞的女眷、密謀偷渡的酒客、貌似典當首飾的商人，沉溺於牌桌自我麻痺的賭徒……，各懷心事的人們，暫且將戰火拋向腦後，一面享受眼前的歡愉，一面伺機尋找脫身的機會。半醉半醒中，除了喋喋不

休地唸叨這座城市,還有神祕的酒吧老闆瑞克。

卡薩布蘭加,一邊是海洋,另一邊是沙漠。在這裡,幸運的人通過金錢,或者勢力,獲得出境護照,急忙趕到里斯本,再從里斯本到美洲。而其他人,卻只能留在卡薩布蘭加——等,等,等。

三

與歐洲大陸隔海相望的卡薩布蘭加,是繼埃及的開羅、南非的約翰尼斯堡之後非洲第三大城市。得天獨厚的區位優勢,使得這個城市,早已成為列強競相追逐的獵物,並在葡萄牙、西班牙和法國人手中數度易手。

而最早定居在摩洛哥的土著是柏柏爾人(barbari),西元十二世紀他們便在此繁衍生息,興建城市,並取名為「安法」(Anfa)。世人對柏柏爾人不甚了了,但對幾位享譽世界足壇的法國巨星,一定不陌生:齊達內(又譯席丹,Zinedine Yazid Zidane, 1972-)、本澤馬(Karim Mostafa Benzema, 1987-)和姆巴佩(Kylian Mbappé Lottin, 1998-),他們都是柏柏爾人的後裔——實力與才藝兼備的足壇梟雄。毋庸置疑,這是一個神勇、堅韌並有著非凡足球天賦的民族。

柏柏爾人酷似阿拉伯沙漠中的貝都因人(Bedouins),他們無懼惡劣環境,慣於遊牧生活,愛吃烤製食物。阿拉伯人西征北非時,帶來了羊肉和椰棗;猶太人帶來了醃製的檸檬和橄欖。飲食生活的多樣,開啟了摩洛哥文化的豐富與多元。歐洲中世紀晚期,隨著伊斯蘭教的傳入,安法的規模逐漸拓展。後來葡萄牙、西班牙和法國人相繼入侵,城市一度被夷為平地。直到十八世紀中期,當時的摩洛哥國王下令在安法老城的舊址上建一座新城,取名為「達爾貝達」(Dar el Beida)。當西班牙殖民者攫取了達爾貝達的貿易經

營權後，隨將城市改為「卡薩布蘭加」──意為「白色的房子」。

摩洛哥獨立以後，卡薩布蘭加恍如失散的孩子，重新回到了母親懷抱。自然條件得天獨厚深受歐洲文化浸潤的卡薩布蘭加，素有「北非花園之美譽」。二戰時期的卡薩布蘭加，處在法國保護之下，渴望逃離戰火的歐洲人，將這裡作為逃往美國的跳板。彼時的美國無須簽證，但要順利脫身，卻要摩洛哥政府頒發的國境許可證，為了這個許可證，滯留於此的歐洲人不惜動用各種手段──肉體、金錢、權勢，人性的幽暗與磊落，活生生在這裡上演著。

《卡薩布蘭加》的魅力，好萊塢電影藝術的偉大與神奇，讓卡薩布蘭加從虛擬走進現實，承載了影迷心中所渴望的一切浪漫。就連美國總統羅斯福，飛往北非與同盟國領袖見面前，也指名要在白宮裡觀看這部風靡全球的《卡薩布蘭加》。

那是二戰期間的一次重要祕密會議。斯大林格勒（Stalingrad）保衛戰勝利在望，世界反法西斯戰爭迎來了轉機，同盟國領袖迫切需要聚首，商討進一步應對納粹德國的戰略。

說來有趣，開會前羅斯福和邱吉爾為了邀請哪位法國代表參會，一度爭論不休。羅斯福傾向於由北非殖民地的法軍司令吉羅（Henri Honoré Giraud, 1879-1949），代表法國來參會。因為法國本土淪陷後，吉羅已經和盟軍為伍，並且兵權在握。可邱吉爾則認為，應該由流亡英國的戴高樂出席，因戴高樂的影響力與號召力在吉羅之上。為此，巧舌如簧的邱吉爾從中斡旋，索性將兩人都邀了過來。當戴高樂高傲的身軀出現在卡薩布蘭加會場時，邱吉爾意味深長地對羅斯福說：「我把新娘給你請來了！」

為期十天的卡薩布蘭加會議，既有爭論，也有妥協，但最終確定：將對德、義、日的戰爭進行到底，直到他們「無條件投降」。

四

2008年那個春天，我帶著莫名的期待，走進了這座白房子
——Rick's Café。門面不大，其貌不揚，與人聲鼎沸的舊城區隔了幾
條街。不管它是不是影片中的那座白房子，只要看到「Rick's Café」
這幾個字，萬千柔情一湧而起。

溜光水滑的爵士樂在半空中漾起，天南地北的客人，踏著音符
坐下來喝杯咖啡，或一杯朗姆酒，注目廳內黑人演奏師山姆的那架
鋼琴，重溫劇中熟悉的一幕幕。恍然間，我看到一對靚男俊女，從
容淡定，由旋轉門廳款款步入酒吧。

演奏中的鋼琴師山姆，即刻認出了女人，他眉峰微蹙，不禁憂
心忡忡。隨後，女人來到山姆跟前，懇求他彈奏那首〈時光流逝〉
（As Time Goes By）：

> I fell in love with you watching Casablanca
>
> Back row of the drive in show
>
> In the flickering' light
>
> Popcorn and cokes beneath the stars
>
> Became champagne and caviar
>
> Makin' love on a long hot summer night
>
> Ooh,a kiss is still a kiss in Casablanca
>
> But a kiss is not a kiss without your sigh
>
> Ooh,please come back to me in Casablanca
>
> I love you more and more each day as time goes by

琴聲如訴，深情、憂傷、纏綿，似女人婆娑的淚眼。往昔的回憶伴著歌聲，海潮般撞擊著瑞克的心扉。他激動地走過來，欲制止山姆，卻看到了那個讓他魂牽夢繞的女人──伊爾莎。空氣驟然凝固，四目相投，恍然如夢。

　　夜深了，瑞克獨坐吧檯，往事不堪回首。這個桀驁不馴的男人反覆捶打著吧檯，喃喃自語：「世界上有那麼多城市，城市裡有那麼多酒吧，而她偏偏走進了我的酒吧！」

　　海風陣陣，沙塵漫天，夢回巴黎。

　　春天的香榭麗舍大道（Avenue des Champs-Élysées）上，瑞克駕一輛小型敞篷車悠然行駛，女人依偎著他，笑顏如花；傍晚的塞納河遊艇上，兩人相依相攜，音符跳躍處，是蒙馬特霓虹的倒影。風中送來布羅涅森林（le bois de Boulogne）裡的花香，兩人帶著永不厭倦的吻，融化在一曲貼面纏綿的華爾茲裡。臨街的寓所內，伊爾莎撫弄著窗前瓶花，瑞克望著她打開香檳。之後是大雨傾盆的巴黎火車站，雨水模糊了紙條上的字跡，瑞克心裡唸叨著伊爾莎留給他的最後一句話，悵然離去。──「只請你記住，我永遠愛你！」

　　一束強烈的探照燈光，打在瑞克痛苦而扭曲的臉上。他依舊獨坐吧檯，面前放著一杯威士忌，和一隻空酒杯。轉瞬之間，伊爾莎出現在窗前的月光柱裡，瑞克攢起淒迷的雙眼，痛苦與糾結中，木然打量著自己深愛的女人。

　　面對自己傾心愛戀的男人，伊爾莎眼含熱淚，內疚而悲憤：「我恨這場戰爭，是戰爭改變了我們的一切！」

　　熱戀中的男女，因戰爭而被迫分離，卻又因戰爭，邂逅於北非的卡薩布蘭加。當所有的誤解得以冰釋，女人內心的矛盾不言而喻。她無奈地徘徊於丈夫和情人之間，迷茫與無助，眷戀與不捨，令人心碎。

最後，深愛著伊爾莎的瑞克，決定護送她和早已成為反法西斯地下組織成員的丈夫一起離開卡薩布蘭加。大敵當前，瑞克深情地對伊爾莎說，我們三個小人物就不要相互為難了。當瑞克的目光追隨自己心愛的人和丈夫最終脫離了險境，乘風而去，一個男人的神話誕生了。

五

日暮黃昏，我們從四散的城裡回到Costa郵輪上。大船徐徐啟動之時，我攀上甲板，夕陽帶著撒哈拉沙漠的最後一縷灼熱，炙烤著哈桑二世（Hassan II, 1929-1999）清真寺潔白無瑕的玉體。我陡然想起，卡薩布蘭加的輝煌和鼎盛並非屬於當下，而是哈桑二世國王統治時期。

這是一位阿拉伯世界不可多得的博學而多才的國王。哈桑二世的開明與遠見卓識，將和平穩定和現代文明，注入了這個穆斯林人口占97%的國度。除此之外，國王還用自己的智慧，洗刷了歷史遺留給這個國家的恥辱。哈桑二世統治期間，國泰民安，百姓安居樂業，國王認為這一切，都應歸功於真主的指引。為了感謝真主的恩德，國王在這個穆斯林世界的最西端建造了一座清真寺，作為北非的標誌性建築。而清真寺之所以深入海上，是因為摩洛哥的祖先阿拉伯人來自海上，此外，哈桑二世曾做過一個夢。夢裡，國王接獲阿拉的真言：「真主的寶座在水上。」

歸然矗立在卡薩布蘭加之濱的哈桑二世清真寺，是僅次於麥加和麥地那的世界第三大清真寺，其設計出自法國著名建築設計師米歇爾·班索（Michel Pinseau, 1926-1999）之手。清真寺耗資五億美元，占地面積二萬平方米，可同時容納十萬人祈禱。每天做禮拜時，宣禮員乘電梯直達兩百多米的宣禮塔，而後從空中召喚虔誠的穆斯林

祈禱。清真寺通體採用白色大理石營造，那細膩優雅的曲線、動人魂魄的質感，渾然天成又完美無瑕，置身其中，真切感受到寺內的每一個細節，都流淌著聖潔的光澤。那鑲嵌在壁崖上的無數玻璃噴泉，宛如姿態各異的宮女，美輪美奐。冬季祈禱和沐浴時，寺內因採用地板供熱而免受寒冷。除此之外博物館、經學院、圖書室、演講廳及地下停車場等一應俱全。恪守傳統的裝飾風格中凝聚著令人驚嘆的現代科技，其設備之先進，在伊斯蘭世界首屈一指。

不知不覺，大船已脫離了港灣，在雲蒸霞蔚中漸行漸遠。

模糊的視線裡，卡薩布蘭加不再是一座城市，它已成為我心中的一個符號，一種無法複製的永恆。

六十年代義大利黑白電影系列片《唐‧卡米洛和佩蓬》

高蓓明

　　上世紀九十年代初來到德國，偶然之中，一部有著濃郁的義大利鄉土氣息的黑白片《唐‧卡米洛和佩蓬》（*Don Camillo & Peppone*），引起了我的注意和喜愛，它們是一套系列片，共有六部，分別拍攝於：

　　1.《唐‧卡米洛的小世界》（1952）

　　2.《唐‧卡米洛的回歸》（1953）

　　3.《唐‧卡米洛的最後一輪》（1955）

　　4.《唐‧卡米洛：主教》（1961）

　　5.《唐‧卡米洛在莫斯科》（1965）

　　6.《唐‧卡米洛和喬瓦尼‧多吉》

　　　　（1970，因演員費爾南德爾去世未完成）

　　跨度為十八年，這創造了電影史上的奇蹟，以至於主要演員都等不到電影的完成，生病而去世。這部電影也使得扮演神父的演員費爾南德爾（Fernand Joseph Désiré Contandin, 1903 -1971）成為了國際明星。

　　影片不僅攝影優美、故事情節幽默有趣，更主要的是這些影片具有深刻的社會意義，演員技藝精湛。一部優秀的影片，其各個方面都是優秀的，好像條條細流匯聚成一條宏大的巨流，給人驚魂攝魄的力量。

這些電影是基於義大利作家瓜雷斯基（Giovannino Guareschi, 1908-1968）的小說改變的，小說出版的年代在1948年前後，開始是在雜誌上連載，後來受到大家的歡迎，就集結成品出書，至今再版過數十次。小說有名到什麼程度呢？小說當作中提到過的一條河——波河（Po）谷，在1950年發大水時，許多國外的讀者給小說裡的人物寄來了救災包裹，包括被子和衣服。

　　電影的主要演員由瓜雷斯基本人挑選，這是他同意拍攝電影的條件，他對費爾南德爾出演神父一角很滿意；但是挑選扮演市長的演員不太順利，他一度想自己來扮演市長，所幸後來找到的義大利演員，非常地稱職。看他在電影裡扮演粗暴而又愚蠢的市長時，他是那樣地一本正經，我卻常常忍不住大笑。

　　從表面上看這些電影完全是一齣齣鬧劇，娛樂大眾，然而，嬉笑之後，卻發人深省。市長佩蓬是共產黨員（他原本的職業是機械師），他要組織工人遊行罷工，掛紅旗，〈國際歌〉的樂聲時時在影片中響起，令我亢奮，想起了小時候常常看到的場景：唐・卡米洛雖然是神父，他可以自由地同耶穌對話，耶穌也常常指導他，但支持他的常常只有一條狗，他還要被人打。以至於他很憤怒，突然之間會爆發巨力，舉起一張桌子將眾人擊退，連主教大人都不敢相信，瘦弱的神父唐・卡米洛有這等魔力。電影中也表現了市長的粗暴作風，神父是個倒楣蛋，卻有點小狡猾，對耶穌無比忠誠，耶穌對他說什麼，他都言聽計從。大眾有點愚昧和盲從，知識分子站在神父的一邊，大自然有自己的神奇和不可戰勝的力量。

　　仔細想想，這都是我們現實生活的寫照。神父要盡量主持正義，要為教區的民眾服務；市長也要做些政績，為自己的臉上抹光。二人經常爭鬥，失敗的總是神父，但是二人又互相離不開，最後在妥協中電影結束。

為何要妥協呢？舉一個例子，佩蓬所在的共產黨榮幸地拿到了議會中的大多數席位，而佩蓬本人升至市長；他很會生兒子，當一個新生命誕生時，他必須帶著嬰兒去教堂受洗，要求助於神父；他要給兒子取名為列寧，而神父不同意，二人起爭執。最後同意，在列寧的名字前再加上神父的名字卡米洛，因為義大利人的姓名中可以有幾個名字並列，有些人的名字是長長的一串。

　　事實上，在當時的義大利，剛剛從第二次世界大戰中走出，進入冷戰的背景，在全國政治選舉中，基督教民主陣線對社會共產主義黨派具有壓倒性的勝利。而瓜雷斯基小說裡的情形，卻剛好倒過來。這是一個極大的諷刺。

　　再舉一例子，市長要為自己做宣傳寫廣告，可他是個半文盲，寫出來的文章語法錯誤，他去求神父幫他修改。諸如此類的事情很多，市長和神父，誰都離不了誰。最後的結果，總是雙方互相退讓──妥協合作。佩蓬在給自己創造政績──造社會禮堂的同時，必須給教會撥款，建一所幼兒園，這就是妥協的條件。

　　電影中還有一個滑稽場面：神父與市長在政治上和理念中都是互為對手。於是各自組織一個足球隊來比一下高低。神父與市長各自都賄賂了裁判，只不過神父出的錢，沒有市長出的多，最後神父的球隊輸掉了。這樣的場景，我們似曾相識。

　　而市長佩蓬每逢心神不寧、拿不定主意的時候，要去教堂的懺悔室前懺悔，這又讓神父得知了市長的心思和祕密。這些場景讓人看到真是又好奇又好笑。雖然可笑卻合情合理。義大利的國情和傳統，讓普通人在上帝面前都很虔誠。如果是在中國，共產黨員是不應該信教的，他們是無神論者。

　　市長和神父，都力圖去抓住人心，統治村民的「精神」。

　　半文盲的市長佩蓬，在官僚機構中要學習「理論」（好像我

們學習馬恩列斯的思想），對他來說很困難，他去找學校老師輔導他。可是，老老的女教師不願意，「知識分子」總站在神父一邊。

市長雖然恨神父，可是他的小兒子卻要去教堂參加活動，為神父唸詩歌。做父親的，顯得無可奈何。市長雖然有權力，但也不是萬能的。

影片中所有的滑稽場面，我們都可以在生活中找到原版，很能引起觀眾的共鳴。

據說，瓜雷斯基小說裡的所有場景、人物，都是有依據的。他本是報紙期刊的編輯，擅長收集各地的資訊資料，用於自己的小說創作。他的偉大之處，在於將大格局濃縮在一個小社會裡，放到義大利一個貧困的、經常要發大水、有點迷信的村莊裡；每一個人、每一個角色，代表了一個階層，一種思想。

雖然故事發生在義大利，但是電影是義大利同法國合拍的，其中扮演唐‧卡米洛的演員也是法國人，1952年拍攝第一部片時，取名為《唐‧卡米洛的小世界》，這部影片同時創造了二國票房最高紀錄。

有一次，我同老公去義大利旅遊，在一個小鎮上看到一家Pizaa店，名字就叫「Don Camillo & Peppone」，很好笑，覺得有趣，就進去吃飯，牆上掛著許多電影劇照，讓我們懷念那些人和事，那個時代。

這些系列電影太受歡迎，八十年代時又有人翻拍，但是無法超越原來的版本，同樣的故事，還出了音樂劇，據說也很棒。

生活變成了電影，電影折射了生活
——我和《羅馬十一點》

穆紫荊

　　《羅馬十一點》（義大利語：*Roma Ore 11, 1952*）的導演是朱塞佩·桑蒂斯（Giuseppe De Santis, 1917-1997）。這是一部根據發生在羅馬的真實事件改編而成的新現實主義作品。講述了二戰後的羅馬，上百名失業女子應徵一個打字員的職位。她們排隊擁擠在一座老房子的樓梯上爭先恐後，最終在十一點鐘的時候，樓梯坍塌，很多人被埋在磚瓦之下，甚至造成一個人死亡。電影突出展示了四個不同的女子：一個貧困藝術家的妻子、一個想從良的妓女、一個失業工人的妻子和一個不喜歡東家的女傭。

一、看電影

　　七十年代後期。上海西區的一條僻靜的小馬路上漸漸地有三三兩兩的人藉著路燈的照射光，向某個深牆高起的院落而去。院落的雙扇大鐵門只開了半扇上的一個小鐵門。

　　有個穿藍色工作服的人站在小鐵門的後面，走到門前的人從兜裡掏出張票來給對方看，對方便放行了。這張票是特製的，上排印著內部觀摩，下排印著兩個標誌著幾排幾座的號碼。

　　小鐵門後的石板路蜿蜒彎曲，庭院很深，但是卻可以看見石板路的盡頭是一棟有著一排落地大窗的房子。素色的長窗簾一左一右挽向落地大窗的兩邊。窗內透出黃色的燈光。走進前去，只見有一

扇落地大窗是開著的，大家得以從這扇窗內直接進入大廳，然後按照手中票子上的號碼，找到自己的座位後落座。

有很多熟識的面孔，但幾乎沒什麼人大聲而招搖地打招呼，有的只是看見後互相點頭，搖手致意地保持著大庭廣眾下的優雅。個別久別重逢的老友們會激動地擁抱在一起，然後移到落地窗外的門廊下繼續交談。

幾乎全都是文藝界的圈內人，彼此看見了都很欣喜。畢竟這樣的聚會已經很久沒有過了，上一次差不多是十年前的事了。

而我，正值十六歲的花季中，跟在母親身邊。聽著母親對我說這是誰，那是誰。全都是名人。

終於，燈光熄滅，所有的人都已就座。一束光從後面直射過來，突然便照亮了豎立在最前面的大銀幕。隨著音樂聲的響起，電影公司的Logo出現了，然後電影名字也出現了。我瞪大著眼睛，吞噬著銀幕上的每一個字和每一幅影像。

這是1976年後的上海，文化界剛剛開始復甦。很多國外的電影片子都是用借調的方式，以過路片的形式跑出來的。只在文藝界內部小範圍地播放。每一部過路片到上海，都只放一到兩場就完事了。而母親總是帶著我一起去看。記得一開始都不在電影院裡，而是只在上海延安西路200號文藝會堂的會議廳或巨鹿路675號上海作家協會的大客廳內播放。坐的都是折疊的木製椅。工作人員們早早就將它們一一排列整齊。貼上號碼。通常從下午6點開始，連著播放兩部，到晚上10點左右結束。

這樣的情況以每週一到兩次的節奏進行。將之前禁入大陸的世界各地的電影都以借調跑過路片的形式一一拿到上海，供大家內部觀摩。

這些片子在最初的時候，是沒有跑第二遍的。過路片之所以被

喚為過路片，就因僅僅是路過上海，看過後便離開上海去了別的地方。有的時候，甚至路過的時間短到來不及製作翻譯或打字幕，於是便會請同聲傳譯者坐在大廳內，給觀眾做不分人物角色的一人即時翻譯。

就在這樣的情況下，有一天我看到了這部名叫《羅馬十一點》的電影。更沒有想到的是這部電影在看過之後，竟附在我身上，伴我走入後來的二三十年。

這部拍攝於1952年的黑白片《羅馬十一點》（*Roma ore 11*）是一部由朱塞佩‧桑蒂斯執導的義大利語劇情片，時長一百零七分鐘。

這是一部根據生活中的真實事件改編而成的電影，放映後被稱為歷史經典之作，並好評如潮。到今天為止，關於這部影片的相關評論已經很多，因此我就不從電影本身的故事去入手分析，如果還沒有看過此部電影的人去網上搜一下就可搜到很多放映管道，自己看一遍便了解。我想說的是我和這部電影的關聯以及之後發生在自己身上的故事。

二、打字

招募打字員的情形是電影裡重要的情節，也是圍繞整部電影的戲軸。我從中第一次體驗到對打字員的要求。那時候在我的同齡人中沒多少人會英文打字，有打字機的人家也很少。

而我父親就在我還沒有中學畢業的情況下，將我送到了一個姓張的老英語教授家裡去學英文。這個英語教授和父親是怎樣的關係我當時懵懵懂懂也沒去問，只知道是非常好的那種。

他看見我後非常高興，也非常認真地教我學習一切和英語有關的知識。我從他那裡學會了古老而又漂亮的英語圓體書寫法、學會了如何發字正腔圓的英語捲舌音。當時不知道他的來歷，只知道

他的房間裡全都是書。然後某一天，他就突然開始教我學英文打字了。他有一臺老式的英國牌子的打字機。他教會我正宗的十個手指的打字法，並且為了讓我練習，竟然將打字機送給我，叫我帶回家裡去。後來也不要我還了，算是送給我了。到現在我也沒能得知他的來歷。

就這樣，我擁有了一臺英文打字機。雖然在當時也無須我用打字機去打什麼正經的信件或文案，但是圍繞英文打字的一切資訊都開始找我來了。比如這電影《羅馬十一點》裡所呈現的情形，一下子就吸引住了我，讓我覺得自己以後將會是那個要去應付某場招聘的女孩，所以現在必須勤奮練習。

我的練習是很努力的。我不僅可以閉著眼睛不用看鍵盤就十指翻飛，還計算著每分鐘可以打多少個字母的速度。一般而言我已經可以打到每分鐘八十個字了。那還是抄寫速度看文稿打字，我可以每分鐘打八十個字。這也是從《羅馬十一點》裡發現打字是講究速度的。電影裡面有個應試者在應試時還問：「是抄寫還是口述？」這個場景也被我記住了。

那時候我覺得自己已算夠格了。畢竟當時在周圍除了我，還有誰看見過和摸過英文打字機呢？會打字或者打字的速度那就更不用說了。但後來才知道，一個優秀的職業打字員的平均速度是每分鐘一百二十個字。頂級的甚至可以達到每分鐘二百個字。我的自我滿足在那一刻徹底塌陷。

那幾年，直到大學畢業，那臺打字機都一直伴隨著我滴滴答答、滴滴答答。當然，打的都是些無用的自娛自樂的東西。會英文打字成了我在無電腦時代裡擁有的一項特殊技能。

送給我這臺打字機的老師已經老得起不了床了。記得我最後一次去看望他時，他已經躺在床上起不來了，但依然滔滔不絕地和我

說著英文。現在回想起來，後來我出國也沒有去告訴他一聲。對他來說是永遠不知道我後來的日子了。

三、應聘

出國後的很長一段時間裡，《羅馬十一點》這部電影被我完全拋到了腦後，但是各式各樣打字員們的形象卻始終留在我心裡。

我剛到德國的時候，德國的大學裡還沒有引進個人電腦。我常常看到東亞系的那個女祕書芬妮，帶著耳機，一邊聽著教授錄在小答錄機裡的話，一邊在打字機上打字。

引進個人電腦是後來才有的事。電腦的英文鍵盤和英文打字機的模式是完全一樣的（德文的鍵盤排列法和英文略有不同）。這讓我省去了差不多一半的跑道。我只要熟悉電腦的軟件就可以了。不需要再去熟悉鍵盤。

隨著個人電腦的誕生，打字一下子也變得不是什麼專長，而是逼著每個人都拿出渾身解數用一個手指、兩個手指、……十個手指去熟悉鍵盤和以自己的方式摸索出一套最快的打字手法。

比如我的家庭醫生，直到2022年，她還是用兩根食指在鍵盤上完成各種醫囑。每當我坐在她對面，看著她左一下、右一下地在鍵盤上觸著，我就低頭看看自己這十根能夠在鍵盤上閉眼翻飛的手指。

然而《羅馬十一點》終於再一次把我帶入它所規定的情景中去。那是我結婚後不久，離開大學教學助理的位置後，開始到外面社會上去找工作。

當我在流覽各種招聘廣告時，看到一個招聘辦公室文員的條目，我一下子就覺得自己變成《羅馬十一點》中的某個女子。黑白片中那些姑娘們的影像，一下子湧現在我腦海中。

我告訴自己說，別怕。去應聘。

歷史雖然是在往前走，生活卻永遠留在螺旋型的隧道裡。我需要一份工作來補充兩個人的收入，來支持丈夫讀完大學。我很需要一份自己可以勝任的工作。我一邊看著這條招聘啟事，一邊自言自語。

　　我從上海作家協會到德國大學的東亞系，一直是在辦公室裡工作，所以依然幻想自己可以繼續在辦公室裡做一個文員。然而，那天去應聘時的情景，除了沒出人命案的事故，簡直可說就是《羅馬十一點》裡場景的翻版。

　　我成了一個由丈夫陪伴而去的電影角色。面試地點不能說人山人海，但也是滿屋子都是來應聘的女人。大家或站或坐地都擠在一個門廊裡。好在空間還算開敞。但是，氣氛卻和電影裡一樣是緊張、不安和充滿了焦慮的。

　　大家就像電影裡的那些前去應聘的人一樣，望著每一個新加進來的人的臉和穿著，對比著，揣摩著，然後又無聲地或低頭看地，或眼望窗外。那是個還沒有手機的年代。就是乾等，也沒見有人有心情看書或交談的。

　　每次辦公室的門打開，前一個面試者出來，就有人叫下一個進去面試者的名字。空氣是令人窒息的。大家的眼光像追光燈一樣盯住那個出來的人的臉和即將進去那個人的背，忐忑著不知什麼時候輪到自己。

　　我還記得那是一家運貨公司，司機拿著貨單進進出出。我想，只要讓我知道做事流程、我該做什麼，我肯定是能做好的。看上去我的工作不過就是驗驗貨單、登記貨物或者調度車輛之類的。這樣想著時，心裡還有點信心。

　　但是又看看那麼多應聘的人，職缺卻和電影《羅馬十一點》一樣——只有一個。又覺得沒信心了。因為德國本地的應聘者占據了

母語的優勢，我這個中國人擠在中間實在是顯得像條毛毛蟲似的很不合時宜。於是又沒有了信心。

此時此刻覺得自己完全成了電影《羅馬十一點》中那些站在樓梯上焦急等待中的任何一個。我明白這次應聘自己肯定是無望的了。但是，已經來了，就不能未輪到就走。只求不出什麼事才好。

電影是黑白的，我此刻身處在色彩之中，心情卻是灰暗和落寞的。不斷地想著電影中那些為生活所迫的女子。生活所迫，我現在站在這裡也是生活所迫呀！沒有工作的人才會出來找工作。因為沒有工作就沒有錢，沒有錢就買不了東西和住不起房子；買不了東西得受餓，住不起房子得受凍。只有面臨忍飢受凍的人，才會出去找工作。我一下子太理解電影裡那些前去應聘的人了。一堆人奔著一個位子而去，頓時感覺時代在進步，生活卻永遠是迴旋的。除了年份不同了，衣著不同了，其餘的都和電影裡一樣。

四、失業

我看電影《羅馬十一點》的時候，還只有十六歲。沒想到這部電影成了我的人生教科書。

那次應聘後來是失敗的，失敗的原因是我輸在了聽寫上面。進去後也和電影劇情一樣，對方讓我坐到電腦前，叫我做現場語音記錄。也就是他口述，我記錄。然而，我卻因為前聽後忘而跟不上。雖然我是通過德國的語言考試的。雖然語言考試裡也是有聽寫測驗的。但考的是聽寫大意，一段文字聽完了，只須將大意寫出來，意思寫正確就可以了。語句和語氣是不重要的，重要的是聽對。還給你三十分鐘時間。

這種語言考試的考法比較容易讓外籍學生通過，說明你只要能聽懂意思就可以了；而且還有半小時的時間讓你去想要寫的句子。

可是，職場就不行了——沒有給你任何思考句子的時間，立刻！立刻！立刻！並且還要完美無誤！

我一下子就掉到坑裡了。完了。考糊了。出來後，灰溜溜地跟著先生回家。也不必再等什麼錄取通知，自己已經知道不會被錄取的。

之後，我便進入電腦行賣電腦去了。雖然這也是需要我做些文案的，但是沒有那種可怕的口述聽寫。

再之後，我換到另一家德國連鎖企業。到2012年，這家企業開始不行了。倒閉的過程就是分批裁員。這期間，我早已經又把這部電影給丟到腦後勹，分批裁員開始我才又站到《羅馬十一點》這部電影裡面，一下子變成那個買咖啡時遇見昔日同事的姑娘。人家指著我說：「我被裁了，怎麼你還留在那裡？」僅僅過了一個星期，我也接到被裁的通知，但我已經來不及告訴那個之前被裁的同事了。

噩夢啊！不得不說，此時我覺得自己像是被這部電影給觸了楣頭一樣，怎麼裡面的諸般情景，比如失業啦，求職啦，都被我給遇上了。而且地點也是在歐洲。電影裡的義大利和我現在腳下的德國有很大的區別嗎？

但是我也必須承認，正因為有了這部電影的墊底，讓我在倒楣的命運到來之際，還能夠沉著面對，甚至調侃自己一句：什麼電影不好看，偏偏看了那部電影。

一部從生活改編而成的電影，在我身上又成了一部電影對生活的折射。

五、評論

沒有一部電影的創作題材不是來源於生活的，即便是科幻電影，裡面演繹的愛恨情仇也是來源於生活。但是，像這部《羅馬

十一點》完全是從生活事實中演繹而出的電影，並且其演繹出的情景還如此具備生活的本質，能夠一直綿延到七十多年後的今天，還是挺少見的。

這說明一部好的電影，素材的真實性是占據靈魂地位的。其次才是鏡頭、演技、音樂等肢體。

必須說這部電影裡的每一個演員的演技和導演的手法都非常到位和無可挑剔。這樣說的前提，自然是有的電影是會一眼讓人看出虛假來的；最常見的，比如抱孩子的姿勢、生孩子時的狀態，只要導演和演員是沒有自己親身經歷過的，都很容易演不到位或拍不到位而讓觀眾覺出假來。

而這部電影，雖然有很多導演刻意去展示的鏡頭，比如瞌睡的鏡頭、換鞋的鏡頭、一見鍾情的鏡頭、脫衣的鏡頭等，但都因為太真實了，反倒變自然，並沒有讓人覺得絲毫做作。

這也揭示出一條真理，就是「真」才是成功的本質。

在沒有像今天可以通過電腦和動漫來給電影畫面提供技術支撐的1952年，不得不說導演朱塞佩・桑蒂斯能夠將一部黑白片拍到如此完美的地步是足見其功力的。

當我決定要寫這部電影和回顧我的人生故事時，我又一次將它看了一遍，從鏡頭的補光、取景的角度和各種特寫的銜接我都能夠看出導演是處處用了心思的。即便故事本身因為是來源於真實的生活而已經有了足夠程度的厚重感，導演還是不敢掉以輕心地放過每一個細節。當然這裡面也包括了演員們的精湛演技──比如非常到位和傳神的眼神及肢體語言。

最後我還想說的一點體會是：《羅馬十一點》標誌的時間雖然是當時事故發生的時間，但在我看來卻像是給我們人生帶來的一個暗示──無論什麼事在到達成功的頂峰（十二點）之前，都有可能

發生突如其來的意外。要想渡過這場災難，那就要看我們抓住的是什麼了。關於這一點，影片在趨於結尾的時候已經給予了很明確的答案：雖然有的人不幸死了，有的人受傷，但是有的人抓住了愛，有的人抓住了別的機遇，有的人抓住了寬恕或憐憫，也有的人抓住了繼續堅守的堅韌。

這一切都因為生活在不易的同時，依舊是擁有陽光的。

逃離還是享受甜蜜的生活？

高蓓明

　　我喜歡義大利新現實主義的電影，那些黑白片總是強烈地吸引著我。

　　新現實主義出現在戰後的義大利，它追求的是生活真實，表現義大利人民飽經戰爭後的痛苦和生活中的苦難，譴責社會中的不公。1945年，羅西里尼（Roberto Rossellini, 1906-1977）的《羅馬，不設防的城市》（義大利語：*Roma città aperta*；又譯為《羅馬不設防》）的問世，成為新現實主義的宣言書。

　　新現實主義不僅突出的是它的題材，更突出了新現實主義的攝影風格。以平凡的題材表現形式美，以樸實的攝影手法，產生強烈的視覺衝擊力，即為新現實主義攝影又稱「支配攝影」。它成為上世紀二十年代出現的一種攝影藝術流派。該流派的藝術特點是在常見的事物中尋求「美」。用近攝、特寫等手法，把被攝對象從整體中「分離」出來，突出地表現對象的某一細部，精確如實地刻畫它的表面結構，從而達到眩人耳目的視覺效果。正是它的這種特點，讓我對它迷戀不已。

　　新現實主義的電影流派竟然異軍突起於二次大戰後在經濟、軍事和政治上面臨全面崩潰的一個法西斯主義國家中，更主要的是它完全以嶄新的獨特的表現風貌，突破了以往西方電影的部分傳統或陳規。新現實主義電影中的主人翁都是清一色的小人物，包括家庭婦女、農夫和失業者甚至神父等，無所不有。這與好萊塢電影完全

背道而馳，這本身就是西方電影中的一次創舉。

新現實主義電影具有強烈的真實性，它力求場景的逼真感。幾乎所有的新現實主義影片都是把攝影機搬到實地去，在破敗的街巷、貧民窟、農村、破舊的樓群中轉戰，這一做法起初是帶有偶然性，卻在客觀上增加了影片的真實性，同影片的表現內容相匹配，成了它的特點。

新現實主義的電影，不想給你講一個詳細的故事，挖掘來龍去脈；它簡單清晰地用圖像向你展示，你自己去思考去琢磨，有點像紀錄片，而藝術就藏在這些「紀錄」中。新現實主義電影對演員的挑選，也有了新的標準，他們喜歡用非專業演員，不定得是俊男美女，貼近生活就行。

費里尼（義大利語：Federico Fellini, 1920-1993）是義大利最偉大的導演，是新現實主義電影（後期）的代表，嚴格來說，他受到他的前輩羅西里尼很多的影響。為了紀念費里尼，他的著名電影《La Dolce Vita》的黑白膠片，被重新翻製放映，這是值得慶幸的。因為這部片子拍攝於1960年，那時我才一歲，生活在中國，錯過了歷史上的精彩；現在，我生活在歐洲，終得以有機會補償。

2022年7月19日晚，在杜塞道夫（Düsseldorf，德國城市）的一家文化影院上映這部片子，我不想錯過這麼好的一次機會。我做了如下計畫：在影院邊上的旅館訂了一個晚上。打算19日早上出發，白天約朋友在萊茵河邊散步吃喝，晚上看電影，在旅館過一夜，次日吃完早餐後回家。

計畫趕不上變化，那天是德國歷史上最熱的一天，溫度高達攝氏四十度，朋友沒有出現，我們也躲在旅館不出門。還好，旅館有空調，算是我們運氣，這不是每家酒店都有的優惠。但是，電影看到了，從晚上8點看到11點半，走回旅館，發現大門已關，守門人也

已經消失。呵呵，一個有點冒險的一天過去了。

　　先來說一下這個電影院。

　　本來我們一直去杜塞道夫另一個文化影院，從不過夜，淨挑下午場看，可惜這次沒得選擇。這個影院叫「地下」（Souterrain），它在一個咖啡館的地下室。這個咖啡館是個不夜城，日日夜夜都坐滿了人。電影院像個文化沙龍，小小的，二十來張椅子，中間還有幾張桌子，讓人放飲料，角落裡有個吧檯；來觀賞電影的人，怎麼看都有點像藝術家，不拘小節，吃東西「嘎啦嘎啦」，把腿擱到前面的椅子上，還有人打破了酒瓶，飲料流了一地；坐著也不安穩，還進進出出地。還好，正式放映時大家都比較安靜。

　　接下來說這個電影。

　　《La Dolce Vita》中文翻譯為《甜蜜的生活》，義大利電影，導演為費里尼，獲得過第十三屆坎城影展金棕櫚獎。並於1961年獲得奧斯卡最佳服裝獎。1961年，這部電影獲得了紐約影評人圈最佳外語片獎和義大利電影節的最佳男主角、原創劇本、製作設計三項大獎。法國女演員阿努克·艾梅（Anouk Aimee, 1932-）也獲得了「水晶之星獎」（Étoile de Cristal）最佳女演員獎。

　　影片描述了二十世紀五十年代，羅馬的一名記者馬切洛，他一方面在尋找更有意義的生活方式，一方面積極地報導電影明星、宗教幻想和自我放縱的貴族的八卦新聞。馬切洛面臨著生存的壓力，必須在生活之間做出選擇——新聞或是文學。馬切洛在羅馬蓬勃發展的流行文化中過著奢侈和享樂的生活，同時又被女人和權力分散注意力，引發混亂的生活節奏。一個更敏感的馬切洛渴望成為作家，他在當時的精英、詩人、作家和哲學家精英圈中認識一個知識分子領袖，作為自己的精神導師。馬切洛最終既沒有選擇新聞，也沒有選擇文學。從主題上講，他選擇了享受型的生活，正式成為一

名宣傳代理。但他的內心空虛，並不快樂，他還是沒能找到生活的意義。

片長歷時三個半小時（原版），影片裡有一個小報記者叫帕帕拉佐（Paparazzo），後來這個名字就成為了「狗仔隊」的代用名，英國王妃戴安娜就是被這幫人弄死的。網上對此部電影好評如潮，這裡我僅說一下自己的感受。

首先，非常喜歡義大利新現實主義影片的攝影，影片中經典場面有三處：

一處是影片開頭，二架直升機吊著耶穌的像在天空中飛翔，耶穌張開雙臂好像一個天使那樣，在向世界宣告。這場面很是震撼。一般來說，義大利這個民族是有著濃厚宗教情節的。

第二處，是一個宗教場合。有一對男女小孩宣稱看見了馬利亞顯靈，一大群成人像瘋子一樣跟著他們在雨中亂跑，這是大調度的場面，雨水、燈光、人群、車子造成的混亂，烘托了氣氛，達到了導演要向觀眾傳達的那種人類愚昧盲從的意圖。

第三處是在一個古堡，一群衣食無憂的有錢人，舉著火把，在古堡的階梯上行走，既有歐洲傳統文化的美學形式，又表達了某種神祕感。有錢階層無所事事挖空心思打發時間的生活狀態，呈現在眾人面前。

其次，電影裡宣揚的那種醉生夢死的生活，在今天仍然有現實的意義。為什麼有錢人都很無聊？因為他們什麼都可以得到，只要有錢，能叫魔鬼為他們推磨。他們總是追求感官刺激，因為他們生活中最缺少的就是刺激；什麼都不用努力，什麼都可以舉手而獲。他們不知活在這個世界上，還要幹什麼？？？？

電影裡面有一個詩人、作家斯坦納自殺，我開始有點不能理解。本來他有著美麗賢惠的妻子，一雙可愛的小兒女；他有智慧有

才華，會彈管風琴，擁有一所大宅院；經常舉辦文化沙龍，邀請文化人來家裡讀詩、聽音樂、發表高見。可是，他說他心裡有恐懼，他恐懼什麼呢？電影裡沒有明說。最後他自殺了，自殺前先把小兒女殺掉；他的太太此時正好出外購物，他是故意選擇這樣的時間。我後來的理解是，有許多大作家和詩人，其人生最後結局都是自殺，因為他們對這個世界、對自己都不滿意或是失望；外人所看到的都是他們光鮮的一面，都是表面現象，他們的內心其實很痛苦；他們不願意自己的兒女繼續生活在這個不完美的世界，而且，當斯坦納死去後，他的兒女失去了依靠，必定會受許多的苦，這是他所不願意的，尤其在兒女還很小的時候；斯坦納同他的妻子表面上看上去非常恩愛和諧，這是他們表演給世人看戲，事實是妻子根本就不理解丈夫，二人無法在靈魂方面交流。至於妻子，就讓她繼續活在這個世界上吧！反正他們倆不是知己，也不可能是同路人。讓妻子去度自己的人生，按照斯坦納的財富，妻子下半輩子也不會受窮。

影片裡的美國女演員很漂亮、很豐滿，長得像瑪麗蓮‧夢露（Marilyn Monroe, 1926-1962），據說導演費里尼就喜歡那樣的女人；她叫塞爾維亞，有著沙啞的嗓音，她在羅馬願望泉裡的樣子，真像一條美人魚，所有的男人都願意拜倒在她的石榴裙之下。這部電影是義大利原文，底下有德文字幕，看得我好辛苦。德語不是我的母語，我不像德國人那樣能快速閱讀，同時要顧及畫面，一場電影看下來，不是心曠神怡，而是筋疲力盡。但是，很開心，看到了電影史上的一部經典。

看了這部影片之後，我一發不可收拾，回到家，連續看了費里尼的五部影片《雜技之光》（*Variety Lights*）、《白酋長》（*The White Sheik*）、《道路》（*La Strada*）、《騙子》（*Il Bidone*）和《卡比利亞之夜》（*Le notti di Cabiria/ The nights of Cabiria*），從心底裡感嘆，費里

尼確實了不起。費里尼的影片大都表現人的內心，探索現代人的精神危機和苦苦掙扎。在影片中也大量借鑑了佛洛伊德的心理分析技巧。

　　就像本文的標題，我問自己，這一場旅行，究竟是享受還是逃避？都是吧，意外地逃避了德國最熱的天氣（家裡沒有空調），逃避了單調的日復一日的生活；享受了旅行，享受了藝術。最重要的是，認識了一個多世紀以來，電影史上最偉大的導演費里尼和他的作品。

註：關於義大利新現實主義電影風格的詮釋，導演費里尼的經歷，
　　以及對電影《甜蜜的生活》的解讀，參考了《維基百科》、
　　《百度百科》，以及其他藝術刊物的相關題目。

波恩有幽靈

穆紫荊

對我來自中國的親朋好友來說，到德國後最喜歡參觀的內容之一，就是各種古堡。可以說，古堡就和教堂一樣，伴隨著德國的歷史成了德國的一種象徵。兩者相較，古堡又比教堂更有點看頭，因為附在古堡身上的各種神祕感和故事的精彩感往往是超越教堂的。

我很喜歡在古堡裡的氛圍。那種從陰沉的空氣裡所透過來的歷史悠久感，往往讓人身在其中，忘了眼下。而德國的古堡也實在是太多了。尤其是在我居住的黑森州（Hessen），從家裡出門往左或往右，都是密密麻麻的各種大小不同的城堡。

我對古堡的認識，最早可以追溯到八十年代初。1980年上海電影譯製廠翻譯了一部西德的彩色故事片《古堡幽靈》（德語：*Das Spukschloß im Spessart*, 1960），導演肯特・霍夫曼（Kurt Hoffmann, 1910-2001）。電影上映後，以生動活潑而又幽默的故事情節和好聽的德語歌曲獲得了觀眾們的喜愛。尤其是對幽靈的描述和展現，更是給我留下了深刻的印象。

一、古堡和人頭馬

這部影片時長九十七分鐘，由幽靈和活人之間的互動為主線，以古堡為背景而展開。當時看的時候，我還在讀大學，完全想不到有一天自己也會來到德國，並且走入一個又一個古堡去參觀。

從現在的角度去回顧我在德國參觀過的各種古堡，可以說電影

《古堡幽靈》中所展現的古堡，集中了所有古堡的特徵：比如外部有寬闊的草坪和古老的磚牆，內部有盔甲和各種木製家具——大而長的餐桌、皮質坐墊的高背木椅、木質的樓梯，以及種種蠟燭臺、壁爐、長窗、大幅的油畫、鉚釘箱、木製雕花的單扇或雙扇門等，可以說，一般屬於古堡的特徵，在這部電影中都已展現了。

甚至有的場景會很容易讓我想到是在某個城堡裡看見過的。比如大家穿著可以套在鞋子上的毛絨氈大拖鞋進入古堡參觀（目的是為了保護地板，避免參觀者鞋底上因各種環境夾帶的雜物。比如泥土或小石頭劃傷木頭的地板的表面）——直到今天也還是這樣。甚至拖鞋的樣式都是一模一樣。又比如鏡頭對準餐桌的那幾個角度，很符合我們在參觀時所看過去的角度。也可以說，在看電影的同時，的的確確地可以讓我們看到一點古堡的真實模樣。

當然，我們現在所能夠參觀的古堡裡面都是沒人住。那些到今天依然是屬於私人擁有的古堡，是不會允許人們進去參觀的。也正因為如此，看這部電影《古堡幽靈》才給觀眾帶來了一份刺激感，就是好像我也能夠有機會走入那些至今無法得以進入的私人古堡裡一樣。

雖然電影是在1960年拍攝，與今年（2023）有著六十三年的隔閡。人們的衣著和用品都有了很大的改變，但是，生活方式和某些習慣還是和電影裡一樣，比如受寒了就一定得喝點威士忌，又比如在廚房燒飯時，還是用木頭的長柄勺子在鍋子裡攪拌。

當我在四十多年後，再把這部電影找出來看時，依然感覺就像是今天一樣。甚至在看到古堡女主人夏洛蒂叫受了寒的馬丁·海爾托克喝下半杯威士忌來驅寒的鏡頭時，讓我一下子想起，有一次我婆婆在我家不小心扭了腳，她就指揮我把家中酒櫃裡的「人頭馬」拿出來給她倒在扭傷處擦拭。

必須承認她的這一舉動把當時的我給愣得哭笑不得。因為我遞給她時，還以為她想喝口「人頭馬」來壓壓驚、活活血什麼的，沒想到她倒過瓶口來就往腳上，一下子就用掉了半瓶「人頭馬」，把我給心疼的。如果早知道是這樣，我抽屜有雲南白藥、萬花油、跌打損傷藥膏等，都可以用的。可惜，歐洲人是不懂我們這些中藥。我婆婆也不知道我抽屜裡面有這些，估計知道了也不肯用，因為每個人都只相信自己的祖傳祕方。

所以一看到電影裡這個早已被我忘卻的情節，就一下子理解我婆婆了。敢情我婆婆用「人頭馬」抹腳也是祖祖輩輩這麼傳下來的。

二、幽靈和納粹標誌

既然電影的名字叫《古堡幽靈》，那麼幽靈就占據了電影的二分之一。這部電影可以說抓住了一些人們所以為的幽靈特徵。比如他們的體溫比常人低，又比如他們現形是需要喝魔藥的，甚至在子彈打到他們身上時，也是沒什麼作用——因為幽靈沒有肉體。

有沒有靈界的存在，歷來是人類深感困擾的一個問題。對有神論來說，靈界是存在無疑的。就像電影裡的那個女主角夏洛蒂，她不僅深信幽靈們的存在，還能夠和他們對話。

雖然，我們說這是電影，是編劇編出來的；然而，在生活中具備通靈功能的人也不是絲毫沒有。比如在網上被傳得沸沸揚揚的臺灣女作家三毛和已故丈夫荷西幾次通靈的過程。

這個有幽靈的劇情可以說是這部電影的出色之處。其次值得我們注意的是，為什麼電影的名字要突出「幽靈」這兩個字？在法官一口否認世上有幽靈存在的時候，幽靈被要求去法庭現身，他們是一邊唱著「波恩有幽靈！」一邊去的。

眾所周知，1960年正是德國二戰後的重建期，希特勒納粹執

政下的西德（德意志聯邦共和國）的一切在當時都從法律層面給剷除掉。比如一切和納粹有關的旗幟、動作、標誌和宣傳品等全部被禁止。而偏偏在這部影片中，編劇和導演要向觀眾們表達納粹的幽靈是依然存在的。甚至就存在於當時西德的首都波恩。具體點說，就是當法官見到幽靈還企圖否認時，法官頭上的一塊裝飾物突然掉落，露出了裡面的納粹標誌。

我認為這是全片最大的亮點。雖然鏡頭很短，歌詞只唱了一句，納粹標誌也只出現了一秒鐘，但是已經足夠讓人聽清楚和看清楚了。

我認為在當時二戰結束十五年的當口，電影想要告訴觀眾的是去納粹化是一個漫長而艱巨的過程。事實也是如此，站在六十三年後的今天，東西德已經實現統一了，去納粹化的成果卻依然令人擔憂。不僅在德國納粹黨死灰復燃，甚至在法蘭克福的警察中間也蔓延開來。2018年12月18日《法蘭克福匯報》等多家報紙報導在法蘭克福的警察群中出現交換希特勒照片、納粹十字和極右的仇外言論。據說被查出來的人都已經被清洗了，但是沒有被查出來的呢？

所以，不得不說這部電影的編劇和導演是極具前瞻意識的。他們並不是只圖拍個幽默片來娛樂大眾賺點票房錢就夠了，而是十分清醒地意識到自己肩上的責任——用文藝去喚醒大眾。我認為這才是這部電影直到今天依然具備其生命力的根源所在。

三、最佳女主角的精彩十九秒

一部好的電影是離不開好的演員來演繹的。《古堡幽靈》的取材和故事都極其幽默，但是這種幽默被每個演員都很好地表演出來了才是最後成功的關鍵。可以說從大到小每個角色都表演得非常出色。比如那個沒有臺詞，從馬丁胯下穿過去的小女孩，又比如夏洛

蒂的爺爺和奶奶躲在門外偷聽，以及角色和角色之間的調侃與互動都演繹得非常成功。

其中屬飾演女主角夏洛蒂的瑞士女演員莉澤洛特‧普爾韋爾（Liselotte Pulver）最有看頭。這位1929年出生的女演員，曾於1958年以電影《斯佩莎客棧》（*Das Wirtshaus im Spessart*）獲得第八屆德國銀質電影獎的最佳女主角獎（1958：Deutscher Filmpreis – Filmband in Silber als beste Hauptdarstellerin für Das Wirtshaus im Spessart）。《古堡幽靈》正是這部電影的續集。

可以說正因為她在《斯佩莎客棧》裡的出色表演讓她獲得了當年的最佳女主角獎，所以續集《古堡幽靈》也繼續由她來擔綱演出了。如此，我們在《古堡幽靈》裡面所看到的女主角的表演竟是新近獲得德國最佳女主角的演員。這就讓我們在看這部影片時有了好比在看中國五十年代最出名的女電影演員王丹鳳（1924-2018）的感覺。

我最欣賞她的演技部分是在影片接近尾聲的最後三分鐘處。大約從1小時35分38秒這裡開始。夏洛蒂請來了五位幽靈和美國的政府代表見面，談話進入討價還價的階段。幽靈們表示可以為美國政府做事，但是每人需要得到二萬塊馬克作為報酬。此時夏洛蒂就走過去，對幽靈們說：「你們不能要錢！」並向幽靈們打招呼。

1小時36分11秒：五個幽靈因為魔藥被打翻而無法現形。所以夏洛蒂所面對的就是五把空椅子。試想如果你是演員，你將如何來表演這個段子呢？五把空椅子，要演出和五個不同的幽靈的問候。那就必須在沒有臺詞的同時，通過肢體動作來表現出五個不同的幽靈了。

所以在這個時候，女主角似在演夏洛蒂這個角色，其實卻是在分別演五個幽靈。或者應該這樣說比較更準確些——就是她在演夏

洛蒂的同時，還必須演出這五把空椅子上的的確確是坐著五個肉眼看不見的幽靈的。這時就是考驗演員功力的時候了。

1小時36分08秒：只見她走到第一把椅子面前時是非常恭敬地直直往前伸出雙手讓對方吻一下。走到第二把椅子面前時就換做了伸出單手，但同時她又加了一個拍對方頭的動作。之後呢，又做了一個被對方回拍了個屁股的吃驚動作。於是面對第三把椅子上的隱形幽靈她沒有伸出任何手來，而是改成輕輕地揮揮手掌就算打招呼了。第四把椅子前，她做了個給對方握手握疼了的樣子並配以一聲疼得要死的叫喚和甩手的動作。然後第五把椅子前，她就只是向對方匆匆地鞠了個躬。此時片子走到1小時36分27秒。

也就是說，僅僅在十九秒之間，她就通過十分清晰的一連串形體動作和一個語氣詞，就既演了夏洛蒂，又讓觀眾看見了那五個肉眼所無法看見的幽靈！更為厲害的是，她在這樣雙重性表演的同時，還將她和每個幽靈之間的不同的關係——尊敬的、親密的、調皮的、受欺負的、敬而遠之的——都表達得一清二楚！

這就是一級電影演員所具備的功力。不是非得有人和你配戲、幫你入戲和喚起你的情緒才叫演戲，而是不需要有人，僅僅演員自己一個人就可以把一群人給你演得活靈活現。我相信，即便是導演再給莉澤洛特・普爾韋爾加上兩把空椅子，她都同樣能夠演出第六、第七個不同的幽靈來，甚至更多也不是不可能。

我們說通過臺詞來演戲本身就已經是件不容易的事了，臺詞要怎麼唸？語氣要如何把握？速度又要怎麼變換？更何況沒有臺詞，卻要將角色和角色之間的關係表演出來，還要讓觀眾看得不乏味又記得住，這真的是非常不容易的一件事。我相信莉澤洛特・普爾韋爾之前是做了功課和思考的。

以至於我們通過短短的十九秒，就看到了一場流暢而又生動的

戲，猶如喝到一口清冽而富有層次的雞尾酒，香醇之中各種味道接踵而至，令人感覺暢快無比。也難怪在1980年時莉澤洛特‧普爾韋爾再一次得到了第三十屆銀質電影獎的榮譽獎。我認為就憑這部電影中的這演技精湛的十九秒鐘，她得這個獎完全是實至名歸的。

最後再做兩個有關此部電影的小補充：

1. 雖然影片點到了「波恩有幽靈」的政治主題，但是整個拍攝地點並不是在波恩。曾有文友和我說在海德堡（Heidelberg），但是一番查詢下來後的結果是這部影片從1960年6月23日起開始拍攝一直到該年的9月底結束，內景地選在了位於慕尼黑一個名叫蓋瑟爾嘎斯坦格（München-Geiselgasteig）的巴伐利亞工作室（Bavria-Atelier），外景拍攝於阿沙芬堡（Aschaffenburg），比如那裡集市廣場（Marktplatz）、舊石橋（alte Steinbrücke über die Mud）義大利的溫泉城聖雷莫（San Remo）。還有比如位於德國下薩克森州（Niedersachsen）的白色小路上的奧爾伯（Oelber am weißen Wege）的奧爾伯城堡（Schloss Oelber）。蓋因它風景如畫而成了電影中城堡的背景。

2. 關於斯佩莎爾德（Spessart）。斯佩莎爾德是這部電影給古堡所定的地點。它位於巴伐利亞州和我居住的黑森州之間。屬於鳥山（Vogelsberg）、倫山（Rhön）以及歐登瓦爾德（Odenwald）之間的低矮山脈。在緬因河北面，離法蘭克福東南偏東約五十五公里。這個名字還有另一種拼法：Spechteshart。翻譯出來的意思就是茂密而艱苦的森林。所以想去森林裡走走的話，這個地方也是個不錯的選擇。

文化侵挪的意識形態爭議吹皺歐洲（德語）電影一湖春水

朱文輝

一、德國的《溫內圖》西部片電影系列

　　記得在臺灣上中學念初二那年（1962），在偏鄉小鎮臺東的電影院看過一部譯名為《銀湖寶藏》的西部武打電影，覺得故事精彩，印地安人及白人槍戰、大湖尋寶、奪寶等熱鬧場景讓少不更事的我看得過癮叫好，算是囫圇吞棗，沒求啥甚解。

　　上大學時（1968-1972），德文系博學鴻儒的系主任王家鴻老教授講述德國文學，提及1880年代中葉一位德國通俗作家以美國大西部為背景寫了一系列的牛仔俠義小說，紅遍德國及歐美洲，這位作家叫做卡爾・麥（Karl May, 1842-1912），當時我並沒將這位作家和《銀湖寶藏》這部電影聯想在一起。

　　1975年來到瑞士之後，隨著歲月嬗遞，慢慢在幾個德語國家的電視臺看到好幾部人物造型及劇情、場景一樣的電影，始恍然大悟將過去模糊的印象連結起來，構成了我後知後覺的認知圖像，原來這幾部電影便是由當年西德拍攝以《溫內圖》（*Winnetou*）為片名的美國西部冒險電影系列，合作的國家有法國與南斯拉夫，出外景的地點是南斯拉夫。

　　說起《溫內圖》電影系列，首現江湖的便是前述那部《銀湖寶藏》（德文原片名：*Der Schatz im Silbersee*），算是西部冒險打鬥類型

劇情片；被蒙騙欺侮的印地安人、黑白正邪兩道的白人、大西部曠野景觀，加上熱鬧的槍戰場面等，都是典型臺灣早年慣稱的「西部紅番片」烹調元素。它於1962年12月在德國推出，由德國導演哈拉德・賴印爾（Harald Reinl, 1908-1986）執導，法國著名演員皮耶・卜來思（Pierre Brice, 1929-2015）飾演印地安青年酋長溫內圖，美籍列克斯・巴克（Lex Barker, 1919-1973）擔綱詮釋與溫內圖歃血為盟的西部遊俠「老劈拳」（Old Shatterhand）一角，甫一上映便大受歡迎。雖然取材都是以美國西部為背景，但在歐洲拍攝的視覺景觀以及劇情演繹鋪陳等方面，都大大迴異於當時純美式的傳統西部牛仔武俠片，予人「歐目」一新之感。

至於原作者卡爾・麥（Karl Friedrich May, 1842-1912）原為罪案累累並蹲過數次大牢的詐欺與偷竊犯，更偽造過博士學歷，出獄後因緣際會被報社聘用，改行當起了作家，憑著他天馬行空豐沛的想像力，居然能創造出沒有去過卻能以美國大西部為背景的溫內圖冒險系列小說，也不能不佩服他的犯罪與寫作天才！筆者發現，他的首部溫內圖小說問世，竟也和柯南・道爾（Conan Doyle, 1859-1930）的首部福爾摩斯探案《血字的研究》（*A Study in Scarlet*）同在1878年！

《溫內圖》電影系列先以整體大融合的故事綜述方式拍攝，後來才循序漸進採以人物為聚焦的分述形式來為影片量身訂製，由1962年到1966年前後出品十二部，其中以1962年的那部《銀湖寶藏》為初露江湖之作，算是為後續的十一部作品拉開序幕。接著1963年開拍以溫內圖這個角色為主要敘述視角的續篇《溫內圖1》，是為十二部作品的第二部；1964年推出《溫內圖2》（十二部之五），1965年推出《溫內圖3》（十二部之九）；同年（1965），開拍以白人西部大俠為主要敘事架構的《老劈拳》，是為十二部電

影系列之第十部作品（此處參閱https://www.t-online.de/unterhaltung/stars/id_100047066/bilder/das-sind-die-winnetouklassiker.html。）

　　五年之內共拍攝了十二部同樣題材的電影，在當年可以說是比同年（1962）出道五年才出品五部的《〇〇七情報員》電影系列〔全由史恩・康納萊（Sean Connery, 1930-2020）擔綱，此處姓名採臺譯〕還要生猛快速！按《〇〇七》系列由1962推出首部作品《諾博士》（*Dr. No*）到2021年的《No Time to Die》（臺譯《生死交戰》）前後整整綿延了六十個年頭，擔綱的主角共有七位，算是空前壽命最長的系列電影了。只是，小時了了大未必佳，《溫內圖》在上世紀1962年的快速崛起，卻像速食麵或即溶咖啡那樣，曇花一現，短壽而逝。

　　話雖如此，2016年德籍導演菲立浦・史托策（Philipp Stölzl, 1967-）以《溫內圖神話不死》（*Winnetou – der Mythos lebt*）翻拍重新詮釋這部作品，以電視電影（Fernsehfilm）的形式分作上、中、下三部曲的呈現，全長三百三十四分鐘（上集一百一十七分鐘，中集九十四分鐘，下集一百二十三分鐘），由1983年出生的阿爾巴尼亞籍演員尼克・謝里來（Nik Xhelilaj）飾演印地安人溫內圖，1967年生的德國演員兼音樂人沃坦・威爾克・莫翎（Wotan Wilke Möhring）飾演老劈拳。上集的敘述以美國開發大西部鐵路為背景，卡爾・麥（即原書作者）為工程測繪員，故事慢慢牽引印地安酋長兒子溫內圖與老劈拳的恩怨登場；中集以《銀湖寶藏》的利益爭奪以及白人與印地安人之間鬥爭為劇情的核心；下集《最後一搏》（*Der letzte Kampf*）圍繞著溫內圖與老劈拳這對歃血為盟的異族兄弟及溫內圖妹妹與白人壞蛋爭奪石油開發地的情節而發展。雖是老瓶裝新酒，卻依然老少咸宜受到新舊影迷的歡迎。

　　兩位主角人物之一的印地安人溫內圖由法籍演員皮耶・卜來

思擔綱，他原本基於對卡爾·麥的作品以及美國西部毫無理解，並以劇本中的印地安人過於弱勢而無意接受這一角色。1962年他出席柏林影展，受到德國製片人何思特·溫嵐（Horst Wendlandt, 1922-2002）注目，邀他出演溫內圖一角，最初是婉拒，後來禁不起南斯拉夫籍的女經紀人奧爾加·霍斯蒂格（Olga Horstig, 1912-2004）的力勸始接下演出合約，一直從1962年演到1968年，沒想到從此在德國影壇樹立了他的成功形象與地位。後來他又於1980年及1998年再度出演溫內圖的電視影集。

另一位飾演老劈拳要角的美國籍老牌演員列克斯·巴克，在此之前便主演過五部《泰山》片，後來更發跡於義大利和德國，這和克林·伊斯威特（Clint Eastwood, 1930-）發跡於義大利的鏢客西部片情況一樣。說到這裡，在文學寫作方面值得一提的同樣情況是，美國也有兩位世界大師級的女犯罪推理小說作家在歐洲發跡，然後她們的名氣衣錦還鄉榮歸故里，一是崛起於法國及瑞士以《火車怪客》、《天才雷普利》等數十部心理懸疑驚悚作品聞名全球的帕翠西亞·海史密斯（Patricia Highsmith, 1921-1995，隱居並卒歿於瑞士）；另一是出道於義大利以威尼斯刑事探長布魯聶惕（Guido Brunetti）為系列主角的朵娜·雷歐（Donna Leo, 1942-，她2007年由義大利移居瑞士，並於2020年入籍），兩人的作品都被德國影視界大量拍攝成影集。

二、弔詭的文化覺醒運動

話說近年在美國社會及文化界興起了一股潮流，那便是稱之為Woke或Wokeness的主流思潮，中文叫做「覺醒運動」。在這種思潮氛圍激盪之下，凡事都要小心翼翼地以覺醒為惕勵，一言一行都要瞻前顧後，庶免犯忌。

覺醒運動是2010年代美國非洲族裔追求社會正義和消除性別歧視、揭櫫性別平等而興起的一股潮流，出發點在端正自我身分認同，反對白人特權，進而要求針對過去奴役黑人的血淚歷史進行轉型正義。緣起是2014年8月9日美國密蘇里州佛格森市（Ferguson）一名十八歲名叫麥克·布朗（Michael Brown, 1996-2014）的非洲裔青年被一名叫做達倫·威爾遜（Darren Wilson, 1986-）的白人警察於盤查時濫用警察暴力而無故以槍射殺，引起持續多日的抗議和暴動浪潮，怒火蔓延一百七十餘個城市，警方大陣仗鎮壓，甚至宣布進入緊急狀態並實施宵禁，事件鬧到最後，殺人的白警卻被判正當防衛，免於起訴，社會為之譁然。

　　事件終於引起各界人士高舉「黑命事件」（Black Lives Matter，一般譯為「黑命也是命」）的大旗走上街頭，致力喚醒黑權及黑膚人種的命運認同意識；換言之，這是一場為消弭種族歧視、促進族群平等與文化正義的呼籲和鬥爭。此番覺醒，歷經近十年的發展與演變，如今從中又嬗衍出各種形式的社會運動，例如揭發性騷擾的「#MeToo」（我也遭性侵騷）、保護弱勢女性的「Time's Up」（就此打住）以及「LGTBQ」（多元跨越性別權）等等，風起雲湧，令人眼花撩亂。基本上，覺醒運動的本質是，2014年發生黑命事件後，人們開始反思如何認真回頭檢視美國自從立國以來在歷史的演進過程中，針對白種人如何侵占原住民的土地、殺戮印地安人、併吞邊境鄰國資源、販賣及奴役擄自非洲的黑奴等醜陋惡行進行審視，進而放眼2014年以後的未來，啟發人類的道德良知，落實族群、性別平等待遇以及文化和社會正義的發揚。

　　慢慢地，這些行動都逐步衍化成為社會上無人敢以語言、舉止去冒犯的一種文化意識形態政治正確，但也因此成了好事者或愛表現其擁有前衛精神、奮勇走在時代尖端者利用來作秀造勢的議題和

興風作浪工具。

這一運動發展至後來，也相對引起不以為然的論者認為這是無限上綱，是一種意識形態上的優越感，更是忽略其他群體也應擁有此種被保護的需要，因而無法全部認同這樣的「文化精英主義」（Kultureller Elitismus）（參見：https://www.blick.ch/life/wissen/menschen/militante-minderheit-will-uns-bevormunden-woke-wahnsinn-id17818228.html）。

在歐洲，尤其德國和瑞士有一款巧克力產品，其形狀高直圓胖，像個粗粗的大拇指，是十九世紀萊比錫一家糕餅店發明的，不知怎地，可能因其造型像個黑頭，就被稱作「墨人頭巧克力」（Mohrenkopf-Schokolade）；其實「墨人」（原文為「Mohren」，此處筆者採其音義同譯）一字在古代德語是野豬（Môre）之意。逐漸，「墨人頭」也就成了非洲黑人的符徵，但一直以來人們習以為常，並不覺得有什麼不對勁之處。直到2017年有好事者在網路上表示，把黑人頭當作巧克力造型有對非洲黑色人種歧視之嫌，應該改換稱法，這是「墨人頭巧克力」遭到議者「抹黑」之始；2020年更有消費者以推特針對瑞士最大的連鎖超市「米格羅」（Migros）發文，呼籲應將「暗含種族歧視的產品」下架。該文立即獲致一呼百應的聲援。後來瑞士販售這項或同類甜品的商店，不是下架就是改變稱法，例如易名為「巧克力之吻」（Schokokuss）或「巧克力頭」（Schokokopf），英語系國家則有人稱其為「天使頭」（Angels' head）（參見：https://www.srf.ch/news/panorama/debatte-um-schokogebaeck-was-hinter-demmohrenkopf-steckt）。

由於各方網路平臺發揮了極為浩大的聲勢，覺醒運動得以塑造上綱上線的強勢氛圍，批判「文化侵挪」（Cultural appropriation/kulturelle Aneingnung）的意識概念也就應運而生，它的炮口直直對

準：某優勢族群或社群的成員將少數民族或弱勢族群文化中的某一文化元素侵占挪為已用，以牟取某種經濟或名位上的利益，例如音樂、服飾、傳統髮型等等，都在批判與杯葛抵制之列。較為顯著的例子便是2022年3月25日德國白種女音樂人蓉雅・馬爾璨（Ronja Maltzahn, 1993- ）準備在漢諾威市演出，卻遭到一個地方社團的口誅，因為她蓄留髮結絡辮頭（Dreadlocks）而被認定是違反當前反殖民及反種族歧視論述精神，導致演唱會因受抵制抗議而臨時取消，她便是被烙上「文化侵挪」之名的一個例子；又，同一年7月18日有個叫做「Lauwarm」（微溫）的雷鬼音樂（Reggae）團隊在瑞士首都伯恩（Bern）演出，也是因為觀眾裡有人認為該樂隊表演的是牙買加音樂，且有白人成員穿著非洲服飾並蓄留長髮絡辮頭，當場激動抗議而導致中止演出。

另如，2022年8月德國有家叫做「拉文士布格」（Ravensburger）的大出版商突然對外宣布，他們勇於承受外界施加種族歧視的負面批評而決定下架回收幾本包括《青年酋長溫內圖》在內的童書。此舉引起了各界正反兩極的熱議。有社交媒體數百網民對此不以為然，表示言論與出版自由不應屈服於有關方面的檢審壓力；持另種意見的人士則認為該出版商的決定正確，從善如流。雙方論戰見仁見智，其間也牽扯到「文化侵挪」的話題。社會上對此議題越論越熾烈，德國國營第一電視臺ARD（Arbeitsgemeinschaft der öffentlich-rechtlichen Rundfunkanstalten der Bundesrepublik Deutschland，又譯為德國公共廣播聯盟）更屈服於這種文化政治正確而於2022年8月26日宣布從此不再播映所有溫內圖電影系列，瑞士國營電視公司SRF（Schweizer Radio und Fernsehen）也表態必要時願意跟進。由此可見，當今的網路帶動議題風向甚至形成網路霸凌的現象，加上各路媒體的推波助瀾，足以撼動傳統的政治及文化意識思維。

三、結語

德國柏林自由大學的語言學家兼傳播研究者施鐵法諾威馳（Anatol Stefanowitsch, 1970-）認為沒去過美國、不認識美國的卡爾‧麥把美國的土著刻板化了，在麥氏筆下，一名德國白人在印地安人的天地闖蕩江湖，本事遠遠高於印地安人，這就是不折不扣的種族歧視（參閱：https://www.nau.ch/news/europa/dozent-sagt-warum-er-winnetou-rassistisch-findet-66260736）。

以上就是人權與文化省思批判過猶不及之餘，引起殃及德語國家《溫內圖》電影池魚的實例。說到瑞士的黑人頭巧克力糖產品遭到下架，目前（2023年）新版《美人魚》電影把女主角改為黑膚的設定引起仁智兩端的爭論，都算是覺醒運動上綱上線的目標。或問：這算不算得上是當下歐美方興未艾的「文化大革命」式之「意識獵巫」行動？

綜觀瑞士樂隊蓄留雷鬼（Ragae）髮型，遭圍剿式的批判；以黑人頭像為商標圖案的巧克力、狂歡節化裝成黑人遊行等，都遭嚴批；德國人卡爾‧麥的西部冒險故事系列拍成印地安電影《溫內圖》，過去幾十年極受歡迎，如今在文化覺醒運動大潮影響下，成了種族歧視及文化侵併的代表象徵，飽受批判；還有瑞士及德國輿論施壓禁書、禁演及禁播等現象——「文化意識形態秀」是不是誇張過了頭？他們對於1960年代義大利影界一窩蜂搶拍美國西部武打片的風潮可有什麼說法？美國人有無資格因此提出「文化侵權」的抗議？又如好萊塢拍攝《花木蘭》和《功夫熊貓》電影，中國的變臉祕技、香港發明吊鋼絲武打拍攝技巧等電影素材與技術，被洋人襲用算不算是「文化侵挪」？中國是否也有資格表示不以為然？這是觀影之餘值得我們思辨的問題。或曰「憨人看傻戲」（閩南語：

「做戲悾，看戲憨」）嘛，不就輕鬆娛樂一番就是了，幹麼那麼認真去累死自己的腦細胞？！

　　追根究柢，筆者認為箇中的是非曲折基本上似乎不乏好事者在網路上掀起討論風暴的千層浪，借題發揮而引起的漣漪效應。喜歡表現前衛和跟潮的臺灣人，會不會也東施效顰拾人牙慧地跟進？

《魂斷威尼斯》——從托馬斯‧曼到盧奇諾‧維斯康提

常暉

碧波之間，美少年塔秋的回眸，是驚鴻一瞥，攝走了艾森巴赫的心魄。他的軀殼，留在了細軟沙灘；他的靈魂，化作飛鳥，隨塔秋的指尖，掠過海面，飄入天際，無影無蹤。音樂，藉馬勒（Gustav Mahler, 1860-1911）的小柔板繼續著，延綿、跌宕、悠揚，在貝恩大酒店的上空，千迴百轉，天老地荒……。

義大利導演盧奇諾‧維斯康提（Luchino Visconti, 1906-1976）的影片《威尼斯之死》（*Death in Venice*, 1971），堪稱影史上的唯美經典，每一個畫面，每一個場景，都凝聚著視覺藝術的精華，定格出永恆的瞬間，令觀者回味無窮。影片《威尼斯之死》基於德國作家托馬斯‧曼（Thomas Mann, 1875-1955）完成於1911年的同名中篇小說，在人物服飾、故事場景和情節發展等方面忠實於原作。羅伯特‧佛洛斯特（Robert Lee Frost, 1874-1963）曾言：「詩歌，是在翻譯裡失去的那部分。」筆者感覺小說轉譯為電影，也常常難免其殤。但大師維斯康提不同凡響，他讓《威尼斯之死》不朽了。

在此，筆者贅言幾句：盧奇諾‧維斯康提不啻是電影導演，他更是義大利歌劇導演，對瑪麗亞‧卡拉斯（Maria Callas, 1923-1977）的歌劇生涯也起過關鍵性作用。這位來自沒落貴族家庭的大才子，曾關注底層人的生活，相關佳作備受好評，後卻突然轉向，開始沉溺於抽象審美，《威尼斯之死》乃其轉型後的力作。

維斯康提選擇了托馬斯・曼創作《威尼斯之死》時住過的貝恩大酒店（Grand Hotel Des Bains），作為影片主要拍攝場地。貝恩大酒店地處威尼斯麗都島（Lido），是棟具古典主義風格的乳白色建築。十餘年前，筆者懷揣對《威尼斯之死》的敬慕，踏上麗都島，迎涼爽夏風，沿林蔭大道，尋找貝恩大酒店。一路上，華美建築林立，葡萄葉、和平鴿和孔雀鳥在石雕上訴說歲月沉浮，梳理歷史紋路。但筆者無心觀賞，腳步匆匆，只為駐足貝恩大酒店，感受時空倒流，任想像的翅膀飛旋，旋入百年前的光陰。

未料時過境遷，物是人非。貝恩大酒店鐵門緊鎖，園內柵欄殘敗，雜草叢生，野蝶四起。老舊的科林斯柱（Corinthian columns）、雕花鐵欄和大理石鏤空陽臺，在夏日的碧空下尤顯荒蕪，榮光不復！眺望不遠處，沙灘依然溫柔，草棚依舊寧靜，海天依舊寬闊。恍然間，一隻貢多拉（Gondola）若隱若現，漸行漸近，載著孱弱多病的天才藝術家埃森巴赫，划向麗都島。船上的埃森巴赫神色不寧，舉目張望，啊，近了，近了，就在眼前了，華蓋濃蔭下的麗都，能否撫慰自己歷經變故、千瘡百孔的心靈？

何曾想，入住貝恩大酒店的埃森巴赫，遭遇了命運的終極跌宕：邂逅驚魂美少年塔秋，一個令人欲罷不能的尤物！瞬間，紅塵滾滾而來，不可阻擋。就這樣，在滿眼附庸風雅人群，滿耳〈風流寡婦〉旋律的沙龍，崇尚理性的音樂家實現了自我蛻變，斷然回歸喧嘩而感性的俗世，相信愛欲方是良劑，方能挽回他不再的青春，撫慰他老去的身體，以及那漸漸枯萎的心靈。

失魂落魄的埃森巴赫，久旱逢甘露般做起了白日夢。無論華美雅緻的餐室，還是高貴奢華的露天咖啡座，抑或細沙軟足的海灘，波蘭美少年塔秋攝人心魄的目光，無處不在，無時不有。幾度擦肩而過，埃森巴赫欲言又止。「你不可以這樣看人的，你不可以這

樣看人，你真不可以這樣看人的。」喃喃自語間，埃森巴赫魂不守舍。為了接近塔秋，他穿過威尼斯鼠疫橫行的陰暗街巷，找到美容師為他塗脂抹粉。那晚，油頭粉面的埃森巴赫走出了美容室，也擯棄了理性，從此淪落俗世，甘願偽善，直到生命的盡頭。

盧奇諾‧維斯康提在影片裡將塔秋描繪成性感迷人的美少年，猶如尼采（Friedrich Wilhelm Nietzsche, 1844-1900）筆下的酒神狄俄尼索斯，此人物定位，有違於托馬斯‧曼的原作形象。在小說《威尼斯之死》裡，美少年塔秋是個童真無邪的符號，象徵著藝術和哲學的審美觀，純淨、端莊、高貴，堪比太陽神阿波羅。筆者以為，小說《威尼斯之死》在人物塑造上，受到尼采《悲劇的誕生》的影響。尼采崇尚太陽神阿波羅和酒神狄俄尼索斯。在他眼裡，前者代表具象藝術，如繪畫，後者代表抽象藝術，如音樂。兩者的互動，既是永無止境的對峙，又如陰陽循環，乃形而上學命題的源頭力量。

在托馬斯‧曼的小說裡，作家埃森巴赫與其友阿爾弗里德有一場關於美的辯論。這場辯論可謂一次哲學之旅，展露出埃森巴赫情感與精神兩極間的內心掙扎。當時，埃森巴赫與阿爾弗里德雙方各執一詞，形成鮮明的對峙。埃森巴赫說，美和純淨的創造，是種精神活動，體現著人的智慧和尊嚴。阿爾弗里德則以嘲諷的口吻，取笑埃森巴赫自欺欺人，他在鋼琴上彈出馬勒的音符，或激越，或痛楚，或溫柔，或舒暢，說這些情緒才是作為人應有的真實寫照，美，屬於感官，且非感官莫屬，而「邪惡，是一種必要，它是天才的食糧」，阿爾弗里德如是說。

這場重要辯論，也出現在維斯康提的影片中。維斯康蒂藉畫面語言，盡展埃森巴赫的頹廢形象，同時表達出凡夫俗子自省時的震驚，他們失去了自己，且知道自己會發生什麼，卻對之無能為力。事實上，執著於二元，追求理性的藝術家一旦接觸酒神，或會發

瘋，因為他處於「受世界最具內在矛盾的知識所支配的狀態」（尼采，《悲劇的誕生》）。

關於美的那場辯論，托馬斯・曼引用了柏拉圖（Plato，前429年—前347年）的《斐德羅》，藉蘇格拉底（Socrates，前470年—前399年）與斐德羅（Phaídros，約前444年－約前393年）的對話，表達「所有靈魂皆不朽」的觀點。《斐德羅》篇中說，靈魂原本完美，其羽毛在以太中漂浮，直到眾神居住的地方，那是神聖、美麗而充滿智慧的居所，靈魂的羽毛由此得到滋養，減少醜陋和邪惡。假如一群靈魂來到一個擁有正義、審慎和知識的地方，而每個靈魂都想了解知識的真實本質，那麼或將彼此戰鬥，在此過程中，一些靈魂落回地球，進入塵世的身體，從此開始萬年靈修，否則長不出翅膀，難回眾神的居所。在塵世，靈魂必須天真無邪地追求智慧，或以這種精神愛著男孩們（原文：oder in solchem Geist die Knaben liebte）。倘若一個人看到塵世的美，亦想起真正的美，那麼他的翅膀也會長大，在渴望翱翔的過程中，他將移動翅膀，故不會掉落在塵世外表的事物上。

影片中的主人翁，是否也因此而令靈魂得以救贖？藉由對男孩塔秋的感性之愛，艾森巴赫的靈魂——或者說，維斯康提的靈魂——破繭而出，昇華並回歸了神的居所？畢竟，導演維斯康提的同性戀傾向，人所皆知。同時，維斯康提開門見山，將影片中的主人翁身分從作家轉為作曲家，直截了當地撕去了托馬斯・曼小說人物的最後一層面紗：奧地利作曲家古斯塔夫・馬勒由此浮出水面，他是托馬斯・曼《威尼斯之死》的靈感力量，也是小說主人翁的原型。

1910年，托馬斯・曼給馬勒去信，暗示他在《威尼斯之死》中虛構的主角——作家古斯塔夫・馮・阿申巴赫——是馬勒的面具，故而名字和年齡相仿。對此，馬勒在回信中不置可否，只是說：

「我相信您不會誤解我的沉默。如果我們的道路有緣再次交匯，我希望我們不會像之前兩次那樣，只擦肩而過⋯⋯。」（《南德意志報網》2018年3月25日）。馬勒去世的1911年，小說《威尼斯之死》出版。

筆者曾讀過馬勒在創作《第三交響》時的日記，其中有一段寫道：「我周遭的一切顯得單調無聊，在我身後，生存有如枯枝，貧瘠而乾涸地劈啪作響⋯⋯。當這個摩登世界的偽善、謊言以至誹謗無比醜陋地將我束縛，並聲稱它們與藝術和生活息息相關時，最令我作嘔的是：我心目中神聖的藝術、愛情和宗教，變成了另一條自我毀滅之路。」（筆者譯）如此糾結，可謂《威尼斯之死》主人翁精神世界的真實寫照。

無論小說還是電影，稱馬勒是《威尼斯之死》的靈魂人物，皆不為過。導演盧奇諾・維斯康提引用馬勒《第五交響》的第四樂章「小柔板」，作為橫貫影片的背景音樂，亦是大手筆。旋律優美、意味深長的「小柔板」，一路悠揚，如泣如訴，扣人心弦，大大營造出影片的藝術氛圍，增強了敘事的歷史感，並烘托著悠悠歲月的無奈和蹉跎。

威尼斯，昔日的帝國，幾度落難於黑死病，亦曾在文藝復興時期衰敗過。她瀲漾的水，搖曳的舟，幽靜的巷，千年的椿，寫盡萬般風情；她的輕盈石橋，華貴宮殿，奇巧面具，彩鑄玻璃，繼續著水道上的絕唱。獲獎無數的《威尼斯之死》，乃人類影史上的絕唱。一部深刻的小說，一部雋永的影片，成就了人類理性與感官永無止境的擂臺。隨塔秋手指而靈魂出竅的艾森巴赫是否終得解脫，離開苦海無邊、危機四伏的精神世界，包括所有的蠱惑，包括痛楚的宗教掙扎和神祕的哲學冥思？不得而知。畢竟，超脫而去的遊魂，能否在天外找到心靈的歸宿，是人類永遠的命題。

靈魂的樣貌──《哭泣與耳語》

區曼玲

　　也許因為懷舊，也許因為對瑞典導演英格瑪‧柏格曼（Ingmar Bergman, 1918-2007）去世的感嘆，日前我又重新看了一遍1972年在紐約首映的《哭泣與耳語》（*Cries and Whispers*）。這部片子當年幾乎「難產」，因為題材太艱澀，讓導演兼劇本寫作的柏格曼到處找不到資助人。後來還是在他的老班底鼎力相助之下〔演員麗芙‧烏曼（Liv Ullmann, 1938-）、哈麗葉‧安德森（Harriet Andersson, 1932-）、英格麗‧杜琳（Ingrid Thulin, 1926-2004），以及攝影師斯文‧尼克維斯特（Sven Nykvist, 1922-2006）等人皆拿部分酬勞來投資〕，影片才得以開拍。孰料，這部影片跌破許多「專家」的眼鏡，不僅獲得五項奧斯卡提名（最後由尼克維斯特獲得最佳攝影獎），而且在坎城影展也大放異彩。

　　距離上次觀看此片已有十七八年的時間！那時留下的印象是：大紅、自殘、死亡、恐懼。二十歲出頭的我，深深被震撼著，但是為的是什麼？我並不清楚。各影評人眾說紛紜，柏格曼本人也有各種不同的解釋。也許跟其他柏格曼電影一樣，我因為影片的沉重、直接，及探索而印象深刻。但是今天，這位瑞典電影奇才過世了，而我也在多年來對他的「追蹤」與注意之後，多了一份了解。物換星移，創作者凋零、觀賞者年歲增益，重新觀看此片，竟有新的斬獲與看見。

　　這部片子展現的是柏格曼電影創作的一貫主題之一：人際間

的疏離，對生命的嘲諷、憎惡，以及對死亡的恐懼。全部的情節都發生在一間大宅院裡，兩位姐妹：凱琳（英格麗・杜琳飾）和瑪麗雅（麗芙・烏曼飾）趕來探望生命垂危的另一位姐妹艾格妮絲（哈麗葉・安德森飾）。三位性情、個性、生活完全不同的女人，加上照料艾格妮絲的女僕安娜〔凱琳・斯爾文（Kari Sylwan, 1940-）飾〕，在這間充滿不同深淺紅色的房子裡，剖析他們的靈魂、暴露彼此的掙扎。

凱琳是三姐妹中的老大，亦是最嚴峻、冷漠的一位。她沉默寡言、冷酷、厭世、憎惡一切肌膚的碰觸。瑪麗雅央求她開口跟自己溝通，結果凱琳說出的竟是：「我充滿了憎恨，幾乎要窒息！」生活對凱琳而言淨是千篇一律和噁心，有如置身地獄般的折磨。她承認已經多次想結束自己的生命。而影片中最讓我觸目驚心的一幕，是凱琳為了避免和丈夫性交，竟拿碎玻璃割傷自己的性器官，然後張開雙腿，用從胯下流出的血塗滿自己的嘴和臉，再露出勝利鄙夷的笑容！

年紀最輕的瑪麗雅，也是三姐妹中最美麗的一位。她自戀、耽溺在肉欲中。雖然自己的外遇曾讓丈夫傷心欲絕，企圖自殺，但是她仍然繼續紅杏出牆，甚至在二姐病危時，仍試著與前來看病的醫生發生關係。凱琳便露骨地表明：在她眼中，瑪麗雅的微笑與賣弄風情實在可笑至極，而她的愛撫與虛偽的承諾更是讓凱琳厭惡。

這兩位性情南轅北轍的姐妹，在面對艾格妮絲的死亡時，表現出的是憤恨與恐懼。她們始終和艾格妮絲保持一段「安全」距離，心靈上是疏離與冷漠的。

相反地，長年照料艾格妮絲的女僕安娜，就大不相同。她不畏這位垂死的病人，給予她不斷的安慰與擁抱。在一幕定格的畫面中，觀眾看到半裸酥胸、滿臉哀戚的安娜，懷抱垂死的艾格妮絲。

無疑地，柏格曼藉此比喻米開朗基羅（Michelangelo, 1475-1564）雕塑的「聖殤」——聖母哀悼耶穌像。充滿愛與恩慈的安娜，無疑是聖母的表徵。

艾格妮絲的角色非常特別。她雖然一直在病痛中，卻有極大的象徵意味。透過她，我們可以一窺柏格曼對基督教信仰既期待又抗拒的矛盾心態。

首先，我們從牧師的哀悼詞中得知：艾格妮斯是一位信仰非常堅定的人。相對於大姐凱琳的冷酷無情，和小妹瑪麗雅的膚淺，艾格妮斯懂得珍惜短暫的有生之年裡，生命所賜予她的親密、愛與溫情。她和女僕安娜之間，培養出一份超越生死的情誼。病中，她在日記裡寫著：當所有她摯愛的親人圍繞在身邊時，一切的痛楚都消失殆盡。她體驗到無以言喻的幸福！她說：「相屬、聯繫的感覺、人與人的接近和愛慕，是我所能得到最好的禮物；也許這就是上帝的憐憫與恩典。」

當被問及影片中遍布的紅色背景時，柏格曼解釋說：從小時候起，他就一直認為靈魂的內部是一片腥紅。如果柏格曼刻意藉《哭泣與耳語》中的紅色來展現靈魂的深處，那麼熟知他私生活與電影創作的觀眾，就很容易聯想到：這三個姐妹，代表的其實是柏格曼自己一人！三人分別呈現出柏格曼內心的三個層面：他跟瑪麗雅一樣，無法控制自己的情欲，周旋在膚淺虛偽的愛欲橫流中（到這部影片開拍為止，柏格曼已經結束了四次婚姻，生了九個子女，擁有無數的女友和情婦，且正在和他日後的第五任太太交往）；同時，柏格曼也有凱琳的樣貌：厭世、倦怠、疏離、自私，與高傲。而艾格妮絲，則代表著柏格曼曾經擁有（或是希望擁有）的宗教信仰。

而柏格曼心中的這三個「幽靈」，又分別占著什麼樣的比例呢？我們看到：柏格曼不僅讓信仰（艾格妮絲）宣告死亡，而且讓

凱琳承認「不愛」艾格妮絲、瑪麗雅「不敢」擁抱艾格妮絲。在艾格妮絲死後，她們更是冷酷地打發掉忠心照顧艾格妮斯多年的女僕安娜（恩慈與聖母的象徵）。在此，柏格曼與信仰劃清界線的寓意便再明顯不過！

　　但是沒有了信仰，生活就找不到意義；否定了上帝，生命就失去了指標。凱琳與瑪麗雅最後又回到她們虛假表象的日子裡去，繼續在沒有出路的煉獄中掙扎，繼續對死亡有著既渴慕又懼怕的未知。

　　也許柏格曼淺意識裡知道，但是卻不願承認的是：信仰是他唯一的救贖之道。他正確地看到：沒有了信仰，活著的人個個像行屍走肉，在孤寂、憤恨，與失敗中做困獸之鬥。但是另一方面，他從小所認識到的信仰（他的父親是牧師），卻又只是一連串嚴厲的教條，以及一個隨時準備處罰的上帝。於是我們聽見那位沮喪無措、含著淚為艾格妮絲的亡魂禱告的牧師，替柏格曼內心的徬徨與痛苦做了最誠實的告白：

　　「……如果妳（艾格妮絲）真的能遇見耶穌基督，如果妳真的能了解他的語言，如果妳真的能跟他對話，……那麼請為我們這些留在這個黑暗、骯髒世界裡的人禱告；在這片虛空、殘忍的天空下，……求他原諒我們，求他將我們從恐懼、厭倦，以及深沉的疑惑中解救出來。……求他賜給我們生命的意義。」

　　對柏格曼而言，上帝是如此無法掌握、不可捉摸，他曾經不止一次地表明：上帝躲在黑暗處，沉默不語。

　　但是，聖經裡清楚地說：「你們祈求，就給你們；尋找，就尋見；叩門，就給你們開門。因為凡祈求的，就得著；尋找的，就尋見；叩門的，就給他開門。」（《馬太福音》第7章第7-8節）當然得著的先決條件是必須有一顆像小孩一樣單純、不帶偏見的心，放下高傲、自恃，心懷謙卑地去尋求。同時，必須「決定」放棄苦毒

與憎恨，誠心接受上帝的引導與指示。如此，上帝便應許我們能夠擁有充實幸福、滿有意義的人生。

如果柏格曼尋見了、得著了，如果那扇門為他開啟，那麼他內心那座嫣紅的靈魂房子裡，是不是就應該不會再有絕望的哭泣與惶惑的耳語？

本文轉載自《海外校園》歐洲版2011年9月號

我是個女人，我拍電影
——讀香塔爾·阿克曼

蔡文琪（Wen Chi OLCEL）

　　夏天回紐約小住時有些空閒時間，遂想去進修一些藝文的新知識，陰錯陽差地選了一堂叫做「女性自傳作品工作坊」的寫作課，炎炎夏日，每天早上頂著攝氏三十多度的驕陽坐地鐵去亨特學院（Hunter College）上課。老師譚雅·馬夸特（Tanya Marquardt, 1979-）是一位自傳小說體的作者，她選了四本書，其中一本湊巧是我心儀的女導演香塔爾·阿克曼（Chantel Akerman, 1950-2015）的《我母親笑了》（*My Mother Laughs*, 2013）。

　　我看過阿克曼的電影，卻是第一次讀她的書。這本書主要是寫她在2013年從紐約回比利時布魯塞爾探望生病的母親，為她穿衣服、餵她吃飯和哄她睡覺。她的母親是個在奧斯維辛（Auschwitz）集中營得以倖存的波蘭猶太人，十多歲的時候定居比利時。書中她母親抱怨都快忘記母語了，因為沒有人跟她說波蘭語。阿克曼用精簡的詞彙寫出她的爺爺奶奶都死在集中營但沒有描述細節的往事、母親說法語時一些習慣的小錯誤、母親的病況、母親如何依賴移工看護因為她與妹妹都在國外等生活瑣事。她還殘酷地形容年輕時美麗的母親現在就像是「一袋骨頭」，以及有時她會在房間裡假裝沒聽到母親的呼喚聲。

　　我對文中所描寫的情況十分有共鳴。因為疫情，我好幾年沒回臺灣了。今年回去時看到年輕時十分美麗的母親現在困在家裡，

體重增加，聽力也不太好了，日常三餐、洗澡依賴看護，出門則需要輪椅。我大學畢業離開臺灣，在國外生活的時間已經超過了在臺灣的歲月，已經忘記一些中文字應該怎麼寫了。我跟我媽說話的時候會講臺語，然後想不起來怎麼說的時候會說國語；有時想跟她講話，但又不想提高音量，就又把話嚥回去。我是我媽的女兒，也是我女兒的母親，也是一個移民。阿克曼所描寫的她年老的母親與她這個長年在外而後回「家」的女兒互動的情景都觸動了我。

阿克曼還寫有關她與年輕女朋友C之間複雜的愛情，C為她一手置辦了紐約的公寓，她們一開始是相愛的，縱使年歲相差很多，可是漸漸地阿克曼覺得窒息，有了離開的念頭。授課老師說阿克曼的問題是她沒法去愛別人。

我覺得這本書其實是在講兩段感情：她與母親的親情以及她與C的愛情。每一章節配上她的黑白家庭照片或者所拍的電影劇照。比如《蒙特利旅館》（*Hotel Monterey*）、《來自東方》（*From the East*）等電影。那些照片美極了！

香塔爾·阿克曼1950年出生在比利時布魯塞爾的猶太家庭，十五歲時看了尚盧·高達（Jean-Luc Godard, 1930-2022）的《狂人皮埃羅》（法語：*Pierrot le Fou*，英語：*Pierrot the madman*），立志拍電影，十八歲進電影學院，不到三個月就決定退學自己拍電影。

1970年，二十歲的她拍了一部短片《轟掉我的家鄉》（*Blow Up My Town*），之後離開家鄉來到紐約。為了生活，她做過餐廳服務員，還在55街的一家色情電影院做過收銀員。她說那些來看色情片的男人買票時給了錢，拿了票不等找錢，說是小費就趕快閃進電影院，因為他們怕被人認出來。

就這樣她攢了不少錢，用這些錢她拍了兩部電影：短片《房間》（*La Chambre*, 1971）；拍攝一個朋友在蘇荷區（Soho）泉街

（Spring Street）的小公寓，沒有配樂的彩色片，三百六十度地旋轉鏡頭就拍公寓的空間，床、椅子、桌子、廚房、爐子、爐子上的水壺，鏡頭就這樣轉著，阿克曼躺在床上有時不看鏡頭，有時看著鏡頭吃蘋果。

另一部是《蒙特利旅館》（Hotel Monterey, 1972）；同樣是無聲彩色的，是阿克曼的第一部長片。從十五個小時的膠卷剪成六十五分鐘的長片。這家旅館位於上西區94街，是一家廉價的二星旅館（現在還在）。電影描繪從夜晚到黎明，從大廳到屋頂、電梯、昏暗的走廊、房間、浴室以及在房間裡孤寂的住戶。電影捕捉到了旅館公眾與房間私人的重疊，個人與空間的關係。氛圍像極了畫家愛德華·霍普（Edward Hopper, 1882-1967）筆下憂傷的紐約中產階級男女。

為了拍這部片子，阿克曼與攝影師在旅館待了一個月好熟悉環境與住戶。也讓旅館裡的人習慣她與攝影機的存在。兩部電影都採自然光的拍攝。長鏡頭、緩慢的平搖（Pan）與跟蹤鏡頭，掌鏡的是來自法國、定居美國的巴貝特·曼戈爾特（Babette Mangolte, 1941-），兩位說法語的女人一起合作拍了好幾部電影。

1975年由阿克曼導演，同樣是曼戈爾特掌鏡，把阿克曼推上巔峰的片子是《珍妮·德爾曼》（Jeanne Dielman,23,quai du Commerce,1080 Bruxelles），港譯為《主婦日誌》。

影癡們都知道英國有個電影協會（British Film Institute，簡稱BFI）定期發表一本《視與聽》（Sight and Sound）雜誌。從1952年開始，每十年邀請導演、發片商、影評家、電影節策展人、學者、電影文檔管理員等專業人士票選影史十大佳片，這是個近乎不可能的任務，有些專家乾脆宣布放棄，因為太難選了，所以後來增加到五十部甚至百部佳片。這個活動迄今為止共辦了七次，成為了頗受

尊敬的《視與聽榜單》。

過了半個多世紀，2012年終於迎來了比較多元化的一個榜單，日本、義大利、法國、俄國等國家都占了一席之地，但百大佳片中只有兩位女導演在列，阿克曼是其中之一。

2022年破紀錄地邀請了多達一千六百個專家來票選，希望呈現多元包容以及重樹選片的框架並期待沒有遺珠之憾。結果選出來的十佳竟然與2012年的大不相同，有史以來第一次彩色片多於黑白片，有史以來終於有了華語片：王家衛的《花樣年華》上了十大，排名第五，排在小津安二郎（1903- 1963）的《東京物語》（*Tokyo Monogatari*）之後。

現在的百大佳片名單上有十一部是女人拍的；更重要的是電影發明一百多年以來終於有個女性打破了男性霸權的電影界得到了桂冠，那就是阿克曼的《珍妮‧德爾曼》，更不可思議的是她拍這部電影的時候才二十五歲。

這個片子就拍一個單親的中年婦女〔德菲因‧塞里格（Delphine Seyrig, 1932-1990）飾演〕在布魯塞爾的一個中產階級，高亮度公寓裡的三天，最後崩潰的日誌。她按部就班的日常生活：鋪床、擦兒子的鞋、洗衣服、洗浴室、買菜、擦桌子、撒麵粉、打蛋、煮雞胸肉、洗碗、煮土豆（馬鈴薯）、沒煮好、再煮、煮咖啡、沒煮好、再煮。我們看到女主一天大部分都在「獨處」，但真正屬於她自己的時間只有在咖啡館的一點時間，其他都是在為家庭忙碌。為了賺點家用錢，她在每天的5點到5點半之間兼差賣淫（週末不賣因為兒子在家）。她與老客戶每週在固定的時間相會，就跟她按部就班的日常生活一樣。一切如常直到她憤而反抗。

有人說這是我看過最無聊單調的名片了，這樣的電影竟然奪冠，竟然擠下了雄霸榜單多年的《公民凱恩》（*Citizen Ken*）或2012

年的榜首《迷魂記》（Vertigo），有沒有搞錯？我認為電影專家們終於了解到世界上有多少主婦是這樣度過一生，她們日復一日、年復一年料理三餐（無薪的），卻沒有人將其過程拍成電影；然後終於有個阿克曼拍了一部好電影，描述主婦存在的絕望與無助，是平凡處見不平凡。也有人說這是部動作片，因為女主一直在做事沒閒著。阿克曼也表示拍此片時最辛苦的是女主角，因為膠片很貴，所以要事先多次地排練，精準演出。難得的是阿克曼的團隊也百分之八十是女人。她說在七十年代的比利時，最難找的是稱職的女攝影師、女打光師、女收音師。所幸這個團隊終於創造了歷史。

問阿克曼為什麼拍女人的日常生活這麼重要，她邊抽著菸邊說，已經有太多瘋狂的愛情電影了，這些故事幾乎不可能在現實生活中發生。電影一直以來都以男性的視角去看女人，是假的。她說這部片子是水到渠成，在她成長過程中她看到身邊的女人都是這樣生活的（除了片中的賣淫與謀殺）。

阿克曼回憶《珍妮‧德爾曼》1975年在坎城影展首映時，許多觀眾紛紛離座，可在放映完畢的第二天她們也接到了五十個邀請，要求這部片子參加他們的影展。之後如同其祖先猶太人漂泊的命運，阿克曼則是為了電影夢在許多國家闖蕩拍片，她常表示「我不屬於任何地方」，也拒絕接受任何單一屬性。

年少成名，才華洋溢的阿克曼長期受憂鬱症的困擾，她母親去世兩年後，2015年10月她在巴黎的寓所結束自己的生命，得年六十五歲。

兩岸三地，臺灣的國際女性影展在她逝世後特別播出了她的第一部短片《轟掉我的家鄉》以及《來自故鄉的消息》（News from Home, 1977），從片名可一窺阿克曼與母親、與故鄉千絲萬縷複雜的感情。香港的百老匯電影中心於2021年辦了個香塔爾‧阿克曼大

型的回顧展，放映了她的十五部電影並請來長年與她合作的電影夥伴與摯友悼念斯人。上海藝術電影聯盟也於2023年選了她的四部短片、五部長片辦了個回顧展。

　　人們很容易把阿克曼的電影冠上女性電影以及形式電影的標籤，但她反對這樣的說詞，人們問她：「妳是個女性主義的電影人嗎？」阿克曼說：「我是個女人，我拍電影。」

參考資料

https://www.bfi.org.uk/news/revealed-results-2022-sight-sound-greatest-films-all-time-poll

https://www.bfi.org.uk/sight-and-sound/features/greatest-film-all-time-jeanne-dielman-23-quai-du-commerce-1080-bruxelles

https://chantalakerman.foundation/genres/books/

Nicole Brenez: Chantal Akerman, The Pajama Interview

http://www.lolajournal.com/2/pajama.html

Veneboer T., My Mother Laughs, Chantal Akerman. DE WITTE RAAF. 2019; 34 (202) :39-40.

天堂不勝寒

朱文輝

前言、放眼當下歐洲的難民問題

命與運，氣與勢，各有際遇和緣結。人類自古以來就有戰爭，因之而引起離鄉背井、遷徙流離的悲苦。捨棄生於斯、長於斯的鄉土而踏上顛沛流離之途，所為何求？不過安身立命而已矣。

說到難民問題，古今中外舉目皆然，成因繁多，不一而足：有天然災害致之，那是廣義的難民，屬於災民，他們被迫遷移原居之地，情非得已；有人為造成者，那是苛政猛於虎，亂世避秦，遠走他鄉，更是出於無奈。就當前世紀眼下國際局勢觀察言之，則多為世界霸權挑起地緣政治不同族群的矛盾對立，演成烽火連天，戰亂頻仍，或因若干極權國家暴虐統治，導致境內民不聊生，必須避離禍土，另覓福地。後述兩類，都算是戰爭難民或政治難民。從上個世紀1990年代伊始迄至二十一一世紀進入第二個十年的當下，由西亞、非洲、中東及東南歐巴爾幹島等各大洲逃亡難民湧入一向稱之為安寧平靜的西歐，數以百萬計，多如過江之鯽，造成人類史以來最大的遷徙移民潮。難民如同洪水滾滾襲來，製造了收容國家不少難以處理的棘手問題，讓整個歐洲政府與社會倍感困擾。

從難民的角度觀之，他們離鄉背井，出生入死，原始的本能不外尋找安身立命之所；就收容國的角度而言，則涉及人道主義精神，於救人一命勝造七級浮屠之餘，如何協助其所收容的求護者融

入當地、化解文化震撼與對立，進而解決主客兩方的經濟問題並設法化解本國某些國民不滿的怨懟心態，都是一道嚴肅的課題和圓融處理的藝術，往往讓整個歐洲政府與社會倍感困擾。

處於這個國際局勢大氛圍之下，西歐國家如德國、法國、瑞士、奧地利、英國、義大利、希臘、土耳其以及東歐地區等，其所面對的人道困境以及從中衍生所謂的「難民產業」等「新生事務」，皆可成為文學藝術創作者嶄新的書寫及影視素材；例如人蛇集團結合所謂的人權律師串聯成黑箱救濟機構產業鏈之非法運作（這也是筆者的犯罪小說擷取素材之一），難民黑工遭到剝削，為爭取居留權而進行的虛假婚姻、沉淪賣淫、販毒糊口等等事象，在在足以成為收容國朝野舉為引狼入室爭議下的政治攻防與鬥爭之源，凡此都可成為影視界取之用以製作成反映政治社會實象的作品。

夢想有憧憬，現實卻凜寒。不要滿心以為歷盡千辛萬苦來到了福寶地便萬事皆太平，其實落腳之處是個《寒冷的天堂》（1986年，瑞士電影片名：*Das kalte Paradies*），如人飲水，冷暖自知。

以下便是筆者收集歐洲國家展示有關這一方面內容的電影，析述其背景與編導表現的主題意識，本文僅在探討相關影片的內涵，並不涉及演技與技術效果等層面，掛一漏萬在所難免，茲舉犖犖之大者如後，藉供參考（相關影片，在歐洲各國大小城市的圖書館應該都可以借到手觀賞）：

一、三部瑞士探討難民問題的電影

1.《舟已滿載》（*Das Boot ist voll*，1981）

二戰期間的1942年，六名出身背景不同而一起越界逃離納粹德國來到瑞士邊境小村的猶太人，其中有少婦、德國逃兵、青年、小

孩等，偷偷躲在村子一個小客棧外頭的清洗棧房裡，無意間被老闆娘開門撞見，大吃一驚便將此事告訴了丈夫。老闆娘深富同情心，經向教堂牧師請教開釋後，善念大發，決意協助這六名假稱是一家人的難民偷渡入境，而客棧老闆卻不以為然，他覺得瑞士迄已收容太多的難民了，於是偷將此事舉報警方處理，後來六人的困頓處境讓他天良發現，頓生惻隱之心，因而轉念。幾位村民發揮了人間大愛，以贈衣、角色串換、出示文件等方式來幫助這六人掩飾身分，以便取得收容居留的資格，卻被精明的村警識穿馬腳，揪送法辦。經過一番抗爭拚鬥和村民的聲援，最後，經確認在納粹政權底下遭受種族歧視迫害的（猶太人），必須遣返，而真正受到政治迫害的，則准予留下。統計顯示，二戰期間瑞士邊境一共拒絕了大約兩萬名的難民入境。

　　該片除了析述落難人的尷尬困境（例如六名老少婦孺湊在一塊組成一個破綻百出四不像的家庭如何挺過外界嚴厲眼光的檢視），並描述地方小官的官僚形式主義，使得純樸村民的人道精神受到擠壓，更是批判了號稱人道中立的瑞士在政治上也如何難免屈從國際強權勢力，有時也會處於不得不低頭委曲求全的窘境。劇終那名瑞士大人與被迫離境小童對話的場景（塞給小孩一條瑞士巧克力，要他趁在被遣回魔窟之前快快吃掉，以免遺憾後悔），令人印象深刻而感傷，事隔四十幾年，還一直盤踞我腦中徘徊。該片曾榮獲1981年柏林國際影展銀熊獎及蘇黎世影展獎，並獲1982年奧斯卡最佳外國影片獎提名。

2.《寒冷的天堂》（*Das kalte Paradies*，1986）

　　《寒冷的天堂》是1986年問世的瑞士劇情影片，該片敘述兩位難民，一是來自東歐的顏安（Jan），另一是南美洲的艾爾芭

（Elba），兩人在瑞士的難民臨時收容所由相識而生愛苗。他倆與其他不同國籍被收容而暫居於該所的庇護申請者一樣，等待核審批准之後取得庇護居留的資格。日子一天天逝去，他倆有了愛情的結晶，庇護申請卻遭駁回，於是想方設法偷渡法國，卻告失敗。顏安遭遣返原籍國，艾爾芭和她的孩子則在好心的女子協助之下藏身於山上的小木屋，最終還是抵不過命運的擺布而被發現逐出瑞士。片子揭櫫的是見義勇為、拔刀相助、人性光輝及珍貴愛情，主題的核心則在探討難民不幸遭到遣返的問題。該片曾在加拿大的蒙特婁、倫敦、開羅、史特拉斯堡、華沙、紐倫堡、臺北、里昂及哥本哈根的影展觀摩放映，也在德國的薩爾布魯根（Saarbrücken）、義大利的聖雷默（Sanremo）以及布魯塞爾獲獎。1987年更獲為紀念德國著名大導演馬克思·歐弗斯（Max-Ophüls）而設的馬克思·歐弗斯獎，肯定該片在處理難民遣返問題上的傑出著墨。

導演為1948年出生於捷克的薩法里克（Bernard Safarik），1968年捷克發生蘇聯血腥鎮壓的「布拉格之春」事件，他前往瑞士深造，直至1976年在巴塞爾（Basel）大學攻讀文學、史學及政治哲學，前後八年，之後留在瑞士從事新聞工作，並任中學英文教師，1982年入籍瑞士，拍製了許多紀錄影片和電視片。

3.《希望之旅》（*Die Reise der Hoffnung*，1990）

瑞士1990年拍攝並於1991年榮獲奧斯卡最佳外語片金像獎的劇情電影是《希望之旅》（德文片名：*Reise der Hoffnung*，土耳其文：*Umuda yolculuk*，英文：*Journey of Hope*），敘述土耳其一個家庭想偷渡入境瑞士的悲劇故事，導演為瑞士人柯勒（Xavier Koller, 1944-），瑞士出資拍攝，編劇除了導演Koller之外，尚有兩位土耳其人，演員多為土國人。我覺得瑞士不愧是個以人道精神立國的國家，他們的

電影擅長處理難民或偷渡移民問題，鏡頭語言說的不僅僅是苦與難的外在景象，而是主客兩環境所涉人物內在心理和精神狀態的人文表達，往往讓觀眾看得悸動、不忍而惻隱。

認真說來，本片算不上是部難民電影，而是根據真人真事拍攝而成，劇中人物出亡與偷渡入境的心路與實境歷程，亦堪比擬難民之血淚。

話說1988年深秋，土耳其有個九口之家，夫婦不惜變賣所有土地、牛羊等家產充作盤纏，帶著七歲大的兒子，從東南部一隅小村的山區出發，奔向心目中憧憬的富足天堂瑞士，展開他們的「希望之旅」，而這個小小的富國，他們只從多年失聯朋友那兒寄來的一張明信風景卡片上認識。朋友說，他們到了瑞士一切都安好，瑞士是個天堂，遍地黃金。於是夫婦倆動心了，決定將其他六個孩子暫時留在家鄉，一心以為到了天堂瑞士安頓下來之後，便可以將他們接過來團圓。先是接受朋友建議，到伊茲米爾（Izmir）上船，對於續奔前程比較方便。

夫婦帶著兒子一路顛簸來到義大利北部，徬徨無著之際，在米蘭火車站遇上人蛇集團，等待三天湊足了十二個人，一起偷渡入境瑞士。在關卡卻因沒有簽證而遭拒入境。後來有人告訴這家人應該徒步取走山道，偷渡成功的機率較大。人蛇集團還告訴他們，其所處的山區的拔高為一千五百公尺，邊境的關隘叫施布呂根（Splügen），拔高二千五百公尺，那兒過關較易；為避免起疑，還建議將一家三口拆散，父親帶著兒子一道走，媽媽跟其他兩名婦女結伴而行。經過艱辛的跋涉，途中天色暗了下來，風雲不測遭到暴風雪，壯志未酬，兒子於飢寒交迫中活生生凍死在父親的懷裡，正是：「渺茫見署光，終究是凜霜。」最終父親被捕入獄，他整個人崩潰，妻子也成半瘋狀態。後來兩人都被驅逐出境，遣返土耳其，

兒子的遺體則於事過境遷之後得以運回故鄉安葬。天寒地凍中，父親一直緊抱著兒子，只聽虛弱的兒子有氣無力吐出最後幾句：「爸爸，我累，我冷，我們回家好嗎？」正是一幅「天堂不勝寒，路遺屍骨殘」的悲景。

二、兩部奧地利探討難民問題的影視作品

1.《片刻的自由》
（*Ein Augenblick Freiheit/ For a Moment,Freedom*，2008）

　　片子一開始是從伊朗執行處決的場景拉開序幕。

　　一對夫妻和其幼子，一對姐弟帶著兩名少年前往奧地利去投靠其已落戶的雙親，加上一老一少兩個庫德族人──這是一群天涯淪落人，彼此相逢不相識，卻殊途而同歸，由人蛇集團安排，或徒步，或騎馬，或乘坐汽車，經由伊朗翻山越嶺來到土耳其，先先後後有緣聚在一塊，落腳於一處簡陋的客棧，個個滿懷希望，期待他們在該地向聯合國駐在機構提出的難民庇護申請可獲批准。在等待的日子裡，他們朝暮擔心受怕會有警察前來臨檢，查出非法偷渡的身分。不久便引起伊朗情報人員的注意，綁架了兩名青少年當中的一名以及那兩兄妹，以便找出其父母。透過媒體的炒作，幾名年輕人獲得了其他國家的庇護收容，唯獨那對帶著幼子的夫妻無法如願以償，那位父親絕望之餘便自焚輕生，寡母出於無奈攜著幼子折回伊朗。那兩名庫德族人的命運也有不同，年輕的一名獲得他國庇護，年長的則被伊朗軍方依其軍法處決。片中兩條人命的殞落，將殘酷的現實真貌直作赤裸裸的呈現。希望與失望在對賭，命運與機緣在競逐，導演剖析當事人的精神心靈狀態，勾勒肉身的壓力承受，交織出人在逆境思維與行為的反應景象；並以超然的立場讓鏡

頭說故事，描寫實際的逃亡歷程與情境，奔命的理由各有其自，追求安身立命的渴望則是有志一同。本片情節，多有伊朗、奧地利雙籍導演拉什‧里希（Arash Riahi, 1972-）親身經歷的影子，1982年他以十歲之齡便跟著父母從伊朗和土耳其翻山越嶺逃抵奧地利，其手足則暫時留在祖父母家。他在奧國努力存錢籌拍這部電影，更是走入其他伊朗難民群中收集他們受苦的歷程與經驗，所以電影有血有肉有生命，足以信人，這部由奧、法、土合作的電影曾多次獲獎，並於2010年代表奧地利角逐好萊塢最佳外國影片獎，可惜並未登榜。

2. 《遺屍殘骸——迷航之後的省思》
（*Remains – Nach der Odyssee*，2019）

這是一部精心製作的紀錄片，奧地利出品，編導製作人是1964年生的比利時人娜塔莉‧博格斯（Nathalie Borgers），她的鏡頭栩實描述成百上千的難民越過地中海，尚未抵達夢想中的樂土——歐洲大陸——就不幸葬身怒海。這些壯志未酬的悲劇，被全球新聞媒體炒得火熱沸騰；然而，一陣熱鬧事過境遷之後，世人又有誰去關切那些被撈起的屍體和無數逃難失蹤者的下落？特別是那些砸鍋賣鐵把一切希望寄託於葬身魚腹家人身上卻落得一場空之後的遺親家屬，情況又如何？透過不同地區倖存難民本身及其遺屬家人的訪談，新聞鏡頭的組合析述，迷航途中的苦難煎熬及其喪生後的遺屍殘骸，帶給身在福中應該知福之我人什麼樣的啟發與省思？

三、三部德國探討難民問題的電影作品

1. 《德語三百句》（*300 Worte Deutsch*，2013）

拉媒‧德米侃（Lale Demirkan）每天同時交織在德國與土耳

其兩種社會和文化環境中過日子，倒也覺得相安無事。在她決定念德文系前夕，和她那位在科隆某區當伊斯蘭僑教老師的父親講好一項君子協定，大學一畢業她就得嫁人，新郎還得是個土耳其人。為此，她爸開始積極物色未來理想的女婿，拉媒內心因而倍感挑戰的壓力。其間，她認識了大學沒念完的同學馬克‧雷曼（Marc Rehmann），他靠伯父路德維西‧撒海默（Ludwig Sarheimer）幫忙在外僑局謀到一份職事。伯父是該局的主管，更是個不折不扣的仇外分子，一心迫不急待想將大批新近湧至德米侃住區的土耳其外嫁新娘驅逐出境，這便對三人內心形成了一個前所未有的共同大挑戰。探討文化衝突的困境與窘境，雖非即時的難民問題，然而一旦難民／移民妾身明確之後，迎面而來的就是融入的問題，這也造成外來移民和收容國之間的文化矛盾對立衝突，成為以處理難民為主題的影視素材。本片在土耳其裔導演居理‧阿拉達格（Züli Aladag, 1968-）的喜劇處理方式下探討文化對立與仇外的問題，頗有看頭。

2.《江湖弟兄》
（*Brudermord/ Fratricide*，德、法、盧2005年出品）

庫德族的少年家阿札德（Azad）在他哥哥歇莫（Semo）協助下來到德國。不久赫然發現，他哥哥竟然靠著當妓女老鴇賺錢營生。在難民等待查核身分的臨時收容所裡，阿札德認識了同胞逸博（Ibo），交上了朋友。兩人決心同舟共濟，重建合法的安身立命之所。然而，天不從人願，很快一連串不正不義的事故臨頭，他倆與當地殘暴的土耳其黑幫對著幹上了，流血衝突接二連三，兩人生死與共，齊心應對暴力，無論如何也要在惡勢力的逆境之中跟過去說再見，互勉互勵、相互扶持重建新未來。接著，阿札德被逼得走投無路，便悍然拿起武器來替天也替自己行道。庫德族導演伊馬資‧

阿斯瀾（Yilmaz Arslan, 1968- ）在本片強烈剖析了他對年輕外國青少年在德國社會的融入與處境困擾，憑著此片，他同時榮獲2005年瑞士洛卡諾（Locarno）國際影展銀豹獎、青年評審獎以及最佳按讚獎。

3.《七福神──自由的代價》

（*Sieben Glücksgötter – Der Preis der Freiheit*，2014）

　　上個世紀1990年代初始，前南斯拉夫解體之前，由於境內種族分布複雜，信仰也大有分歧，民意在政客操弄之下，矛盾和衝突對立也逐日升溫，1992年前南斯拉夫所屬波黑境內舉行脫離獨立公投，信仰穆斯林的波斯尼亞人和塞爾維亞人在獨與不獨之間以票數決勝負。結果，由克羅地亞人支持的波黑波斯尼亞人以超過六成的多數票勝出，擊敗由塞爾維亞和黑山支持的波黑塞爾維亞族群，宣布脫離波黑，成立黑山共和國，而不願失去一向在波黑境內占政治主導地位的塞爾維亞人則占據波黑東部地區，宣布成立塞爾維亞共和國，內戰於焉爆發。戰爭期間，塞族共和國軍隊在斯內布雷尼查（Srebrenica）大屠殺了八千多名異族人，整個內戰死了十萬人，其中波斯尼亞人和克羅地亞人高居三分之二。最終交戰雙方於1995年簽訂《岱頓協定》（Dayton Agreements，又稱《巴黎議定書》），同意停戰。在此協定之下，波黑成為一個邦聯制國家，據有波黑百分之五十一的領土，而塞族共和國則占餘下的百分之四十九，說是一國兩治也不為過（參閱：https://cuphistory.net/bosnia-herzegovina-republika-srpska/）。

　　這是本片情節的背景根源。話說三十來歲的科索沃阿爾巴尼亞人穆罕默德（Mehmet），幼時在塞爾維亞發動的波斯尼亞殘酷內戰中親眼目睹自己的父母以及同村的大人全遭殺害。有個英籍聯合國教科文組織（UNESCO）的工作成員在輔導他期間性侵了他，之

後於調返英國之際將他送往一家孤兒院收養。十二年後穆罕默德非法偷渡入境英國成了黑人黑戶，卻能安然無事，顯然他遇到幾個所謂的貴人相助——這些「貴人」有年紀大他多多的六十幾歲青少年部部長艾綴恩等，穆罕默德都不惜賣身與之虛與委蛇。有位梅格老婦因罹患多發性硬化症而提前退休，她收容了穆罕默德；另有一位離婚的女醫生梅瑞琳負責照料一次因故受到他人以刀刺傷的穆罕默德，從而不在乎明知他和艾綴恩有同性戀關係而愛上了他。事情的真相在整個發展過程中逐一浮現，原來前述一些所謂的貴人都不是他「相逢何必曾相識」的走運，一切厄運都是冥冥中自有的安排。穆罕默德跟艾綴恩上床，也和女醫生梅瑞琳做愛，看不出來他對這些人到底有沒有真感情，或者他是不是真正的雙性戀者。這是一部處理偷渡入境的難民為了達到合法居留目的而不惜出賣尊嚴降格向各人求婚的作品，兼對種族和性歧視做了一番反思的批判，也道出了人在江湖身不由己的悲苦情境。放眼觀看當下烏克蘭逃到瑞士及德國的難民，雖獲有當地政府社會救濟，但畢竟不是讓人來此享福納涼的，其中不少婦女迫於環境與生計，都身不由己地紛紛賣了身，有些是自願，有些被騙為娼。

象牙雕的七尊日本小神像，隨著艾綴恩攜往科索沃，卻丟失了一尊，無意中被穆罕默德撿到收藏為己有，冥冥中的安排卻沒能給他日後的人生帶來幸福。

導演賈彌爾・德拉維（Jamil Dehlavi）1944年出生於印度西孟加拉邦的巴基斯坦人，父親為外交官，母親法國人。德拉維曾在巴基斯坦喀拉蚩、巴黎、羅馬及牛津受教育，現為英籍導演，重要作品有1980年敘述巴基斯坦英雄事蹟的《胡樹音之血》（*The Blood of Hussain*）以及1998年英國與巴基斯坦合拍的巴國開國國父《金納傳》（*Jinnah*）等多部。

四、兩部法國探討難民問題的電影作品

1.《巴黎星空下》
（*Sous les étoiles de Paris/ Unter den Sternen von Paris*）

　　在巴黎這個大都市叢林裡，女主角克莉絲汀〔法國女演員凱薩琳・弗洛（Catherine Frot, 1956-）飾〕是一個飄盪於大街小巷的孤魂。白天，她一身襤褸提著一隻或兩隻大塑膠購物袋像隻野狗般出沒於各個角落，找吃找喝的，撿些有用的破爛。入夜，便躲進沿著塞納河岸一座大橋底下的橋墩涵洞裡，那兒有她多年來利用各種破爛造成的窩，吃喝拉撒全在這個純屬於她私有的黑暗世界裡，只要她將洞口的鐵欄柵一關，便是外頭有外頭的夜生活，裡頭有裡頭的孤寂與幽暗；此時她掏出白天收集來的麵包和飲料等雜七雜八食物，點亮克難的蠟燭燈光，那是她最感安心的時刻。果腹完之後，翻開一本舊書，瞄了一陣，然後擁被入眠。第二天一大早，她又得被迫提著一兩包破爛的「家當」四出遊街，找尋一天可以果腹的東西。她必須早起早出早歸，不然市區管理員便要不顧情面，輕則罵她一頓，重則轟她走人。電影沒交代她過去的出身，只幾次輕描淡寫透過鏡頭讓她遠遠回憶曾經擁有一個小女兒並和她在水邊嬉戲的情景。由她愛讀一本翻破了頁的書看來，在她成為上無片瓦遮風擋雨的遊民之前，想必也曾是個有家有室的知識分子。如今初老女人落魄江湖，凡塵俗世熙攘過街的紅男綠女根本就不會對她投以一瞥。她的存在，有如一粒空氣中的浮塵。

　　一個蕭瑟的寒冬，傍晚時分，另有一隻莫約六歲的小孤魂尾隨著她直到她的天堂欄柵口，是個皮膚黝黑的非洲小孩，也想跟著進入，被她屢屢揮手嚴拒。她在洞內取出日間撿來的食物，點燃燭

光，攤開書本，吃了一陣便鑽入被窩準備享受一夜屬於自己的溫暖。可是，翻來覆去無法入眠，於是霍然起身，走到柵門口把小孤魂給引了進去，把未吃完的食物分給小黑孩吃，然後要他離開。小男孩不肯，她勉強收留，但屬聲表明，天一亮他就得走人。翌晨，她開始新的一天街頭流浪，小孩緊跟在她後頭，幾次被她揮手斥退，可是小孩依然如同蒼蠅撲糖般亦步亦趨，尾隨不捨。無奈之下，最後她屈服了，勉強收了個小跟班，從肢體動作和簡單的語意中她明白了小黑孩大概是媽媽帶著他隨同難民潮輾轉來到了法國，卻陰差陽錯被打散了，媽媽不知去向，他則像隻蒼蠅四處亂竄找尋媽媽。後來，或許出於天涯同是淪落人的同理心，更是出自於身為女人的原始母愛天性吧，她收容了天真無知而又調皮搗蛋的小黑孩，帶他一起過著早出晚歸的巴黎街頭流浪生活，矢志幫助小男孩在茫茫的人海中找到他離散的母親。原來，她被有關當局和其他難民集中管理，準備儘速以專機遣離出境。

　　全片拍得悲而不淒，不是洋蔥劇，卻悸動感人。整個大都會流浪記的尋人過程曲折突梯，在全劇悲喜交織的情節裡，寫盡現代巴黎社會的浮世繪，剖析西歐都會豐衣足食的人們對於露宿街頭飢寒交迫的外籍難民和社會邊緣人的忽視與畏閃，不悲情更不煽情地平實講述一則令人蹙眉低吟卻也溫馨感人的故事，讓人對兩名劇中的社會邊緣小人物同情但不悲憫，感佩兩人處於一個平行社會的「透明人」，以其堅韌不向惡劣環境低頭的樂觀搏鬥精神迎接命運的挑戰。異國同心，緊密貼牢，激發人性的光輝，雖是泥菩薩過江自身難保，卻猶能發揮人溺己溺、人飢己飢那種幼吾幼以及人之幼的仁愛精神。政策與法律固然無情，人性卻讓無情荒地有情天！

　　這部2021年法國出品由導演克勞斯・德雷克塞爾（Claus Drexel, 1968-）透過生動鏡頭語言拍攝的難民悲喜劇，也是對社會發出另一

種形式的嗆聲批判。

2. 《非洲黑醫》
(*Bienvenue à Marly-Gomont/ The African Doctor*，2016)

來自薩伊的塞尤洛·贊托科（Seyolo Zantoko）在法國北部靠近比利時邊境的城市立野（Lille）攻取了醫學學位，他不願回到獨裁統治的家鄉，為了想入法國籍，於是接受了馬力戈盟小村鎮（Marly Gomont）鎮長的聘請，成了當地的鄉村醫生。夫妻倆加上兩個小孩，一家四口住在該鎮提供的房子裡。

這個偏鄉小鎮從未有過黑人居住，保守的居民對於這一家四口自然有點看不順眼。兩個小孩在學校起初是不太受歡迎，後來也就慢慢習慣了。妻子兼老媽的安娜由於那地方常下雨，窩在屋內有濕冷又寂寞的感覺，所以她不時打昂貴的越洋電話跟金夏沙的親戚們聊天以解鄉愁。塞尤洛執業的醫務所門可羅雀，因為小村鎮的人寧可到十五公里遠的外地去就診，也不願上他的門。名字叫做讓的老農給他獻計，建議他多參與社交活動，於是他開始學習射飛鏢的遊戲，晚上經常在村鎮的酒肆流連，招致妻子懷疑他是不是在外頭有了女人。由於沒有收入，他便替讓充當幫工，賺點外快。

鎮長換屆選舉在即，坤坤先生（Quinquin）有意角逐，批評現任鎮長在醫療體系方面無法保障鎮民的健康安全。其間，塞尤洛和酒館的客人混熟了，開始有人向他請教一些醫藥保健的問題。某日塞尤洛的兒子把生了皮膚病的女同班帶回家讓爸爸看，有一回這老爸也幫一位早產的產婦順利接了生。女兒嘛，被校方發現她有踢足球的天份，於是被推介加入地方的足球隊，雖然隊員都是男生。

接下來，據同學透露塞尤洛畢業後薩伊獨裁者曾想徵聘他當御醫，此後一家人便有可能過著豪華的日子，這些他妻子都不知情；

後來，吵了一架，她一氣之下離家出走比利時的親戚家。屋漏偏逢連夜雨，立野鎮鎮長的競選對手為了想擊敗政敵，開始抹黑塞尤洛，對外宣稱他的原國籍有問題，害得他不許繼續執業，在在都讓他的成功之路一波三折，他氣餒之餘也開始考慮是否也該跑到比利時投靠親戚。劇情發展到後來，他覺得不應該拖累他的貴人現任鎮長，決定離開小鎮，以免影響他的選情。但這也將意味著，小鎮不但會失去一位好醫生，同時也會失去一男一女兩名優秀的黑人足球選手。幾經思量，鎮民終於將現任鎮長拱上連任之路。

　　法國小村鎮居民遺世孤陋寡聞，未嘗見過非洲黑人醫生，最初是狐疑和排斥，天下沒有白吃的午餐，鄉村黑醫如何贏得小村鎮民眾的信任，他的一對兒女如何克服學校同學們的霸凌，法籍導演蘭博蒂（Julien Rambaldi, 1971-）在片子裡細緻闡述人們何去何從的抉擇心路；異鄉人與在地人利益衝突的矛盾對立；破除種族偏見，打破藩籬，建立人與人之間的互信與尊重；安身立命地追求終能求仁得仁等情節。這也正是當前歐洲人處理難民潮始終必須運用智慧與耐心努力克服的課題。這部帶有喜感（老實說，有那麼一丁點像大陸電視連續劇那種況味）和弔詭張力的電影，指出了如何輕鬆而無須著墨太多的教條與說理也能深入淺出闡釋如何緩解文化差異和人與人之間的相互融合之道。

五、一部比利時探討難民問題的電影

《非法居留》（*Ilegal*，2010）

　　俄羅斯一對有錢的母子來到比利時，申請庇護遭拒，便非法留在比國當了黑人黑戶。媽媽能操流利法語，十三歲的兒子伊凡就地上了學，塔尼雅設法弄到一紙假文件找到了份工作，雖是暫時安定

了下來，卻無時無刻不擔心受怕身分被人揭穿，於是千方百計隱瞞自己的出身，在大眾面前從不說一句俄語。儘管小心翼翼，有一天卻於檢查身分證件時露出了馬腳，伊凡得以脫身逃往塔尼雅的女友那而暫避，她則被捕關入等待驅逐出境的拘留所裡，心裡承受著極大的壓力。在拘留所她認識了來自馬利一名同樣等待遣返的年輕獄友，得悉她力抗遣返成功，於是塔尼雅也開始努力為自己和兒子的居留而奮鬥。本片也是以安身立命為主題，卻以較為強烈激情的手法描述非法移民遭到遣返命運時如何受到無權申訴的非法待遇，並刻畫官府無情和警察暴力執法等情景。該片於2010年在法國坎城影展首演，2012年由德國WDR電視臺配上德文字幕播映。比利時導演奧利維爾・馬塞特─德帕塞（Olivier Masset-Depasse, 1971- ）的妻子飾演女主角塔尼雅，自己的親兒子則配演伊凡。這是一部由比、盧、法合作拍攝的電影。

彼時此時，幕前幕後
——土耳其電影的坎城之路

蔡文琪（Wen Chi OLCEL）

　　在土耳其首都安卡拉（Ankara）我住家附近有個市集，疫情過後每週二與週六是菜市場，每個月的第三個週日是古董或二手商品市場。古董市場賣的東西五花八門，最常見的是七十和八十年代的家用品、鍋碗瓢盆、電話、轉盤唱片機、黑膠唱片、照相機、燈具、玩具、畫作、相框、海報、舊底片與照片等。有一次我在翻閱那些舊照片時無意中看到了一張明信片。明信片的背面，黑色褪成灰色的鋼筆字跡寫著：「值此佳節，從我內心深處祝福歐克泰一家快樂成功並請（為我）親吻孩子們。蕾拉敬上」。明信片的正面是伊爾馬茲・古尼（Yilmaz Guney, 1937-1984）被捕時戴著手銬的照片。

　　這張明信片勾起了我的前塵往事。我看的第一部土耳其電影就是古尼執導的《自由之路》（YOL），是大學時在臺北的金馬獎國際觀摩影展上看的。現在記不得當時為什麼會選這部電影，很可能是沒買到其他想看的或者覺得片名很特別，就簡單的三個英文字母。誰能料到在那之後，我會在美國與一個土耳其男人結下不解之緣，相互扶持，奮勇地走在人生崎嶇不平的道路上。

　　舊貨攤的老闆一看我是外國人，就一個勁兒地跟我鼓吹：「這個古尼在我們土耳其可是鼎鼎有名的作者、演員、導演，他信奉共產主義以及列寧主義！！」

　　電影《YOL》留給了我很深的印象。說的是快過節了，有五個

犯人因為在獄中表現良好得到了回家過節一星期的許可，過完節再回監獄繼續服刑。我邊看邊想，這是個什麼奇葩國家竟然還可以讓犯人回家過節的？

片中一號犯人坐牢之後他的妻子淪為娼妓，娘家人發現後強行帶她回家中監禁，等著做丈夫的回來結束她的性命以維護娘家的名譽。丈夫本來是打算這麼做的，最後雖改變了主意，卻終究沒能挽救妻子的性命。

二號犯人的罪名是搶劫，在搶劫中他遺棄了同夥，也就是他的娘舅，後來娘舅被警察擊斃。他從獄中回家後告訴了妻子實情，兩人決定逃亡，卻在火車上被妻子的家人開槍射殺。

三號犯人回到了他位於土耳其與敘利亞交界的村莊，這個村子不太平，因為政府軍強力鎮壓庫德族的走私分子，犯人的哥哥就是其中之一。在一次雙方交鋒中，哥哥不幸被擊斃。依照當地的習俗，哥哥死了弟弟要承擔起照顧其家人的責任，嫂嫂也就成為他的妻子。雖然他早已看上了村子裡的另一個女孩，但責任與社會壓力比山大，讓他對自己的愛情無法採取任何行動。

至於四號與五號犯人的故事就不多劇透了。

「YOL」在土耳其語是道路的意思，男主與女主的人生之路受限於家庭背景、教育、社會與意識形態，其實並沒有太多選項。導演說劇中的角色都來自他身邊的人。原來的劇本是十一個犯人，但限於財力、人力、物力，濃縮為五個。中文翻譯為《自由之路》其實是反諷的，但卻很符合導演古尼一生的寫照。他出生於庫德族的工人階級，生長於盛產棉花的南方，高中打工時是給電影院快遞拷貝的跑腿小弟，後來考上了伊斯坦堡大學，不去上課老跑電影院，甚至後來還成為了頗為知名的演員。才華洋溢的他在高中時就在報上發表詩歌，這些文章被認為有明顯的左傾思想。後來他加入電影

行業，用攝影機創作，所描繪的都是他成長時看到的中下層老百姓，當局認定他是為共產主義喉舌。他幾度進出監獄，拍這部電影之前就已經蹲在牢房裡寫劇本了。寫好之後一看還不能出獄，遂指派了一個導演替他完成了一部分，但他不滿意；這時另外一個長期合作的夥伴塞里夫‧格仁（Serif Goren, 1944- ）願意合作，兩人終於把片子拍完了。更神奇的是他在那個節骨眼竟然越獄成功，帶著拷貝逃到出錢的瑞士製片商那了！後來他是在巴黎完成剪接及後期製作的。

只有三個字母的《YOL》在1982年得到了坎城影展最高榮譽的金棕櫚獎（法語：Palme d'Or），是土耳其第一次得到這個殊榮並且還是評審團成員全體無異議通過的。此片還代表瑞士角逐了奧斯卡最佳外國片的獎項（放在今天是不能代表瑞士參賽的，因為團隊絕大部分的人來自土耳其）。儘管得到大獎，在軍人專政時代這部電影是被禁的，因為片中有人說庫德語，因為片中提到庫德族獨立，因為這個，因為那個。這一禁就是十七年；當年為片子配樂的是知名音樂家祖爾夫‧利瓦內利（Zulfu Livaneli, 1946- ），他為了保護自己用的是化名，可見一斑。

我買下了這張明信片，價格是十五里拉，約五十美分。為什麼當年蕾拉會用這張古尼戴著手銬的照片當作賀節的明信片？我的丈夫說八十年代書報攤賣這樣的照片是很常見的，有人賣就有人買。蕾拉為什麼會買？也許她是庫德族，在那個時代不能公開地說寫庫德語（就像當年的臺灣，在學校說臺灣話要被罰錢），所以她用這張照片傳達了她的抗議。又或者蕾拉對當時的軍人專政不滿，所以用這張照片抗議。

得獎之後沒兩年古尼就因癌症去世並葬在巴黎，年僅四十七歲。可以說他這一生的戲劇性比起所拍的電影絕對是不遑多讓。

故事還沒結束，古尼在世時就為了片子的版權歸誰而與瑞士的製片公司起爭執，他去世之後遺孀與製片公司對簿公堂，訴訟過程中該公司宣布破產更增加了事情的複雜性。行文至此想起我喜愛的中國導演胡波，在導演完《大象席地而坐》之後，在結束他年輕的生命之前，曾感嘆辛辛苦苦導的電影自己卻沒有任何權利，原來版權屬於出錢的人。

　　做個電影夢還真難啊。

　　時光飛逝過二十年，土耳其電影再次得到坎城影展的獎項。這次是努瑞・貝其・錫蘭（Nuri Bilge Ceylan, 1959-）的《遠方》（*Far Away*）得到了評審團大獎（Grand Prix）。那時我們外派在北京，偌大的北京沒有藝術電影院，我在東四環麗都飯店附近的DVD店找到了《遠方》，十塊人民幣一張，一看就喜歡。有著一千五百萬人口的伊斯坦堡在錫蘭的鏡頭底下慢悠悠、空蕩蕩，跟古尼充滿著要表達或者控訴的鏡頭張力完全不一樣。絕對是屬於所謂的慢電影流派〔臺灣的蔡明亮，匈牙利的貝拉・塔爾（Bela Tarr, 1955-），希臘的狄奧・安哲羅普洛斯（Theo Angelopoulos, 1935-2012），女導演香姐・艾克曼（Chantel Akerman, 1950-2015）等作者導演（Auteur）的電影都被歸類於這一派〕。

　　《遠方》的劇情非常簡單，對話少之又少。大冬天，一個從小鎮來的年輕人〔馬莫・阿敏・托普拉（Mehmet Emin Toprak, 1974-2002）飾演〕來投靠住在伊斯坦堡的表叔。他希望能找到出海捕魚的工作但沒找到。表叔〔穆札菲・奧德默（Muzaffer Ozdemir, 1955-）飾演〕是個職業攝影師，但是工作也是有一搭沒一搭的，常窩在家，沒人的時候就看黃片，有人的時候就換成塔可夫斯基（Andrei Tarkovsky, 1932-1986），故示清高；表弟的到來觸犯了他的隱私。錫蘭用影像把生活在大都市那種孤獨、憂傷、渴望慰藉又

怕干擾，說不清、道不明的人際關係掌握得真好。飾演表弟的非職業演員也盡職地演出偌大的伊斯坦堡竟然沒有我容身之地的徬徨與心碎，配上大雪紛飛的海峽背景，真是令人難忘。那個時候錫蘭還算是新銳導演，預算不多，個性也內向，用的演員都是身邊的至親好友，年輕的男演員就是他的姪子。

結果片子到了坎城，「叔姪」倆一起得到了坎城影展的最佳男主角，是土耳其男演員第一次得獎！很可惜上臺領獎的只有片中的表叔，表弟在電影殺青之後就因車禍不幸喪生，年僅二十八歲！只能說生活比電影更加超現實。那個年輕孤單的身影就此永遠定格在那片雪地上了。

之後錫蘭每隔幾年就有新作參加坎城影展，每次均獲得了不同的肯定：

2006年《適合分手的天氣》（*Climates*）得費比西國際影評人獎（Prix FIPRESCI），2008年《三隻猴子》（*Three Monkeys*）得最佳導演獎，2011年《安那托利亞往事》（*Once Upon a Time in Anatolia*）得評審團大獎。

2014年的《冬日甦醒》（*Winter Sleep*）錫蘭終於捧回了金棕櫚獎，是土耳其繼古尼之後第二次得到最高榮譽獎。這部片子開始，錫蘭讓演員們打開了話匣子，而且一發不可收拾。從此每部片子都超過三小時。以前他的電影有詩意，有美學，現在還加上了文學與哲學的辯證。當然有人喜歡有人不喜歡，我的一個土耳其導演朋友就不以為然地批評說：「錫蘭現在成話癆了，這到底是在拍電影還是在寫小說？」

2023年錫蘭又有新作到坎城，《春風勁草》（*About Dry Grasses*，或譯《枯草》），又創下了一個歷史。片中飾演小時候遭遇到恐怖襲擊而喪失了半條腿、在安那托利亞偏遠地區教書的女老師〔梅

芙‧迪斯達（Merve Dizdar, 1986-）飾演〕，因其出色的演出得到了最佳女主角。是土耳其女演員在坎城影展得獎的第一人！

本片的女主努蕾（Nuray）也是錫蘭電影中少數不依靠男人而能過著獨立生活的女人；表面上看來如此，但面對自己肢體上的殘障與寂寥的生活她也渴望著愛情的慰藉。在坎城無比榮光的舞臺上，從韓國影帝宋康昊（1967-）手中領獎致詞時，女主角激動地說：「我演的Nuray是個為了她的理想奮鬥並為此付出代價的女人。我本來是要非常『努力』地飾演這個角色的，很不幸（我不用太多的努力，因為）在我生活的那片土地上，生為女人的我們，從出生一開始就太熟悉Nuray以及Nuray們的感覺了……。我僅與土耳其懷抱希望且奮鬥不懈的姐妹們分享這個獎。土耳其值得更美好的明天。」她這話一出在土耳其激起千層浪，許多人紛紛叫好，但執政黨指責她無端挑釁。

錫蘭的電影常選在不同的地方拍攝，除了橫跨歐亞的伊斯坦堡之外，《冬日甦醒》選在中部，有著類似月球表面的卡帕多奇亞（Cappadocia），《野梨樹》（*The Wild Pear Tree*）選在達達尼爾海峽旁（Dardanelles Strait）有著特洛伊木馬的恰那卡雷（Canakkale）。選擇在某個地點拍攝就不可避免地透露了角色們所處的社會行為與思想背景，甚至政治立場的細微之處。這部《春風勁草》選在了寒冷的東部，描繪一些從城市來的老師分發到了傳統的庫德族村落教書。同樣是錫蘭商標，大雪紛飛的冬天，人們無止境地喝土耳其紅茶，無處可去，相濡以沫卻又互相傷害的人群。一個教語文的老師問：「我是來這裡教土耳其語的呢還是來這裡學庫德語的？」

男主是迄今為止我看過錫蘭電影裡最陰暗的男人。他的自我如此膨脹，有一次有個女學生寫了封情書，結果被查堂的老師發現沒收。他跟查堂老師把情書拿過來，當學生跟他要回時，他騙學生

說情書被他撕碎了（其實是在他的口袋裡），學生不信，他運用老師的權力把學生斥罵了一頓。心情不佳的他還在課堂上對學生說：「你們上學有什麼用！最後還不是在田裡種土豆、種甜菜，為富人服務。」

學期結束他終於結束偏遠地區的服務年限要被調到伊斯坦堡了。最後一天他問這位寫情書的女學生有什麼還沒說的話要對他說的，一心巴望學生會對他坦白那封情書就是寫給他的，結果學生故作天真狀，沒有說出他想聽的答案。（我暗暗叫好！）

我們是在住家附近的電影院看的這部長達三個多小時的電影，還好土耳其的電影院都有個中場休息十分鐘的慣例，可真是德政。觀眾不多，多半是女性。看完之後丈夫悲觀地說這部電影文學性太強，一般土耳其觀眾是不會去看的，賣座恐怕不妙。我趕緊查新聞，說賣座還不錯，我就安心了不少。

錫蘭曾經多次提到他對契訶夫（Anton Pavlovich Chekhov, 1860-1904）的喜愛。片中的村莊醫生有一幕，對於在他背後講他閒話的村人很不爽，而對把這些閒話告訴他的朋友也很不爽；因為他覺得朋友沒有為他辯護算是什麼朋友。講到激動處，他從抽屜裡拿出一把手槍放在桌上並表示如果村人太過分，最後恐怕只好訴諸武力。戲劇理論中有個「契訶夫之槍」的守則，契訶夫認為戲劇中的事件或物件都應該對整體的演出做出貢獻，他曾說：「如果你說第一幕中有把槍掛在牆上，那麼在第二幕或者第三幕中這把槍必須發射，不然就沒必要掛在那兒。」電影中手槍出現了，但一直到最後並沒有人去發射。錫蘭是要反抗契訶夫從而建立他的錫蘭守則呢，還是要對觀眾說：「你們等著吧！」？

錫蘭曾經說過他電影中的人物都有他自己的影子（我也從中看到了自己），很好奇最後這把手槍會射向哪個她／他？

編註：塔可夫斯基（Andrei Tarkovsky, 1932-1986），俄羅斯著名導演，曾獲得坎城與威尼斯等影展大獎。

波蘭電影，關於《鐵幕性史》

林凱瑜

　　波蘭在1990年以前還是一個共產國家，那時電影院和電視上所放映的大都是灰色低調、思想悲觀並渲染著波蘭現實生活中的陰暗面和人性弱點的戰爭影片。

　　不過有部喜劇電影確實值得介紹一下，電影叫《Seksmisja》，有人翻譯成《鐵幕性史》，有人翻成《性使命》，但不管如何翻譯，我們可以從電影名字上看得出來一定是與性有關係；然而，這「性」是指男性與女性之事。總之，我本身非常的喜歡這部電影，它就像是當時波蘭灰色電影中的一朵豔麗的紅花。

　　這部影片是我和先生在一個週末的晚上無意間在電視上看到的，記得那時先生說演員和導演都是波蘭演藝界最好的，我們應該看。果不其然，真的讓我的對波蘭黑暗電影的看法改觀了許多：不再是政治戰爭屠殺等憂鬱人生的電影，而是從歡喜的角度來探討當時波蘭共產時代的人民的生活，給我一種苦中作樂、笑罵人生的感受。而實際上，確是如此，1987年7月我已經住在華沙了，當時的波蘭人常用譏諷的笑話抱怨著當時政黨的種種不是之處。

　　《鐵幕性史》（*Seksmisja*）是1984年的作品，得過波蘭電影節的銀獅獎，1986年在Fantasporto國際奇幻電影節被提名為最佳影片，導演是尤利斯‧馬休斯基（Juliusz Machulski, 1955- ）。這位導演的處女作是1981年拍的《Vabank》（《搶銀行》）。1988年拍了《Kingsajz》（《巨無霸》），1997年拍了《Kiler》（《殺手》），

2004年拍了《VINCI》（《盜走達文西》），榮獲了波蘭奧斯卡的最佳劇本大獎。

這部電影大概內容是：有兩名科學家；一名叫馬杰〔由非常有名的演員耶日圖・斯圖爾（Jerzy Stuhr, 1947-）飾演〕，一名叫伯特〔由非常有名的演員奧爾基爾德・魯卡斯瑟維克茨（Olgierd Lukaszewicz, 1946-）飾演〕。他們去參加一個科學試驗，這個試驗是將他們以睡覺的狀態放入一個密閉的容器裡面，得在裡面度過三年。沒意料到試驗才剛開始，世界上就爆發了戰爭，每個國家都處於戰爭中。

這兩個倒楣到極點的科學家在容器裡一睡就睡了四五十年。當他們醒來後眼前一片漆黑，科學家馬杰就說了一句：「我看到黑暗。」然後他們摸索著走了幾步，就發現自己身處於一個黑暗的地下；他們看到在這裡，女性是絕對的領導者，他們也看到，用育嬰機培育出來的都是女嬰；然而，更讓他們倆震驚的事是，他們很可能是僅存的男性。馬杰和伯特得趕緊想辦法擺脫這些女人的控制，並立刻尋找逃生出路。

這個只有女人的地下裡，一直宣傳著男人都是低等動物，還是病毒傳染體，所以他們才會死絕。因此，這兩個僅存的男人也會成為女人世界的犧牲品。他們該如何說服一群已經被徹底洗腦了的女人，男人並不是病毒傳染體呢？

其中有個女人對男人的身體感到好奇，而男人也利用此機會與女人親吻了，之後這女人因激動、害怕而昏倒了，但甦醒後竟覺得滋味無比美妙。異性相吸，這是自然法則，慢慢地，第二個女人、第三個女人……，都嘗試著接受了這兩個科學家。漸漸地，女人們識破了男人是壞人、是低等動物、是病毒的騙局，也發現了她們大領導者是男扮女裝的個人祕密，也發現走出地下的外面，空氣是如

此清新，不須戴氧氣罩，事物是如此美好。

　　這部電影寓意著當時領導者對人民的控制與恐嚇，並一直給人民灌輸的概念是服從，也讓人民覺得待在這個封閉的空間是最安全的。這種資訊壟斷的環境讓人民沒有了自我思考能力，自然而然就放棄了與領導者的對抗。然而，紙是包不住火的，只要有一天人民發現領導者的破洞，就會一反到底。

　　看看波蘭在1989年底1990年初發生的無流血革命就知道了，人民需要自由，生活自由，社會、國家需要自由！

　　因此，這位導演能在1984年拍出這麼有特色與諷刺的電影，實在令人欽佩，令我一看難忘，也使我禁不住要與大家分享。

《芭比的盛宴》

池元蓮

　　《芭比的盛宴》是一部丹麥電影，電影的丹麥文原名是《Babettes Gæstebud》；英文名是《Babette's Feast》。電影是由丹麥導演加布利埃爾·艾克塞爾（Gabriel Axel, 1918-2014）執導的。電影裡同時採用丹麥文、瑞典文和法文等三種語言，電影裡面的人物也分由丹麥、瑞典和法國三國的演員飾演。該電影於1987年首映，獲得美國奧斯卡最佳外語電影獎，同時又獲英國電影學院最佳外語電影獎。

　　《芭比的盛宴》是丹麥著名女作家伊莎·丹尼森（Isak Dinesen, 1885-1966）所著的一篇短篇小說，被收集在她那部名為《命運的逸事》（*Anecdotes of Destiny*）的文集裡，該文集在1958年出版。《芭比的盛宴》的故事在表面上是有關美食的描寫，但故事的內容牽涉到愛情、友誼和宗教信仰。

　　搬上了銀幕的《芭比的盛宴》是一部氣氛嚴謹的電影，卻又具有一種超脫凡塵俗世的美感。電影不但讓觀眾在銀幕上享用了一頓豐富的正宗法國大餐，而且體驗到美食的奇妙力量：它能使有瑕疵的友誼變得完整無疵；它能使以前沒有勇氣表達出來的愛情終於有揚眉吐氣的一刻；它甚至能使謙虛的渺小人物覺得自己忽然變得重要起來，彷彿天上的星斗也向她們靠近了。

　　伊莎·丹尼森筆下的《芭比的盛宴》是發生在十九世紀的一個挪威小城裡的故事，但導演艾克塞爾認為挪威的海峽景色過於壯

麗，會減少電影的嚴謹氣氛，故此把故事的發生地搬移到丹麥西部一個靠海的偏僻小城。

一、瑪婷妮和菲麗琶

電影開始於一個丹麥的海邊小城。在小城的一棟小屋子裡，住著一對年紀已過半百的姐妹，她們分別名叫瑪婷妮（Martine）和菲麗琶（Philippa）。她們的父親是當地路德教教堂的牧師，他創立了一個極端嚴肅的教派；教派的信徒們把人世間的一切享受都視作罪惡之行，幸福只存在於天堂。他更不希望他自己的兩個女兒被人間的欲望沾染，故此他不鼓勵女兒們結婚，讓她們留在他的身邊，輔助他自己的宗教事業。

瑪婷妮和菲麗琶在她們的父親去世後，過著非常嚴謹的獨身生活，吃食穿著都極為簡樸。她們把省下來的錢拿去幫助貧苦不幸的人，任何人前來叩門求助，從不拒絕。

二、瑪婷妮與她的追求者

跟著，電影的鏡頭轉回到瑪婷妮和菲麗琶年輕的時候。那時，她們是城中出名的美女，走在街上，路人都掉過頭來看她們；有的男士上教堂，為的就是要一睹這對姐妹如花似玉的容貌。菲麗琶更具有一個美妙的聲音，在教堂裡唱歌。

瑪婷妮十八歲的那一年，小城裡出現了一位名叫雷文蕭姆（Loewenhielm）的年輕騎兵軍官，他到該城來拜訪他的嬸嬸。一天，雷文蕭姆騎馬經過城的市場，在那裡遇到美麗的瑪婷妮，兩人四目相投。雷文蕭姆對瑪婷妮一見鍾情。

經過他嬸嬸的安排，雷文蕭姆前往牧師的家去拜訪瑪婷妮。他本是一個很懂得追求女性之藝術的男士，可是當他站在瑪婷妮的跟

前，他變得啞口無言，不知所措。他獨個兒沉思良久，終於對他自己的前途做了決定：他下決心把瑪婷妮忘了。於是，他再次拜訪瑪婷妮，向她道別。他對馬天妮說：「我永遠不會再見到妳的了。世界上有些事情是不能勉強做成功的。」

從此以後，雷文蕭姆把全部精力放在追求他自己的事業之上，並且娶了一個能提高他社會地位的上層社會女子為妻。在過後的歲月裡，他果然功成利就，從騎軍中尉升至將軍，而且成為一個出入宮廷的重要人物。可是，他雖然擁有了塵世的一切，但捫心自問，他並不是一個完全快樂的人，他內心深處藏著一個陰影：他忘不了美麗的瑪婷妮。

三、菲麗琶與她的追求者

瑪婷妮和雷文蕭姆相遇後的次年，另外一個陌生人出現在小城裡。這個陌生人的名字叫帕品（Papin），是法國歌劇院的著名男歌唱家。他在瑞典演唱完畢，在返回巴黎途中路過該城，在當地的教堂裡聽到菲麗琶唱歌。他被菲麗琶的美妙歌聲迷住了；於是他前往菲麗琶的家，向她的父親提議，讓他收菲麗琶為學生，把她訓練成世界上最優秀的女高音歌唱家，將來和他自己一起在歌劇舞臺上演唱。

菲麗琶和帕品天天一起練習唱歌。一天，帕品的情緒興奮，一時衝動起來，緊抱著菲麗琶，給了她一個吻。清教徒思想的菲麗琶立即叫她的父親寫一封信給帕品，說她要停止她的聲樂學習。帕品得到這消息，傷心萬分，立刻離城而去，永遠不再回來。

四、芭比的出現

十四年的時間過去了。瑪婷妮和菲麗琶的父親已經去世，但教

派的教友們依舊到她們的家來聚會。可是，教友們之間的友情已不如以前的和睦，常常發生爭執。

1871年的一個風雨交加的夏夜晚上，一個身材高大、皮膚黝黑、兩眼充滿恐慌的女人出現在瑪婷妮和菲麗琶的家門前。這個女人一進門便昏倒在地上──她就是芭比（Babette）。

芭比的身邊帶著一封介紹信。介紹信是菲麗琶以前的追求者，法國男歌唱家帕品手寫的。帕品在信中請求菲麗琶和她的姐姐把這個名叫芭比的法國女子收容起來。芭比曾參加過過巴黎公社起義，被判了放火之罪，她的丈夫和兒子都已經被殺，她自己九死一生，逃到丹麥。帕品在信裡還寫了一句：「芭比是一個很會做菜的女人。」

瑪婷妮和菲麗琶起初不願意收容芭比：一來，芭比是一個放火的女人；二來，她們自己根本沒有錢雇用一個女傭人。可是，芭比說她的服務是免費的，於是她們就讓芭比留下來做她們的管家。開始的時候，瑪婷妮和菲麗琶有點擔心，芭比會把法國的奢侈飲食風俗帶到她們的家裡來。沒想到，芭比不但學會了做她們姐妹倆一向習慣吃用的簡單日常菜，而且還替她們省了很多的家用錢。只是，芭比從來不提她自己的過去；她唯一的解釋是，一切都是命運的安排！

五、芭比準備盛宴

三十年過去了。瑪婷妮和菲麗琶的父親的百歲冥誕將於十二月十五日到臨，兩姐妹準備邀請十位教友們一起來紀念這個日子。就在這時，芭比接到一封從巴黎寄來的信，通知她，她多年前買下的獎券中獎了，獎金多至一萬塊法郎。於是，芭比向瑪婷妮和菲麗琶建議，讓她做一席正宗的法國盛宴來慶祝她們亡父的百歲冥誕，並且願意把她贏得的那些錢用來買食物材料。瑪婷妮和菲麗琶很勉強

地接納了芭比的建議。

芭比請了十天的假，回巴黎去買食物材料。當瑪婷妮和菲麗琶看到芭比從法國買回來的材料中除了各式各樣的酒類，還有一隻活生生的大烏龜和多隻關在籠子裡的鵪鶉，她們擔心得很，以為巴特準備做的將是一席魔鬼之宴，但她們不敢提出抗議，只好預先跟被請的客人們約好，那天晚上，無論吃什麼，都不要說話。

六、芭比的盛宴

宴客的那天晚上，屋外下著大雪。芭比在廚房裡忙著做菜，她雇用了一個男孩子來幫忙上菜招待客人。餐桌上一共坐了十二個人，其中之一個是瑪婷妮以前的追求者——騎兵軍官雷文蕭姆，他是陪同他的嬤嬤來的。此時的雷文蕭姆已經是一位將軍，他又曾在巴黎居住過，所以他可以說是宴席上唯一見過世面的人。當雷文蕭姆將軍拿起湯匙喝第一口湯的時候，他心裡驚訝得很，因他立刻知道他喝的是龜湯，而且是做得非常好的龜湯；他杯子裡的酒又是最名貴的酒。

一道新的菜上桌了。雷文蕭姆將軍更加為之驚訝。他在心裡暗想：這是不可能的！因他記得很清楚，他曾在巴黎最華貴的餐館「英式咖啡」（Café Anglais）吃過這道名叫「石棺鵪鶉」（Cailles en Sarcophage）的菜餚，別人曾告訴他，此道菜是該法國餐館的出名廚師的發明品，而且那個廚師是一個女人。

客人們一道菜繼一道菜地吃下去，每道菜都喝著不同的配酒。大家越吃越開心，不但沒有感到吃得腦滿腸肥，反而覺得身有飄飄然之感。在美食佳酒的影響之下，那些一向沉默寡言的人變得口齒伶俐，說話滔滔不絕；那些聽覺本來遲鈍的人覺得他／她們的耳朵忽然靈活得起來，把別人所說的話聽得一清二楚。席上兩個素來在

背後彼此冷言誹謗的女客人竟然把過往的仇怨完全忘記了，兩人重溫她們童年時的真摯友誼。一個男客人給他鄰座的男人的胸膛打了一拳，開玩笑地說：「你以前在一單木材生意上騙了我。」被打的那個男客人一點也不生氣，哈哈大笑起來，回答道：「是的，親愛的兄弟，我騙過你！」雷文蕭姆將軍站起來演講，他說了兩句話來形容當天晚上的宴席：「仁慈與真理相遇，正義與幸福相吻！」在座的客人們雖然都不明白他說的到底是什麼，但大家還是被他的演說感動了。

時間彷彿和永恆結為一體。過了子夜，小屋子的窗戶仍透著金黃色的光輝，美妙的歌聲從窗戶飄到戶外的寒夜。終於，晚宴結束了，瑪婷妮和菲麗芭站在大門口送客。雷文蕭姆將軍拉著瑪婷妮的手，對她說：「我今後餘生中的每一個晚上都會與妳一道進餐，如果不是在肉體上，至少是在精神上，就像今天晚上。在我們這個美麗的世界裡，一切事情都是可能的。」

七、芭比的自白

瑪婷妮和菲麗芭把客人送走後，回到廚房去多謝芭比為她們做了那麼精美的一席晚宴。疲倦得臉色蒼白如死屍的芭比告訴她們，那頓晚餐不是為她們做的，那是為她自己做的；她以前曾是巴黎最華貴的餐館Café Anglais的出名女廚師。她挺起身來，說：「我是一個偉大的藝術家。」

瑪婷妮和菲麗芭都以為，芭比現在中了獎券，手邊有了錢，她會回到巴黎去。但芭比說她不回巴黎去，那一萬塊法朗已全部用在宴席上，她已經沒有錢了。菲麗芭很同情她，流著眼淚說：「那妳現在變得很窮了！」

芭比回答說：「一個藝術家是永遠不窮的，因她有別人所沒有

的。」芭比又繼續解釋說，她不回到巴黎去的另外一個原因是，那些屬於她的人物都已經全部消失了。跟著，她說了一大串名人的名字：某某公爵、某某王子、某某公主、某某將軍……。唯有這些人才懂得把她當作一位藝術家來欣賞。

聽完了芭比的自白，菲麗琶用兩手擁抱芭比，流著眼淚說：「在天堂裡，妳將會是上帝要妳做的偉大藝術家。所有的天使都會拜倒在妳的跟前。」

八、《芭比的盛宴》電影的吸引力

《芭比的盛宴》的電影裡面沒有談情說愛的浪漫對白，沒有性感的做愛鏡頭，劇情也沒有曲折多變的刺激性；但是，它卻成為了一部令人看後難忘的經典電影。那麼，電影的吸引力何在？

電影的吸引力可歸納為下面四點：

第一，演員們的演技精煉。飾演女主角芭比的是法國女明星史蒂芬妮・奧德朗（Stephane Audran, 1932-2018）的演技獲得很好的評語。飾演瑪婷妮和菲麗琶的分為丹麥女演員比吉特・費德斯皮爾（Birgitte Federspiel, 1925-2005）和博迪爾・謝爾（Bodil Kjær, 1917-2003），她們兩個都是以演技出名的女演員。

十二位演員坐在餐桌上用餐，開始的時候，他／她們臉上的表情像在禱告般地虔誠和嚴肅，慢慢地，他／她們的嚴肅表情被歡愉取代。觀眾們能夠從他／她們臉上的表情轉變領悟到他／她們內心情緒的改變，從肉體的享受進入了精神享受的高超境界。

第二，電影的配樂大部分使用莫札特Mozart, 1756-1791）歌劇《唐・喬凡尼》（*Don Giovanni*）的音樂，把一種精神性的藝術氣氛灌輸入吃食這樣一種普通的日常肉體行為。

第三，電影使用巧妙的燈光，使得電影的鏡頭顯得古典化，恍

如是一幅又一幅的林布蘭（Rembrandt, 1606-1669）名畫。

第四，《芭比的盛宴》把法國菜餚和烹飪藝術在銀幕上介紹了給觀眾。當《芭比的盛宴》在丹麥的電影院上映的時候，丹麥的餐館按照電影裡面的菜單，特別做了一席七道菜的大餐，供顧客使用。

下面是《芭比的盛宴》菜單上的各道菜餚名字：

第一道菜：龜湯，配酒是雪莉酒（sherry）；

第二道菜：麥米粉薄煎餅（Blinis Demidoff）和魚子醬及酸奶；
　　　　　配酒是香檳酒；

第三道菜：石棺鵪鶉（Caillis en Sarcophage），配酒是紅葡萄酒；

第四道菜：萵苣沙拉；

第五道菜：朗姆酒海綿蛋糕（Rum sponge cake）與無花果和蜜餞櫻桃；

第六道菜：各色乾酪和水果；

第七道菜：咖啡與香檳及白蘭地酒。

總的來說，《芭比的盛宴》這部電影是一首讚美人生之歌。在這首讚美人生之歌裡面，肉體的享受和精神的享受相遇，美食、音樂、藝術和宗教信仰結合為一。

最後，在結束此文之前還得添加幾句。《芭比的盛宴》讓我想起我以前在香港生活的時候，每個月至少有一兩次被邀請到酒樓去吃親戚朋友們的生日大宴。那些宴席豐盛得很，有清湯、肉湯、冷盤、葷菜、素菜、炒飯、炒麵、甜點、水果等十幾道菜，順著菜單上的次序，一個跟著一個出現在飯桌上。如果我來日有機會再享那洋洋大觀的中國宴席，我會寫一篇文章來描寫它。它是中國人慶賀人生之歌。

柏林電影節獨特的立場和華語電影的成就

黃雨欣

一、柏林電影節的歷史背景和演變

柏林國際電影節（德語：Internationale Filmfestspiele Berlin，簡稱「Berlinale」），是於每年2月在德國柏林舉行的國際性電影節，該電影節與義大利的威尼斯電影節、法國的坎城電影節並稱為世界三大國際電影節；柏林電影節的最高獎項是金熊獎。

柏林電影節的創立是和柏林在戰後特殊的歷史地位密切相關的。二戰後，德國被英、法、美、蘇四國共同管理。1945年5月23日，英、法、美三國占領區合併後成立了「西德」；同年的10月7日，蘇聯占領區「東德」。東西兩德的邊界線也把柏林一分為二，東柏林是東德的首都，而西柏林則成了嵌入東德境內的一塊「飛地」，地理位置非常敏感。1951年的夏天，為了樹立西柏林「世界自由窗口」的形象，西德在三國盟軍撤出柏林的同時，在美國的支持下，柏林電影節拉開了帷幕，當時的名字是「西柏林國際電影節」。美國意在把柏林這個曾經的東歐文化樞紐，變成西德民主復興的象徵。在這樣的政治環境下誕生的西柏林國際電影節，政治就是壓倒性的主題，那時的西柏林電影節實際上就是一個冷戰的產物。柏林國際電影節的濃厚政治色彩從一開始就和其他電影節涇渭分明，因為它的著眼點並不在於商業性；長期以來，柏林電影節都

是以關注政治和社會現實聞名，在此前提下加強世界各國電影工作者的交流，促進電影藝術水平的提高。

西柏林當時有二百多萬人口，七分之一失業，剩下有工作的收入也非常低。所以，柏林國際電影節無法與坎城國際電影節、威尼斯國際電影節相提並論，他們不得已打出親民、大眾的牌，將上座率和普通影迷的參與度放到了重要地位，所以設置了露天電影、明星遊行、簽名大會的單元。特別是出於政治考慮，將露天放映場所設在東西柏林交界處，希望吸引東柏林的人前來（柏林圍牆於1961年修建）。電影節放映了漢斯・阿爾伯斯（Hans Albers, 1891-1960）主演的《路上的夜晚》（*Nights on the Road*），Albers在德國很有名氣，他對東西柏林的觀眾都具有極大的號召力，果然引起了觀眾們的共情。

1978年開始，柏林國際電影節改為在每年的2月舉行，為期二週，分為「主競賽」、「遇見」、「短片競賽」、「全景」、「論壇」、「特別展映」、「新生代」等單元。

從2002年開始，柏林國際電影節隸屬於具有商業性質的「柏林藝術展出有限公司」。2018年5月，柏林國際電影節入選國際電影製片人協會電影節委員會首批成員。

第一屆的柏林電影節由電影歷史學家阿爾佛雷德・鮑爾（Alfred Bauer, 1911-1986）發起，並於1951年6月6日在柏林的泰坦尼克宮舉行。第一屆柏林電影節的金熊獎並不是由評審團選出而是由觀眾決定的。1956年，柏林電影節與坎城電影節、威尼斯電影節並列為A類電影節，從此獲獎名單改由評審團決定。選舉出的評審團成員來自世界各地，並設立了金熊獎和銀熊獎兩項大獎。

為強調性別平等，柏林電影節主辦單位宣布從2021年起，柏林電影節廢除最佳女演員銀熊獎與最佳男演員銀熊獎，以新設的最佳

主角銀熊獎與最佳配角銀熊獎兩獎項取代。2023年的最佳主角和最佳配角的銀熊獲獎者就是這一新規則的受益者：最佳主角是年僅八歲的西班牙影片《兩萬種蜜蜂》（西班牙語：*20000 especies de Abejas*）中的索菲亞・奧特羅（Sofía Otero, 2013- ），作為柏林電影節歷史上年齡最小的獲獎女演員，她在影片中扮演的卻是對自己性別產生懷疑的一個小男孩。最佳配角獎的獲得者是德國影片《直到夜盡頭》（*Till the End of the Night*）中的西婭・埃爾（Thea Ehre, 1999- ），她是一名跨性別者。

二、華語電影在柏林電影節上取得的成就

1988年，張藝謀導演的《紅高粱》榮獲第三十八屆柏林電影節金熊獎。1993年，在柏林電影節的參賽單元中出現了兩部華語電影，一部是李安導演的《喜宴》，另一部是謝飛導演的《香魂女》。這兩部影片一個是展示當代年輕人非常前衛的婚戀觀，試想，三個來自不同成長背景下且不同種族的年輕人在面對繁雜的情感困境時，最終還是用「愛」這把萬能的鑰匙打開了一個個心結，父子之愛、戀人之愛、骨肉之愛使他們做出了一輩子的承諾：三人共同撫養他們一夜激情後的孩子。這個題材別說是上個世紀九十年代初，即使是放在二十一世紀的今天，也不是普通人所能接受的；可見，李安的文學藝術觀是多麼超前。而另一部《香魂女》則是反其道而行之，講述了在改革開放初期，香二嫂和環環婆媳兩代女人雖然靠著勤勞致富了，但是精神世界卻遠遠落在了物質發展的後面。婆婆香二嫂既是當年買賣婚姻的受害者，也是當代買賣婚姻的加害者。身為中日合資香油廠的女老闆，竟然通過買賣婚姻為自己的傻兒子娶媳婦，讓兒媳環環成了這樁愚昧、荒謬婚姻的犧牲品。環環的可悲之處在於，作為新時代的女性，為了替父母還債會屈從於命

運，而且從未想過要與命運抗爭。當時面對這兩部一個瞻前、一個顧後震撼人心的華語電影，實在是難分伯仲，就在所有觀眾們的翹首盼望中，評選結果總算揭曉了，《喜宴》和《香魂女》雙雙斬獲了金熊獎，這也是柏林電影節迄今為止唯一的一次雙金熊，而且還都是華語影片。兩年後的1996年，李安帶著他的新作品《理性與感性》重返柏林電影節，再一次獲得了金熊獎。如果說柏林電影節給世界電影帶來什麼影響的話，李安可以稱作是柏林電影節給全球電影界帶來的最大的影響了，柏林也可謂是李安電影夢開始的地方。

2007年，王全安導演的《圖雅的婚事》獲得了第五十七屆柏林電影節的金熊獎。2014年，刁亦男導演的《白日焰火》獲得第六十四屆柏林電影節金熊獎。

繼莫言原著並編劇、張藝謀導演的《紅高粱》敲開了世界影壇的大門後，華語影片除了在柏林電影節上多次榮獲金熊獎的殊榮外，還獲得了不計其數的其他獎項。

三、柏林電影節的獨特性。

柏林在歐洲乃至世界上具有特殊的政治意義和厚重的歷史背景，使柏林電影節成為一個非常獨特的國際性電影節，非常注重政治性、現實性、話題性。對於競賽片單元金熊獎的評判標準也是離不開這三大特點，不妨從歷屆金熊獎的名單中選取幾部加以說明：

2004年，第五十四屆柏林電影節獲得金熊獎的影片是德國土耳其後裔青年導演法提赫・阿金（Fatih Akin, 1973-）的《愛無止盡》（*Gegen die Wand*，首映式德文片名），表現的是一個在德國長大的土耳其少女，為了逃避父母安排的買賣婚姻，而與雖然有德國籍卻面臨著失業和一系列生活困境而悲觀厭世的土耳其男人假結婚的故事；讓我不禁想起了嚴歌苓老師的《少女小漁》的故事，在移民的

時代背景下，每個種族的遭遇和情感都是共通的。

　　2007年，第五十七屆柏林電影節獲得金熊獎的影片是中國大陸第六代導演王全安的《圖雅的婚事》：講述了內蒙古阿拉善盟的蒙古族婦女圖雅帶著殘疾丈夫準備再婚的故事。故事的背景是在賀蘭山西麓阿拉善戈壁草原，因大力開採石油破壞了植被，致使牧場乾旱，草原牧民賴以生存的原始放牧業遭到了重創，面對生活的困境，倔強的牧民是如何對待感情和婚姻生活的。我就是內蒙的媳婦，看完這部影片後，再回婆家時，面對一望無際碧綠的大草原上那些鋪天蓋地不停旋轉的大風車，和由於風力發電的發展，婆家各方面都變得越來越先進和時尚，我的感情很複雜。

　　2011年，第六十一屆柏林電影節獲得金熊獎的影片是伊朗導演阿斯哈・法哈蒂（Asghar Farhadi, 1972-）的《一次別離》（《Nader und Simin》，德國首映名稱）：故事圍繞伊朗的一個中產家庭展開，他們為離開伊朗做了充分的準備，最終卻被親情和家庭責任給牽絆住了，因為男主不忍拋下病重在床的父親。這個家庭隨後發生了一系列關於道德和責任、傳統和現代、個人意願和社會角色等等一系列的衝突。這部電影為觀眾打開了一扇了解當今伊朗社會的窗口，透過它，可以觀望伊朗各個階層的生活面貌。《一次別離》不但成為首部奪得金熊獎的伊朗電影，也拿下了最佳男主角和最佳女主角，由此創下了一部影片同時榮獲三項柏林電影節大獎的紀錄。在次年好萊塢金球獎的評選中，該片榮獲最佳外語片獎，同時也獲得了最佳原創劇本提名；最終，毫無懸念地奪得2012年奧斯卡頒獎禮最佳外語片。

　　2021年，第七十一屆柏林電影節獲得金熊獎的影片是羅馬尼亞導演拉杜・裘德（Radu Jude, 1977-）的《倒楣性愛，發狂黃片》（羅馬尼亞語：*Babardeală cu bucluc sau porno balamuc*）：影片講的是

一名女教師在疫情期間和男朋友變著花樣做愛，期間被男友拍了視頻，出乎意料的是，這段性愛視頻竟然像新冠病毒一樣在網路上飛速傳播，致使女教師遭遇了來自網上和現實四面八方的「審判」——身為一名教師，本應當是榜樣的存在，如今卻迷失在社會網絡語境中；評委稱讚這部影片抓住了瘟疫流行時期的時代精神。

2023年，第七十三屆柏林電影節獲得金熊獎的影片是法國尼古拉·菲力伯特（Nicolas Philibert, 1951-）導演的紀錄片《堅毅之旅》（*The Adamant*）。阿曼德是一艘船的名字，它停靠在法國塞納河畔上，被建成了一座獨特的精神病院。「阿曼德號」其實更是一個成年人的精神療養地，那上面的人只是被記錄的對象，他們沒有身分、年齡和姓名，只有對自身經歷的描述。在疫情時期，似乎全世界的人都在關注病毒的傳播，殊不知，精神障礙和心理疾病的發生和危害同樣令人觸目驚心，甚至影響會更加深遠。《堅毅之旅》影片裡的所有人，無論醫生還是病患，都穿著自己的日常服裝，這裡既看不到病號服也看不到白大褂。「阿曼德號」上所有人每天就像工作在一起的同事一樣，有分工地做著一些力所能及的事，也開會總結，發表各自的觀點，從中根本看不出誰是精神障礙者，誰是醫護人員，大家都在以自己的「正常」或是「異常」的方式，感知和描述著這個世界，以自己的方式存在著。坐在影院裡，我邊看影片邊信馬由韁地胡思亂想著：不只是在鏡頭下，即使在現實生活中，似乎每個人的身上都兼有「異常」和「正常」的特質，那麼誰來定義我們的精神是否「正常」呢？那些集天才、瘋子、哲學家於一身的人，也許只是他人眼裡的「不正常」，而那些所謂「正常人」，是不是在「瘋子」眼中也是「不正常」的存在？

這就是柏林電影節的獨特性：獲得柏林電影節金熊獎的影片往往和通常意義上的院線商業大片不是一個路數，它也許並不是以

故事取勝，也不是以懸念奪人眼球，也許在有些觀眾看來缺乏藝術性和故事張力，但這些影片一定是看過之後令人久久難以釋懷的，一定是引發觀眾深切而痛徹地思索的。當然，在金熊獎的影片中，更不乏藝術觀賞性和現實觀念性並存的上乘之作，比如李安的《喜宴》和謝飛的《香魂女》，比如張藝謀的《紅高粱》，比如刁亦男的《白日焰火》和王小帥的《地久天長》。《地久天長》是一部表現中國計畫生育的特殊年代，一對下崗夫婦失去獨生子的悲傷無助的故事；雖然影片本身並未獲得金熊獎，但詠梅和王景春憑著精湛的演技分別獲得了最佳男女主角銀熊獎，刷新了柏林電影節同一部影片男女演員同時獲獎的紀錄，足見這部影片的優秀。

柏林電影節之所以非常重視中國影片，和中國之大、民族之多、地域之廣、文化之豐富多元以及經濟發展之迅猛是分不開的。雖然人常說只有民族的才是世界的，海外華文文學創作者卻是一個特殊的群體，我們遊走於中西兩種文化之間，我們的作品既有民族情懷又有西方視野，所以只要真誠地講好自己的故事，立足本土，放眼世界，以情動人，我們就會用自己的筆描繪出一片藍天。同時也希望我們有越來越多的文學作品通過影視化被更多的讀者和觀眾所認識。

我與柏林電影節

倪娜

　　從小就喜歡看電影，我想大概與酷愛文學有關。由於經常有詩歌、散文見諸報端，機緣巧合當上了報社記者，尤其定居德國以後，從自由撰稿人到報紙記者，看電影即成全了一個文學青年對文學癡迷夢想的願望，也成就了寫稿報導以稻粱謀的工作需要。走過大半人生，與電影結緣，與文學相濡以沫、相伴成長，成為我生活中的不可或缺。

　　每到2月份柏林國際電影節舉辦期間，都趕上我過生日，先生總會跑到波茨坦電影中心，排長隊為我選購幾場中國電影票，作為生日的特別禮物送給我的一份驚喜，以緩解異鄉人的思親之鄉愁。年復一年已然成為習慣，來自2月份的生日禮物，總能令我欣喜愉悅大半年。

　　誰能料到後來成為德國《華商報》的記者，報社安排我去採訪報導柏林電影節舉辦的活動，令我瞬間回到在國內當記者時的年輕氣盛。在已故修海濤（1957-2021）主編的督促下，一下子我的脖子上戴上了兩個記者證：德國記者協會的記者證和柏林國際電影節特約記者證。

　　從此肩上多了沉重的攝影包，應邀出席中德官方舉辦的各種活動，活躍在華人僑團，不知疲倦，無怨無悔。真是難以想像，我竟然堅持那麼久。白天奔赴活動現場採訪，連夜趕稿、傳稿，養成今日事今日畢的良好習慣。

如今電影節的天花板，除了有號稱夢工廠的美國奧斯卡獎項之外，在歐洲主要有柏林、戛納、威尼斯三大電影節，因各有側重有所區別。如果說美國電影更加注重市場效益，靠經濟實力打造大片、大牌明星的話，那麼柏林電影節以政治影響力、藝術自由和關注社會問題著稱，而備受電影界、文化界以及藝術家的重視，成為領導歐洲電影藝術的先鋒。

　　柏林國際電影節享譽盛名，是柏林人的驕傲，也是外來移民認識和了解世界多元文化和德意志民族精神內核的窗口和課堂。德國電影一直領先國際電影市場，持有不同的價值觀和審美觀，水準高，看點多，也是傳統文化交流傳播的平臺、藝術動態走向的風標。在世界不同種族、歷史文化、宗教信仰之中穿越，有機會參與其中實在幸運，是不容錯過的學習和參與社會的機會。

　　電影的魅力在於化解民族爭端，進一步地加強民族融合、文化和心靈的交流。柏林電影節歷來以藝術自由和觀點的自由至上，不受任何政治干涉而著稱，藝術家用藝術作品影響政治，抵制戰爭暴力，展示現實社會的不平等、不公平，同時為藝術家獻身藝術的精神所感動，陶醉於藝術唯美的境界裡、精神至上的藍天裡。我想這也正是外來移民選擇定居柏林的理由，被無國界新聞自由記者所敬重的地方吧。

　　置身柏林國際的大舞臺，政治、經濟、文化的中心，柏林電影交易市場如若春暖花開，眼花撩亂，色彩紛呈。漫步在波茨坦廣場、索尼電影中心，常年的霓虹燈閃爍，人山人海，一時間英語成為各國人唯一交流的語言，各國文化服飾的展示，風俗人文景觀，零距離藝術的無障礙相通，感慨電影人和記者職業的操守敬業，工作和精神的雙重引領，創造精神世界的神奇，成就人類的夢想，一個充滿希冀和神奇的世界，體會柏林人的文化情結，開放自由、熱

衷參與的態度。

柏林電影節的文化盛事，輕鬆地帶動周邊的飲食、住宿、旅遊產業鏈的生意紅火，吃喝住行一條龍。波茨坦廣場、索尼中心成為電影世界的王國，繁榮地方經濟的舉措。柏林官方越來越重視外來文化的輸入，中國農曆春節的濃郁氛圍成為柏林街頭、商場的一道道風景線，加上濃情蜜意的情人節，2月就是柏林人不可或缺的國際性節日，成為全世界的電影人、明星、粉絲造訪柏林的打卡地。

回顧多年柏林電影節的工作生涯，很多有趣的人和事至今仍留在記憶裡歷歷在目：走紅地毯，與德國明星不經意地在街頭或記者發布會上相遇，到熟悉他們的電影和個人癖好視為平常事；在現場發布會上，與中外導演、影星、作家、觀眾、發行人零距離地採訪、座談。

至今記憶猶新，2019年迪特爾・科斯里克（Dieter Kosslick, 1948-）與柏林電影節告別的場景。在第六十九屆閉幕式的晚上，德國戲劇女演員出身的主持人安卡・恩戈爾克（Anke Engelke, 1965-）一如往屆調侃政治的主持風格，幽默的德語，流利的英語，機智俏皮，優雅脫俗，無論魔幻銀色太空拖地晚禮服，還是嫻熟老道的主持風格都成為讚賞、喜歡她的原因。

她故意幽默調侃說：「從夏天開始到冬天，馬上春天了，電影節運作籌備歷時太長了，電影的春天永遠令人期待。」惹得臺下大笑鼓掌。

一晃迪特爾相伴柏林電影節走過十八年漫漫路途，從人生的壯年到老年歷程中他贏得了事業的成功、聲望，卻輸給無情的歲月帶給他的白髮衰老，令人唏噓感慨，迪特爾——那個戴黑色禮帽繫紅圍巾的典型形象駐留在記憶裡。

合唱團向迪特爾致敬，在〈我們只是為你而來〉（Wir sind nur

wegen dir hier）的嘹亮歌聲中，原聯邦德國國家文化媒體部長格呂特斯‧莫妮卡（Monika Grutters, 1962-）的發言更加精彩，一連幾個「NUR DU（唯獨你）」的德語排比句，聽起來是那麼富於哲理，詩情畫意。

迪特爾手扶一個與他等高的泰迪熊，這時的柏林電影節的金熊獎早已超出本身的價值和意義，迪特爾激動地流出眼淚，不忘自我幽默，只說了一句話：「我的英語比德語更具有知名度。」一時間臺上臺下全場起立，「沒有迪特爾就沒有柏林國際電影節」的呼聲、掌聲呼嘯而來，歡樂的氣氛持續發酵、高潮，經久不息，眼淚在臺上臺下、電視屏幕前飄灑。

當電影評委會主席——法國演員茱麗葉‧畢諾許（Juliette Binoche, 1964-）靚麗登場，立即被她那女性的知性美麗和柔情魅力所打動。以前曾看過她主演的《布拉格之戀》，由一個服務員到一名攝影記者，最後戰死在他鄉的故事，成為她百變女神的鐵桿粉絲，早被她精彩的演技和魅力所征服。

電影節的第三天看到她主演的電影《你認為我是誰》（*Who You Think I Am*），探究中年女性的心理和生理的實踐影片，同時是一部契合時代、很接地氣、引發思考和爭議的敏感話題。

同樣這一屆電影節，令中國人尤其激動難忘的是電影《地久天長》榮獲兩個銀熊獎，實屬不易——王景春和詠梅分別擒獲最佳男女主角銀熊獎。電影展映那天正是情人節，電影院裡手持鮮花的女人顯得那麼驕傲，醒目耀眼，曬著幸福狀，也渲染了這部中國電影的市場，受人矚目和青睞。

的確，《地久天長》是多年少見的好看中文大片，此屆電影節最打動人心的電影；尤其上墳的場景如催淚彈，作為那個時代的見證人，讓我哭得稀里嘩啦，直到電影結束還久久留在電影院裡不動。

後來突然想起舉辦的記者會，急忙趕回記者中心的二樓，早已座無虛席，各種長槍短炮攝像頭聚焦前端。坐在首要位置的王小帥導演顯然有備而來，非常自信，功夫不負有心人，四年的拍攝，一部令他最滿意的作品獲獎了。

閉幕式上女主角詠梅與男主角王景春激情擁抱，喜極而泣。詠梅從影多年，第一次當上主角，第一次來柏林就幸運獲獎，所謂的天時地利人和。王景春分享獲獎感言時說，他和詠梅是最默契的搭檔，獲獎是他女兒和老爸的最大驕傲。

《地久天長》生動樸素真實再現那段不堪回首的歷史，把中國特色的計畫生育政策詮釋得水到渠成，實在難得。中國人的大愛以忍辱負重與歷史告別，又與現實生活和解，無疑是中國電影的進步，中國電影文化進入新時代的標誌。

十天的電影節之旅，加上之前一個多月的觀影安排，記者卻不被允許提前拍照、發稿，以柏林電影節官方第一時間發布為準，以保護、保障電影創作製作的所有權利利益，也是柏林電影節講信譽口碑好的直接原因。維護了電影市場的良性循環和正常運轉，放棄盜版，支持正版，走進電影院的火爆場面。對其尊重知識產權產生由衷的敬意，一個文化大國的姿態在潛移默化中耳濡目染。

被電影人和記者的職業操守、敬業精神雙重格局引領，探索人性私密和精神境界，揭示人類對美好世界的追求，共同創造精神世界的神奇，領會柏林人的文化情結，自由開放，熱衷參與。

在明星走秀紅地毯的紛至沓來中，在粉絲的追蹤熱捧尖叫喧鬧中，在觀眾排隊長龍般地等待、興奮異常的參與中，在記者採訪趕場、趕稿的忙碌忘記吃喝中，在波茨坦廣場夜色閃爍霓虹燈和各種攝像鏡頭交相輝映中，在每天清晨趕早車趕早場電影、一整天周旋於多個記者招待會之中，肩扛相機，手持筆記本電腦、手機三樣並

用，如同上戰場衝鋒的戰士一樣不畏懼，不下戰場，看完晚場深夜到家，幾乎全天候逗留電影節現場。那是一種電影文化情結，狂熱激情燃燒，不知疲倦，樂在其中。

就在這個時候，北京傳來老爸病危入院的消息，手裡還握有大把的觀摩票。在父愛如山的感召下，毅然放棄我的職守和至愛而不顧，全部精神力量回到老爸的病床前守護。當天購買機票，第二天趕赴機場飛往北京直奔醫院，我的本屆電影之旅也在遺憾中中止，畫上了句號。

經過及時搶救和女兒的悉心照顧，病入膏肓的老爸轉危為安。在老爸最需要我的時候，飛到他的身邊盡女兒的孝道，作為女兒心中寬慰沒有留下遺憾。可是，當我返回柏林的第二天，還沒有來得及倒時差，又傳來老爸撒手人寰的消息，悲慟、懊悔一時不能自制，讓我再也無法正常地工作、生活。

於是我先後兩次踏上美國度假散心，排遣悲痛和哀思。一路執筆寫詩回憶緬懷，看電影以分散注意力。哭累了寫詩，寫累了就上網，找來奧斯卡和柏林、戛納、威尼斯的獲獎電影看，短時間看了近些年獲獎的大部分影片。

在美國期間還特意去了電影夢工廠的好萊塢星光大道打卡拍照。參觀好萊塢迪士尼電影城，瀏覽了電影博物館和拍攝基地，參觀了一部電影拍攝從背景、服裝、道具的流程，了解到許多有關電影的歷史，參與體驗電影製作的各種娛樂性活動。

回首人生過往，經歷疫情三年的動盪生活，是電影和文學創作幫我走出動盪和不安，渡過人生坎坷低谷；再看世界和人生，淡定開朗，探尋活著的意義。夢想實現的過程才是人生追求的最大價值，也是我在海外記者生涯無悔的選擇和收穫。

繁華的物質世界可以肉眼看到，可以用來攀比、炫耀，甚至產

生恩怨情仇，斤斤計較，而與肉眼看不到的精神思想疆域、信仰追求之間存在著巨大差別。而翱翔天地之間、萬物之中，感悟不同人種的生動呈現，洞悉人類最為隱祕深處的靈魂，極大地滿足了人的好奇心理，也正是電影賦予了人生多樣性的藝術魅力。

兩場喪禮
──柏林電影節的翻譯因緣
曼清

一、簡介柏林電影節

　　一年一度為時兩週的柏林電影節（International Filmfestival Berlin）始創於1951年，1970年代中期進入全球五大影展之列；為了避免和尼斯、威尼斯等影展撞期，1978年開始展期改訂在寒冷的2月天舉行。地點是在西柏林「動物園電影院」開幕，匯合一旁的影展大樓，對街半毀的威廉紀念教堂和附近柏林工業大學及藝術大學禮堂舉行。1989年兩德統一後，原東西柏林邊界圍牆無人地區重新規劃，開始建築一批批高級住宅和文化廣場區；1998年底，這裡歐洲最大建築工地波茨坦廣場終於竣工，娛樂媒體新市區索尼中心（Sony Center）開放，柏林影展也有了設計新穎廣闊的專屬活動場所；從波茨坦廣場西南角柏林影宮（Berlinale Palast）為電影節開幕而鋪設紅地毯的亮相會開鑼，隨著耀眼國際群星、名導在閃滅鎂光燈中上路，到索尼中心各樓大小電影院、電影博物館、賭場、音樂廳、咖啡廳、餐館與廣場四周舒適高雅的五星飯店等，都日夜賓客盈門，年年吸引了高達四十萬名國內外影迷參與。此外，國際媒體參展工作人員和知名影星、導演也逐漸踴躍出席活動，世界各地參展優質影片更是多不勝數。根據統計，平均觀影人數兩週內多達五百萬人次，其中僅柏林當地影迷罷工、休課，專為看電影申請休

假的居民已為數不菲。電影節車水馬龍人來人往，呈現出波茨坦廣場遊客如織的活潑氣氛，確是統一後首都柏林最具魅力和影響力年度盛事。

　　具有這樣近水樓臺的高水準觀賞條件，許多旅德及柏林華人也得以大飽眼福。特別在1988年張藝謀以《紅高粱》一片獨攬國際大獎多項後，香港、臺灣和中國大陸華語片爭奇鬥豔佳片連連出籠，製片不辭辛苦遠道來參加金熊、銀熊爭奪戰。筆者當年就曾以影迷身分擠進西柏林歐洲中心觀賞《秋菊打官司》，並在動物園影院觀賞了《紅高粱》影片，讚嘆不已之餘並得知德文字幕譯筆出自自由大學東亞系筆者同事，管理圖書館有年、中德混血的李定一先生之手。李先輩熟諳中國現代文學，不但是雙語專才，且有一位電影演員的賢內助，夫妻如魚得水得以互相切磋，譯文細膩準確備受讚賞。隨著中國影片頻頻得獎，李定一也成為最紅翻譯，忙得不可開交；後來只好辭去大學圖書館鐵飯碗，專心致志於柏林電影節的各項翻譯。由於1990年後參展華語片及影藝各方專業人士明顯增多，電影節在華德雙語和文化背景配合方面譯員的需求量大為增加，隨後筆者也有幸加入了柏林影展哥倫比亞影視公司的口譯工作。

二、印象深刻的兩部經典影片

　　記憶中是1992年新年假期過後，哥倫比亞影視公司駐索尼中心分公司打電話到自由大學東亞所詢問，徵求華德英三語譯員。筆者提交個人簡歷，並親自到索尼中心公司總部面談後聘用，工作以哥倫比亞參展銀熊獎影片召開記者會中做口譯為主。酬勞則比照德國法院規定商業性質口譯標準，按小時計費並支付餐飲與交通費用，週末假日則加班費增付40%。這就是我在柏林影展第一份翻譯工作，也是個人教書以外延續了約十二年的職業生涯外遇經驗。

下面就舉例說明筆者在電影節期間曾觀賞多次，曾為影片女主角做過翻譯工作的兩部優異華語參展影片。它們分別是：

1.《我的父親與母親》

（導演：張藝謀，*The Road Home/ Heimweg*, 2000）

2.《大腕》

（導演：馮小剛，*Big Shot's Funeral/Trauerfeier*, 2001）

我們先從電影故事的內容簡介開始：

1.《我的父親與母親》（以下簡稱「《我》片」）

電影從兒子駱玉生（孫紅雷飾）返鄉幫助母親處理父親（駱長餘，鄭昊飾）喪禮開始，引出故事中主要人物，老母親（招娣，趙玉蓮飾，年輕時期章子怡飾）堅決反對以農家拖拉機接運靈柩，因為她迷信鄉俗，生怕死者會因此認不出回家的路而生死異途，所以一定要把父親棺柩用人力抬運護送返鄉，並堅持要用自己連夜紡織的白紗擋棺布來保護棺柩。在地處偏遠山間的小村，人力與物資都十分匱乏，母親讓鄉村父老感到難以安排。原本已同意機動車運送棺柩的兒子，到家和母親談話後看到父親勤奮工作數十年如一日的老舊書桌，回想父母苦難不渝的愛情與終身相守，終於理解了母親要父親靈魂能回家的心意，接受母親堅持步行抬棺返鄉的想法，幫她完成畢生守候父親的承諾。接著場景返回記憶中彩色的年代，以長鏡頭轉向秋日金黃色山野和綿延無邊廣闊的黃土地，墩坨起伏的羊腸小道導往父親和母親居住一輩子的三合屯山村——在純情少女的十八歲那年，美麗的母親初次見到下鄉建校文雅的父親，就已怦然心動。她為建造中新學校連夜趕工織出保平安吉利的大樑紅綢布條……，從此招娣就和這所鄉村學校難分難捨，也開始了這段迴腸盪氣、情深義重的愛情和家庭故事。

《我》片主要場景實際不多，算來只有招娣家木屋小院、父親教書校舍的荒漠山野、母親招娣為了能看到父親而繞路取水的古井，以及象徵愛心、親情和永恆不渝的一條彎曲黃土坡路。片中對話與劇情給予觀眾飽滿的唯美想像空間——簡單、真誠而淳樸。在國師導演張藝謀調教下，當年十九歲還在念大學的章子怡，演出清純自然、情真意摯，喜怒哀樂盡在無言中。影片採用溫暖色調，取景荒野空曠配以綠樹村屋，畫面滿盈鄉土氣息。《我》片另一特點是導演運用黑白色彩呈現實事物，以彩色圖片講述過去，突出時間能美化記憶、平復傷痛特點，並呈現生離死別的明確界限，使人觀賞後多年仍長縈腦際。此外，國師導演張藝謀認為好電影首重有個好故事！他以動靜、人景交替的特寫鏡頭成功引領觀眾走進他塑造出唯美主義的領域，講述了一個說來平凡易見，實際已經越行越遠的人間純情故事。

　　《我》片或隱或現大時代背景，襯托出1960年代中國大陸知識分子和小人物、小家庭無聲無息的苦難，也展示出城鄉難以跨過的鴻溝，故事的美好確能真切打動無數嚮往美麗新世界的心靈！該片雖啟用無名演員章子怡、鄭昊等新人，但影片殺青發行後卻打破歷年票房紀錄，出色認真的女主角也由此躍上國際影壇，盛名至今未衰。

2.《大腕》（*Big Shot's Funerall Die Trauerfeier*，2001年底，簡稱「《大》片」）

　　這部電影從臨時充數的攝影師尤優應聘口試時，專心挖鼻孔開頭已充滿了喜劇逗笑氣氛。失業的尤優（葛優飾）幸運被錄用為臨時攝影師，獲得加入美籍名導演泰勒〔唐納‧蘇德蘭（Donald Sutheman, 1935- ）飾〕在北京紫禁城重拍《末代皇帝》影片的攝影

隊。尤優很快和正處於創作低潮危機下的導演泰勒成為忘年之交，老泰勒並贈送手錶表示心意。然而，開始工作不久，老導演卻心臟病突發住院，急救後不見好轉又送入加護病房，但病況越發嚴重，眾醫束手無策發出病危通知，並囑盡速準備後事。陪同泰勒攝製影片華裔美籍助理露西（Lucy，關之琳飾）看到情況危急，自己也人地生疏，只好通知攝影師好友尤優來幫助，計畫安排泰勒的喪禮公祭。當尤優問到費用來源時，露西坦言泰勒債務甚多，身後無法負擔任何花費，必須靠捐助支出費用，任務鉅大。訊息雖有如晴天霹靂，但尤優重情重義，仍然答允接手承辦。深具藝術家創意和小市民務實特長的尤優立即行動，利用洋導演的名氣身價找到熟識的合作夥伴，發起以喪禮配合銷售商業廣告募款活動，從售賣死者正式肖像照，遺體每一部位使用權──分別穿用各廠名牌，如：手戴珠寶、臂套名錶、胸掛房地產廣告詞等，整體寸土寸金方式飆賣。募款居然大為成功，喪禮場面豪華鋪張隨時準備開場。不料人算不如天算，鬧劇效果高潮是⋯⋯醫院裡老泰勒卻大病不死，且病情日益改善，在喪禮舉行兩天前，他下床出院了。攝影師尤優和廣告業夥伴面臨欺詐指控，日夜須應付喪禮廣告毀約亂況，終於精神崩潰而被送進瘋人院。全面備妥的廣告喪禮並未因此而取消，反而成為恢復健康後洋導演泰勒的一部成功喜劇，戲中戲搖身一變為暢銷賀年影片《大腕》上市。

　　《大》片在紫禁城和瘋人院兩個主要地點拍攝，場景比《我》片還受限。紫禁城內道具紛然雜陳，穿著華麗古典的宮女、妃子來往穿梭其間，攜款搶購泰勒遺體的廣告商川流不息，充溢著物質、金錢與權力的壓迫感。這場臨時召集商業廣告支助下的盛大葬禮，出現了多種為商業利益而寡廉鮮恥的廣告交易，業者意欲利用IP和噱頭、鮮肉及八卦等手法達到無孔不入的譁眾宣傳效用，製造出強

烈人欲橫流的混亂氣氛，雖是鬧劇卻也是社會現實。

自詡為商業片導演的馮小剛，笑鬧中賦予該片個人特色深度與處世智慧，亮點多多。在辛辣的京味對話和黑色幽默中，《大》片特具時代色調，是一項新酒裝舊瓶的嘗試。導演以嬉笑怒罵方式解構了傳統對喪禮的詮釋，並賦予了時代的可能性和需求性，用意在於批判傳媒廣告和盜版的無法無天。說是一齣賀歲娛樂劇，但這場真導演的假喪禮傳遞出不僅是人情世故，更重要在於導演和編劇的高度創意，重塑了故事題材的張力與形式。創意部分主要還有所謂的馮氏金句，臺詞如：「他們搜狐，我們搜狗，各搜各的。」而此說三年後真被《搜狐》採用，另設專業獨立《搜狗》網站。劇中精神病院的瘋人瘋語，如：「我開發的房地產高檔公寓每平方米起價是四千美元。」這句瘋話在近十年後，真實預言了北京房地產走向，房價確實漲到四千美元之上。它們都屬有眼光遠見的名句。毫無疑問，《大》片結合了諷刺幽默、文化批評和社會怪象，戲劇性地為中國人注重喪葬傳統，提供了空前的選擇「西方資本主義化的新視角」，化喪禮為喜劇，而取得好萊塢式的歡喜收場，讓觀眾在慌亂時刻能透過淚光看到願景，如此呈現的生活面無怪乎能扎根於我們記憶之中。

以上這兩部電影主要內容，即是本文標題命名所指的「兩場喪禮」。之所以這樣定名，是因為筆者在選擇本文所介紹影片時，挑選了比較熟悉和有翻譯工作經驗的參展影片。重看幾部影片時，發現性質迥異的這兩部電影，竟然有著不同社會文化背景下、不同時代內涵框架中的相同素材：死亡與喪葬。前者靜謐，有著唯美、愛情、傳統和雋永，深情感人，同時也強調農村社區的緊密關係與死亡的文化儀式。後者浮燥現實，標榜金錢、友情，商業化，氛圍搞笑而荒誕，凸顯了電影對利益掛帥和文化衝突的諷刺看法。但在兩

位出色導演的創新安排下，《大》片與《我》片選角、取景、配樂及社會意義內涵等策畫方面成果斐然，影片均屬影藝界空前絕後的優異作品。

三、章子怡和關之琳

由於當年柏林影展期間筆者充當過這「兩場喪禮」的女主角章子怡與關之琳的訪談翻譯，在此也順便描述那一段美好回憶，以資留念。

初見章子怡時，驚異她的平凡、自在與美好，而且不僅止於外表上。曾經是民間舞蹈專業舞者，身材纖弱，動作輕捷，並勤於學習，她頗具自律、毅力、守時的敬業精神。選中《我》片主角後拍片更是專注入戲，也培養出她日後總能快速進入不同角色情境的演技。據說《我》片招娣一角的表演機會，是她下鄉二月和農民一同插秧、天天煎油餅努力進入狀況換來的。而她對同事的尊重、對朋友的體貼更是讓人心服口服，堪稱智情商雙高，也是她長於適應各種合作關係的主要因素。筆者在為她翻譯過程中，很快發現她的英文基底很不錯，並且思緒靈敏，記者會的問題都能效率而準確地回應，使翻譯工作能得心應手。記者招待會暫停時，她不忘記也給我取來一杯飲料。會後休息閒聊時，她對海外華人的生活也表示興趣，並談及筆者的日常工作和休閒活動。於是在向導演張藝謀報備之後，我們約好第二天同遊柏林市區。次日，我一早開車去旅館接她，她們劇組正在用餐，客氣邀我入座，並和經紀人交換聯絡方式。隨後出來從市中心東區腓特烈大街（Friedrichstraße）一路逛看，再轉往清朝第一駐德使館舊址賽金花（1872-1936）住處小停，最後車到選帝侯大街（Kurfürstenstraße），來到二戰前老中國使館門前，不得其門而入。走到啤酒街一帶因為時間太早，啤酒街的攤位

正在進貨，門市蕭條，而章子怡仍是愉快地一路逛完細數心得，結束了半日的觀光遊。對筆者來說確實是一次印象深刻的導遊經驗。

　　至於初次見到《大》片女主角關之琳，是筆者在觀賞了該片後回到哥倫比亞公司會議廳，準備開始翻譯工作。廳內靠牆的長桌上擺設有茶點冷飲和熱水瓶，桌邊站著一位亮麗佳人，一看就知是在香港影藝界有大美人之稱的Rosamund（關的英文名）；她手裡拿著兩個小紙包，據說是營養豐富、低卡路里「太空食品」，以熱水沖食易於消化吸收，是關之琳保持體型的良方。關之琳出生於1962年，見到她時應該虛歲已是四十不惑之年，而眼前這位曲線姣好、身材高挑的美人，細眉大眼、皮膚白嫩吹彈即破的模樣，看來至多也不過二十五六歲，加上發聲清脆略帶粵音的普通話，給人印象非常可愛。關美人生於香港，祖籍遼寧瀋陽，出身滿清大族影藝家庭，頗具演藝天份。父親是首位獲得瑞士國際影展最佳男主角獎的影星關山。關之琳多才多藝，為人低調自律，在港從影以來可算一帆風順，配合知名男星拍攝電視劇與電影數十部，票房價值不菲。記者會中，她以流利英語回答問題，只有遇到德語發問時，筆者才須為她翻譯。記者會當晚，公司宴請劇組和當地工作人員共進晚餐，筆者有幸與馮小剛、徐帆夫婦、關之琳同桌。因同為東北鄉親，筆者有機會和關閒談起兩家早年一些交往：原來筆者在1960年代高中畢業後，曾赴港計畫修習大學課程，在姨母位於九龍的家中住過數月，曾見過當年人氣小生關山，也有緣看到他十分寵愛的小小Rosamund——時年約兩歲。關山曾是筆者姨母在港經商時結緣，而後正式收為義子的忘年之交，往來比較密切。沒想到三十多年後，姨母蔣周筠與關山都離世後會在遙遠的德國柏林，因翻譯工作而見到對面不相識的關之琳，得以舉杯同慶喜相逢。

四、柏林電影節的華語翻譯

由於筆者旅居德國教書及科研範圍是中國文學、語言和翻譯為主，中國文學作品拍攝成的影片也屬工作範圍之內；大學高級語言班和研究生班需要深入訓練華語聽力，中文電影往往就成了最佳的文化習俗和視聽教材。教學相長，數十年下來，筆者對中德雙語轉換能力和熟練程度，甚至使用經驗等基本需求，無形中也得到相當程度的提高。

根據經驗，如果要申請成為電影節的翻譯人員，需要至少雙語背景（「原源語言」和「目標語言」）高度包括日常和專業用詞、文化背景與習慣語。鑑於英語的國際語地位，柏林華語翻譯通常都須具中德英語三語能力。身為三語翻譯，最好還具有較為豐富的柏林地緣和歷史知識。

作為哥倫比亞口譯人員，有時也近似休閒假期，因為主要準備工作是輕鬆地觀賞參展影片。後續的才是出席個別影片記者會，出席導演和影星的私人訪談項目。偶爾也包括與業者交流的商務活動，或陪同參加影展日程和參觀柏林名勝等。這樣的工作在欣賞到許多佳片之餘，能和多才多藝影視名人共處一堂，不但增加見識也豐富了個人經歷。而唯一份量較重需要專業知識與了解的是，事先對演員、導演和影片製作背景及票房行銷方面取得概括了解。比起影展原片放映字幕的翻譯轉錄，陪同影星或導演參加電影節官方記者會和紅地毯開幕式的採訪翻譯工作，這項同時具有享受好電影和促進文化溝通交流的中譯工作堪稱自由自在；但2004年筆者因個人因素離開柏林地區而停止，回想這段工作及華語片節節高升帶來的愉快和自豪，真是彌足珍貴。

註：「金熊獎、銀熊獎」分別是柏林電影節兩種主要獎項。前者以參展影片的選拔，包括最佳故事片、紀錄片、科教片、美術片等；後者則授予個人影藝成績，如：最佳導演、最佳演員、編劇、攝影、音樂、美工與青年作品，以及特別成就的故事片等。此外，影展還頒發國際評論獎、評委會特別獎等項。

註：有關更多華語片在柏林電影節的成就，請參閱黃雨欣〈柏林電影節獨特的立場和華語電影的成就〉。

黃金單身漢的愛情
——《影子大地》

區曼玲

愛情，對許多人來說，是生理與心理的需要，時機成熟時便自然來到。對克萊夫・路易斯（C. S. Lewis, 1898-1963）來說，卻是曇花一現、刻骨銘心的經歷。他的愛情與婚姻，是助他臻於成熟的里程、看清自己的一面明鏡，同時也是痛苦與喜樂的泉源。

路易斯是著名兒童文學《納尼亞傳奇》的作者，堪稱英國二十世紀最偉大、影響力最深遠的作家之一。他的作品含括小說、散文、神學論文、文學研究等等。以《納尼亞傳奇》為例，不僅引人入勝、老少咸宜，還深具基督教神學的比喻和隱射。閱讀他的著作，很難不折服於他的洞見，以及對人性的了解。因此，許多人視路易斯為精神導師，受他影響的作家、牧師不勝枚舉。

但是，這位受人景仰崇拜的「天才」，私底下是什麼樣貌？他的智慧又是打哪兒來？

1993年上映的電影《影子大地》（*Shadowlands*），幫助我們一窺路易斯生命最後十年的光景。在這段時間裡，影響他最深的便是他的妻子海倫・喬依・戴維德曼（Helen Joy Davidman, 1915-1960）。影片講述路易斯與戴維德曼相識、相知、相愛，直至戴維德曼罹癌離世的過程。其中，「苦難」是穿插在愛情故事裡的一個基調。

路易斯天資聰穎、少年得志，在學術上平步青雲，二十七歲便

在牛津大學任教，並經常受邀去各地演講。因著精闢的見解、卓越的治學才能而擁有一大群粉絲。他與牛津的教授學者們為伍，滔滔雄辯、意氣風發。但是，這位看似人生的勝利組成員，並不是一個完美的人。誠如戴維德曼所說，路易斯只會待在他的研究室裡琢磨偉大的思想、贏所有的辯論。

戴維德曼是路易斯一生遇到的女人中，在機智、才華、幽默感各方面，唯一能與他匹敵的。戴維德曼多次點出路易斯「不入世」的毛病，她毫不客氣地說：「比眾人都來得老成、明智，一定很讓你得意吧？」「你和你那群教授朋友們，從來不會討論內心的懷疑、恐懼、苦痛與厭惡……。沒人可以碰觸你，你周圍的人要麼比你年輕，要麼沒你厲害，或是在你的掌控下。」換句話說，路易斯生活在一個象牙塔裡，雖然溫文儒雅、彬彬有禮，但是和周圍的人之間，總隔著一道牆。

戴維德曼第一次從美國到英國拜訪路易斯時，路易斯保持一貫的紳士作風，不越界，不逾矩。後來，兩人的友情逐漸升溫。為了幫助美國籍的戴維德曼能夠繼續留在英國，路易斯「技術性」地跟她假結婚。但是，當證婚的程序結束，路易斯走出公證廳，隨即婉拒「新婚妻子」請大家去喝一杯的建議，逕自撐開傘，消失在大雨中。就算他那時心裡對戴維德曼有任何愛慕情愫，他也不允許自己超越朋友的界線，露出任何蛛絲馬跡。直到戴維德曼罹患癌症之後，路易斯去醫院探訪，這時戴維德曼才發覺路易斯變了。「現在你好好看著我了。」她說。

戴維德曼的病是他們關係的轉捩點。路易斯得知戴維德曼已到癌末，所剩時日不多，他悲痛地流淚說：「喬依怎能是我的妻子呢？如果是我的妻子，我就必須去愛她，不是嗎？我就必須承受可能失去她的折磨與苦痛。」

戴維德曼的病，讓路易斯「清醒」了。他明白自己一直在自欺欺人，不願正視內心的情感。於是他決定跟戴維德曼表白，向她求婚，要在上帝與世人面前正式娶戴維德曼為妻。這一次，不再是「技術性」的欺騙，而是他真情的流露、負責的表現。他決定去愛、去娶一個時日不多的女人，允許自己因為愛而變得脆弱。

　　這是多麼勇敢、無私的壯舉啊？誠如戴維德曼嘲諷自己說：「我一個猶太女人、離婚、破產、將死於癌症。你想，我還能得個優惠嗎？」的確，此時的戴維德曼，可以說一無所有，她不能給路易斯任何好處。但是，路易斯還是決定娶她。這個打了五十八年光棍的黃金單身漢，徹徹底底向內心的真實情感低頭；也是在那一刻，他向眼前與日後的苦難宣戰！

　　也許到這一刻，他才明白自己向來在演講中所說的：「我不確定上帝特別希望我們快樂；我想他更希望我們去愛，與被愛。他希望我們長大。小時候我們以為手中的玩具能給我們世上所有的快樂，而育嬰室就是全宇宙。但是，某個東西必須將我們趕出育嬰房，進入他人的世界；那個東西，正是苦難。」認識戴維德曼前，這個言論之於他，只是個理論；而現在，他打算付諸行動。

　　然而，意想不到的是：他竟然在痛苦中，嘗到深刻的喜樂。

　　戴維德曼的癌症減緩期間，夫妻倆驅車去度蜜月。沉浸在幸福快樂氛圍的路易斯不願去想妻子死期將近的事實。但是，戴維德曼不願避重就輕，她直言：「彼時的痛苦，是此時快樂的一部分。」也就是說，他們因為認知到戴維德曼來日不多的事實，所以能更加珍惜、享受當下的相處與喜樂。將臨的苦難讓他們現在能更全心盡力去享受彼此。

　　未知死，焉知生。這是苦難教給我們的智慧。

　　苦難也幫助路易斯超越當下，展望未來。他沒有因此失去信

仰，相反地，他相信有一個跟目前的世界同樣真實的新天新地，等上帝的時機成熟，這個新世界就會降臨。當我們受苦時，可以仰望十字架上的耶穌，知道有一位好牧人走在我們前方，所有的苦痛他都知曉並親嘗。如同納尼亞故事中，獅王阿斯蘭的替死拯救了整個納尼亞，耶穌的受難與復活也給了我們戰勝死亡的確據與盼望。

痛苦人人有，但並非人人都能從其中獲得智慧。有人經歷痛苦之後，變得怯懦畏縮、憤世嫉俗，或自私自利；有人封閉自己、遠離人群。但是，路易斯的喪妻之痛讓他成為一位更加謙卑、溫柔、勇敢、悲天憫人——更加真實——的人。他的心並沒有因此剛硬、麻木不仁；相反地，他實現對妻子許下的承諾，在自己有生之年好好照顧她留下的與前夫所生的兩名未成年兒子。其中一位甚至患有精神病，對路易斯而言，不論在經濟、精神各方面都是極大的挑戰。（註）

上帝為什麼必須讓我們透過痛苦來成長？如果失去所愛會讓人撕心裂肺、肝腸寸斷，那麼何苦去愛？路易斯沒有答案。他只知道，關於愛與苦痛，自己的一生中有兩次選擇的機會。孩童時的他，選擇安全，希望永遠待在溫室裡；成年男子的他，選擇承擔痛苦，走進他人的世界。因為「此時的痛苦，是彼時快樂的一部分」，路易斯說。那個「彼時」，正是新天新地的盼望，是將來與妻子的重逢之日。因為嘗盡失去的苦痛，復得的喜悅便會更加難以言喻。

關於痛苦，我們可能永遠沒有答案，也許也不需要知道答案。只是當愛與被愛的機會來臨，我們勇敢地踏出那一步，那麼，無論受傷與否，終會在驀然回首時，會心一笑：一切都值得！

註：為了精簡，並且避免模糊焦點，電影只描述戴維德曼的小兒子
　　道格拉斯。

《再見列寧！》

謝盛友

離開家鄉，到德國來留學，那夜我與父親對話。

我：「我們這代人在文革中長大，離開書本實在太遠了，我只想讀書！」

父：「文化大革命只是耽誤你們這一代人，其實毀害人最深最久的是《進化論》。中國與日本不能和解，國共不能和解，你去德國後能否幫我弄明白，法國人戴高樂（Charles André Joseph Marie de Gaulle, 1890-1970）和德國人阿登納（Konrad Hermann Joseph Adenauer, 1876-1967）為什麼能夠和解？」

帶著父親留給我的思考，1988年我坐火車經過蒙古、蘇聯、波蘭、民主德國到西德巴伐利亞自費留學。三十五年來我的思考和寫作基本圍繞這個問題。

阿登納是戰後德國第一任總理，1949年七十三歲的阿登納主張西德倒向西方的同時，盡量保持獨立和與夥伴國的平等關係。如果沒有阿登納和戴高樂（de Gaulle）帶領法德和解，當今的法國德國不是現在這個樣子，歐洲也不是現在的歐洲，世界恐怕也是另一個樣子。

德法之間在上半場相互廝殺攻打，在下半場中結下仇怨，那是一個魔鬼的圓箍，一個邪惡的圈套。德法之間在加時賽中終於破除了那個圓箍。和解，因為他們找到了一個共同的裁判。

歐洲大陸的基督文明核心價值：上帝是唯一的審判者。原來，

我父親當年所提出的挑戰，內裡所隱藏，是一個千年不變的道理：聰明而愚妄的人類呀！放下一切驕傲與論斷，面對自己的問題，仰望那一為創造天地的主宰。唯有祂，能使仇敵彼此合解，唯有祂，能拆毀人與人之間阻隔的牆。

留學期間，1989年發生了「六四」，我曾擔任聯邦德國中國學生學者聯合會（全德學聯）主席，支持北京學生運動，「六四」事件後參與舉辦「全球中國學聯臺灣之旅研習營」。北京開槍後我開始信主，跟兒子到德國教堂，讀德文聖經，我開始懂得，我是地地道道的罪人一個，整天在找別人的罪，而沒有懺悔自己的罪。

「六四」是中國人的「人格秦嶺」，在我的作家朋友當中，北京開槍的當天，有些宣布退黨，在海內外流亡；有些不久後要求入黨，甚至出賣流亡的退黨者。如果說文革是我父親那一代人的悲劇，「六四」是我這一代人的悲劇。

1989年「六四」剛過沒多久，東歐劇變，全歐洲播放義大利著名導演達米亞諾‧達米亞尼（Damiano Damiani, 1922-2013）的電視影片《列寧：火車》（*Lenin: The Train/ Il treno di Lenin*）。《歷史的終結》的作者弗朗西斯‧福山（Francis Fukuyama, 1952-）有一次在柏林演講，被問：「列寧這列車在中國何時到達終點站？」福山回答：「列車已經進入終點站，只是還有一兩節車廂還沒有到達真正意義的終點。」

由於我有這樣的成長背景和經歷，有關「六四」的書籍和電影電視必看不可。

我2003年2月13日第一次看《再見列寧！》（香港《快樂的謊言》，臺灣《再見列寧！》，英語、德語：《Good bye, Lenin!》），二十年後的今天我再次看《再見列寧！》，每次觀看每次不同的體會和感悟。該黑色喜劇電影由德國導演沃夫岡‧貝克

（Wolfgang Becker, 1954-）拍攝，正式參加於2003年2月6日至2月16日在德國柏林舉辦的第五十三屆柏林影展的競賽，不過只獲得藍天使獎（Blauer Engel）。該片描寫德意志民主共和國的那個家庭，可以說是兩德統一前後德國社會的一個縮影。

首先，電影的標題有（很少見的）驚嘆號，我的詮釋是，德國人的「決志」，一定要跟列寧再見與罪惡告別。

阿歷山大・柯拿（Alexander Kerner）同姐姐阿麗安娜（Ariane Kerner）、還是嬰兒的姪女寶拉（Paula）以及母親克莉絲蒂安・柯拿（Christiane Kerner）一起居住在東柏林。他們的父親勞勃（Robert Kerner）早於1978年就已逃到西柏林。1989年10月，阿歷山大參與反政府示威被捕，母親因受驚過度而心臟病發昏迷不醒，對之後轉變了的世界毫不知情。八個月後，克莉絲蒂安終於甦醒過來，但醫生指她的心臟不能再受到刺激，否則性命堪虞。隨著柏林圍牆徐徐倒下，兩德統一已經勢在必行。從醫院回家後，克莉絲蒂安看到了許多作西德打扮的民眾以及一架吊著列寧雕像的Mi-8直升機，她終於向阿歷山大透露出了當年勞勃逃亡的真相：當年，共產黨對勞勃的迫害日益嚴重，他們因而打算一家逃到西柏林，但勞勃成功翻越圍牆逃走後，克莉絲蒂安卻因害怕而連同子女繼續留在東德。柏林圍牆給德國人造成的血淚創傷，不是施奈德（Peter Schneider, 1940-）的《越牆者》（Der Mauerspringer）一書能夠交代清楚的，它畢竟是東德社會主義遺留下來的一份特殊的政治遺產，對它的留戀，對它的紀念，有甜酸苦辣。1990年10月6日，兩德統一後三日，克莉絲蒂安病逝；克莉絲蒂安彌留之際，阿歷山大終於見到了父親並讓父母見了最後一面。

列寧是誰？列寧主義又是什麼？為什麼歐洲人要與列寧再見？

列寧中學畢業後，進入喀山（Kazan）大學法律系學習，大學一

年級因在學校參加學生運動被開除學籍，流放到喀山省偏僻農村監視居住。後在其母親向政府當局申請下，改到薩馬拉省（Samara）烏里揚諾夫姐夫所居住的農村繼續被警察公開監視居住。列寧在此自學了大學法律系課程以及馬克思主義著作，特別是《共產黨宣言》、《資本論》等，由此接受並一生堅信馬克思主義。1892年，列寧寫下了其第一本著作《農民生活中新的經濟變動》。同年，獲得沙俄政府教育部批准，以彼得堡大學法律系校外旁聽生資格赴彼得堡參加大學畢業國家考試，獲金質畢業獎章與大學畢業證書。隨即進入彼得堡一家律師事務所從事見習律師，並參加了當地馬克思主義者組織的工人小組活動。1900年他曾被允許回到聖彼得堡，隨後赴西歐繼續革命事業。在德國創辦了第一份俄國社會民主工黨的報紙《火星報》》（Iskra）。期間撰寫了大量革命論著。

1917年二月革命推翻沙俄統治後，德國人把自己的馬克思專利讓給俄羅斯，列寧是傳播馬克思的第一人。列寧指出俄國革命必須有資產階級民主革命向無產階級社會主義革命過渡，並提出全部政權歸蘇維埃的口號，提出著名的《四月提綱》。

1924年1月21日18時50分，列寧在高爾基·列寧斯克（Gorki Leninskiye）逝世，享年五十三歲。官方宣布的死因是腦動脈血管硬化、腦瘤爆裂。

馬克思的共產主義理論是根據十九世紀四十年代的英國，那時英國工業革命已經走向完成，馬克思在1842年到1843年是《萊茵報》（The Rheinische Zeitung）的主編，那時他還是一位激進的民主主義者，當英國工業革命完成，馬克思仍然按照他從原始積累和資本的早期積累剝削所得到的那種殘酷剝削的資料，來創造他的共產主義的理論，空想是很豐富的。馬克思認為，工人階級就是無產階級。

馬克思發明了無產階級專政，這是他的理論的核心，但是無

產階級作為一個階級是不能直接專政的，無產階級專政必須通過黨來實現，列寧獲得這個發明權。列寧要把黨建成一個「有組織的部隊」，一個「組織嚴密的、有鐵的紀律的黨」，並且把黨的領袖打造成獨斷專行的統治者。

列寧主義的革命領導基於共產黨宣言（1848），確認共產黨是「每個國家工人階級政黨中最先進、最堅定的部分，也是推動所有其他前進的部分」。列寧認同「暴力革命」和「無產階級專政」是實現社會主義的唯一途徑。並且認為不發達的資本主義社會裡，無產階級可以率先奪取政權，建立社會主義國家。列寧主義中體現了暴力、集權和不尊重人權，給人類帶來災難，值得人們進行深刻反省。

索忍尼辛（Aleksandr Isayevich Solzhenitsyn, 1918-2008）用他的一生告訴我們：「善與惡的界限，不是在國家之間，不是在階級之間，也不是在政黨之間，而是在每一個人心中穿過。」

德國人為什麼能夠告別列寧？而且很徹底地告別列寧，這根本是他們有信仰，最大的因素是這裡有宗教情懷。我有很多朋友來自東德、俄羅斯、烏克蘭、保加利亞、羅馬尼亞、塞爾維亞等東歐國家，這些朋友的成長背景跟我很相似，他們從小同樣加入少先隊、共青團、共產黨，尤其是烏克蘭人、東德人和羅馬尼亞人，他們與我們不同的經歷是，在共產黨時代，東歐同樣保持「自主教會」或「自治教會」。比如，在東德的共產黨人是可以加入教會的，小的時候都接受洗禮，結婚時除了在民政局辦理登記手續外，一般都在教堂舉行結婚典禮。

東德人也必須參加政治學習，不是每個星期一次，只是每月一個下午。東德的共產黨員做到「政教分開」，在教會不談論政治，在政治學習時不談論宗教。

東德革命沒有領袖，領袖就是尼古拉教堂和市中心，信仰就是人和神的關係。基督教信仰並非單純的「精神安慰」，聖經的真理告訴世人真相，並將得救之道啟示給世人，於是有一個領袖：星期一，下午5時，聖尼古拉教堂。

克里斯提安·富勒（Christian Führer, 1943-2014）是一位基督教新教牧師，在1989年東德萊比錫發起星期一示威，這個示威活動最後促使柏林圍牆倒塌和1990年兩德統一。1980年富勒擔任聖尼古拉教堂牧師時協助成立和平禱告會（Friedensgebete），這個禱告會是數個教會青年團體聯合舉行的抗議活動之一。自1982年9月20日開始，這個禱告會固定在每個星期一下午於聖尼古拉教堂進行，聚會的焦點是反對冷戰所帶來的貧窮、軍備競賽等不良後果。

在1989年9月4日，萊比錫居民聚集參與克里斯提安·富勒牧師的聖尼古拉教堂「為和平禱告會」，並擠滿整個卡爾·馬克思廣場（今奧古斯特廣場），是一連串示威活動的開始。很多東德人民得知路德會支持他們的抵抗運動後，逐漸聚集在教堂庭園，並以非暴力方式爭取權利，例如自由出國權和民主選舉權。1989年10月9日的東德建政四十週年時，聖尼古拉教堂的群眾已經由起初的幾百人大幅增加至七萬人（全市人口約五十萬），齊心以和平方式反對政權。他們最著名的口號是「我們是人民！」（Wir sind das Volk!），表示民主共和國須由人民管治，而非由一個聲稱代表人民的非民主政黨管治。縱然一些示威者被捕，但由於得不到東柏林的明確指示，也因為參與人數出乎意料地多，地區官員下令保安部隊撤退，避免了一場可能發生的屠殺。後來，埃貢·克倫茨（Egon Krenz, 1937-）聲稱是他下令不要介入。1989年10月16日，十二萬人在萊比錫聚集，軍隊在附近戒備。一星期後的出席人數增至三十二萬。群眾壓力引致柏林圍牆於11月9日倒下，標誌著東德政權的衰亡。示威

最終於1990年3月結束，即東德人民議會首次多黨自由選舉，標誌著兩德邁向統一。

德國人能夠再見列寧，另一個根本原因是他們有仁愛。「愛是恆久忍耐，又有恩慈；愛是不嫉妒；愛是不自誇，不張狂，不做害羞的事，不求自己的益處，不輕易發怒，不計算人的惡，不喜歡不義，只喜歡真理；凡事包容，凡事相信，凡事盼望，凡事忍耐。」（《哥林多前書》第13章第4-7節）

父親勞勃（Robert Kerner）早於1978年就已越牆逃到西柏林，克莉絲蒂安欺騙她的小孩說，因為勞勃被西德的女人勾引。

母親為了兒女，騙他們說父親跟一個西德的女人跑了。對家人「說謊」，聖經中的例子：女喇合藏匿以色列探子在自己家中的時候，面對耶利哥城中之人的質問，她為了保護以色列探子而向他們撒了謊，而這個謊卻被後世表揚成敬畏神的表現，甚至讓喇合成為了耶穌基督家譜中的女人其中之一。

柏林圍牆建立後，有人採用跳樓、挖地道、游泳等方式翻越柏林圍牆，共有五千零四十三人成功地逃入西柏林，三千二百二十一人被逮捕，二百三十九人死亡，二百六十人受傷。

1988年，我乘坐火車從東往西穿越柏林圍牆，親眼目睹高牆的威嚴，東面的大牆乾淨潔白，為什麼呢？因為沒有人可以靠近它；西面的大牆五花八門，看上去好像不是一堵高牆，而是藝術畫廊。寫什麼、畫什麼的都有：「骨肉同胞，我們時刻想念你！」「擁抱你，我東邊的兄弟！」……

1989年，我親眼目睹柏林圍牆的倒塌，每一位東德公民進入西德，都立刻獲得一筆一百馬克的寒暄費（Begrüßungsgeld）。僅在1988年，西德政府就支付了二億六千萬馬克的寒暄費。柏林圍牆倒塌之夜，東德人潮湧入西柏林，時任西柏林市長的瓦爾特·蒙佩爾

（Walter Momper, 1945-）指示，所有銀行和儲蓄所連夜加班加點，為東德人發放寒暄費。

可見，愛是恆久忍耐，不求自己的益處，凡事包容，凡事相信，凡事盼望，凡事忍耐。

影片最後兩德統一，父親也回來了，但是母親走了，母親克莉絲蒂安的骨灰裝在一個火箭裡射到了天上；這一刻超越意識形態，超越了民族國家，人心冷暖、善意的謊言歷史的變遷全都被火箭發射升空了。

母親的死亡象徵什麼？「因為國度、權柄、榮耀，全是祢的，直到永遠。阿們！」（《馬太福音》第6章第13節）

不知覺中我們失去了優雅成為刺蝟

鄭伊雯

　　秋末微雨的10月暮秋，來到西班牙北部加利西亞省的拉科魯尼亞（La Coruña），參加世界音樂節音樂展會WOMEX活動。因當地方言稱為A Coruña，所以我更愛稱阿科魯尼亞，這是一場在歐盟國之間的小週末小旅行，拿著居留證不用護照都能搭機過海關的跨國小出走，不但是一次無預期的小旅行，更是一次無事先做功課的小漫遊，帶著好奇的小眼睛揹上肩袋，逕自來到阿科魯尼亞。

　　遠眺，臨海的科魯尼亞港口區一整片鮮白亮眼的高樓窗景樓房，因著波光與玻璃折射，讚譽其鮮明清透的街景，被稱為玻璃之城。然其一格格的玻璃與窗櫺，成行成排的一格狀的玻璃窗景房舍，我私淑以為該把阿科魯尼亞稱為格子城，更為貼切吧。

　　格子城區裡，世界音樂節展會正在城內七個舞臺區，帶來世界各國民謠音樂與草根本土音樂團體的演出，一區一格同樣紛呈著一國一城的各樣的繽紛文化，如那一格格的文化窗口，引人遐想好奇，惹人心動觀看，亟欲渴求了解。

　　不禁讓人聯想起我旅居之國，德國杜塞道夫重要的攝影藝術代表大師安德烈亞斯·古斯基（Andreas Gursky, 1955-）於1993年拍攝後製出的重要攝影大作：巴黎蒙帕納斯線（Paris Montparnasse）那幅攝影巨作。古斯基在巴黎郊區拍攝之後，經過電腦的後製與修圖，無限複製與放大的那一格格的樓房窗景，早於1990年代就呈現出工業社會中高樓大廈中。櫛比鱗次上帝之眼的高樓窗影景觀群

像，一格格的窗景是一層層的公寓住宅，一格格的窗景是一戶戶的尋常人家，一格格的窗景正也是一家人的人生風景。

巨大的房舍，遠望成格，近望好奇不已。每一格中，繁衍了多少人們的愛恨情仇、大事小調、大悲苦情的鏡內故事，同樣勾人探索魅惑、好奇與想像，一格格窗景，一則則故事，一幕幕風景，一場場人生，跌宕起伏，上演不墜，我們隔窗窺探假想難以自抑。

是呀，我們都想偷窺人生，都愛刺探人情，於是各種書寫異鄉旅居的故事，大行其道。我們書寫的所思所想，從臺灣朋友眼中觀看我們的人生故事，又該是多少的偷窺欲望的滿足。如同在德國鄉居街邊走過，或許許多人都有那種印象，總有些德國臨街大嬸、阿嬤們對過往人家的觀看與注視，一雙雙眼睛對過往人家的打量與注視，或許無禮，也或許冒犯了，但那就是人性中好奇。

那我對法式生活的想像呢？對於法國近鄰的生活哲學與文化民族性的印象，由法國小說家、哲學教授妙莉葉・芭貝里（Muriel Barbery, 1969- ），於2006年撰寫的小說《刺蝟的優雅》（*L'élégance du hérisson*）此本書的書寫，與2008年被法國編劇兼導演蒙娜・阿夏雪（Mona Achache, 1981-）改編並拍攝為電影作品《刺蝟》（*Le hérisson*）於2009年上映。此部電影的拍攝，就滿足我對法式生活與文化的遐想，體現了我對法式中產階級居家生活情境的該有與不該有的文化理解。

影片主人翁為蕾妮・米歇爾（Renée Michel），是位法國中年寡居女性，雖然職業為看門人，卻是飽讀詩書的資深藝文愛好人士，有著獨特的品味與文化，藏身於門孔之後，隱身於每日收發信件的瑣事之中，不為人知，不被理解。幸好大樓住戶中，就有那麼一位愛探討哲學問題的十二歲芭洛瑪文青小女孩，以初生之犢的大無畏逕自去理解人生，認為人生如玻璃杯中的金魚，被圈養，被觀看，

被碰撞，卻無處可逃。她以法國人愛思考的哲學之眼，逕自拍攝解讀家人日常生活，直觀式獨白了父親、母親、姐姐的人生情境，直白獨斷地下註解。正好，家中父親是政治家，整日繁忙，政客爸爸對家庭的關心與協助遠遠不如對事業的關注，就連家中兩隻寵物愛貓都取名為「憲法」和「國會」，呼應了法國人生活中離不開政治討論的氛圍。芭諾瑪的母親，被塑造成喜歡和植物對話，也愛看心理醫生，哀嘆生活無趣的神經質的角色。其姐的庸碌被設定在處處指使芭諾瑪的日常命令中，因著芭洛瑪姐姐的信件處理問題，芭洛瑪和蕾妮有了直接的接觸。

原本被理解為躲在門縫裡看人的蕾妮，一位愛拿著攝影機拍攝日常卻想在十二歲生日自殺的少女，二人開始接觸與了解。透過芭洛瑪之眼，我們才看到蕾妮門後生活的豐富度，蕾妮在結束每日的工作之後，她會打開自己的品味之門，親近自身的小天地，閱讀成排的書籍，還有一隻名為列夫・托爾斯泰的貓咪相伴，煮一壺茶，邊品嚐著黑巧克力，邊細讀日本姹寂文化的《陰翳禮讚》（いんえいらいさん，是日本作家谷崎潤一郎（1886-1965）的隨筆作品，講究日本獨特的陰影／陰翳之美）一書。蕾妮的外貌、年齡與職業，乍看不起眼，也與精緻的法式精英文化扯不上邊。門外是庸碌無趣的看門工作，門內是細緻雅趣的布爾喬亞階級的文化品味。無人瞧見，無人的得知，無人欣賞，感謝十二歲芭洛瑪的敲門叩響，讓我們得知蕾妮門後的自我小天地；一如許多旅居海外的作家文友們，或許寄身在工作奔波之中，無人欣賞，無人理解，唯有回到家中，打開我們的興趣之門，以中文博覽群書書寫文字，那才是我們內心真正的優雅立身之道。

每個人從出生之始，就是步向死亡，生死之道，難以超脫，以死亡為終點的結果論來說人生確如金魚，一生寄身玻璃杯中，清

澈得見，衝撞一生，無聊至極。但是……但是……，就是有那個但是，我們都想在一生短暫的旅途中，或許達到些什麼，或許成就些什麼，或許完成些什麼。就是這些的渺小、未知、什麼的不同，讓我們有更多的追求與想望。我們不會像芭洛瑪那樣，每日從母親的安眠藥中偷藏一顆，覺得人生荒謬無趣，想在十二歲生日那天就自殺。反而是努力爭取，汲汲營營，努力過一生，或許是深藏於大海深處不被人理解的大鯨魚，或許是藏匿於湖畔羞澀害羞的大河馬，外表肥胖、醜陋，內在孤單、神祕，我們每個人都有面具，都在不自覺中的偽裝生活，但內心深處是否同樣渴望被人了解呢？

旅居海外的人，身處異鄉之中，是否也苦於現實之中，陷於異國異地文化的比較之中？家居門後的真實生活，也沒人知道、沒人關心。因語言、文化的不同，因階級、地位的差異，以比較之眼、攀比之心，逐漸地酸言酸語，流於尖酸刻薄的酸民之輩，言語如刺，話鋒如刀，我們逐漸變成了刺蝟而不自知。我們生活如片中芭洛瑪之姐，生活是一場持續的奮鬥史，只有摧毀別人（各種有形、無形的）獲得勝利我們才能滿足。

影片中蕾妮的日常，吸引了芭洛瑪的好奇，覺得她與一般看門人不一樣，對大多數來說蕾妮是渾身長刺的刺蝟。但對芭洛瑪來說，蕾妮門後是其藏身之所，無比豐富有趣。少女從偷窺到坐下來分享生活觀點，二人成了忘年之交，跨越階級、文化、服侍主僕之界，互相欣賞與了解。此外，還有位日本紳士小津格郎也覺得蕾妮與眾不同，小津格郎送她的俄國名著，她接受還是不接受呢？小津格郎代表著蕾妮不敢融入的仕紳文化階層，異國日本、高貴雅致、有錢有閒、高尚優雅的雅致生活，所以蕾妮無限地懷想與猶豫；她試圖寫了一封又一封的謝函，甚至最後還打算說不識字，看不懂文

學作品,最後蕾妮還是寫上簡短與得體的回函感謝。在小津格郎的欣賞眼光中,邀約共進晚餐,蕾妮也在芭洛瑪的鼓勵和清潔婦女友的協助之下,優雅變身。晚宴中得知二人共同欣賞的畫作掛飾,陳列展示的山脈與色彩,二人找到心靈契合的文化品味;只是看門人角色的中年寡婦蕾妮,確與旅居巴黎的日本仕紳小津格郎找到心靈共鳴之感,二人欣賞同樣的影片,喜歡同樣的書籍與色彩,也是共享相同的文化喜好。

但是……但是……,生活中就是有那個一個但是……。

「幸福的家庭都一樣,不幸的家庭卻各有不同」,蕾妮和小津格郎的後續故事還來不及譜寫,蕾妮就發生車禍身亡了。芭洛瑪這才真正地接觸死亡,了解死亡不是無所畏懼、無病呻吟,了解死亡是再也見不到所愛之人,了解人生不只是如金魚一樣,其實魚缸之外還有個不一樣的世界。生活中有每日的喜怒哀樂,有著許許多多的傷痕與困頓,生活總容易讓我們遍體鱗傷,而傷痕最終也會成為我們最強壯的養分。一如芳香四溢的東方美人茶,受到蠶蟲的嚙咬,受過傷而成就了獨一無二的蜜香滋味,生命傷痕而造就的甘甜美好。

或許我們也都是孤獨的刺蝟,只有頻率相同的人,才能看見彼此內心深處,不為人知的優雅。我們期待生命中出現小津格郎般,眼光獨特的賞識,能在不美麗的外表下看見獨特的靈魂和豐富的內涵。然而,這個世界刺蝟很多,而小津格郎太少了,我們習慣披上層層偽裝掩飾,逐漸成為刺蝟,害怕將真心交付而受傷害,不敢相信愛,不接受愛,我們不知覺成為了一隻隻刺蝟,也失去了優雅。

人間有滄桑,生命有悲歡,渺小如我也只能期許自己不斷地勇敢,懷抱愛,盡量愛,努力愛,在人生如棋的布局中,未知終點

在何處，我只能盡量地要求自己要優雅，盡量不冒失躁進，盡量不害怕比較，盡量溫潤人生滿懷善意，以從容之姿自由行走於異鄉國度，刺蝟之身，柔軟之心，優雅行事，我心足矣。

終點是我的起點

李筱筠

> 「我親愛的福爾克（Folco）：
>
> ……，如果我倆每日促膝而談一小時，你向我提出一直想問我的問題，我當場回覆你，告訴你這世間什麼對我而言很重要，講述關於我和我的家庭的故事，與你分享我的生命壯旅，你覺得如何？……趕緊回來吧！因為我想我剩餘的時間不多了，由你來安排執行細節，我會努力多活一段時間與你一起實現這項美好的計劃。
>
> 擁抱你　你的父親」

　　這段文字摘自2006年於義大利出版的回憶錄《終點是我的起點》（*La Fine e Mio Inizio*）的首頁，一封由患癌父親寫給兒子的信件。作者為義大利知名記者和作家提奇亞諾·坦尚尼（Tiziano Terzani, 1938-2004）。坦尚尼出生於義大利佛羅倫斯，曾擔任德國《明鏡週刊》（*der Spiegel*）亞洲特派員，是極少數見證二十世紀北越攻下南越首都西貢、金邊紅色高棉時期、柏林圍牆倒塌、蘇聯解體等重要歷史事件的西方記者。

　　由於坦尚尼生前不僅長年為德國《明鏡週刊》寫稿與西方讀者分享來自遠東的第一線觀察、提供亞洲視角，也曾在德國明鏡出版社出版書籍，因此回憶錄的德文版於隔年便在德國上市。德國導演喬·拜爾（Jo Baier, 1949-）非常喜歡這本回憶錄，決定將它改編成

電影。電影男主角設定為回憶錄作者，由享譽國際的已故瑞士演員布魯諾・岡茨（Bruno Ganz, 1941-2019）擔任。電影於2010年上映。

　　一本義大利原文回憶錄，出版六年後以一部德語發音的電影面世，此藝術轉譯過程在某種意義上何嘗不是一場起點與終點的辯證？

　　我在瑞士德語區某個地方圖書館偶然看到這部德語電影DVD，驚喜於片名自帶的東方哲學韻味，也好奇這位畢生致力於東西文化交流、旅遊經驗豐富的男主角，如何在其癌症末期回顧一生，而身為西方人的他會如何面對步步逼近的死神。

　　「東西文化交流」從中學時代便像磁石般吸引我。我曾在中學畢業紀念冊扉頁許下「環遊世界」的宏願。高中三年通過自學書寫英語信件，結交約二十位來自世界各地年齡相仿的筆友，開始了個人的東西文化交流。中學畢業後陸續學習六門國際語言，語言遂成我的另類信仰，深信人類能通過語言，不假他人主觀意識直接走進其他價值等同的文化，在文化現場窺探其他族群的生活內涵、精神文明與靈性世界，而這些文化宛若一面明鏡，讓人反思自身文化，重新審視文化脈絡裡生命與人的價值。

一、死亡

　　大楷毛筆緩緩畫圓，如此深具禪意的畫面為電影揭開序幕。東方對圓的詮釋橫向移植到西方的電影藝術令我特別驚豔。尚未回神，畫面已切換至義大利托斯卡納（Toscana）。處在癌症末期的坦尚尼辭世前幾個月與深愛他的妻子深居托斯卡納山區，如詩如畫的義大利鄉間風景成為坦尚尼死亡前的冥想靈地。

　　坦尚尼的兒子福爾克從父親信件知道父親餘日不多，特地辭掉工作前來托斯卡納陪伴父親。福爾克準備好錄音機和筆記本便展開與父親的每日對談。父親來到生命終點之際，歸返他的生命起點，

一道圓，畫出「終點是我的起點」的生命循環。

坦尚尼生命閱歷豐富，極具靈性，在印度喜馬拉雅山上的生活，使他對存在的本質、生命、死亡和來世有著深刻反思。坦尚尼承認死亡是生命的一部分，所有人最終必須面對死亡，因此須以開放的態度看待，而非恐懼或否認。坦尚尼對死亡的反思注入他的精神信仰，他相信輪迴，提及因果報應的觀念，談到為來世做好準備的重要性。

坦尚尼在與兒子對話時坦誠，生病的他即便有機會改變什麼卻並不想改變什麼，因當今世上已不存在能讓他感到好奇的人事物，反之，他希望能走往生命的彼岸一探究竟。由此可知，坦尚尼接受死亡並非一種消極的認命，而是一種將認知化為行動的召喚。他強調即使面對痛苦和無常也要充分活在當下並善用時間，同時保有對世間有大美的感恩與驚嘆，以優雅和尊嚴的姿態迎接死亡。

二、文化與生命體驗

導演將回憶錄改編成劇本，刻意保留回憶錄裡以父子對話的形式呈現坦尚尼豐富精彩的記者生涯。在兒子陪伴下坦尚尼每日一小時坐在庭院長椅上的細細回憶，宛若拼圖般將他浩瀚深邃的精神世界逐步勾勒出來，觀眾因能從中得知他一路蛻變成長實踐使命的過程。

1965年，坦尚尼短暫訪問香港期間萌生在中國生活的想法：「我在尋找西方世界的替代品，尋找不同的模式。」不久他獲得獎學金前往美國哥倫比亞大學求學，重點學習漢學和歷史。他在兩年多的學習期間為一份週報撰寫文章，內容涉及選舉、黑人、反對越南戰爭的抗議活動，包括馬丁・路德・金（Martin Luther King, Jr., 1929-1968）的暗殺事件。隨後他進入史丹福大學修習高級中文。

這段期間他對中國文化大革命感到好奇，堅信必須親自實地驗證他對中國社會文化的觀察和研究。「這就是為何我真的想去中國看一看。我非常好奇。身為一位記者，同時學習中文，這並非巧合。其他事對我來說不那麼重要。我想看看這個世界！」

　　坦尚尼在德國新聞雜誌《明鏡週刊》獲得在東南亞當自由記者的機會。1972年，他在新加坡開設《明鏡週刊》亞洲第一個辦事處。八年後坦尚尼設法在北京定居並成功開設《明鏡週刊》雜誌編輯部，因而成為西方雜誌在中國的第一位記者，領先《時代雜誌》（Time）和《新聞週刊》（Newsweek）。旅居中國期間共產黨多次對他進行監視。他以文字和影像記錄在中國境內旅遊的所見所聞，卻被共產黨逮捕並被指控從事反革命活動，在再教育營待一個月後被驅逐出境。在亞洲幾經輾轉，一度搬到印度德里，在那兒他有機會關注印度民主的發展和矛盾。

　　1996年，在經歷二十五年的職業生涯後坦尚尼結束與《明鏡週刊》的合作。尚坦尼不僅是一位具獨立精神與自由思想的記者，也特別重視第一線新聞報導的現場感與感情的傳遞。他曾說：「一個記者必須有某種傲慢，必須感到自由，獨立於任何權力之外。」身為新聞記者的他自我期許：「我想告訴人們他們看不到、聽不到、聞不到的東西。……如果你帶著情感與同理心講述自己經歷的事，你會把你的情感轉移給讀者。我很早就發現了這點。」

　　放下記者工作的隔年春天，他卻被診斷出癌症。他決定在古典西醫的基礎上以另類療法治癒自己，於是選擇在印度喜馬拉雅山一座佛教寺院隱居數月，全身心投入寫作、繪畫和治療。2003年，尚坦尼返回義大利托斯卡納山間小屋靜待死亡降臨。

三、父子關係

　　父子關係是電影另一條故事主線。雖坦尚尼須獨自面對死亡，但走向死亡的最後一段路程並不孤單，因臨終前有兒子每日相伴。通過兩人對話、共同的記憶和互動時迸發的衝突，觀眾不但能感受到父子關係存在傳統與現代間相互拉鋸而產生的張力，亦能看到父子關係的微妙之處。

　　坦尚尼是深具靈性的人，他重視傳統智慧，尋求與自然和諧相處。相比之下，福爾克對傳統信仰持懷疑態度，因他更注重現代生活的實用性。坦尚尼努力理解兒子的觀點，而福爾克對父親拒絕接受現代技術與便利設施感到無奈。然而，互相分享生命故事和經驗的過程逐漸縮減彼此間的差距，兩人進而理解尊重彼此的必要。

　　隨死神逼近，父子關係得以更深層發展。福爾克變得更加關注父親的需求，懂得更專注聆聽父親口述其生命歷程，也在父親接受癌症居家治療時提供相應的支援和陪伴。父親臨終前，兒子協助父親完成最後心願，陪伴拄著木棍的父親緩步爬坡前往住家附近的山頂。攻頂後，兒子隨父親盤腿而坐，兩人並肩欣賞雲起雲滅，俯視山下人間。父親不久辭世，火化後的骨灰由兒子帶回山頂。意念在捨得之間跳動，兒子最後高舉雙手放飛包著骨灰的紅色圍巾。一代精神巨人的身形頓時消散，隨風而逝。

四、電影價值

　　雖電影主題關乎死亡，基調卻不必然是憂傷悲慟的。據報導，觀眾對電影的反饋是正向積極的。電影因對坦尚尼看待死亡的感人描繪與演員的出色表演而受到讚賞。此外，觀眾對死亡、精神和文化多樣性等主題的探索也給予正面回應，認為這部電影發人深省，

鼓勵人們欣然接受活在當下的挑戰和隨之而來的樂趣。而評論家則對電影優美的攝影畫面及對坦尚尼回憶錄的巧妙改編印象深刻。由於電影成功抓住坦尚尼回憶錄的精神，故事的深度內涵得以在銀幕上展現出來。

　　觀眾可從此部電影獲得幾個重要啟示：第一個啟示是接受死亡的必然性。電影強調學習豁朗接受自己的死亡，鼓勵我們以開放好奇的態度看待死亡，而非逃避；通過接受死亡讓自己更有意識活在當下，欣賞生命之豐美。第二個啟示是故事的力量。在整部影片中坦尚尼分享了他的生活故事和生命反思，提供他對世界的看法與見解；這部影片強調故事的力量，它是分享智慧、建立連結和激勵他人的方式。第三個啟示是與自然和諧相處。坦尚尼致力於與自然和諧相處，尊重大自然的本質，他的態度提醒為後代子孫保護生態環境的急迫性與必要性。第四個啟示是愛要及時。兒子福爾克毅然辭掉工作，回到年輕人口嚴重流失的義大利托斯卡納偏遠鄉村陪伴癌症末期的父親，陪伴期間以錄音機記錄父親口述歷史而後將之轉為文字。父親離世後在人間留下一本融合東西方生命智慧之書，文字間流轉著父子兩人對彼此不息的愛。

　　總的來說，《終點是我的起點》不僅是部感人至深的電影，導演更通過對生命、死亡和人類社會的深刻探討，以及鼓勵人們在多樣化的複雜世界尋求彼此理解和相互聯繫的呼籲，向坦尚尼的精神與心靈致敬。斯人已逝，慈音未遠。

真情無價

倪娜

「每個贗品都隱藏著某些真實，而一個不經意的筆觸就會流露出造假者的真實情感，使得造假者不可避免地出賣自己。」

　　一連看了兩遍電影《The best Offer》（中文翻譯為《最佳出價》），才看懂導演的良苦用心、真實意圖，了解到柏林電影獎與威尼斯電影獎的各有千秋、不同魅力；可見導演的功力不可低估，吸人眼球的不僅是繪畫藝術帶給人的養心悅目，濃郁的義大利風情，而且引發人性情感、社會倫理道德等諸多思考。

　　導演如同牽扯木偶線的魔術師，讓觀眾跟著電影鏡頭走進故事裡，技巧嫻熟，遊刃有餘，一個個打結的懸念，又如做了一場噩夢，閉幕時分，大夢醒後對現實社會的反省，後知後覺，耐人尋味。原來電影不僅能夠幫助觀眾做夢、圓夢，也能夢碎一地，一地雞毛，不得不說這是一部融浪漫與懸疑於一體的優秀文藝大片，極大地滿足了觀眾好奇心理，一次感官享受的體驗之旅。

　　有關詐騙的故事屢見不鮮，但在我的認知裡，恐怕還沒有超過《最佳出價》的天花板，導演如此縝密、別出心裁地策畫，騙局如此燒腦、情惑迷濛，騙子如此年輕，作為觀眾置身於逼真的故事情節中。

　　不由感嘆：如今什麼都可能發生，正所謂當下是贏家的社會，英雄不論出處，哪有什麼對錯可言，也足以說明導演熟知社會和了

解人性。

　　電影中的男主角佛吉爾，出入非富即貴的拍賣會上，典型的成功人士的代表，除了西裝革履的西裝、領帶，手套成為出鏡的醒目標配。與其說潔癖是他與外界的隔閡產生的隔膜，不如說他不願意與普羅大眾接觸，排斥融入其中。

　　在理髮店染過頭髮，可以看出他並不年輕，一個人坐在飯店被人服務，都離不開高檔品味的養尊處優，就連端放在他面前的生日蛋糕都未帶給他意外驚喜。孤獨一人的生日難免寂寞，待一根蠟燭燃盡，他才果斷說道：「我的生日是明天。」於是棄蛋糕離席而去。

　　一個不願意接觸外界、不善於與人打交道的人，一個執著職業操守、做事有條不紊的人，一個拍賣會上的頂級拍賣師、超級富翁，一個絕望、孤傲冷漠在臉上的怪癖老人。

　　而他精緻的、清心寡欲的生活，從早起戴上手套時開始。

　　深居簡出的佛吉爾，推開豪華住宅的密碼門，密室裡收藏三面牆名貴的女肖像畫，才知道他又是一個多情的情聖，忠誠愛情，活在柏拉圖式的情虐中，終於暴露了他的些許隱私——一生未婚，鑽石王老五、童男子，但他並不缺少鍾情的戀人。

　　拍賣會上他報出的最後價格，總是落在一個手拿望遠鏡、白鬍子的老朋友身上，眼神中露出他們的配合和不為人知私下的交易。這個人與他究竟是什麼關係？扮演著什麼角色呢？黑幕就此拉開。

　　墨守成規、平靜的生活，突然地一天被一個不認識的女人打亂。

　　一個名叫克萊爾的小姐打來電話以後，他如一條大魚被這個年輕女人緊緊抓住，並以拍賣家具找他幫忙。

　　奇葩的是克萊爾小姐身患恐懼症，連為她服務的傭人都未曾見過她的真面容。時長兩小時的電影演了一半過後，還在被荒廢的幾棟舊房子和院子裡捉迷藏，這時他才第一次偷窺到她的天生麗質，

正是他傾心的對象，便再也掩飾不住老牛吃嫩草的貪婪和欲望。

　　他倆好似性格上的同質，由被動到主動，克萊爾小姐總是怕上當受騙，怕被人欺負、傷害的可憐蟲面目出現，對一個年輕漂亮女人心生同情憐憫而產生好感。

　　克萊爾先是故意激怒他，後又是賠禮道歉緩和，只談感情不談錢，與之玩失蹤，引蛇出洞。看到這裡以為是小姐耍脾氣吧，不想卻步步暗藏殺機，不相關的人和事走進鏡頭，到了最後都有交代。

　　感情戰勝理智，演繹著情感升溫，炙熱到了非結婚不可的程度。

　　騙局一步一步得逞的驚心動魄過程，令人意想不到的結局大為反轉。

　　劇組為了拍電影租房租地，多次搬進搬出，名正言順，被愛情燒昏頭腦的佛吉爾竟然渾然不知，就連他經常出入的酒館，似乎人人都知曉的事情，他竟然油鹽不進，如果他稍微留意都不會發生後來的結果。

　　原來接觸他的身邊人都是劇組的演員，事先安排好的騙子，合夥詐騙名畫失竊案大片。拍賣會上的老朋友、老雇主、值得信任的年輕小伙，以及他的女友、女主角的僕人等等的扮演者，以及後來的一夜情、被黑社會暴徒雨中暴打，克萊爾雨中施救等都是劇情需要，精心預先設計的一場電影劇本。

　　電影開始對佛吉爾的傲慢、待人接物的粗暴無禮，心生厭惡，對克萊爾則賦予同情憐憫。幫助一個落寞的富家大小姐處理變賣老宅收藏，心甘情願，以至於後來的奮不顧身，飛蛾撲火地壯烈，為了一份不確定的愛情而辭職，傾家蕩產，什麼都沒有賣掉，卻把自己一輩子積蓄財富全部搭進去，一切化作虛無。

　　轉而又把同情給了佛吉爾，高富帥，美白甜，英雄難過美人關，人性使然。久經疆場不敗老將，老了卻深陷感情的漩渦裡不能

自拔，感慨人生早晚都躲不過感情一關，為情所惑，為愛埋單。

住進醫院搶救，夢回現實，清醒後的他並沒有實施報復，因為相信愛情承諾，真是「當事者迷，旁觀者清」，愛情讓人糊塗、愚蠢，到荒謬，不可思議。

世上本沒有平白無故的愛恨，愛情是一場浪漫、靠不住、不能當真的虛幻，無論學富五車、腰纏萬貫，還是窮困潦倒，都可能被愛情俘擄、召喚，因為愛情總是以最美好的面目出現，讓人迷惑如食鴉片，自我沉淪，身不由己，人與動物的最大區別。

他值得人同情，從小沒有父母，在修道院長大的窮苦孩子出身，雖然現在貴為富豪，物質、精神什麼都不缺，甚至躋身一般人達不到的富貴階層，令人仰慕尊敬之外，難免不產生嫉妒、仇恨。

看到這裡大概也會幸災樂禍了，相信惡有惡報，憑什麼大家不一樣，本該公平合理，被他打破常規，往日即使不合理，一切有序變得無序，就是他的錯，咎由自取。

的確，一夜暴富的佛吉爾靠收藏女性畫作寄託自己的情感，得朋友的配合，都是在不正常、不公平的競拍渠道獲得的不義之財，以贗品競拍的低價買到的高不可攀的真品，長期霸占強拍交易，混淆搞亂古董市場。

劇中處處留下隱喻和諷刺，陸續散落在地下室的生鏽齒輪、軸承被他比喻成自己：組合的機器，總是缺點什麼。面目可憎的機器人的最後出現，一步一步陷入的陷阱，他就是那個被人操控、零件組合成的那個機器人。洗劫一空的室內，留下機器人的錄音，一個一個零件拼湊成的殘缺機器人，讓機器人還原醜陋諷刺現實的殘酷和無情。

劇中經典臺詞：「每個贗品都隱藏著某些真實，而一個不經意的筆觸就會流露出造假者的真實情感，使得造假者不可避免地出賣

自己。」

　　他是高級飯店的座上賓、拍賣場上財富雲集的頂級操盤手，慧眼辨識真假無人比肩。不得不說，後生可畏，竟然把這麼一個老謀深算、玩弄欺騙他人的拍賣大師都玩得啞口無言、無話可說，最後到了有證據卻不能報案的境地，可謂玩火自焚，罪有應得的報復和懲罰。

　　在警局門前徘徊良久，但他並沒有打算報案，即使用全部財產換來愛情也是值得的，因為他們曾經相愛過，至少那一刻是真心的就值得。他被愛情喚醒，喚回良知，不再追究不義之財，物歸原主，孰是孰非，需要觀眾自己做出對錯的評判吧。

　　他一如既往，信守諾言，遠道來到布拉格，尋找到那家名叫「日日與夜夜」的餐廳，癡情地眼巴巴地等有情人回來，因為克萊爾曾經對他說過：「如果以後發生了什麼，我都是愛你的。」

　　這樣說來，愛情的誘惑又如硬幣的兩面，既能拯救一個人，也能毀滅一個人。一個願打，一個願挨，愛情的至高境界就是劉震雲的那句：「一句頂一萬句。」

　　什麼都可能是贗品，包括贗品的本身也是真品，因為製作的過程無滲入個人的真性情，不小心或有意融入個人的標記和符號。

　　他既是物質利益的犧牲者，也是精神層面的獲得者、醒悟者，也許這就是愛邏輯、愛的拯救、靈魂的救贖，只要心甘情願，就是最佳出價；命運由不得自己掌控，但是懂得自己的獨一無二，自己拍賣自己才是最高出價。

　　端坐在鐘錶博物館一樣的餐廳裡，隨著數不清鐘擺的機械擺動，「叮咚」聲四起，讓時間來解決一切的過往。人總是喜歡選擇性地記憶，幻想美好，無論克萊爾出不出現，這是他活下去的最後夢想。那樣執迷不悟，生命力就是這樣在歲月中頑強又脆弱，留下

最後的期待、得失缺憾，為人生畫上不完美的句號。

　　此片由義大利導演朱賽貝‧托納多雷（Giuseppe Tornatore, 1956-）編劇與執導，是他繼《海上鋼琴師》之後，再次榮獲義大利電影金像獎最佳影片、義大利電影金像獎最佳導演，劇中男女主角分別由傑弗里‧拉什（Geoffrey Rush, 1951-）、吉姆‧斯特吉斯（Jim Sturgess, 1978-）和希薇亞‧荷克絲（Sylvia Hoeks , 1983-）扮演。

《出租車》裡的小故事大人生

黃雨欣

「這是什麼？」

「嗯……」

「前面這臺機器是什麼？」

這就是伊朗影片《出租車》（*Taxi*）一開始的畫外音。

在伊朗德黑蘭的街頭，一輛又一輛淺黃色的出租車穿梭而過，伴隨著一陣輕快婉轉的伊朗音樂，鏡頭搖向了其中一輛出租車裡問話的男子，這是一個身穿藍格子襯衫、脖子上戴著一根大粗銀鍊子的年輕人。健碩又健談的年輕人不停地詢問出租車司機架在車窗前的儀器是什麼，司機的聲音在鏡頭外含混其詞，年輕人就自說自話起來：「一定是防盜裝置，我的工作就和防盜有關，你可得看好你的車，前兩天我的親戚出門上班時才發現，他的四個車輪子都被人換成了磚頭！這些人連破車都偷，如果我是總統，一定處死幾個小偷殺雞給猴看！」「處死？您這是草菅人命！那些人可能是走投無路了才會去偷。」反駁的是拼車同行的一位戴著黑頭巾的女士。接下來兩個人因伊朗律法對小偷的懲戒度意見不合，在這輛行駛的出租車裡發生了激烈又不失分寸的爭吵。爭吵中，觀眾了解到，戴頭巾的女士是一位天天給孩子們講童話故事的教師，男的自稱是無業遊民，臨下車前負氣地說：「我也許就是小偷，但我絕不會偷老師，也不會偷出租車司機，更不會沒有底線地偷窮人的破車輪胎！」

當這兩位各抒己見的乘客先後下車後，這輛出租車的司機才露出廬山真面目，隨之觀眾席上發出了會心的笑聲。

這是在2015年的第六十五屆柏林電影節上，由伊朗導演賈法‧帕納西（Jafar Panahi, 1960-）執導並主演的《出租車》的首映式，也是當屆柏林電影節上最先和媒體與觀眾見面的影片。在銀幕上，導演帕納西以出租車司機的形象一出現，觀眾就報以善意笑聲。在喜歡帕納西的觀眾心裡，此時的導演不一定是在扮演一名出租司機，開出租，很可能真的就是他目前的生存方式，因為大家知道他的處境：在伊朗政府眼裡，帕納西可謂是個離經叛道的異見人士，他在伊朗綠色革命中支持改革派領袖穆薩維（Mir Hossein Mousavi, 1942-），因參加在示威中遇害的伊朗十六歲少女內達‧阿加‧索爾坦（Neda Agha-Soltan, 1983-2009）的葬禮遭到短暫拘留。從那以後，一直到今天，帕納西就不停地重複被關押、被軟禁、被釋放，又被關押的經歷。即使2013年帕納西在伊朗總統哈桑‧魯哈尼（Hassan Rouhani, 1948-）的同意下被釋放後，伊朗政府仍然堅持在二十年以內禁止他製作或拍攝電影、編寫劇本，禁止接受任何媒體訪問以及離開國境。最匪夷所思的是，在他被釋放九年後的2022年7月21日，伊朗司法部又宣布將帕納西重新送往監獄，繼續服2010年判處的六年有期徒刑，罪名仍然是「危害國家安全」、「實施反對伊斯蘭共和國的宣傳」。帕納西的遭遇早就引起了國際影壇的關注，伊朗司法機關對他的荒唐判決遭到了許多人權組織、歐美國家的政府以及伊朗和各國電影人的反對和批評。

《出租車》這部影片的片長僅僅八十二分鐘，可謂是當屆柏林電影節放映時間最短的參賽影片，道具也不過就是貫穿影片那輛極其普通的出租車，場景大部分是車裡，偶爾是這輛出租車載著乘客路過德黑蘭的某個街道。從搖曳不定的鏡頭裡和不甚清晰的畫面就

能判斷出，這也是當屆所有參賽單元中成本最低的影片；而恰恰是這部影片，卻呈現給觀眾一個當今伊朗的社會大背景。

從形形色色的乘客和開出租車的帕納西導演的交流中，以及乘客與乘客之間的對話裡，觀眾會不知不覺地了解到他們賴以生存的環境中大量的資訊。

觀眾還在回味女教師和年輕人的爭論時，思路猛然被從外面硬塞進來的一對夫婦打斷。只見丈夫滿臉鮮血，奄奄一息，妻子抱著丈夫流血不止的頭顱哭天搶地，丈夫因騎摩托沒戴頭盔被撞傷了。好在重傷的丈夫頭腦還算清晰，就要求帕納西和同行的乘客用手機視頻錄下他的遺囑。遺囑中，他擔心自己死後，按照伊斯蘭歧視婦女的法律，他的財產會被幾個兄弟瓜分，他的妻子將露宿街頭，所以，受傷男子堅持把財產全部留給愛妻。當出租車開到醫院，醫護人員擡走丈夫後，那位被黑袍包裹著的妻子哭嚷著追隨過去，轉而又哭嚷著跑出來，原來她還想著回來付車費。帕納西不但沒有收她的錢，還留下了自己的電話號碼，並許諾一定替她保存好錄有遺囑的視頻。看到這裡，我的感情很復雜，不知是該為她丈夫的生死懸著心，還是為伊朗普通人悲苦中的善良和理解而感慨。

出租車繼續行駛在德黑蘭的街頭……

一路上，帕納西的「出租車」讓我們見識了許許多多諸如此類的人和事，在這些人隨意無慮的言談舉止中，伊朗的宗教信仰、法律、文化、政治、經濟等等社會問題躍然在這輛小小的出租車裡。這部電影反映的主題雖然沉甸甸的，但帕納西的表現風格一如既往地幽默加嘲諷，就像在那位重傷的丈夫下車後，盜版光盤小販擔心地問道：「那個男人，會死嗎？」帕納西面帶微笑，不緊不慢地回答：「他只是被嚇著了，別擔心，他會活過來的，而且活得好著呢！」這句話，不僅僅是幽那個重傷的男人一默，也是幽他自己一

默，更是幽伊朗社會一默。這是帕納西以積極陽光的心態對多舛命運的嘲諷和抗爭。

帕納西在途中到電影學校接小姪女放學，機靈聰明又童言無忌的小姪女為了完成老師留的攝影作業，一路上用她的數碼相機采風。她給叔叔朗讀筆記本上記錄的攝影作業要遵守的規則：女性必須佩戴面紗、男女不得有任何接觸、不能表現悲慘的生活以及暴力的鏡頭、正面角色禁止佩戴領帶也禁止使用波斯語姓氏……。帕納西打斷小姪女：「我兒時的朋友，就是剛才請你喝冰咖啡的叔叔，算是正面人物嗎？」小姪女說：「當然是啊！」帕納西反問道：「可他卻佩戴領帶，也有著波斯語的姓氏。」小姪女陷入了深深的困惑。《出租車》就是這樣一部影片，情節簡單到家長裡短，細微瑣碎中卻處處飽含深意，令人回味無窮。

最令人稱道的還是影片的結尾，當觀眾逐漸適應了在充滿帕納西式的黑色幽默中感受伊朗沉重的社會命題時，影片猛然間在一片黑暗中戛然而止了，只有刺穿耳膜的畫外音告訴觀眾此時發生了什麼。愣怔後，隨之恍然大悟，原來如此，原來如此啊！這樣的結尾，出人意料又意料之中，不由得令人嘖嘖稱奇。

《出租車》作為第六十五屆柏林電影節開幕後最先放映的參賽影片，由於導演帕納西本人不能出國，為了保護參演人員，片中所有演員都是匿名演出；所以，參賽影片裡，只有《出租車》在展映當天，沒有攝影記者的閃光燈圍繞，沒有新聞記者的圍追堵截，有的只是觀眾的交口稱讚、津津樂道；閉幕式上，《出租車》作為第六十五屆柏林電影節的金熊得主，聚光燈下，眾人矚目的領獎臺上，沒有導演的感言，沒有片中的群星爭豔，只有扮演姪女的小女孩賽伊迪（Saeidi，生活中也是導演賈法·帕納西的姪女），用她單薄稚嫩的小手把金熊使勁兒地往高舉，往高舉，哭得難以自制，觀

眾的掌聲、歡呼聲裡也混著淚水……

帕納西的《出租車》，令人明白一個道理：原來好電影不必要求大場景、大製作，也不必一擲千金地邀請大腕演員撐場面；大千世界、人生百態，就濃縮在一輛空間狹小的出租車裡，就展現在帕納西導演支在出租車方向盤前搖晃的鏡頭裡。同時，《出租車》也告訴我們，被圈圍的僅僅是藝術家的身體，政治迫害怎能禁錮住海闊天空的藝術思維？帕納西索性把出租車當成流動的攝影棚，把隨時上車下車的乘客當作了主演——芸芸眾生，難道不就是社會大舞臺的主演嗎？

在國際影壇上，伊朗導演帕納西的個人傳奇經歷和他的電影創作成就尤為令人關注。這位集電影導演、編劇、製片人和剪輯師於一身的伊朗新浪潮電影運動的代表人物出生於1960年7月，畢業於伊朗德黑蘭影視學院，曾擔任電影大師阿巴斯·奇亞洛斯塔米（Abbas Kiarostami, 1940-2016）的助理導演。1995年，他執導的首部作品《白汽球》（*The White Balloon*）就贏得了坎城電影節金攝影機獎。1997年，他的第二部作品《誰能帶我回家》（*The Mirror*）又贏得了瑞士盧加諾影展金豹獎和紐約影評人協會最佳外語片獎。2000年，他的第三部作品《生命的圓圈》（*The Circle*）描寫伊朗社會對女性的歧視與壓迫，獲得了威尼斯影展金獅獎和費比西影評人獎；2003年的《血染的黃金》（*Crimson Gold*）贏得戛納電影節一種關注單元評審團大獎。2006年作品《越位》（*Offside*）獲得了最佳導演銀熊獎。2015年作品《出租車》（*Taxi*）贏得第六十五屆柏林影展金熊獎。2018年，帕納西憑藉《伊朗三面戲劇人生》（*Three Faces*）獲得了戛納電影節最佳劇本獎，但他無法離開伊朗參加頒獎禮，由他的女兒索爾瑪佐（Solmaz Panahi）代表他領獎。

更為傳奇的是，2010年3月帕納西以「危害國家」和「抹黑政

府」罪被逮捕，就在等待判決期間，他又冒著風險以記錄日常生活的方式拍攝了一部影片《這不是一部電影》（*This Is Not a Film*）；該片記錄了他自己被逮捕、受審的過程，然後拷貝到隨身碟中藏到蛋糕裡被偷偷帶出境外，通過這種特殊的方式參加了第六十四屆戛納電影節的展映，並獲得「導演雙週」終身成就獎——金馬車獎。2013年2月，帕納西與坎布齊亞・帕托維（Kambuzia Partovi, 1955-2020）聯合執導的《閉幕》（*Closed Curtain*）再次榮獲第六十三屆柏林電影節銀熊獎。

帕納西電影的主題充滿了對女性和社會問題的關注，即使多次身陷囹圄仍癡心不改。他對社會弱勢群體發自內心的悲憫和關懷令人動容，面對伊朗當局的政治迫害頑強抗爭，誓把牢底坐穿的堅韌更是令人敬佩。他就是魯迅先生筆下的真猛士，敢於直面慘淡的人生，敢於正視淋漓的鮮血。他以他的電影為武器，無所畏懼地挑戰傳統的沉痾，這是怎樣的哀痛者和幸福者！

——部分曾刊載於德國《華商報》

《五十度灰》
——柏林電影節的隱祕贏家

楊悅

　　2015年2月5日至15日，德國最具有影響力的文化活動之一——第六十五屆柏林國際電影節在首都柏林隆重舉行。在歷時十一天的電影盛宴中，觀眾將欣賞到四百部參展影片，它們中的大多數屬於全球首映或歐洲首映。將有十九部影片參加該電影節最高獎項金熊獎的角逐，其中包括中國導演姜文的《一步之遙》。而最受矚目的影片，非《五十度灰》（英語：《Fifty Shades of Grey》，又名《格雷的五十道陰影》）莫屬。

　　這部改編自英國女作家E・L・詹姆斯（E. L. James, 1963- ）同名情色小說的重磅電影，未映先熱。電影的大出風頭，究其根源，在於其原著的驚世駭俗。小說自2011年問世以來，迅速登上各國暢銷書榜首，超過《哈利波特》系列，成為歷史上銷售最快的紙質書籍。

　　這部現今頭號熱門情色小說系列《格雷的五十道陰影》三部曲，講述了一位女大學畢業生安娜斯塔西婭・斯蒂爾（Anastasia Stelle）和一位商業巨子克里斯蒂安・格雷（Christian Grey）之間的糾纏關係。這部書以露骨的情色描寫和涉及虐戀的激情性遊戲而引起廣泛爭議。

　　當年閨蜜從加拿大打電話給我，稱不妨好好讀讀這本書。她讀的是英文原版，而德語版屆時也已經面世。於是，閒聊時跟先生提

起，想與時俱進，看看最熱賣的暢銷書究竟如何。幾天後，三本厚厚的德文版《格雷的陰影》（*Shades of Grey*）擺在了我的面前。三部曲的副標題分別是：《geheimes Verlangen》（《隱祕的索取》）、《gefährliche Liebe》（《危險的愛情》）和《befreite Lust》（《放縱的欲望》）。

筆名為E. L. James的女作家現居倫敦，是兩位孩子的媽媽，成名之前是倫敦一家電視臺的雇員。她的原名為《五十度灰》的三部曲於2011年在澳大利亞低調出版。獨具慧眼的出版社是一家名不見經傳的小型出版社。這部書注定是一個傳奇，而它最初的熱銷僅僅依靠讀者之間的口口相傳。如今這套書不僅成為全世界最暢銷的書籍，而且，其電影版權被好萊塢以過億的重金買下。其全球首映式，於2月11日在柏林電影節上風光舉行。2月12日在全球同步上映，成為2015年情人節最受追捧的影片。僅僅在德國，就預售了十萬張電影票。其風頭之勁，勢頭之猛，無影片可與其爭鋒。

遺憾的是，當初我興沖沖地捧卷閱讀，剛看到男女主人翁第一次見面，開始眉來眼去的那幾頁，就掩卷而逃了。還埋怨買書人，怎麼一下子就買三本，不能一本一本地買嗎？糟蹋錢不是！送書人大咧咧地反唇相譏：「早就知道這書不是你的菜，不想打擊你罷了。看來啊，你對自己了解還不夠。你想想看啊，偌大個電影院，大家看《007》，莫不看得酣暢淋漓，就你一個人在我旁邊呼呼大睡。我都怕被人瞧見笑話你。你這樣的野蠻女友，怎麼可能忍受得了喜歡擺布和控制女人的男人呢。」他並沒有翻過一頁，對內容的一知半解來源於鋪天滿地的暢銷書宣傳語。

其實，錯也。不是內容不吸引，也非男女主人翁討人嫌，才只看了個開頭而已，還無從評說。而是行文的風格、講述的節奏、文字的畫面感，不符合我個人的審美習慣而已。這樣坦白地講，對

作者有不恭之嫌，對喜愛此書的讀者有拉仇恨之虞。但，要麼不說話，要麼說實話。寫到這裡，就只能有一說一了，不帶褒貶。一本書沒有從頭至尾讀完過，就沒有資格充當書評家。僅僅是個人閱讀愛好的差異。就好像有人喜歡讀赫塞（Hermann Karl Hesse, 1877-1962）和遲子建（1964-），而有人喜歡讀里爾克（Rainer Maria Rilke, 1875-1926）和莫言（1955-）一樣。

有的小說是用來閱讀的，字字珠璣，回味無窮。而有的小說，則更適合於拍成電影，俊男美女，悅目提神。

對我來講，《五十度灰》，屬於後者。

無所謂你個人偏好如何，都不得不承認一個事實，就是：無論其小說，還是電影，都轟動無比，用「席捲世界」來形容不為過。格雷，在德國，儼然已成為「性感、性虐、性遊戲和性用品」的代名詞。不讀此書、不看此片都無妨，格雷無孔不入，連泰迪熊都有了格雷版。在西方社會，不知道格雷鼎鼎大名的人可能寥寥無幾。這就是一種全球性的大眾行為、從眾行為，或曰娛樂現象，甚或文化現象。書籍和影片的廣泛傳播，帶動了一個產業的迅速發展，就是情趣用品產業，與之相關的配套產品大賣特賣。所以稱《五十度灰》為全球現象級影片不為過。

自《五十度灰》在德國面世以來，報刊、雜誌、訪談、電視以及各類網站，無所謂受眾是誰（當然未成年人除外），好像不談論、不閒篇、不引申、不八卦格雷和安娜斯塔西婭，就無法立足於媒體和網路，就無顏見江東父老一般。嗯，沒錯，《五十度灰》，就這麼潮，這麼火，這麼風裡浪尖，讓人不得不跟著瞎掰幾句，就像我此刻所做的那樣。哪怕沒有讀過全文，沒有看過電影。沒吃過豬肉，還沒見過豬跑啊。就這個意思。

特別是眼前當下，電影正在如火如荼地上映，柏林電影節還沒

有落下帷幕。只要生活在德國，隨你翻開任何一本雜誌，登上任何一家網站，有文字的地方就有格雷，有映像的角落就有安娜。

德國著名的《法蘭克福環球報》（*Frankfurter Rundschau*）這樣評論該書：「這本《格雷的陰影》，讓上百萬的女性，能夠開放地、沒有羞恥感地去談論她們的性願望，這是一件令人感到高興的事情。」有關該書的評論數不勝數，不勝枚舉。但論及此書對於女性讀者的正面意義，該報的評論可謂言簡意賅，畫龍點睛，一句抵萬句。

說起在德國家喻戶曉的《法蘭克福環球報》，我曾經與它無意中結緣。1987年，我在川外德語系念大二。這一年，我參加了全國外語院校的德語寫作比賽，有幸獲獎，並受邀赴上海領獎，現場用德語誦讀該文。身為德國語言文學教授的雙親為我感到驕傲。父親說，這比他自己翻譯出版《少年維特的煩惱》和獲得洪堡獎學金更令他高興和自豪。他們事先都沒有讀過我的文章。那時候，芳年十八的我年少氣盛，不屑於讓父母插嘴。還因為，書寫的是讓自己最為傷心難過的一段往事，不願意對父母舊事重提，讓他們心疼和擔心。評委會由六位中外德語教師組成，主席是一位來自德國的老太太，當時在上海同濟大學任教。她讀了我抒發懷念祖母之情的文章後，淚眼婆娑，感慨萬千。文章勾起了她對自己早已逝去的祖母的懷念。據說是這位老太太力保我獲獎。之後，她不僅將拙文推薦給了當時中國發行的德文雜誌《China im Aufbau》（《成長中的中國》）上發表，還將此文舉薦到了萬里之遙的故鄉德國。上個世紀的八十年代，沒有互聯網，也沒有電子郵件，鴻雁傳書全憑郵寄。當年的我酷愛集郵，猶記得一封寄往德國的航空信，需要貼足六毛錢的郵票。就這樣，這位素不相識，如今我早已忘記其容顏和姓名的德國老人，千里迢迢將一個中國女大學生的德語文章郵寄到了德

國，發表在了《法蘭克福環球報》的副刊上。

德國記者專程採訪了該片女主角安娜斯塔西婭（Anastasia，以下簡稱安娜）的扮演者、二十五歲的達科塔・約翰遜（Dakotar Johnson, 1989- ）。這位好萊塢著名影視之家的後代，因為這部大尺度的情色影片一炮而紅，一躍而為二十一世紀的新一代性感女神。女神目前沒有男友，拍起床戲來壓力稍輕。談起對未來男友的要求，格雷類型的還真入不了女神的法眼。她夢中的白馬王子，既不要像格雷那樣，有著不為人知的陰暗過往、神祕而迷死人；更不要有如格雷般的強烈掌控欲、玩轉SM、性感而撩死人。她心目中的理想男子，首先應該幽默而友善。情人節的時候，他無須送花、送巧克力，而是心甘情願地君子進庖廚，親力親為替女神調製羹湯。多麼聰明而入世的女子。遙想自己當年遠離父母到德國，自覺自願積極學做香噴噴的蘋果蛋糕和榛子蛋糕。更被當時的男友、現在的夫君哄騙著，手把手教會了做飯炒菜，還美其名曰：教嬌小姐懂得生活的真諦。

有其父有其女，達科塔・約翰遜的父親是好萊塢的著名影星唐・約翰遜（Don Johnson, 1949- ）。這位六十五歲的父親，對掌上明珠找尋伴侶的忠告是：找一個百分之百尊重你的男人。這位父親的口頭禪是，要想幸福地廝守終生，僅僅談戀愛是不夠的。女神談起自己的父親，滿臉的信賴與自豪：「每次有男性朋友上門，父親都故意擺出一副如臨大敵的架勢，好像把我看管得非常嚴格。其實呢，他對我非常寬鬆，我的朋友們都覺得他酷極了。」

也許僅僅是為了避免達科塔・約翰遜的尷尬和困窘，其影星父母和影星祖母都宣稱，他們不會看該片。達科塔說，有關《五十度灰》的拍攝，她一句都沒有跟母親談起過，因為母女倆有足夠多的其他好笑好玩的話題可談可笑。拍攝前，她閱讀了三部曲中的第一

部，常常忍不住嚥口水，心裡直犯嘀咕「：啊，真夠勁道的！」於是有那麼一絲絲躊躇與顧慮。「嗯，有些場景也太出格了點！」她時常忍不住想。

但走出明星父母和明星祖母的耀眼光環的強烈渴望，和希望自己在眾人眼裡，不再僅僅只是一位長相漂亮的星二代和星三代，而是作為一位能夠憑藉自身實力而躋身好萊塢的女演員，達科塔・約翰遜克服了在世人面前褪下衣衫的羞澀，接下了多少女星夢寐以求的安娜這個角色。這是一個注定會給觀眾留下深刻印象的女一號角色，因為這是一部注定會擁有巨大票房號召力的影片。不僅因為這部小說風靡全球，也因為安娜的性格頗具魅力。為了更好地理解和出演安娜這一角色，達科塔・約翰遜在拍攝的過程中，讀完了另外的兩本《格雷的陰影》。

《五十度灰》中的女主角安娜斯塔西婭究竟是怎樣的一位女子呢？見仁見智。有評論稱，安娜是一位格外自信、自尊、自愛的女子，遠非某些女人可比。有些女人，一談戀愛就昏了頭，衣著打扮全看男友的臉色，一言一行唯男友馬首是瞻，失去了自己。而安娜，她永遠都在做她自己。也許，這就是這部暢銷書在西方社會如此受眾多女讀者追捧的原因之一吧。也難怪達科塔・約翰遜會說，拍完此片後，她比以前更為自信了。

柏林電影節主席迪特・考斯里克（Dieter Kosslick, 1948-）先生認為，該片一定會大熱，票房會大賣，投資商會賺得盆滿缽滿。這種說法僅僅是指電影受歡迎的程度，受大眾媒體和廣大觀眾的熱捧，不等同於會受柏林電影節評委的青睞，更不等同於意指《五十度灰》可能獲大獎。稍稍了解柏林電影節歷史的觀眾心裡都明白，哪怕一隻小銀熊呢，如果頒發給了《五十度灰》，柏林電影節苦心經營了六十五年的聲譽不是可能，而是一定會毀於一旦。

有的電影來參展，只是為了造聲勢和出風頭的，娛人悅己，其目的已經達到，銀熊、金熊都無所謂了。而有的電影靜悄悄地來，卻是來獲獎的。

封停筆前，剛剛看完今晚（2015年2月14日，星期六）19點整，德國電視臺Sat3直播的本屆柏林國際電影節的頒獎典禮，伊朗導演賈法・帕納西的影片《出租車》奪得金熊，影帝后則分別是湯姆・康特奈（Tom Courtenay, 1937- ）和夏洛特・蘭普林（Charlotte Rampling, 1946- ），都來自《週末時光》（*zhoumoshiguang*）、《尋》（*Looking*）導演安德魯・海格（Andrew Haigh, 1973- ）的新片《45年》（*45 Years*）。

《五十度灰》沒有獲得任何獎項，與姜文的《一步之遙》同等命運，乘興而來，空手而歸。但誰能夠說，《五十度灰》不是本屆柏林電影節最大的贏家呢。

文學啓示
——電影《傑出公民》觀感

倪娜

　　疫情期間常在德國圖書館逗留，隨手借來電影《Der Nobel preistraeger》（中文翻譯：《傑出公民》）光盤，沒想到竟然如此好看，對我這個多年從事柏林國際電影節記者來說，完全出乎意外，顛覆我以往的想像和認知。由阿根廷加斯頓・杜帕（Gaston Duprat, 1969-）導演，老戲骨奧斯卡・馬丁內茨（Oscar Martínez, 1949-）主演，堪稱大師級的聯袂組合，讓魔幻和現實恰到好處地融合於鼓掌之中。男主角因此榮獲2016年威尼斯電影節最佳男演員獎。電影開始，強光鏡頭聚焦在一位中老年男士身上，面對正襟危坐的諾貝爾評委們，權傾一世的瑞典國王和王后，他不卑不亢、不緊不慢分享他的獲獎感言。他說：「獲獎讓我五味雜陳，即榮幸又痛苦。榮幸的是，因為符合國王、王后的口味需要而獲獎，才使我成為幸運的那個人；痛苦的是，這樣獲獎會使一個藝術家墮落，遺憾的是冊封藝術家，會讓我從此結束創作生涯。」作為柏林國際電影節的特約記者，我從2011年開始起，每年2月份在柏林電影節舉辦的十天裡，憑藉記者證，奔波輾轉於柏林市大小電影院觀摩電影，雷打不動。在電影海洋裡暢快遨游，樂不歸蜀，便得出一個觀看電影的體驗祕訣：那就是黃金十分鐘，一部電影只看開頭十分鐘，不合口味立刻退出，轉場去看另一部。

　　這部電影就是在我的觀影黃金十分鐘範疇內，一把緊緊抓住

了我。

　　一位作家僅憑一部文學作品就能如此傲慢瘋狂目空一切嗎？作家的特立獨行，另類奇葩演講詞，首先驚掉在座所有人的下巴頰。高潮中把觀眾帶入故事，這個手法並不顯得陌生，那麼這個不屑於獲獎的人究竟是何方神聖呢？

　　臺下鴉雀無聲，很久的尷尬場面過後，爆發出海嘯般的掌聲，震耳欲聾，作家的胸懷和境界一時間放大，如此神聖精彩的瞬間，不得不令人刮目相看，無疑看到作家尊嚴和作品魅力所受到的最高規格的尊重認可。

　　作家丹尼爾在之後的五年裡沒有再發表過作品，是沉浸在榮譽中不能自拔，還是遇到創作上的瓶頸？當然這些都是作家通常面對的困擾。他站在豪華別墅裡，如同偌大圖書館裡踱步，悠閒徘徊在公園裡，目睹一隻火烈鳥墜入泥沼裡掙扎發呆，難道暗示自己與火烈鳥一樣無法融入歐洲而客死他鄉嗎？

　　政治利用和經濟消費，身心的消耗，他早已厭煩那些與作家和文學不相關的盛會，對各種活動一概拒絕、迴避，可是當他收到家鄉授予他「傑出公民」頒獎邀請時，似乎牽動了原始的本能情感，喚醒了作家的使命和良知，他決定還鄉探親，於是他邁向了一個既熟悉又陌生的未知旅程。四十年的海外漂泊，第一次回到阿根廷，他的文學靈感來源很快就變成了一次過於真實的地獄之旅。極具諷刺的是，作家為了生存燒書救命，等待救援。生死攸關誰又能免俗？躺在野外忍受飢寒的作家仰望星空，都沒有忘記文學，他給司機講故事解悶。那麼這個故事究竟是什麼預示呢？看到電影最後自然自有分曉。他的衣錦還鄉受到鄉民的熱烈歡迎，以小鎮最高禮遇，乘坐消防車凱旋般遊行。然而，當小鎮人過度熱情，宣傳利用，遭到他的一一婉拒後，在老鄉冷眼旁觀，窮凶極惡、恩威並重

的處境下，讓我心生同情憐憫作家的遭遇——在經濟腐敗、民風落後的小鎮，信仰缺失，精神墮落，文學已死。

　　作家一邊對農村經濟落後、民風粗俗、鄉民愚昧、荒蠻而感嘆，一邊暗自慶幸，不後悔。一生最慶幸的就是逃離，離開了那塊貧瘠土地。他無法確認，再回來是為了尋找靈感或者虛榮心的驅使，抑或漂泊他鄉無法安放靈魂之所質疑？小鎮人開始罵他是一個缺失真善美的冷血動物，連親爹死了都不回來送葬的不孝之子，客居異域，為了迎合權勢，跪舔發達歐洲國家，以醜化小鎮形像榮獲國際大獎，獲取巨大名利。這話聽起來怎麼有點兒耳熟，好像當年莫言獲諾獎後，同樣遭過同胞的聲討和評判，原來羨慕嫉妒恨是普天下人的通病。文學課上他認為文學獨立於政治、倫理道德之外，難道一個書寫罪犯的寫作者就是一個謀殺犯嗎？現實比小說更加魔幻，現實越來越魔幻完勝於作家筆下的虛構和想像。

　　當一位女性文學愛好者問他：「那麼你為什麼不寫美好的事物呢？」意思是多寫些歌功頌德讚美的文章。對此他無可奈何地嘆息說：「我認輸了。」這不是雞與鴨對話嗎？多麼可笑又深刻，無情地鞭撻了現實的普遍存在。

　　他破例接受從前的不擁抱、不照相、不採訪的「三不」，把自己當成了小鎮前途和未來的救世主，拯救衰敗沒落的農村老鄉，成為他推卸不了的義務和責任。於此同時，他又一次跌入小鎮人的思維和觀念裡不能自拔。這時，他與老鄉又沒有什麼不同。他被邀請參加畫展評委，由於勇於揭露錢權交易的真相，惹怒掌管地方文化藝術的實權派；講文學分享課時他沒有拒絕美女的誘惑，他的意思是，大凡成功人士對投桃送李者採取的不主動、不拒絕、不負責態度。並以此向他的朋友安東高調炫耀白嫖的女作者，他們又一起去妓院展示男人的自大和無恥，似乎男人只要有錢就會變壞的邏輯演

繹。作為評委他卻說了不算，於是良心讓他搶下話筒開始演講。文化不是易碎卻是堅不可摧，需要政治保護以偷生，無論外部環境多麼糟糕、衰落和凋敝，仍能生根發芽，以此揭露錢權的遮羞布。

他說，作家有三樣東西：紙、筆、虛榮心。精準地道出作家致命的局限和弱點來。真心佩服諾獎文學得主的視野和心胸格局，作家如果缺少虛榮心也就沒有寫作的動力了，這是一個無法迴避的事實。

電影看到最後，結局大為反轉：似乎所有的角色都不是虛設，包括故事裡各有暗示所指；似乎沒有一個是正面的好人，都成了反面角色。人不同於神，不同程度上都是為了成全自己，自私自利，鋌而走險，又是人性至暗。一個粉絲告訴他，說書中的故事是他和父母的原型，以此想與他拉上關係，非要請他到家裡吃飯。他解釋說那是虛構的故事，如果非要說我們有什麼關係的話，那就是我們來自同一個貧窮的地方。

由於習慣了歐洲人直來直去的坦率，老鄉以他為傲的欽佩，幾天裡卻急轉變成嫉妒、恨，置於死地的滿腔仇恨，他從「傑出公民」短短四天裡反轉為「全民公敵」。

身心創傷的作家，在家鄉差一點搭上了性命，卻成就了作家下一部作品《傑出的公民》的寫作。有人問他：「什麼是真相？」他直言不諱：「世間根本就沒有什麼真相，只有利益和權勢，只不過是利益左右了權勢。有人聰明、有人愚蠢的區別，表現出來的不同，本質上都是一樣。」

鏡頭搖轉一變，一張熟悉但沒有鬍子的臉上，他不就是那個講給司機的故事裡，殺了富哥哥的窮弟弟嘛，不過是多了一副白邊的眼鏡，露出更加狡點、虛偽、囂張、恐怖的面孔。難道電影是作家虛構的世界？難道作家也是善變的演員？玩弄權勢的政客？是作家

自我思想實踐的展示嗎？電影精彩，好就好在你會帶著思考一直看下去，尋找答案。而電影中的作家丹尼爾・曼托萬，卻是一個完全虛構的杜撰人物，也許是把天下所有作家優缺點的放大聚焦之後，人性至暗之局限的排列組合。

他展示起胸前的疤痕問觀眾：「這是槍傷，還是自行車摔傷的傷痕？或是自殘？」讓觀眾和讀者自己去尋找答案，於是又埋下了一個懸念：也可能作家根本就沒有回過家鄉，不過是坐在家裡憑空想像、虛構、藝術的創作，同時也留給寫作者——我的一個形象啟發：那麼什麼是文學虛構？此片揭露了諾獎存在的真實目的，此片也可能超越了諾獎本身的成就——諾獎無法評判和承載的使命。那些千古流傳至今的經典無須諾貝爾評獎仍然存在，真正偉大的作品須禁得起時間的考證，現代人的局限無法做出是非評價和高低定論。

作家的使命和擔當，只能以作品說話，也只能用作品以靈魂來說話。作家無論身處什麼樣的動盪不安時代，只能甘於寂寞，孤獨寫作，冷眼旁觀，不代表任何黨派和集團利益，保持精神獨立，思想自由，不改初心，真實記錄時代和歷史，用文字的力量、藝術手法創作以表達詮釋，展現作家眼裡的真善美、思想疆域、精神境界。作為歐華作家與文學相伴了大半生，剛剛啟蒙並對其質疑起來：什麼是文學？文學對現實生活究竟起什麼作用？作家存在的意義何在？

我認為作家不該粉墨登場，參與黨派之爭競選演講擔當政治家的角色、舞臺上才藝表演走秀的演員角色、以賺取價值最大化為目的商人角色、以捐款救助窮人承擔慈善大使的角色、以拯救靈魂信仰——懺悔救贖牧師、傳道士等別的什麼角色。

有些海外作家喜好往臉上貼金鑲銀，極其熱衷參加熱鬧的文學盛會，互相熱捧，寫了幾篇文章就占領了文壇伊甸園，成了文學翹

楚、新貴而沾沾自喜，實在傲慢偏見，貽笑大方。

　　無論在什麼生態環境下，文學永遠生根發芽。假如現實的世界作家缺席，輿論媒體記者缺席，或者作家遇到創作的瓶頸期，那是一種什麼樣的混亂顛倒、不可描述的恐怖！儘管虛構和現實平行地存在於我們生活的現實裡。

隱藏在冰河世紀之下的螞蟻王國
——動畫短片《超支》觀感

張琴

　　大約在一百萬年前，世界大陸有30%的面積為冰川掩蓋，人們稱這個時代為冰河時代，隨著大陸板塊地殼變化，四分五裂。就在冰河時期降至，動物們都急著遷徙到溫暖的地方及儲存食物，也會隨著大氣層的冷暖變化尋找適合的土壤建造巢穴。螞蟻雖小，屬於節肢動物五臟六腑一樣不少。牠憑藉額頭上的三隻單眼感受光線，藉著腦袋上長長的觸角來分辨氣味。在那遙遠的過去，螞蟻就是地球上進化最完美的生物。畫面，螞蟻小心翼翼用眼睛去看，用觸鬚去觸碰試探，終於爬出黑暗，來到一個色彩斑斕的奇幻世界。當牠站在制高點，有些自鳴得意之時，接下來發生以下悲壯的故事。

　　灰白色的天空上，幾塊巨石鋪天蓋地，攝影師的鏡頭讓突起飛來的巨石緩緩落下，螞蟻與這巨大的毀滅性相比，顯得多麼渺小無力，被重重地壓墜落入深淵。生的希望，所有動物界本能反應。螞蟻剛剛撿回一命，有氣無力地趴在地上，並不甘心覆蓋後的沉淪。繼續幻想著初衷那個靜謐溫馨、充滿五光十色的世界，在那裡有太多的美好和改命運的機會，還有那些光怪陸離的物質實在有太多的誘惑。在一番垂死掙扎之後，牠修復好肌體和自信，又開始再次尋找前世之旅。看著螞蟻艱難爬向求生之路，頓時想起唐・韓愈〈調張籍〉詩：「蚍蜉撼大樹，可笑不自量。」毛澤東的「螞蟻緣槐誇大國，蚍蜉撼樹談何易」詩句。在這裡，觀眾所周知的螞蟻精神，

眼前嬌小疲憊不堪的軀體，在絕望中掙扎而有所動容。

　　突然，一陣雷電交加，螞蟻擡頭望了望天空，烏雲密布，風暴來臨。螞蟻不甘示弱一如既往向上爬，當牠終於來到了冒險的最後一程，看到一根巨線的另一端連接著一個巨大的球體，巨大球體的背後是耀眼的光芒，牠相信陰雲閃電之後就是通向希望之路。螞蟻期待的未來，再一次被電閃雷鳴，狂風嗚咽吞噬。在這危機四伏的道路上極速行進，似驚恐的逃亡，似迫切的重生。該影片，採用象徵手法，螞蟻的歷程不單是一段冒險，在表象背後必然有更深刻的寓意。通過螞蟻引申當今，人類嫉妒權力、地位、金錢，榮耀，無視自我能量守恆定律。劇作家最終是告訴觀眾，螞蟻的歷程也就象徵著人的一生。螞蟻墜落至這個奇幻世界，也就象徵著人出生，來到這個精彩的世界。螞蟻最初對這個世界是無比好奇的，四處探索，人類嬰兒對新來到這個世界又何嘗不是如此。螞蟻的微觀世界是美麗奇幻的，我們的世界同樣異彩紛呈，充滿未知與精彩。這個世界，不是所有的東西都是美好的，螞蟻的世界有五顏六色的「奇幻森林」，也有荒蕪寂靜的「灰色平原」。我們的世界有快樂與幸福，也有戰爭的殘酷與血腥。

　　天降巨石，螞蟻的世界被砸得破碎，使牠沒有立足之地只能墜入深淵。戰爭降臨，我們每個個體也渺小如螞蟻，流離失所，沒有生存的空間，無法把握自己的命運。最後，螞蟻的最後一段歷程，實際上在沿著眼神經向眼球爬去，而此段則可以引申理解為重生之路。對螞蟻來說，前方是光明，是這地獄般空間的出口，而對於倒地死亡的士兵來說，可以理解為靈魂經過重生到走向新生。俗話說，「眼睛是心靈的窗口」，螞蟻最後進入瞳仁，從人的眼睛爬出，意無反顧並詮釋為，人的靈魂脫離肉體，精神持續在飄曳。

蟄伏穿越與重生──從歐洲文明進入蒙古薩滿神祕的未知

鄭伊雯

　　歷史文明的進展是如此的詭譎難辨，一場世紀疫情居然讓我們封閉了近三年時光，被迫蟄伏，只能等待灰暗日常中的遠方微光……。過往疫情期間的深居簡出，活動全面停擺的狀態，宛如以一襲透明大幅塑膠包裹的外貌，只能在可見又模糊的透明底層，匍匐掙扎與蛹居生存。二三年來的壓抑、焦慮、恐懼，和獨自游移於疫情壓迫之下的步履蹣跚，總是期待能破蛹而出，再獲新生。

　　好友春蘭於疫情期間創作了一作品，她在牆上釘放七個小箱子，宛如引人注目的萬花筒引人貼近觀看筒內之華麗布置。然而，等到你貼近一看，筒內淨是灰暗一片，無法視物。我不解地詢問春蘭，寓意為何？春蘭解釋，宛如疫情期間所有新聞都是陰暗面，沒有好消息可以得知，所以每日看似幽黑陰暗，因而創作此一作品。果然，於疫情期間的心情就如此作品，灰暗而幽微。

　　間或，在疫情期間電影院得以放映影片的短暫開放，就想趕緊擁抱乍現的微光，尋覓影片觀看，享受羸弱些微的看電影樂趣。2020年疫情期間，《一個更大的世界》（德文片名：《Eine größere Welt》，法文片名：《Un monde plus grand》）的電影海報，壯麗的山川景致畫面，就這樣無意間撞入我眼簾。看到《一個更大的世界》電影簡介，述說電影是有關蒙古的山川與文化，令人不禁悠然神往，心思飛向遙遠的國度，一個現階段無法出國旅行的遠方星

辰，一次可以可以讓人思緒飛離的詩意觀影旅程，讓我勇敢地戴上口罩進入電影院，來場疫情間的電影約會。

起初，觀看電影海報上比利時女演員塞西爾・德・法蘭西（Cécile de France, 1975-）的美麗臉孔，再想想《一個更大的世界》的片名，聯想起曾看過的《西藏新娘》（*Namma-A Tibetan Love Story*）一書。那時，約是2004年左右吧。

剛要移居德國之前，與家中奶奶和表姑話別聊天，表姑要我奶奶別掛心，前來德國旅居是到現代國家生活，生活狀況不辛苦的。的確，若是如《西藏新娘》此書作者凱特・卡寇（Kate Karko）跟著她的西藏先生孜德（Tsedup）回到西藏生活，那是從舒適的英國環境，前往到陌生的西藏藏包生活，不只是克服語言與文化的障礙，還得學習擠犛牛奶、收集犛牛糞乾、燒火煮食、冰凍破冰取水、戶外河水漱洗等，遊牧作息的生活經驗必要知識，回歸傳統遊牧生活環境的勞力活，一定是辛苦許多。

我就這樣帶著書中遐想，與曾前往西藏、蒙古旅行的記憶，帶著對蒙藏自然環境大江大海的想像中，進入戲院觀看《一個更大的世界》，沒想到震撼更大，感動更多，來自片中的思緒深深眷戀至今。

影片中的主人翁，名為科妮（Corine），她是名音響工程師。因心愛的丈夫保羅的去世，悲傷難以撫平，無法專心錄音室的工作，於是接了一個前往蒙古錄製傳統音樂和宗教儀式的錄音工作。想著藉由遠方旅行，轉移陣地，慰藉悲傷壓抑的苦痛深淵。

於是她，一名法國中年女性，揹起大背包，獨自走上旅行與工作療癒的旅程。科妮一路旅行，搭機到蒙古後，先是搭乘計程車與公共巴士，舟車勞頓之外，還得要騎馬遠渡，橫山越嶺，才能抵達蒙古北部的偏遠山區，來到聚集蒙古包和馴鹿飼養所的蒙古遙遠部

落。科妮一路遠行，影片所呈現出的壯闊美景，奇麗山川景致，不只美如詩、意如畫，賞心悅目，史詩如歌般一路展演。更是讓人在壓抑的疫情困境中，思緒得以飛離解放，奔向一個遠方詩意的美好旅程，那是一種當下刻的救贖、一種迷茫中的渴望、一種困頓間的給予，《一個更大的世界》片中的山川壯麗撫慰人心，讓人迷戀起遠方國度自然奇景之美。

　　我，得以呼吸喘息，短暫救贖，沉迷於那江、那山、那群人。

　　科妮獲得翻譯娜拉（Naraa）的協助，娜拉盡責地帶她融入蒙古偏遠聚落的起居環境，認真為她解釋截然不同的蒙古習俗與傳統文化。就在科妮拍攝薩滿靈媒奧雲的宗教儀式之時，由於薩滿的鼓聲不斷敲打撞擊的節奏，「咚……咚……咚……」的鼓聲中，科妮居然不由自主地被帶入了。她的身體無法控制地顫抖，隨著鼓聲越來越劇烈地搖晃身軀，逐漸進入恍惚狀態，進而像狼一樣嚎叫，並暈眩昏迷，科妮居然進入神祕的薩滿靈界，開啟第一次的短暫接觸。

　　隔日科妮醒來，奧雲靈媒向她解釋，她有著成為薩滿靈媒的天賦，狼的靈魂已經降臨到她身上，她可以加以訓練接受狼的靈性。但是，來自法國文明的科妮，從小接觸學習的歐美文化怎會接受呢！於是，她拒絕了，不想再接觸此事，她認為她只是來到蒙古部落做她的錄音工作，怎麼可能成為薩滿靈媒！科妮失去心愛丈夫的心靈苦痛，在部落裡漫無目的地行走，漸漸地走入森林，在深林中她同樣也聽到了神聖之聲的召喚，遇到了山間靈魂，遊走於山林的狼之靈。這種靈魂奇遇，只有特別之人才能碰到，也如蒙古薩滿靈媒奧雲的解釋與勸說，此種天賦需要啟發與引導學習，若沒有適當的訓練，也是非常危險的，但科妮依然拒絕了。

　　工作結束，回到法國家中，科妮依然無法放下她在蒙古的神奇經歷。即使在錄音間，她聽見了薩滿鼓聲的錄音節奏，她就會開始

顫抖恍惚。她妹妹露易絲對她的恍惚與狼嚎反應，深覺奇怪無解，建議她尋求醫生協助。她接受神經科醫生的檢查並接受幾項腦部電波的檢驗。然而，斷層掃描和腦電圖的檢查數據，表明她一切正常。即便科妮在妹妹與朋友的親眼見證之下，科妮真的也能跟著錄音鼓聲節奏進入恍惚狀態，試圖與死去的先生聯繫，但科妮顫抖昏迷了。當她恢復神智時，已然在一家醫院裡，妹妹露易絲對她姐姐的狀況感到惶恐不安，醫生甚至認為科妮患上精神病，必須吃藥治療。所有的情境與心理狀態，只有科妮自己知道，無人能解釋，無人可以經驗並告知為何，所有的困惑與疑難，只有科妮自己去揭曉了。

　　而我們呢？即使沒有神祕的薩滿經歷，面對自身的心靈狀態，面對歐洲冬季嚴冬的陰霾灰暗，面對異鄉情境的苦澀煎熬，我們是否健康如昔？假若生命中又失去心愛的人，我們是否也是如此尋尋覓覓，相信靈魂的所在，尋找靈界的接觸呢？如臺灣傳統道教廟宇中問事的乩童，尋求屬靈上身，叩問冥界親愛之人一切安好的訊息。那不只是屬靈上身而已，還有傳統民間習俗的「觀落陰」儀式，更是親人間尋求幽冥天地間的求知慰藉過程。神祕難解，經歷與未經歷過，同樣渺茫難說其真實與否。

　　科妮為了尋求已逝先夫保羅的接觸，她決定返回蒙古。此舉遭到了家人的強烈反對，但科妮依然堅決。她開始每日學習蒙古語，開始計畫遠行，認真地要回歸蒙古接受薩滿的訓練。在蒙古部落裡，科妮接受了傳承的長袍，承擔與學習砍柴、擠馴鹿和溪邊取水等日常工作，並開始接受薩滿儀式的引導。她尋找解釋，……她尋求保羅的到來，……她尋求心靈的解方……

　　似乎，電影的情節安排，科妮在溪邊洗澡時，她的衣服和裝了丈夫保羅骨灰的小袋子被馴鹿卡在鹿角上漂走了。科妮追著馴鹿奔

跑，雖然找回了衣物，但骨灰袋子已不見了，似乎與保羅間的聯繫也中斷了。但靈媒奧雲向傷心的科妮保證，即使沒有保羅的骨灰，只要科妮自身準備，依然可以聯繫到保羅。果真，科妮進入了蒙古遊牧民族的薩滿儀式文化了，她遇見了狼靈，她接受了狼魂的招喚，在未來……科妮與保羅會再相見，來世終可盼望相見。

經過神祕的靈性尋求之旅，科妮的經歷神奇且神祕。片尾說明，她主動地獻身腦部科學研究，為各大學提供大腦進入神祕靈性過程的腦波監測，更是寫下自身的自傳書《我與薩滿的生活》（*Mon initiation chez les chamanes*，2004年由科妮・桑布倫Corine Sombrun著述）。人類腦部、薩滿靈界、狼性屬靈、恍神入定、靈媒接觸等等，這許許多多難解難測的未知過程，如此讓人不可思議，如此地神祕而難尋答案。虛構與現實、理性與非理性、薩滿靈媒與科學知識、神祕靈性與現代文明，許許多多挑戰我們西方文明價值觀的質疑，當然也難有答案。

面對疫情的反覆無常，面對病毒的不安與難測，亦如神祕的靈性世界，同樣渺茫無知。病毒學家猶在努力奮鬥，生產抗病解藥，人類文明猶在蹣跚前進，未知的曙光依然存在凝視的遠方，似乎人類的身、心、靈依然在尋求安適之道。但滄海一粟渺小如我，怎會有解方呢？只能且步且走，依然秉持良善的信念，努力勇敢地活在自身方圓百里世界，井中觀天地努力活過疫情之時，如科妮般勇敢，走向未來更偉大、更美好的疫後世界。

《金手套》裡流淌出的人性悲歌

黃雨欣

　　2019年柏林國際電影節上，爭議最大的當屬驚悚變態犯罪片《金手套》（*Der Goldene Handschuh, 2019*）了，這是德國著名的新生代導演法提赫·阿金（Fatih Akin, 1973-）在榮獲多個世界電影節大獎之後的又一力作。

　　影片一開始，昏暗窄迫的閣樓上，雜亂無章地貼滿了色情圖片。鏡頭所及，一個男人正背對著觀眾，在床上氣喘吁吁地忙乎著；他的身下，是一個身著骯髒的睡裙，看上去已無生命體徵的臃腫女人……。在這樣場景中顯現的人物，給觀眾的第一觀感是：那軀體根本就不應該屬於人類，而是稍具人形的困獸。

　　當男人貓著腰，拖著重物從昏暗的閣樓挪蹭到同樣昏暗的走廊裡，突然，燈亮了，男人驚恐地擡起頭。藉著走廊的燈光，當觀眾終於看清了男人這張臉孔的時候，驚恐的程度絕不亞於昏暗中的男人突然暴露在明亮的燈光下：這是怎樣一副殘缺不全、鼻歪眼斜的醜陋嘴臉啊！導演通過男人那雙驚懼中透著凶惡的眼神，無異於在告誡觀眾：此非善類，看不下去，快閃人吧！

　　打開走廊燈的是住在閣樓下希臘鄰居家的小女孩，此時，那雙天真無邪的大眼睛正打量著眼前詭異的一切，男人像個保衛領地的野獸一樣沖小女孩發出一聲凶狠低吼，女孩被嚇得立刻關上了房門。

　　這時，鏡頭回到了閣樓上，這顯然是在回放那個奇醜的男人下樓之前所發生的事情：他費盡力氣地把床上的那副臃腫的軀體拖

到地板上，急吼吼地除掉她身上烏七八糟的衣物，在她身下還墊了一層深灰色的塑料布……。看到這裡，觀眾肯定明白將要發生什麼了。果然，醜男人從抽屜裡掏出一把半長不短的鋸子，眨眼之間就架在了地上那具裸露之軀的脖子上……。隨著影院裡的陣陣驚呼，觀眾下意識地蒙上了眼睛……

這就是2019年2月，在第六十九屆柏林電影節上《金手套》首映式現場的情景。當時，柏林的大街小巷都貼著這部電影的宣傳海報，海報上那醒目的腥紅背景下，就是這個面目可憎的男人。如果單憑海報，相信很多人都會繞路避開，觀眾們是衝著導演的知名度和這個案件在德國的影響力走進影院的。然而，開場幾個鏡頭，被銀幕放大無數倍的血腥暴力情景的重現，實實在在地挑戰了觀眾的感官極限，它所引起強烈的生理不適，讓一部分心理承受力有限的觀眾紛紛逃出影院。

對於這部能夠引起相當一部分觀眾心理反感的超大尺度的電影，我之所以能夠堅持看完，還敢在頭腦中不斷回放細節撰寫影評，除了得益於年輕時有學醫的底子壯膽之外，更得益於參加了二十多年的柏林電影節養成的職業習慣：越是有爭議的影片，越想要細糾其爭議究竟在哪裡。

導演法提赫・阿金在《金手套》這部影片中，其獨特的電影語言所產生的奇妙魅力頗值得探討。法提赫・阿金善於運用強烈誇張的對比來鋪展他的電影畫面，大美與大醜、大善與大惡、大貧與大富等等不勝枚舉。對比越強烈越誇張，留給觀眾的感官印象就越深刻。比如影片中無論從外貌還是心理都醜到極點的變態殺人魔，他的性幻想對象竟然是路上遇見的具有天使般容顏的高中生佩特拉，而天使本應居住在如夢如幻的仙境裡，然而，在殺人魔夢中的畫面，天使佩特拉卻是衣衫襤褸地被包圍在肉食品中間大嚼著生

肉……

　　強烈對比的另一個作用就是適時地情緒轉移。比如，影片開頭的恐怖情節，導演阿金有意識地把觀眾的神經繃得緊緊的，殺人魔那一鋸如果真的在地上那具軀體的脖子上招呼下去，觀眾的神經肯定就會繃斷了弦。此時，阿金的手段高就高在，他讓第一次殺人的男主弗里茨‧洪卡（Fritz Honka, 1935-1998）的心理和觀眾一樣脆弱，觀眾沒膽量看的情節，洪卡也不是那麼輕易做得出來的。這時的他，僅是酒後癲狂失手殺了對方，稍有清醒，他也下不去手。當他惡狠狠地手持利鋸，手起鋸落的千鈞一髮之際，卻見洪卡驟然停下了動作，拎著鋸子，站起身，哆哆嗦嗦地給自己倒了杯烈酒壓壓驚。就在觀眾以為避免了血腥的鏡頭而鬆了一口氣的時候，酒精上頭的洪卡獸性大發，他忽然起身，瘋狂地撲向他的「獵物」，只聽得「咔嚓」幾下砍剁物體的鈍響，緊接著是血流如注的聲音刺激著耳膜……。此時，昏暗壓抑的閣樓裡發生了什麼，可想而知，恐怖吧？

　　當然恐怖！可是，此時，展現在觀眾眼前的「獵物」只露出了下半身，洪卡施暴的上半身被阿金導演在洪卡上躥下跳地翻酒喝的時候，藉機巧妙地用門板遮住了。阿金不動聲色地如此一處理，恐怖的就只是虐殺案件本身和聽覺帶給觀眾豐富的想像力了。隨著聽覺的衝擊帶來對恐怖誇大了的想像，視覺的衝擊也隨後跟了上來，腥紅的血液在露出的大半截軀體下漫延出來……。此時，神經脆弱的觀眾再次產生了離場的衝動，變態殺人魔洪卡又一次先於觀眾的生理反應適時地產生了恐懼，只見他氣喘吁吁地走向留聲機，用沾滿鮮血的雙手顫抖著將指針放在旋轉的音盤上，頃刻間，舒緩的旋律沖淡了閣樓的陰森氣氛。在比利時歌手薩爾瓦托雷‧阿達莫（Salvatore Adamo, 1943-）深情的歌聲裡，剛剛發生的那樁令人毛骨

悚然的一切被美妙的音符轉化成了一場夢，當然是噩夢……。阿達莫1968年用他陌生的德語在德國唱紅這首歌並連續十五週名列暢銷榜的時候，二十五歲的他怎會想到，在半個世紀後，他那打動人心的歌聲竟會與一部陰鬱恐怖的電影聯繫在一起，並通過這部電影在德國年輕人中間又重新被傳唱！

「淚水在旅途中飄散

在旅途中落到了我的身上

當陰雲的時候隨風飄到這裡

我知道這是你的淚水

……」

鏡頭重現了1970年的報紙印刷廠，各大報紙紛紛刊登了這個令人震驚的案件：漢堡的某個院子裡發現了屍塊，缺失了右腿和軀幹，受害人蓋陶德‧B（Gertraud Bräuer）是漢堡聖保利城區（Sankt Pauli）的一名妓女，她最後出現的地方是「金手套」酒吧。

這時，片頭《金手套》才慢慢浮上銀幕。如果被影片最初十分鐘裡那場恐怖鏡頭嚇跑的膽小觀眾，連影片開頭都沒機會看到就出局了。

《金手套》的影片真正開始是從1974年的漢堡，也就是說，從1970年洪卡的第一次行凶，期間有四年時間警方沒有破案，洪卡也沒再殺人。既然影片一開始就給出了1974這個年份，就預示著這一年，漢堡紅燈區「金手套」酒吧裡，又有不尋常的故事要發生了。

性感的高中留級生佩特拉，美麗得像個天使，喜歡她的同校男生威利出於好奇，邀請佩特拉去聖保利紅燈區看西洋景，惡魔和天使就這樣在聖保利街頭相遇了。從此，惡魔洪卡念念不忘佩特拉金

黃頭髮散發出的香氣。他在「金手套」酒吧裡自我陶醉地自言自語的時候，酒吧老闆在用酒瓶蓋狠狠地砸向喝醉酒昏睡的客人，他之所以這樣做，就是要知道他們是否還活著。他說，有個傢伙在廁所裡坐了兩天，發現時都已經死了；夥計們是倒班工作的，沒有人注意到，直到屍體被老鼠啃噬才被發現。

「金手套」裡的客人有被炸彈震聾耳朵且只剩一隻眼睛的黨衛隊倖存者，有年輕時在納粹集中營裡被迫賣淫自殺未遂的老妓女，還有喝醉酒後一言不和就群毆的水手們……。整整一晚上，洪卡不停地請各種各樣的女人喝酒，無論這些女人有多老有多醜，有的甚至豁著牙，但一看到他，都毫不猶豫地拒絕他的邀請。最後，他請一個弓腰駝背蜷縮在角落裡名叫歌達的老妓女喝一杯的時候，她不但沒拒絕，還給了洪卡一個謙卑的微笑……。顯然，這是一個落魄失意的人自我麻醉的地方，酒吧裡播放著年代感強烈的背景歌曲：

> 「請你不要哭泣
> 如果有一天我不得不離開你
> 哦，不要想太多
> 因為我還在這裡陪著你……」

當歌聲唱道「請你不要哭泣」的時候，那些年老色衰的妓女們已經相擁著哭作一團。

當天晚上，洪卡就把歌達領回了住處。戀酒貪杯的歌達已是無家可歸，只要有口酒喝、有地方睡覺就該知足的人，竟然也嫌洪卡的住處味道難以忍受。洪卡把罪過一股腦地推到樓下的希臘鄰居頭上，他抱怨他們是該死的移民工人，整天燒難聞的食物，不只用羊肉、大蒜，甚至連鬼都不知道的東西都能用上……。一杯杯烈性酒

被他們像喝水一樣灌進肚裡，歌達已是人事不省。這時，洪卡又打開了留聲機，還是阿達莫那首〈旅行時飄來一滴淚〉的深情旋律飄盪在這間烏糟糟的閣樓裡：

「淚水在旅途中飄散
在旅途中落到了我的身上
當陰雲的時候隨風飄到這裡
我知道這是你的淚水
……」

這首歌已是第二次在影片中唱起，讓人不由得想起影片剛開始，1970年的那場噩夢。當時，伴隨著這首歌的，是閣樓的地上橫陳著的那具受害女性的身軀……

歌達幾次險遭毒手，陰差陽錯地在洪卡的刀下得以倖存，並趁機脫身。洪卡四處尋不見歌達，氣急敗壞地把留在「金手套」酒吧裡繼續買醉的三個老妓女領回了住處，這時，閣樓上第三次飄出那個憂傷的旋律：

「淚水在旅途中飄散
在旅途中落到了我的身上
當陰雲的時候隨風飄到這裡
我知道這是你的淚水
……」

導演阿金在拍攝這部影片時，把這首催人淚下的歌曲當作一個重要的道具，它可謂是阿金有意刺激感官、顛覆審美、試探觀眾心

理承受極限的祕密武器。阿金試圖用乾坤大挪移的法術，借用優美的旋律轉移觀眾對血腥場景反感和抵觸，再用唯美的聽覺轉移醜到極致的視覺衝擊。至此，這首旋律對我來說已不再悅耳動聽，反倒心頭發毛，這哪裡是樂曲？簡直就跟催命符一般，因為，只要這首歌響起，惡魔就要行凶了。

惡人不是生來就惡的，惡人更不是以惡為本能的，當洪卡作惡之後，心神不定地走在馬路上，突然被一輛麵包車撞飛。大難不死的他痛定思痛，也會向主耶穌發誓：「我找到新工作的時候，要重新開始，再也喝酒了，再也不光顧『金手套』了！」為了兌現誓言，洪卡把家裡的酒全部倒進了下水道，酒癮犯了的時候就摟著被子整宿地哀嚎。

戒了酒的洪卡還真的找到了一份夜班保安的工作，也正是這份工作，讓只過了了幾天正常人日子的洪卡，又重新跌入了萬劫不復的魔鬼深淵……

影片的結尾，就是當年真實事件的還原：

1975年盛夏的一天，住在洪卡樓下的希臘鄰居正開燒烤派對，從天花板上接連落下來不明生物蠢蠢欲動。在女兒的尖叫聲中，希臘鄰居一家人驚惶失措地逃到室外，慌亂中忘記關掉燒烤的爐火引起了火災，消防隊及時趕來將熊熊燃燒的大火撲滅了。一名女消防隊員在做最後的驗收時，隨著她一聲驚叫，立刻跑出去狂嘔，原來她在驗收時發現了隱藏在閣樓儲藏櫃裡的罪證。消防隊員們一擁而上，將正吵吵嚷嚷要回家的弗里茨・洪卡抓了個現行，立刻押解到了警察局，使這起警察五年沒偵破的連環變態凶殺案終於水落石出。

《金手套》這部影片改編自德國作家海因茨・施特隆克（Heinz Stunk, 1962- ）的小說《金手套》，這個故事取材於1970年到1975

年之間在德國漢堡紅燈區發生的真實連環暴力殺人案。作家通過對「金手套」酒吧裡那些社會邊緣人物細緻入微的觀察，塑造了酗酒客、妓女、失意者、狂躁暴徒等一個個鮮明掙扎在社會底層的人物形象，並通過文字重現了歷史原貌。海因茨・施特隆克1962年出生在德國北部的小城貝文森（Bevensen），在漢堡長大。他不僅是一位德國小說家，還是幽默音樂家、演員和漢堡喜劇三人組Studio Braun的成員。他創作的音樂劇以尖銳辛辣的政治和文化的諷刺而著稱，他的文學作品經常涉及社會的棄兒和日常生活中黯淡。2016年，《金手套》這部小說一面世就成了暢銷書備受讚譽，從而贏得了維廉・拉貝（Wilhelm Raabe, 1831-1910）文學獎，並被提名為萊比錫書展獎。同樣獲獎無數的德國導演法提赫・阿金經過多方爭取，終於獲得《金手套》拍攝電影的版權。原著小說的情節已經駭人聽聞了，導演法提赫・阿金又通過視覺藝術，逼真地還原了那令人毛骨悚然不忍目睹的一幕幕慘劇。

法提赫・阿金1973年出生在德國漢堡的一個土耳其裔的移民家庭裡，兩種文化背景下的成長經歷和故土情懷，是他以往電影作品中著重展現的主題，比如2004年的柏林電影節的參賽片《愛無止盡》（*Gegen die Wand*，首映式德文片名），法提赫・阿金憑藉著這部影片一舉擒獲當屆的金熊獎和第十七屆歐洲電影最佳導演獎以及第十九屆歐洲最佳電影獎。2007年，《天堂邊緣》（*The Edge of Heaven*）獲得法國坎城電影節大獎；2009年，他的另一部電影作品《靈魂餐廳》（*Soul Kitchen*）獲得第六十六屆威尼斯電影節評審團特別獎；2018年，他執導的《憑空而來》（*Aus dem Nichts*，首映式德文片名）獲得了金球獎，一舉奠定了法提赫・阿金德國新生代導演一哥的地位。《金手套》這部影片可謂是法提赫・阿金突破以往文化衝撞題材的一次大膽嘗試。

《金手套》這部影片中醜陋至極、窮凶極惡的變態男主洪卡，和當年案件真實版的凶手神形兼似，走出影院，觀眾們紛紛質疑：「怎麼會那麼像？哪裡找來的那麼醜陋的演員？」誰也沒想到，神還原變態殺人魔的竟然是九〇後小帥哥喬納斯‧達斯勒（Jonas Dassler, 1996-）！生於1996年的喬納斯絕對稱得上是德國的流量小生，他主演的另一部影片《沉默的教室》（*Das schweigende Klassenzimmer*）是2018年柏林電影節的大熱門，在那部影片裡，他向觀眾展現了青春逼人、陽光正義的另一面。陽光帥氣的喬納斯為了角色不惜犧牲外表的敬業精神，彰顯了德國演員的專業素質，值得靠顏值混跡於江湖的流量小生們深思。

　　這部令人提心吊膽的《金手套》雖然集中了德國電影界最有影響力的主創人員，最後經過以茱麗葉‧畢諾許（Juliette Binoche）為主席的評審團評審，還是輸給了反映當代種族融合的以色列影片《同義詞》（*Synonymes*）。各大媒體代表一致看好喬納斯‧達斯勒的演技，可他最後也輸給了在揭示獨生子女政策下失孤家庭欲哭無淚的中國影片《地久天長》（榮獲最佳男、女主角獎）。電影是一門綜合性的藝術，既要反映深刻的社會問題，又要賞心悅目符合大眾審美，符合柏林影展標準的優秀影片更要經受觀眾、評委、媒體等多方面的考驗。

　　《金手套》雖然不是獲獎影片，但它的話題性、爭議性並未隨著時間的流逝而衰弱，觀眾可以透過上個世紀七十年代西德的經濟飛升奇蹟窺探到社會的另一面：那是由一幅幅悲觀厭世、性貪婪、暴力犯罪等粗鄙醜陋的肖像組成的恐怖墮落的社會，那些流連在「金手套」酒吧裡醉生夢死的酒客們，就是一群被戰爭和戰後動盪剝奪了生活的信念又被命運狠狠拋棄的人。

　　值得欣慰的是，《金手套》在柏林電影節之後的2019年德國電

影獎（Deutscher Filmpreis）的評選中，獲得了最佳化妝獎。

<div align="right">──部分曾刊載於德國《華商報》</div>

迷失在巴黎的《同義詞》

黃雨欣

2019年，以色列影片《同義詞》（*Synonymes*，臺灣譯為《出走巴黎》）獲得了第六十九屆柏林電影節的金熊獎，這是以色列電影人第一次在柏林電影節上獲此殊榮。

《同義詞》講述了一個以色列年輕人約阿夫〔Yoaf，湯姆・梅西耶（Tom Mercier, 1993-）飾演〕逃離以色列戰場，隻身來到法國巴黎，他一心要拋棄他在以色列暴虐的戰爭經歷，努力成為一個浪漫的「法國人」的故事。題材取自該片的編劇兼導演納達夫・拉皮德（Nadav Lapid, 1975-）的親身經歷。

踏上巴黎的土地，從約阿夫急切的步履和充滿渴望的目光中，相信他和大多數年輕人一樣，對巴黎這個浪漫的時尚之都多麼地心馳神往，以至於他來到空蕩蕩的老式出租公寓時，放下行囊，連大門都顧不得關就把自己脫得赤條條，一頭鑽進了浴缸。也許是老公寓許久無人居住了，沒有暖氣也沒有熱水，約阿夫只好草草地沖了個涼水澡，抱著肩膀哆哆嗦嗦地出了浴室才發現，他置放在門廳地板上所有的行囊包括隨身衣物都被巴黎的竊賊洗劫一空。赤身露體的約阿夫心急之下重重地在地板上摔了個仰八叉，這一跟頭似乎預示著他在巴黎命運。約阿夫慌不擇路地在旋轉樓梯上不停地奔跑著，他一家一家地敲門高聲大叫著尋求幫助：「有人嗎？我好冷啊！」

可憐的約阿夫，新的生活尚未開始，巴黎就剝奪了他的一切。

直到精疲力竭，空蕩蕩的大樓裡也無人回應他。寒風襲來，一絲不掛的約阿夫被凍得瑟瑟發抖，只好光著身子返回浴缸裡指望能用熱水取暖，可是哪裡還有熱水……

幸運的是，一對住在公寓樓上的年輕情侶聽見了反常的聲音，以為闖進了強盜，就拎著防身的鐵錘躡手躡腳地下樓查看究竟，他們發現了蜷縮在浴缸裡被凍暈的約阿夫，二人合力把赤條條的約阿夫攙回自己臥室的床上，熱情的法國男孩子用自己的身體幫他取暖。這個男孩子名叫埃米爾〔康坦・多爾邁爾（Quentin Dolmaire, 1994-）飾演〕是一個法國富二代，雖然一心要當作家，然而，無憂無慮又無所事事的生活卻不能給他帶來創作的靈感。恰在此時，約阿夫從天而降，這對生活經歷蒼白的小作家來說，猶如被注射了一針興奮劑。

甦醒過來的約阿夫得到了富二代作家埃米爾的幫助，進門時一無所有，出門時卻被埃米爾從裡到外地用自己的名牌服裝把他裝扮得時尚而又瀟灑，走在巴黎的街頭，吸引了一眾行人的目光。雖然臨行時，埃米爾慷慨地塞給約阿夫厚厚一沓子歐元。然而，約阿夫並未亂花一分錢，幾個月來的伙食都是一樣的：西紅柿（番茄）醬汁拌義大利麵，每天花在吃飯上的費用才一個多歐元。他最大的開銷就是買一本法語詞典，從此，無論做什麼，約阿夫嘴裡都在嘟嘟囔囔著法語詞。當他用同義詞聯想法念念有詞地強記著：「公爵、伯爵、王子、公主」這些高貴的詞彙時，眼睛卻是盯在腳下那條灰暗無盡的長路上。當眼前出現舉世聞名的巴黎聖母院時，約阿夫匆匆趕路中背誦的語句卻是「不要攙頭仰望」。不停搖曳的鏡頭似乎在暗示：塞納河沿岸的風光與這個年輕人毫無關係，這個年輕人心目中的巴黎和他將生存的巴黎毫無關係。

從此以後，約阿夫拚盡心力，只要開口表達，必用法語同義

詞來取代希伯來語。在保安公司任職時，面對以色列同胞同事，對方用希伯來語問候他時，他堅持用法語回答。就連他在以色列的初戀女友和他視頻通話，他明知道女友不懂法語，也拒絕用希伯來語回答女友的問話。他是那麼迫切地渴望擺脫自己的母語。他把剛背會的用來表達「惡」的形容詞一股腦地用在他所逃離的國家上：惡劣無知的、卑鄙腐朽的、粗魯可憎的……。他渴望擺脫的何止是語言，對他而言，關於以色列的一切，就像一個個生長在他身體裡的毒瘤，必須通過手術徹底切除。他堅信，成為法國人就意味著他靈魂的救贖。

以後發生的一系列的故事發人深思，這個曾經連一個褲頭都不剩的以色列年輕人，如今操著一口流利的法語，一身搶眼的巴黎時尚的裝束披掛在雕塑般完美的身材上，遊刃有餘地穿梭在那對法國情侶之間，和男孩埃米爾曖昧的同時也不迴避埃米爾女友卡羅琳路〔易絲・舍維約特（Louise Chevillotte, 1995- ）飾演〕的求歡。而他自己，是否就真正成為了法國人的同義詞？

影片通過誇張甚至感情扭曲的方式所呈現的情節給觀眾帶來視覺和精神雙重衝擊的同時，也試圖詮釋某些寓意：在影片開頭一絲不掛似乎已經「死去」的約阿夫是屬於以色列的約阿夫，他把有關以色列的一切外在的東西都片甲不留決絕地拋掉的時候，也就意味著他以色列身分的死亡。在法國復活的約阿夫是一個新生的人，他從裡到外都是法國的，今後就永遠屬於法國了！

然而，事實真的如他所願嗎？當他在法國講法語不再需要尋找同義詞的時候，是否就成了一個徹頭徹尾的法國人？他把與生俱來的以色列身分拋棄的時候，他渴望擁有的「法國人」這個新身分是否又認同他？

約阿夫曾向他的以色列猶太同胞感嘆：「天啊，我感覺自己從

來沒離開過法國，這樣自由的人生有多麼美好！」此時，這位來自以色列且因遭受以色列軍隊迫害而痛恨以色列的年輕人也許並不了解「自由」的真諦，就在他執著堅守的巴黎這座城市裡，短時間內恐怖襲擊接二連三：2015年1月7日《查理週刊》總部遭到武裝分子襲擊，造成十二人死亡，另有多人受傷。事隔不到二十四小時，1月8日凌晨在巴黎南部郊區蒙魯日（Montrouge），一名槍手開槍打傷了女警，因傷重不治身亡。禍不單行，1月9日，巴黎又發生了猶太超市劫持人質案，四名人質喪生在恐怖分子的槍下。一年之後的2016年7月14日，正值法國的國慶日，22點30分，一輛白色卡車突然衝入法國南部的海濱城市尼斯英國人大道（Promenade Des Anglais）上，對正在欣賞國慶日煙花的人群進行瘋狂的衝撞和碾壓，遇難人數多達八十餘人，百餘人受傷。誰能想到，就連散落在歐洲各地的我們，也曾和法國的恐怖襲擊擦肩而過。那是2019年5月，我們一行文友奔赴法國里昂召開的第十三屆歐洲華文作家協會雙年會，26日抵達當天，本來已經訂好了在城中心步行街的餐廳晚宴，就在大家說說笑笑地陸續前往就餐地點時，突然接到電話告知立刻止步，那條街上剛剛發生了爆炸事件，警察正在疏散人群。聽到這個消息，大家不由得慶幸，如果我們提前出發十分鐘，爆炸發生時，我們豈不正置身在爆炸的中心？

　　影片結尾時，約阿夫面前那一扇緊閉的大門使我的心情很沉重。這麼多年來，和我們一樣生活在異國他鄉的移民，是否也如影片中的約阿夫那樣，身體雖然被這片土地所容納，可內心深處，是否永遠被那扇看不見的大門阻隔著？那扇門也許是文化觀念和思維方式，也許是成長背景和生活習慣、身分階層、種族語言、外貌膚色、宗教信仰等等一系列外化因素所形成的隔閡無處不在。所以說，是否真正被這片土地所接納，並不取決於你是否完全放棄母

語，就像影片中約阿夫的父親所質疑的一樣：「一個人，放棄了母語就等於殺死自己重要的一部分。」約阿夫幼稚地認為，他因在以色列部隊受到精神創傷而拋棄母語和過往，來到巴黎就真正獲得新生和自由了。在無奈的現實面前，他不得不承認，他所追求的新生不過是又一個過往的輪迴，因為，這個世界上根本就不存在絕對的自由和平等，腐朽和平凡往往是一個國家的常態。

我們每一個遠離家園的人初到他鄉時，都懷有盡快融入的渴望心情，雖然不是每個人都像約阿夫那般幸運，一無所有地空降到這片富庶之地，就被幸運之神所眷顧，及時得到愛心氾濫的富二代饋贈財物並播灑澎湃的激情，甚至連同居的女朋友都能鬼使神差地成了外來者的法定妻子；但身為移民，約阿夫心無旁騖背的同義詞的我們也曾背過，他為拋棄過去所做的努力我們也曾做過，他躑躅在異鄉陌生街頭的那份茫然我們也曾有過……

隨著我們對他鄉逐漸地熟悉過程中，他鄉的語言對於我們已不再是障礙，當我們不再為語言尋找同義詞的時候，自己的內心卻反倒變得越來越不確定了：難道我們會說他鄉的語言，會吃他鄉的飯菜，會交他鄉的朋友，甚至與他鄉的人婚配成家，是否就證明我們自己真的被他鄉「同義」了？哪怕我們懷揣著他鄉的法定身分證件，是否就意味著我們就被他鄉真正接納和認同了？

註：《同義詞》這部影片由法國、以色列、德國共同出品發行，由以色列導演納達夫・拉皮德（Nadav Lapid）編劇並執導。納達夫・拉皮德1975年4月出生在以色列特拉維夫，年輕時，他先在特拉維夫學習哲學，後來又赴法國巴黎學習文學。2006年，他在耶路撒冷以電影界泰斗山姆・斯皮格（Sam Spiegel, 1901-1985）的名字命名的電影電視學院完成了培訓。2011年，納達夫・拉皮德完成的首部長片《鐵男特警》（希伯來語：השוטר）便獲得了第六十四屆瑞士洛迦諾（Locarno）電影節評審團特別獎。2019年，拉皮德赴法國執導的劇情長片《同義詞》獲得最高榮譽金熊獎。憑此殊榮，他成為2021年第七十一屆柏林電影節評審團成員；同年，他又以第四部長片《荒漠奧德賽》（希伯來語：הברך）參加第七十四屆戛納影展正式競賽單元並獲得評審團獎。此外，納達夫・拉皮德還是法國藝術與文學騎士勳章的持有者。

——部分曾刊載於德國《華商報》

假如你的伴侶是機器人
——電影《我是你的男人》

區曼玲

2021年上映的德國科幻片《我是你的男人》（*I Am Your Man*），提出了一個假設問題：應不應該核准類人型機器人（humanoid robot）當我們的合法伴侶？

片中，類人型機器人的發展已經到了如火純青、以假亂真的境地。不僅外表跟真人無異，還會思考，應對進退合宜，談天說笑，並且對答如流。最重要的是：他們的程式設定完全依照個人的想望、喜好與需要，對我們忠貞不二、體貼誇讚，並全然接納。這樣的伴侶，既完美無瑕，又能滿足我們的需求，比真人更實用可靠，帶給我們無比的肯定與快樂。那麼，有什麼好反對「快樂」的呢？女主角艾瑪問。

的確！正如另一位測試人員斯都柏博士的景況。艾瑪在路上巧遇這位其貌不揚的六十二歲男子，他正手挽著一位年輕貌美的金髮女郎。在艾瑪的詢問下，斯都柏承認身邊這位名叫克蘿葉的女孩其實是一個機器人。但是，自從有了她之後，斯都柏感到前所未有的快樂。他這一輩子，也許是因為醜陋的長相，從沒被人接納過。如今這位美女不僅對他好，還非常崇拜景仰他，他從不知道這樣的幸福是可能的。因此，他跟艾瑪說，現在克蘿葉是他生命的全部，他打算申請合法娶她為妻。

艾瑪面露懷疑。她陷入沉思。

我們的慰藉，難道只能在一個連貓狗都比不上，沒有生命的機器人身上找到？它對我們好、百般接納與忠誠，完全只因它的程式如此設定。這樣的幸福與快樂能持續多久？一個全然按照我們的想望設計出來的陪伴者、消費品，像一個物件一樣被客製訂購而來，真的能為我們帶來永久的快樂，找到人之所以為人的意義？

　　她知道不可能。因為她在自己測試的「機器愛人」湯姆身上清楚地了解人性的善變。湯姆明明是依照她的想望和喜好製作出來的，艾瑪卻嫌他的反應與做法乏味、完全在意料中。正如一次酒醉後的談話：

　　「妳不知道自己想要什麼。」湯姆對使性子的艾瑪說。

　　「我確實不知道自己要什麼。」艾瑪諷刺地回答，「『人』有時候正是如此。」

　　眼前的湯姆英俊、風趣、機智又體貼，接吻之後也會有情欲撩動時的生理反應。艾瑪在一時的感動與孤寂衝擊下，終於陷入了湯姆的「情網」。但是，在一夜春宵，性愛上得到高潮之後，她不禁溫柔地為湯姆蓋上被子，起身為他準備早餐。同時，卻又忍不住流下淚來。

　　她突然意識到：這一切都是一齣自導自演、沒有觀眾的鬧劇！湯姆不會冷、不會餓，也不知道高潮是什麼感覺。他們的所有交流，基本上不是「兩個人」的對話，而是她「一個人」的獨白。這種表面上和諧的關係，不是靈魂上真正的了解、接納與契合，而是一廂情願的獨腳戲！連動物都知道湯姆不是人類，因為他身上沒有人的氣味，因此群鹿不怕圍繞在他身邊。人類也許能夠製造以假亂真的機器人，卻不能賦予它一個靈魂；而沒有靈魂的機器，再精緻細膩也只有外殼，沒有生命。

　　艾瑪不願繼續自欺欺人下去，於是決定提前終止這個「人機相

伴」的實驗。

在後來的實驗報告中，艾瑪對「以機器人當伴侶」一案，堅決地投下反對票。她認為：與客製的類人型機器人在一起生活久了，我們會失去面對「正常人」的動力與能力，而且會變得不知反省、不願改變，也無法忍受衝突。隨傳隨到的讚美與肯定，以及時時必須被滿足的需求，長久下來會讓人感到厭膩，卻又無法自拔。這對於人類社會，將會是多大的災難！

真正的愛與接納，其實是包含捨己和忍耐，免不了受苦的成分。這是我們獲得一份深刻、親密關係的代價。艾瑪對父親奉獻般的照顧便是一個極佳的例子：她的父親孤僻倔強又失智，但是艾瑪仍願意耐心地去陪他吃飯、帶他出去散步。因為愛，她忍受麻煩、妥協讓步，即使不順心、不順眼，也決定去堅守。

只有在「真正」的人際關係中，我們才有機會去練習，並體會什麼叫付出、犧牲與容忍。這也是為什麼聰慧獨立如艾瑪，會因為失去了腹中的孩子，以及自己可能很難再孕的事實而崩潰哭泣。她害怕在不久之後的將來，當她如父親般垂垂老矣時，會只剩下她一人孤單寂寞的身影。而那份孤單，是再多的「湯姆」都無法抹煞的。

人類可能因為自戀、空虛而研發百依百順、服從命令的機器人，好滿足自己的虛榮心。但是，上帝不玩這種遊戲。

上帝創造我們的時候，大可以將「愛祂」、「敬祂」、「讚美祂」、「崇拜祂」、「順從祂」等等「程式」寫進我們的構造裡，然後冠冕堂皇地坐上寶座，接受一群「臣民」的擁戴。但是，正如艾瑪看清的：這樣的崇拜與景仰不過是一廂情願的安排、生活失序之人的想望。上帝不是虛榮的自戀狂，更不是缺乏安全感、沒有自信的可憐蟲；祂是創造天地萬物的神，宇宙中的一切都歸祂所有，祂沒有必要創造一群木偶「機械性」地來愛祂、服侍祂。祂要的，

是跟我們的關係——一份出於我們內心、發自靈魂深處、自主自願的信任、傾倒所有、全然為祂、彼此交融的親密關係。在這樣的關係中，我們方能體驗真愛的奧祕，以及它所帶來的深沉滿足與喜悅。

所以上帝給我們選擇的自由。同時，祂又將對天家的渴望放在我們心中，並透過祂的一切創造、供應、話語，以及最重要的：耶穌的替死，向我們發出聲聲呼喚。希望我們內心對永恆與愛的渴念，終會引領我們走向歸家的正路，衷心向天父阿爸說：「我愛祢！」

而在我們回歸天家，與父神合而為一、體驗那無與倫比的極樂至福之前，上帝必須靠著複雜難解的人際關係，幫助我們遠離自我中心，不光只為自己而活。

影片最後，艾瑪躺在桌球桌上，述說著年少時逝去的愛情。「當我睜開眼睛，只有我獨自一人。」艾瑪悠悠地說，「托馬斯（艾瑪的年少戀人）已不見蹤影。」

這趟實驗之旅，讓艾瑪更加明白愛的真諦。一切只繞著自己轉的自戀式的愛，只會導致空虛與寂寞。正如坐在她身邊的機器人湯姆：雖在，猶如不在。

本文轉載自《海外校園・有盞燈》網站2022年3月17日
http://ocfuyin.org/oc2022031701

文化的味蕾饗宴
——《愛在托斯卡納》

陳羿伶

　　丹麥男子西奧來到義大利托斯卡納的一家城堡餐廳。他找了位子稍坐下來後，點了一瓶水。忙得不可開交的女服務生，遞上一隻裝滿冰塊的玻璃杯，匆忙地轉開瓶蓋為他倒水時，西奧一臉疑惑地看著她問道：「等等，我要的是一瓶水⋯⋯」「先生，這就是一瓶水！」「可是杯裡加了冰塊，這樣喝可是會生病的⋯⋯」原本就因人手不足而焦頭爛額的女服務生，這下被惹怒了，她將杯子的水全倒回瓶裡，另一位侍者見狀立刻上前來解圍，才結束了這段意外的插曲。只是，加了冰塊的水，錯了嗎？

　　猶記三十年前初抵德國時，在餐廳所喝到的第一杯水，也是令我印象深刻的體驗。當時我點了杯礦泉水，但送上的是從未嚐過的氣泡水。起初不以為意，豪邁地吞下一大口，那清爽有勁的氣泡竟在我舌尖跳起舞來！「這水，怎麼氣泡這麼多？而且還是鹹的！」整頓飯吃下來，只記得水鹹、餐點也鹹，不但無法解渴，竟還越喝越渴！哭笑不得的我，還真想舉手問道，這杯含著氣泡的水，有事嗎？

一、異文化的觸動

　　《愛在托斯卡納》（丹麥語：*Toscana*, 2022）是丹麥知名導演邁赫迪・阿瓦茲（Mehdi Avaz, 1982-）自編自導的作品。阿瓦茲出生

於伊朗，十歲與父母移居丹麥。從小在伊朗與丹麥跨文化中成長的他，深刻體驗了這兩種文化間飲食與生活觀之異同，也因此醞釀出拍攝此部電影的契機。

聞名世界的義大利托斯卡納，景色與美食自是不在話下的。《愛在托斯卡納》不但完整呈現優美蜿蜒的絲柏之路，同時也捕捉了起伏丘陵中的果園、橄欖園以及古老房舍的傳統景致。透過故事主角的異文化體驗以及對往事的回顧，導演阿瓦茲從「飲用水」開始，逐步將義大利料理之基本食材如橄欖油、麵包、雞蛋、乳酪、葡萄酒，做了生動又溫暖人心的拍攝。

《愛在托斯卡納》劇情主軸簡潔明瞭：男主角丹麥廚師西奧繼承了父親的遺產，一間位於義大利托斯卡納的城堡餐廳。當他前往當地處理城堡出售事宜時，遇見青梅竹馬的女孩蘇菲亞。兩人多日相處後，西奧重新梳理了對父親的記憶，也反覆思考自己所追求的人生。

影片中出現的許多異文化衝擊，導演使用了鮮明有趣的手法，巧妙地交織於故事情節裡。藉由女主角蘇菲亞吐出的字句，讓西奧重審自己的人生之時，同樣身為異鄉人的觀眾如我，在觀看到文化反差的情景，總也能感同身受，並隨著電影的節奏進行思索。

二、初來乍到的驚嘆號

西奧是位丹麥傑出的米其林星級廚師，對食材要求嚴格，擺盤尤其講究。他的一絲不苟也展現在餐廳與餐桌的布置上。優質的桌巾及蹭亮的餐具是最基本的要求，餐盤和餐具的擺設，甚至有固定的角度與距離。

然而，當他抵達父親遺留給他的城堡時，第一印象是一張搖晃不穩的餐桌。再來點杯水，送來了完全無預期的冰塊加水。接著，

呆望眼前毫無賣相的家常料理，他勉強拿起盤裡的麵包，撕下小塊，沾些橄欖油，當他將麵包送入口中、嚼了兩下——西奧那雙藍眼珠子忽然整個發亮，表情完全是「這種地方為何能有如此美味食物」的驚嘆號！

這段麵包嚐鮮的片段，令我想起了剛到德國，先是認識了帶鹹味的氣泡水，馬上也經歷的雜糧麵包初體驗。放眼望去，德國麵包店的玻璃櫃中，淨是金黃橙亮的可口糕點，只是……沒了熟悉的菠蘿、紅豆、奶酥和蔥花，更沒有白白軟軟的吐司！你說有，德國超市也有吐司呢！只是，三十年前的吐司又乾又硬，屢次讓我懷疑是否早已過期。首次嚐到的雜糧麵包，是在南德的一家餐廳裡。麵包外觀是一種完全不討喜的深褐色。當我抹上了盛裝在小容器中的奶油後，不吃沒事，一吃驚豔了！我馬上聯想起動畫《小天使》中那位住在阿爾卑斯山上的爺爺。「對，他吃的肯定就是這種麵包！」我一片接一片、越嚼越開心，好像就這麼一刻，彷彿置身於童話中的歐洲。

三、吃飯皇帝大

初來乍到，新環境、新事物，對於一切的探索與學習，充滿了新鮮與好奇。來自米食國度的我，為了吃碗香噴噴的米飯，於是開啟了「德國尋米之旅」。德國是不產米的，但三十年前市面上已販售著多樣種類的米，只是對我而言全然陌生。頭一回在德國嚐到米飯是在大學餐廳，那是一種加了香料的「長米」。長米烹煮過後香味獨特、質地帶硬、顆粒鬆散，當時和日韓同學們，一起為它取了個「獨立自強」的別名，還調侃地說，這不正象徵著我們異鄉學子求學的心境麼！後來在超市發現來自義大利的牛奶米，口感竟然如同臺灣在來米，即使香氣不同，卻足以讓我欣喜萬分。接下來的

日子，不但熟悉了泰國茉莉香米，也學習如何烹調印度巴斯馬蒂（Basmati）香米，後來還見識到德國人和義大利人各自烹煮牛奶米的方式，令人眼界大開。

影片中的丹麥廚師西奧到了異地亦是如此。當他在托斯卡納打算為青梅竹馬籌備婚宴料理時，因城堡餐廳人員不足、經費有限，於是請來了自己的丹麥團隊，設法就地取材，尋找全新的烹飪靈感。他們走過一座座的橄欖園，採收著各式香草、橙子、香菇，也拜訪了附近的酪農，品嚐到極為美味的乳酪時，西奧二話不說便自掏腰包買了下來。法式料理出身的西奧，在托斯卡納期間，努力嘗試突破框架、跳出既有的思維，並創造食材的新鮮組合。然而，「創新」對西奧並非是件容易的事。

四、一盤燉飯，二樣情

個性嚴謹的米其林廚師西奧，在丹麥經營一家現代法式料理餐廳。設計每道菜時，他習慣先用黑色簽字筆勾勒出完美的草圖，並將所有食材配置好。除了烹調技巧外，他尤其重視擺盤的每一項細節。就如一道鮑魚料理，西奧先把扇貝殼放在鋪滿海藻的托盤上，將二小片鮑魚置於貝殼中央後，堆上一些魚子醬，再加上幾根香芹。最後在托盤淋上液態氮，待白煙霧一鑽出，便立刻吩咐侍者送至外場。

這天，西奧在父親托斯卡納的城堡餐廳，偶然翻閱到老爸生前的食譜時，即興地想做一道父親最愛的燉飯。他按食譜中的每道程序，有條不紊地完成後，撈了一大勺的燉飯置於盤中，接著開始他最拿手的米其林式擺盤功夫：先是放了塊起司脆片在燉飯上頭、不規則地撒幾條青綠色的香草，再添數朵小藍花到盤裡。沒想到站在身旁的女主角蘇菲亞笑著對他說：「你是園藝師嗎？讓我來吧！」

她毫不猶豫地先將燉飯上的花草全數取出，大方地削上滿滿的乳酪，並轉了好幾圈黑胡椒。「這才是你爸爸做的菜！」她說。

　　一盤燉飯，二樣情。一盤是自己的精緻料理，另一盤是爸爸的味道。西奧品嚐著燉飯時，我忽然感受到，他激動的內心正開始面對著前所未有的衝擊。每一口燉飯，除了是對父親的思念之外，西奧獨有的廚師味蕾，也正探索著那份陌生又熟悉的「父式」調味。

　　同樣地，單單一塊麵包，也有百樣的變化與口味。居住在擁有上千種麵包的德國，我卻始終思念著臺式風味、細軟香綿的傳統麵包。德國也有手掌大的小麵包，只是大都外脆內軟、沒有內餡，通常拿來作為夾心麵包：除了抹上果醬、奶油乳酪外，也可夾入香腸、火腿、燒肉片，甚至炸豬排。當我特別想念家鄉的草莓麵包時，便會將德國小麵包切半、抹上草莓果醬，輕壓個一下便大口享用。它脆硬的外層加上內裡一百分的鬆軟，塗滿四點五顆星絕是對沒問題的！至於滿滿的第五顆星，仍屬於我心中那款從小吃到大、柔軟細嫩的臺式草莓麵包。

　　一樣草莓加麵包，二樣迴異的風味。一種是新鮮的組合，另一種是對家鄉的味蕾思念。我後來也入境隨俗，將麵包橫切後，塗上奶油，夾片煙燻火腿，塞入番茄和黃瓜片，如此亦美味可口；只是對我而言，似乎少了那麼一個可以心滿意足的「溫度」。

五、食物的印記

　　食物的「溫度」之於我，並非物理學上的攝氏、華氏，亦非中醫理論之寒熱。在德國，無論品嚐到多麼美味的料理，或即使晚餐只有簡單的火腿麵包、香腸配生菜，若能再喝碗熱呼呼的中式湯品，我便能有「飽暖」的滿足感。而這種「暖」，其實是食物在我們心中早已烙下的印記。有趣的是，我的德國友人亦有相同的感

受。當她頭一回到日本出差數週返德後，第一時間便開心地告訴我說：「終於能好好吃上一頓了！」好奇的我馬上問她想吃些什麼，她回答：「當然是『真正的』麵包、乳酪、香腸和沙拉！」

真正的麵包、五星級的炒飯、正港的牛肉麵、完美的一餐，以及對食物感到滿足的「溫度」，除了烹飪方式與調味法的關係，這些我們主觀的認定，皆來自於個人飲食經歷的累積與回憶的串聯。

《愛在托斯卡納》男主角西奧的父親，在兒子小的時候便離家，獨自前往托斯卡納生活。對此，西奧始終無法釋懷。也因此，當西奧收到父親過世的消息及遺產繼承通知書時，他的情緒整個崩潰。當天回家時，一進屋子便馬上取出雞蛋，並打了顆蛋到鍋裡。「蛋，是我對父親唯一的印象。」西奧凝視著握在手中對半的碎蛋殼，與爸爸的回憶湧現眼前：當時六歲的西奧站在廚房和父親學習打蛋、煮蛋。父親溫暖又堅定的眼神，帶著他慢慢打了一顆又一顆的蛋。只是，原本這段溫馨的打蛋往事，卻因兒時對父母離異的無法諒解，漸漸成了憤怒與悲傷。

當我正跟著思索，「蛋」之於西奧，到底代表了什麼意義？西奧是否因為父親的關係，而踏上了廚師這條路？不料見到打蛋這場景，嘴饞的我，腦中竟浮現了咱們中式五花八門的蛋料理：從番茄炒蛋、蛋包飯、蛋炒飯、蛋花湯、蒸蛋、烘蛋、蚵仔煎、蛋餅、蛋卷等數之不盡外，蛋還能加工成鹹蛋、皮蛋、阿婆鐵蛋！而鹹蛋又能做出如蛋黃酥、月餅等各式糕餅！太入戲的我，其實相當好奇西奧父子倆會做出什麼樣的蛋料理，可惜導演對此未多著墨。

六、留在托斯卡納的心

倒是，自從我上次自托斯卡納返回德國後，心心念念著當地一款蛋味香濃的蘋果蛋糕。歐洲國家都有自己的傳統蘋果蛋糕或蘋果

派，各自風味獨特。德國蘋果蛋糕我愛它純樸的厚實感，義大利蘋果蛋糕則像用了上百顆雞蛋那樣，糕體水分飽滿、蛋香十足，深得我心。

我另外也特別想念的，是義大利的沙拉醬。一般食用生菜沙拉時，我們總會淋上某種現成的醬汁。但在義大利，沙拉醬卻是「量身訂做」的。義大利人的餐桌上，永遠少不了橄欖油、鹽巴、義大利香醋巴薩米克（Balsamico Vinegar）。當地對沙拉醬汁有這麼一句逗趣的諺語：「製作一份美味的沙拉需要四個人：浪子為油，守財奴為醋，智者為鹽，愚人為拌。」意味著調製醬汁時，先豪爽地淋上橄欖油，醋滴少一些，鹽別加太多，最後就隨意、盡興地攪拌吧！

因為特別欣賞義式的「加油添醋」，自那時返德後，我每回準備沙拉總愛如此享用著。無論是喜歡這款擁有個人風格的醬汁，或是想從中貪點托斯卡納的隨興與悠閒，都能看得出來，我人雖然坐在家中，但心仍神遊於義大利。如同早已回到丹麥的西奧，他人老實地站在北歐的餐廳裡，而心，卻遺留在托斯卡納的城堡中。

一天，當西奧在丹麥的廚房巡走時，正在烹調肉汁的小廚，如往常般小心翼翼地詢問道：「請問，這鍋肉汁還得加多少紅酒？」主廚西奧拿支湯匙試下味道，二話不說便往肉汁倒上一大口的紅酒，接著露出托斯卡納陽光般的笑容告訴他說：「你自己嚐嚐再做調整吧，我相信你行的！」廚房所有的員工面面相覷，不可置信地向西奧投以詫異的眼光。

七、用愛調味

民以食為天。食物最耐人尋味的地方在於，同樣的食材在不同國度，都能被創造成獨特的飲食風情與料理文化。

西奧雖然在義大利停留的時間並不長，但與兒時玩伴蘇菲亞的

多日相處，從不願面對自己的回憶、不想承認自己的痛苦，逐漸解開了對父親的心結，同時對異文化也敞開心胸、多出一份信任。

我一直思考著，兒時的食物體驗與回憶，是有多大的影響力？因為情感上，它串聯著往事；味蕾上，成了一種習慣。一道因身處異地而嚐不到的料理，似乎容易透過潛意識，成為評價其他飲食的標準。就食客如我而言，在異國面對美食，總是會不自覺地去比較，甚至還期待著，或許、碰巧能品嚐到如同家鄉食物的那份美味。而身為廚師的西奧，他後來接受了並應用上不同的烹飪風格，除了受到托斯卡納之行的啟發，是否其實也是在找尋兒時的味蕾回憶與父親的影子呢？

影片中我最欣賞的一幕，是女主角蘇菲亞為丹麥廚師團隊示範麵包的做法。當她揉著麵團問道：「最重要的食材，你們知道是什麼嗎？」沒等他人回答，蘇菲亞微笑自語著：「是愛！」接著，熱烘烘的麵包出爐了，大家紛紛剝下一塊、沾著濃郁又透亮的橄欖油一口送入，此時眾人溢於言表的幸福與滿足，已完全跨越了飲食文化。

後記
吹盡狂沙始到金——《追光逐影——直擊四十部歐洲電影》

黃雨欣

　　1895年12月28日，法國盧米埃兄弟在巴黎的咖啡館地下室放映史上第一部電影至今，時光已經跨越了一個多世紀，近一百三十年來不知誕生了多少傳世佳作，攝影機前不知重現了多少創造歷史的金戈鐵馬、炮火硝煙，鎂光燈下，不知上演了多少曠世絕戀、恩怨情仇，哪怕資深影迷如我，連續二十三年從未間斷地光顧柏林國際電影節，期間作為媒體記者每天平均觀摩參展影片四至五部，可在浩如煙海的電影佳作中，所觀影片仍是滄海一粟。畢竟，一個人的精力有限，況且受地域、興趣、眼界等諸多方面的限制，縱使是電影的狂熱愛好者，終其一生又怎能將電影佳作一網打盡？世界那麼大，世界各地的電影那麼多，想要了解它們該從哪裡入手？

　　我們身居歐洲，歐洲又是法國坎城、德國柏林、義大利威尼斯三大國際影展的大本營，集歐華文友之才氣，以華裔視角詮釋歐洲電影藝術，在這個大前提的感召下，土耳其作家蔡文琪、歐華作協新任會長、瑞士青年作家李筱筠和身居德國的我一拍即合，以文琪擔任主編、我和筱筠擔任副主編的三人編輯組應運而生了。文琪主編率先提出了以歐洲為橫軸、電影為縱軸來書寫，文中所涉及的影片資訊必須完整同時避免劇透、引用資料必須註明出處等具體要

求，彰顯了她長年作為土耳其大學電影專業教師認真嚴謹的職業素養；思維敏捷的筱筠會長則希望這本兼具文學與藝術價值的文集將為華語世界留下精彩而雋永的歐洲電影和影集研究文本。編輯組緊接著就馬不停蹄地組稿、審稿、即時向作者反饋修改意見，在一次次討論的觀點碰撞中，我們的目標逐漸一致，觀點求同存異。

　　本書的作者涵蓋了兩岸三地常年生活在歐洲各個國家的歐華作家們，編輯組充分尊重歐華文友們千姿百態、不拘一格的寫作風格；在編審稿件的過程中，嚴中有鬆，在保證原創的基礎上，對於資料的詳實、語句規範上嚴格把關，爭取精確到每一個年代、每一個標點；與此同時，在行文上又給予充分的自由度，力求作者在自己在觀點表述上有充分的發揮空間。同為歐華作家，我們深知不同的生活背景使我們的思想觀念和語言表達方式都不盡相同，但有一點是共通的，就是對文學藝術的高度欣賞和執著追求！這些都將在我們觀賞的一部部電影後，以多維視角呈現在筆下的一篇篇有關電影的文章裡，它們有的充滿哲理發人深思，有的鬆散適度雲淡風輕，還有關於電影發展歷史以及音樂作用於電影的探討等等，這些文章內容之豐富多元、之厚重深邃，已經遠遠不是「影評」二字所能承載的了。

　　身為本書的編輯，同時更是一名學生，因為從作者的每一篇佳作中我都能汲取到豐沛的營養。閱讀文友們的影評使我的視野大開，循著他們的筆跡找來那些早就聽說過卻一直無暇觀賞的影片是我們審稿時必做的功課；找來他們寫得如此精彩我們卻通過編輯這篇文章才第一次知曉的影片，是需要補上的功課；找來某部我們早就看過卻從他人的文章裡讀出另類觀點再對照重看一遍則是需要複習的功課⋯⋯

　　當這本書即將付梓之際，三位編委人員已將本書所呈現的影

片分別鑑賞了，終於，我們帶著影迷的心情以影評人的視角，秉承編輯的敬業精神和作者們共同完成了這部心血之作。「千淘萬漉雖辛苦，吹盡狂沙始到金」，在親愛的讀者眼裡，希望我們所呈上的是一份優質的答卷。對於我，更像是在歐洲電影聖殿中遊歷了一番，心中盛滿了歐洲電影藝術等諸多方面嶄新的理解和啟示。作為編輯，能夠成為本書眾多優秀作者的第一讀者實在是件非常幸福的事。在此，謹向本書所有作者表達敬意！

最後，希望讀者能通過閱讀這本文集裡每位作者的觀影體驗，了解與歐洲相關的電影和影集的主題內涵、藝術特點，以及電影行業在歐洲發展的空間和對世界電影藝術的影響。如果讀者能沿著這本文集分享的電影訊息以及蔡文琪主編精心編寫的索引找到自己感興趣的影片進一步欣賞，那麼這本文集便起到了歐洲優秀影片導航的作用。

2023年11月20日於德國柏林

本書重要電影索引

主編　蔡文琪（Wen Chi OLCEL）

1.參觀盧米埃爾故居：電影發明之路｜高關中

盧米埃爾博物館（**Musée Lumière**）：1895年《工廠大門》（*Workers Leaving the Lumière Factory*）紀錄片由盧米埃爾兄弟於1895年12月28日在巴黎放映，那一天被認為是電影的誕辰。

2.電影配樂的魔力｜青峰

Charles-Camille Saint-Saëns（1835-1921）：聖桑，法國浪漫派作曲家為電影配樂作曲的先驅。

Eric Norgren（1913-1992）：瑞典作曲家，曾為英格瑪・柏格曼的十八部電影作曲。

Maurice Jarre（1924-2009）：法國作曲家，分別以大衛・連（David Lean, 1908-1991）的《阿拉伯的勞倫斯》（*Lawrence of Arabia*, 1962）、《齊瓦哥醫生》（*Doctor Zhivago*）、《印度之旅》（*A Passage to India*）獲得三座奧斯卡最佳電影作曲獎。

Ennio Morricone（1928-2020）：義大利作曲家，以《黃昏三鏢客》（*The Good,the Bad and the Ugly*, 1966）以及《西部往事》（*Once Upon a Time in the West*, 1968）獲得葛萊美獎、《天堂電影院》（*Cinema Paradiso*, 1988）獲得義大利電影金像獎作曲獎，以《八惡人》（*The Hateful Eight*）獲得奧斯卡最佳電影作曲獎，以

《寂寞拍賣師》（*The Best Offer*, 2013，又譯《最佳出價》）獲得義大利電影金像獎與銀緞帶作曲獎，請參閱本書倪娜寫的〈真情無價〉一文。

Michael Legrand（**1932-2019**）：法國作曲家，為法國新浪潮電影《秋水伊人》（*Les Parapluies de Cherbourg*, 1964）作曲成名，獲得三座奧斯卡最佳電影音樂獎與五座葛萊美獎。

Yann Tiersen（**1970-**）：法國作曲家，為《艾蜜莉的異想世界》（*Le Fabuleux Destin d'Amélie Poulain*, 2001）作曲，獲得法國凱薩電影節最佳音樂獎。

3.那一口永恆的咬：吸血鬼 │ 高蓓明

1922年《不死殭屍——恐慄交響曲》（德語：*Nosferatu, eine Symphonie des Grauens*），此片是吸血鬼電影系列的開局佳片，也被公認為是影史第一部恐怖片。導演**F.M. Murnau**是德國表現主義流派的巨匠。

4.默片世界的華人之光
——從歐洲默片認識好萊塢首位華裔電影巨星 │ 李筱筠

1929年《大都會蝴蝶》（*Pavement Butterfly*，德語：*Großstadtschmetterling*）

黃柳霜（**Anna May Wong, 1905-1961**）：首位在西方世界成名的華裔女演員。

5.荷蘭電影與我 │ 丘彥明

尤里斯·艾文斯（**Joris Ivens, 1898-1989**）：荷蘭著名的紀錄片導演，曾拍過多部有關中國的紀錄片。

1973年《土耳其狂歡》（*Turkish Delight*，荷蘭語：*Turks Fruir*）：荷蘭電影史上最賣座的電影。

1981年《紅髮女郎》（*The Girl with the Red Hair*，荷蘭語：*Het meisje met het rode haar*）：入圍柏林電影節。

1986年《宜家》（荷蘭語：*Flodder*）：荷蘭電影史上最賣座的電影之一。

1995年《安東尼雅之家》（*Antonia's line*，荷蘭語：*Antonia*）：奧斯卡最佳外語片，導演瑪琳·格里斯（Marlene Gorris, 1948-）為奧斯卡有史以來第一位獲獎的女導演。

1997年《角色》（*Character*，荷蘭語：*Karakter*）：奧斯卡最佳外語片。

6.永遠的卡薩布蘭加｜方麗娜

1942年《卡薩布蘭加》（*Casablanca*，又譯《北非諜影》）：導演是麥可·寇蒂斯（Michael Curtiz, 1886-1962），匈牙利猶太人移民美國。此片獲得奧斯卡最佳影片、最佳導演、最佳劇本。

7.六十年代義大利黑白電影系列片《唐·卡米洛和佩蓬》｜高蓓明

1952年《唐·卡米洛的小世界》：名列義大利文化部2008年選出的一百部改變了義大利國家集體記憶的電影。

8.生活變成了電影，電影折射了生活──我和《羅馬十一點》｜穆紫荊

1952年《羅馬十一點》（義大利語：*Roma Ore 11*）：新寫實主義電影的典範之一。

9.逃離還是享受甜蜜的生活？│高蓓明

1960年《甜蜜生活》（義大利語：*La Dolce Vita*）：坎城影展金棕櫚獎、奧斯卡最佳服裝獎、紐約影評人圈最佳外語片獎；義大利電影節最佳男主角、原創劇本、製作設計；法國電影水晶之星獎（Étoile de Cristal）最佳女演員獎。

10.波恩有幽靈│穆紫荊

1960年《古堡幽靈》（*The Haunted Castle*，德語：*Das Spukschloß im Spessart*）：1961年莫斯科國際電影節銀獎，美術指導之一是知名的舞臺設計師海因・赫克羅特（Hein Heckroth, 1901-1970），曾以《紅菱豔》（*The Red Shoes*, 1948）得到奧斯卡。

11.文化侵挪的意識形態爭議吹皺歐洲（德語）電影
──湖春水│朱文輝

1962年《銀湖寶藏》（*The Treasure of the Silver Lake*，德語：*Der Schatz im Silbersee*）：當年西德最賣座的電影，開啟了歐洲製作西部片的風潮。

12.《魂斷威尼斯》──從托馬斯・曼到盧奇諾・維斯康提
│常暉

1971年《魂斷威尼斯》（*Death in Venice*）：義大利電影金像獎最佳導演，英國電影學院獎最佳攝影、最佳製作設、最佳音效、最佳服裝。

13.靈魂的樣貌——《哭泣與耳語》｜區曼玲

1972年《哭泣與耳語》（*Cries and Whispers*）：奧斯卡金像獎最佳攝影。攝影大師斯文·尼克維斯特（Sven Nykvist, 1922-2006）長期與英格瑪·柏格曼合作，除了此片還以《芬妮和亞歷山大》（*Fanny and Alexander*, 1982）再得一座奧斯卡最佳攝影。

14.我是個女人，我拍電影——讀香塔爾·阿克曼｜蔡文琪

1975年《珍妮德爾曼》（*Jeanne Dielman, 23, quai du Commerce, 1080 Bruxelles*）：英國電影協會《視與聽》（*Sight & Sound*）雜誌2022年票選為電影歷史上最佳影片，影史上第一位獲此殊榮的女導演。

15.天堂不勝寒｜朱文輝

1981年《舟已滿載》（*The Boat Is Full*，德語：*Das Boot ist voll*）：柏林電影節銀熊獎。

1986年《寒冷的天堂》（*The Cold Paradise*，德語：*Das kalte Paradies*）：入圍瑞士洛迦諾電影節。

1990年《希望之旅》（*The Journey of Hope*，德語：*Die Reise der Hoffnung*）：奧斯卡金像獎最佳外語片。

16.彼時此時，幕前幕後——土耳其電影的坎城之路｜蔡文琪

Cannes Film Festival：坎城／康城／戛納影展，兩岸三地譯名不同，最高榮譽是金棕櫚獎。

1982年《自由之路》（土耳其語：*Yol*）：坎城影展金棕櫚獎，土耳其電影首次獲此殊榮，坎城影展國際影評人費比西獎。

塔可夫斯基（**Andrei Tarkovsky, 1932-1986**）：俄羅斯著名導演，曾獲得坎城與威尼斯等影展大獎。

2001年《遠方》（*Distant*，土耳其語：*Uzak*）：坎城影展評審團大獎、坎城影展最佳男主角。

2006年《適合分手的天氣》（*Climates*，土耳其語：*İklimler*）：坎城影展國際影評人費比西獎。

2011年《安那托利亞往事》（*Once Upon a Time in Anatolia*，土耳其語：*Bir Zamanlar Anadolu'da*）：坎城影展評審團大獎。

2014《冬之甦醒》（*Winter Sleep*，土耳其語：*Kis Uykusu*）：坎城影展金棕櫚獎。

2023《枯草》（*About Dry Grasses*，土耳其語：*Kuru Otlar Ustune*）：坎城影展最佳女主角。

17.波蘭電影，關於《鐵幕性史》｜林凱瑜

1984年《鐵幕性史》（*Sexmission*，波蘭語：*Seksmisja*）：波蘭電影金像獎最佳影片。

18.《芭比的盛宴》｜池元蓮

1987年《芭比的盛宴》（*Babette's Feast*，丹麥語：*Babettes Gæstebud*）：奧斯卡金像獎最佳外語片，丹麥電影首次獲此殊榮；英國電影學院最佳外語電影。

19.柏林電影節獨特的立場和華語電影的成就｜黃雨欣

1988年《紅高粱》：柏林電影節金熊獎為華語影片首次獲此殊榮。

1993年《喜宴》、《香魂女》：海峽兩岸同獲金熊，創造了歷史，李安獲得兩次金熊獎（1993、1996）華人導演第一人。

2011年《一次別離》（*A Seperation*）：伊朗電影首次奪金。

2019年《天長地久》：男女演員王景春、詠梅雙獲銀熊，影展少有。

20.我與柏林電影節｜倪娜

1988年《布拉格的春天》（*The Unbearable Lightness of Being*）：改編自米蘭·昆德拉（Milan Kundera, 1929-2023）的《生命中不能承受之輕》，英國電影學院獎最佳改編劇本、美國國家影評人協會獎最佳導演。

茱麗葉·畢諾許（**Juliet Binoche, 1964-**）：影史上第一位囊括歐洲三大國際影展的大滿貫影后，曾出演過侯孝賢的《紅氣球》。

21.兩場喪禮——柏林電影節的翻譯因緣｜曼清

2000年張藝謀的《我的父親與母親》（*The Road Home*，德語：*Heimweg*）：柏林電影節銀熊獎。女主角章子怡得到中國百花獎最佳女演員。

註：有關更多華語片在柏林電影節的成就請參閱本書黃雨欣的〈柏林電影節獨特的立場和華語電影的成就〉。

22.黃金單身漢的愛情——《影子大地》｜曼玲

1993年《影子大地》（*Shadowlands*）：英國電影學院獎傑出英國影片、洛杉磯影評人協會最佳男演員獎。

23.《再見列寧！》│謝盛友

2003年《再見列寧！》（英語、德語：*Good Bye, Lenin!*）：倫敦影評人協會獎最佳外語片，歐洲電影獎最佳電影、最佳劇本、最佳男演員，德國電影獎最佳劇情片、最佳導演、最佳劇本、最佳男演員、最佳剪輯、最佳音樂、最佳製作設計、最佳男配角。

24.我們都不知覺中失去了優雅成為了刺蝟│鄭伊雯

2009年《刺蝟》（*The Hedgehog*，法語：*Le Hérisson*）：法國女導演蒙娜·阿夏雪（Mona Achache, 1981-）的第一部劇情片。

25.終點是我的起點│李筱筠

2010年《終點是我的起點》（*The End Is My Beginning*，德語：*Das Ende ist mein Anfang*，義大利語：*La fine è il mio inizio*）：德國《明鏡週刊》第一位駐華記者提奇亞諾·坦尚尼（Tiziano Terzani, 1938-2004）的傳記改編。

26.真情無價│倪娜

2013年《寂寞拍賣師》（*The Best Offer*，又譯《最佳出價》）：義大利電影金像獎最佳影片、導演、製作設計、服裝、作曲，義大利銀緞帶獎最佳導演、製作人、製作設計、剪輯、服裝、作曲。
作曲家Ennio Morricone：請參閱本書青峰寫的〈電影配樂的魔力〉。

27.《出租車》裡的小故事大人生│黃雨欣

2015年《出租車》（*Taxi*）：第六十五屆柏林電影節金熊獎。伊

朗知名導演以及異議份子Jafar Panâhi在拍這部以德黑蘭為背景的電影時並沒有得到當局的許可，所以此片在伊朗不合法，也無法放映。縱使勇奪金熊獎他也無法前去領獎。伊朗當局在2009年對他實施出國禁令，一直到2023年才解除。

28.《五十度灰》──柏林電影節的隱祕贏家｜楊悅

2015年《五十度灰》（*Fifty Shades of Grey*）：提名金酸莓獎最差導演獎。

29.文學的啓示──電影《傑出公民》觀感｜倪娜

2016年《傑出公民》（*The Distinguished Citizen*，西班牙語：*El ciudadano ilustre*）：西班牙與阿根廷出品，伊比利美洲電影獎（又稱拉美電影奧斯卡獎）最佳影片、最佳男演員、最佳劇本。

30.隱藏在冰河世紀之下的螞蟻王國 ──法國動畫短片《超支》觀感｜張琴

2017年《超支》（*Overrun*）：入圍烏克蘭現代動畫國際電影節（CGI）最佳短片競賽。

31.蟄伏穿越與重生──從歐洲文明進入蒙古薩滿神祕的未知 ｜鄭伊雯

2019年《A Bigger World》（德語：*Un Monde Plus Grand*）：威尼斯影展，威尼斯日最佳影片提名。

32.《金手套》裡流淌出的人性悲歌｜黃雨欣

2019年《金手套》（德語：*Der Goldene Handschuh*）：柏林國際電

影節參賽片、德國電影金像獎最佳化妝獎。導演法提赫·阿金（Fatih Akin, 1973-）來自土耳其移民家庭，曾以《愛無止盡》（*Head-On*, 2004）獲得柏林影展金熊獎，為土裔德國電影主題系列做出了傑出的貢獻。舒淇曾演出過他的《紐約，我愛你》（*New York, I Love You*）。

33.迷失在巴黎的《同義詞》│黃雨欣

2019年《同義詞》（*Synonymes*，或譯《出走巴黎》）：第六十九屆柏林電影節金熊獎，以色列電影首次奪金；柏林電影節國際影評人費比西獎。

34.假如妳的伴侶是個機器人──電影《我是妳的男人》│區曼玲

2021年《我是妳的男人》（*I Am Your Man*）：德國電影最佳金像獎最佳影片、最佳導演、最佳劇本、最佳女演員，柏林電影節最佳主角獎（柏林電影節於2021年廢除男女主角獎改為不分性別的主角與配角兩個獎項）。

35.跨文化的味蕾饗宴──《愛在托斯卡納》│陳羿伶

2022年《愛在托斯卡納》（*Toscana*）：串流媒體網飛（Netflix）第一部自製的丹麥影片。

參考資料

各大影展官方網站、BFI、《迷影》（Cinephila）、英國《衛報》、IMDB、《紐約客》（New Yorker）雜誌、《紐約時報》影評、訃聞以及《維基百科》。

國家圖書館出版品預行編目

追光逐影：直擊四十部歐洲電影 / 高關中, 青峰, 高蓓明, 李筱
 筠, 丘彥明, 方麗娜, 穆紫荊, 朱文輝, 常暉, 區曼玲, 蔡文琪,
 林凱瑜, 池元蓮, 黃雨欣, 倪娜, 曼清, 謝盛友, 鄭伊雯, 楊悦,
 張琴, 陳羿伶作；蔡文琪主編. -- 臺北市：致出版, 2024.03
 面；　公分
 ISBN 978-986-5573-80-5(平裝)

1.CST: 電影 2.CST: 影評 3.CST: 文集 4.CST: 歐洲

987.013 113001662

追光逐影 —— 直擊四十部歐洲電影

主　　編／蔡文琪（Wen Chi OLCEL）
副 主 編／黃雨欣、李筱筠
作　　者／歐洲華文作家協會二十一位作者：
　　　　　高關中、青峰、高蓓明、李筱筠、丘彥明、方麗娜、穆紫荊、
　　　　　朱文輝、常暉、區曼玲、蔡文琪、林凱瑜、池元蓮、黃雨欣、
　　　　　倪娜、曼清、謝盛友、鄭伊雯、楊悦、張琴、陳羿伶
出版策劃／致出版
製作銷售／秀威資訊科技股份有限公司
　　　　　114 台北市內湖區瑞光路76巷69號2樓
　　　　　電話：+886-2-2796-3638
　　　　　傳真：+886-2-2796-1377
網路訂購／秀威書店：https://store.showwe.tw
　　　　　博客來網路書店：https://www.books.com.tw
　　　　　三民網路書店：https://www.m.sanmin.com.tw
　　　　　讀冊生活：https://www.taaze.tw

出版日期／2024年3月　　定價／400元

致 出 版　　　　　　　　　　　　　向出版者致敬

版權所有・翻印必究　All Rights Reserved
Printed in Taiwan